旅遊電子商務經營管理

e-Business in Travel Agency

林東封◎著

張　序

　　觀光事業的發展是一個國家國際化與現代化的指標，開發中國家仰賴它賺取需要的外匯，創造就業機會，現代化的先進國家以這個服務業為主流，帶動其他產業發展，美化提升國家的形象。

　　觀光活動自第二次世界大戰以來，由於國際政治局勢的穩定、交通運輸工具的進步、休閒時間的增長、可支配所得的提高、人類壽命的延長，及觀光事業機構的大力推廣等因素，使觀光事業進入了「大眾觀光」（mass tourism）的時代，無論是國際間或國內的觀光客人數正不斷地成長之中，觀光事業亦成為本世紀成長最快速的世界貿易項目之一。

　　目前國內觀光事業的發展，隨著國民所得的提高、休閒時間的增長，以及商務旅遊的增加，旅遊事業亦跟著蓬勃發展，並朝向多元化的目標邁進，無論是出國觀光或吸引外籍旅客來華觀光，皆有長足的成長。唯觀光事業之永續經營，除應有完善的硬體建設外，應賴良好的人力資源之訓練與培育，方可竟其全功。

　　觀光事業從業人員是發展觀光事業的橋樑，擔負著增進國人與世界各國人民相互了解與建立友誼的任務，是國民外交的重要途徑之一，對整個國家的形象影響至鉅，是故，發展觀光事業應先培養高素質的服務人才。

　　揆諸國內觀光之學術研究仍方興未艾，但觀光專業書籍相當缺乏，因此出版一套高水準的觀光叢書，以供培養和造就具有國際水準的觀光事業管理人員和旅遊服務人員實刻不容緩。

　　今欣聞揚智文化事業公司所見相同，敦請本校觀光事業研究所李銘輝博士擔任主編，歷經兩年時間的統籌擘劃，網羅國內觀光科系知

名的教授，以及實際從事實務工作的學者、專家共同參與，研擬出版
國內第一套完整系列的「觀光叢書」，相信此叢書之推出將對我國觀
光事業管理和服務，具有莫大的提升與貢獻。值此叢書付梓之際，特
綴數言予以推薦，是以為序。

中國文化大學董事長

張鏡湖

李　序

　　觀光教育的目的在於培育各種專業觀光人才，以為觀光業界所用。面對日益競爭的觀光市場，若觀光專業人才的培育與養成，僅停留在師徒制的口授心傳或使用一些與國內產業無法完全契合的外文教科書，則難免會事倍功半，不但造成人力資源訓練上的盲點，亦將影響國內觀光人力品質的提升。

　　盱衡國內觀光事業，隨著生活水準普遍提升，旅遊及相關業務日益發達，國際旅遊、商務考察、文化交流等活動因而迅速擴展，如何積極培養相關專業人才以因應市場需求，乃為當前最迫切的課題。因此，出版一套高水準的觀光叢書，用以培養和造就具有國際水準的觀光事業管理人才與旅遊服務人員，實乃刻不容緩。

　　揚智文化事業有鑑於觀光界對觀光用書需求的殷切，而觀光用書卻極為缺乏，乃敦請本校教授兼學生實習就業輔導室主任李銘輝博士擔任觀光叢書主編，歷經多年籌劃，廣邀全國各大專院校學者、專家乃至相關業者等集思廣益，群策群力，分工合作，陸續完成將近二十本的觀光專著，其編輯內容涵蓋理論、實務、創作、授權翻譯等各方面，誠屬國內目前最有系統的一套觀光系列叢書。

　　此套叢書不但可引發教授研究與撰書立著，以及學生讀書的風氣，也可作為社會人士進修及觀光業界同仁參考研閱之用，而且對整個觀光人才的培育與人員素質的提升大有裨益，欣逢該叢書又有新書付梓，吾樂於為序推薦。

國立高雄餐旅管理專科學校校長

李福登

揚智觀光叢書序

　　觀光事業是一門新興的綜合性服務事業，隨著社會型態的改變，各國國民所得普遍提高，商務交往日益頻繁，以及交通工具快捷舒適，觀光旅行已蔚為風氣，觀光事業遂成為國際貿易中最大的產業之一。

　　觀光事業不僅可以增加一國的「無形輸出」，以平衡國際收支與繁榮社會經濟，更可促進國際文化交流，增進國民外交，促進國際間的了解與合作。是以觀光具有政治、經濟、文化教育與社會等各方面為目標的功能，從政治觀點可以開展國民外交，增進國際友誼；從經濟觀點可以爭取外匯收入，加速經濟繁榮；從社會觀點可以增加就業機會，促進均衡發展；從教育觀點可以增強國民健康，充實學識知能。

　　觀光事業既是一種服務業，也是一種感官享受的事業，因此觀光設施與人員服務是否能滿足需求，乃成為推展觀光成敗之重要關鍵。唯觀光事業既是以提供服務為主的企業，則有賴大量服務人力之投入。但良好的服務應具備良好的人力素質，良好的人力素質則需要良好的教育與訓練。因此觀光事業對於人力的需求非常殷切，對於人才的教育與訓練，尤應予以最大的重視。

　　觀光事業是一門涉及層面甚為寬廣的學科，在其廣泛的研究對象中，包括人（如旅客與從業人員）在空間（如自然、人文環境與設施）從事觀光旅遊行為（如活動類型）所衍生之各種情狀（如產業、交通工具使用與法令）等，其相互為用與相輔相成之關係（包含衣、食、住、行、育、樂）皆為本學科之範疇。因此，與觀光直接有關的行業可包括旅館、餐廳、旅行社、導遊、遊覽車業、遊樂業、手工藝品以

及金融等相關產業等，因此，人才的需求是多方面的，其中除了一般性的管理服務人才（如會計、出納等）可由一般性的教育機構供應之外，其他需要具備專門知識與技能的專才，則有賴專業的教育和訓練。

然而，人才的訓練與培育非朝夕可蹴，必須根據需要，作長期而有計畫的培養，方能適應觀光事業的發展；展望國內外觀光事業，由於交通工具的改進，運輸能量的擴大，國際交往的頻繁，無論國際觀光或國民旅遊，都必然會更迅速地成長，因此今後觀光各行業對於人才的需求自然更為殷切，觀光人才之教育與訓練當愈形重要。

近年來，觀光學中文著作雖日增，但所涉及的範圍卻仍嫌不足，實難以滿足學界、業者及讀者的需要。個人從事觀光學研究與教育者，平常與產業界言及觀光學用書時，均有難以滿足之憾。

基於此一體認，遂萌生編輯一套完整觀光叢書的理念。適得揚智文化事業有此共識，積極支持推行此一計畫，最後乃決定長期編輯一系列的觀光學書籍，並定名為「揚智觀光叢書」。依照編輯構想，這套叢書的編輯方針應走在觀光事業的尖端，作為觀光界前導的指標，並應能確實反應觀光事業的真正需求，以作為國人認識觀光事業的指引，同時要能綜合學術與實際操作的功能，滿足觀光科系學生的學習需要，並可提供業界實務操作及訓練之參考。

因此本叢書將有以下幾項特點：

(1)叢書所涉及的內容範圍儘量廣闊，舉凡觀光行政與法規、自然和人文觀光資源的開發與保育、旅館與餐飲經營管理實務、旅行業經營，以及導遊和領隊的訓練等各種與觀光事業相關課程，都在選輯之列。

(2)各書所採取的理論觀點儘量多元化，不論其立論的學說派別，只要屬於觀光事業學的範疇，都將兼容並蓄。

(3)各書所討論的內容，有偏重於理論者，有偏重於實用者，而以後者居多。

(4)各書之寫作性質不一，有屬於創作者，有屬於實用者，也有屬於授權翻譯者。

(5)各書之難度與深度不同，有的可用作大專院校觀光科系的教科書，有的可作為相關專業人員的參考書，也有的可供一般社會大眾閱讀。

(6)這套叢書的編輯是長期性的，將隨社會上的實際需要，繼續加入新的書籍。

　　身為這套叢書的編者，謹在此感謝中國文化大學董事長張鏡湖博士賜序，產、官、學界所有前輩先進長期以來的支持與愛護，同時更要感謝本叢書中各書的著者，若非各位著者的奉獻與合作，本叢書當難以順利完成，內容也必非如此充實。同時，也要感謝揚智文化事業執事諸君的支持與工作人員的辛勞，才使本叢書能順利地問世。

<div align="right">李銘輝　謹識</div>

<div align="right">於文化大學觀光事業研究所</div>

自　序

　　二十一世紀旅行業所面臨的「e化革命」，是版圖重整的挑戰，也是旅行業者存亡絕續的關鍵。旅行業不但可以運用「資訊科技」將內部作業與客戶服務「自動化」，同時也可以透過標準化的全球通訊協定，進行分布於全球各地協力廠商的整合。這也就是爲什麼微軟總裁比爾蓋茲在《數位神經系統》書中大膽地這麼說：「下個世紀的成功者，就是那些使用數位工具改造工作方式的公司。」

　　在這股e化革命潮流中，不過短短四、五年的時間，在美國造就了數個年營業額高達上億美元的旅遊網站，創造了人類商業史上的奇蹟；相對的，也使得數千家的旅行社因此而走入歷史。而這四、五年同樣刻劃著台灣網路旅行社的浮沉——錯估情勢無力爲繼者，已淹沒在這股網站浪潮中，至於順勢而爲的旅遊網站，則在這股浪潮中搖身一變，成爲網路新寵。

　　本人有幸能在旅行業「e化革命」展開之際躬逢其盛，實際參與了網路旅行社的籌劃與經營。籌劃期間，礙於國內網路旅行社之商業模式尚未成熟，故無獲利之成功典範可資參考，而針對旅行業e化之相關理論與實務論述也寥寥可數。因此，本人懷著拋磚引玉的心境，祈能爲旅行業經營管理之教學與實務應用略盡棉薄之力。

　　本書定名爲《旅遊電子商務經營管理》，乃是以經營管理爲經，資訊科技應用爲緯，進而應用在旅行業作業效率的改善、銷售通路的拓展、客戶服務水準的提高、協力廠商的整合……等。筆者希望不論在觀念上或做法上，都能對讀者有所助益。全書在內容上共分爲四大篇，依序爲：e化基本概念篇、e化前期規劃篇、e化作業轉型篇，以及e化績效考核篇。書中所介紹的資訊科技應用包含了CRM（客戶關

係管理）、Data mining（資料採礦）、SSL與SET安全交易機制；在經營管理的新知上則整合了變革管理、網站與資訊系統管理、平衡計分卡等議題。礙於篇幅上的限制，本書未能將資金管理、財務規劃、會計作業e化等議題列入，不免有遺珠之憾，盼望在不久的將來能提供更完整而深入的內容。

本書之能順利出版，首應感謝揚智文化事業公司將本書納入觀光叢書，並敦請李銘輝博士親自指導，使本書能有機會出版。而李博士更對本書的邏輯架構與易讀性提供了寶貴的意見。浩瀚網路旅行社資訊部李政勳副總經理，對於書中有關系統開發管理與e化的效益提供了專業的協助；MOOK出版社林秋娛主編、旅網國際韓小蒂副總經理、旅報黃彥瑜資深採訪編輯提供了國內旅行產業最新的動態訊息；玉山票務童雪鈺總經理、Eztravel游金章總經理、台灣華網黃廷弘總經理、Ezfly林秉忠副理分享了旅行社e化真知灼見，在此向他們致最深的謝意。

此外要感謝父母親、岳父母在精神上的支持與照顧。最後，要向內子表達最深的感激，沒有她的鼓勵、包容與協助，自己無法毅然辭去工作，全力專心於寫作。

本書的寫作力求正確，然而作者才疏學淺，錯誤疏漏深恐難免，尚祈先進賢達不吝賜予指教，多加框正是幸。

林東封　謹誌

二〇〇二年十一月

目　錄

第一篇
旅行業e化──基本概念篇

旅行業e化的時代已經來臨。二十一世紀旅行業所面臨的「e化產業革命」是版圖重整的挑戰，也是產業存亡絕續的關鍵。e化影響的層面不僅只是團體動態查詢、OP印表作業，它縮短了通路的層次，改變了成本的結構，更改變了消費者訂團、訂票、訂房的習慣；e化劇烈地變革速度，讓旅行業者無法沿用過去的線性經驗作有效的未來預測，它以摩爾定律[1]推進電腦的處理能力，也以戴維多定律[2]改寫市場競爭法則。

　　旅行業的競爭對手不再只是原戰場上所熟悉的旅行社。自從網際網路普遍應用以來，諸多集團企業、網路公司、媒體業者，甚至於旅行業最重要的供應商——航空公司，都紛紛投入最被趨勢專家看好的網路明星產業——旅遊網站的經營。更值得旅行業注意的是二○○二年兩岸加入WTO（世界貿易組織）之後，將放寬更多的貿易障礙。屆時，國外旅遊網站勢必搭乘全球資訊網（World-Wide Web）的快捷列車，挾其先進的科技與雄厚的資本，挺進台灣，建構以大中華市場為焦點的全球化布局。

　　本篇為旅行業e化觀念篇，主要內容在介紹旅行業與e化的基礎概念。全篇分成五章：第一章旅行業基本概念，旨在介紹旅行業的產業、產品及作業特性；第二章e化的基礎概念，所陳述的重點在於e化簡介、網際網路對經濟環境的影響，以及網際網路對旅行業的影響；第三章網際網路市場概況，介紹台灣地區網路市場規模、網際網路消費行為探討，以及經營電子商務相關資源之取得；第四章旅遊網站剖析，將分別介紹美國代表性旅遊網站簡介、台灣地區旅遊網站簡介，並說明旅遊網站應具備之要件；最後一章第五章e化基礎下的旅遊業客戶關係管理，將介紹客戶關係管理的意涵、客戶關係管理的應用技術，以及客戶關係管理實務。

註釋

1 摩爾定律（Moore's Law）：是英特爾（Intel）公司創辦人之一的摩爾（Gordon Moore）所提出的定律。他認為在每十八到二十四個月的時間，新一代的電腦會比上一代的電腦處理能力加倍。

2 戴維多定律（Davidow's Law）：是英特爾（Intel）副總裁戴維多（William Davidow）所提出的定律。他主張企業必須不斷在市場推出新一代產品來主導市場，在某個範圍內，率先進入市場的新產品，能自動攻下50％的市場。在對手推陳出新前，先將自己的產品汰舊升級。

第一章

旅行業基本概念

旅行業要進行e化，首先必須了解旅行業的特性，再者是認識工具性的e化。

　　「$EC = C^e$」表達了電子商務（electronic commerce）的重要觀念。c：commerce是商業的本質，其中涵蓋了產業的know-how、營業上必要的資源；e：electronic則是電子化，它是營運上的手段，可以用來改善作業流程，也可以當作高速的傳輸工具。「電子」與「商務」在電子商務中缺一不可，尤其是根本的「商務」，當商務的C＝0時，e的工具力再強，電子商務終究還是$EC = C^e = 0$。也就是說，空有資訊科技是不足以成就電子商務的。

　　近年來國內多家知名資訊科技業者看好旅遊網站的前景，紛紛跨行投入經營旅遊網站，但歷經市場的洗鍊，幾乎全數鎩羽而歸。深究其根本原因，問題就在於不了解旅行業的商業本質：低估了旅行業的專業經營知識、輕忽了旅行業複雜的產業結構，以及誤判了網路消費者的消費行為。

　　本章將帶領讀者跨入「旅行業e化」的第一步：認識旅行業。全章分成三個部分，分別是第一節旅行業的產業特性，介紹旅行業的定義、營運範圍、組織執掌，及旅行業專屬的特性；第二節旅行業的產品特性，重點在於產品的分類與產品屬性的解析；以及第三節旅行業的作業特性，強調以作業流程的觀點分解旅行業的主要作業特性與特性管制。

第一節　旅行業的產業特性

　　每個產業都有其獨特的產業特性，此特性是公司管理的重點，也是經營上的訣竅。經過分析整理的旅行業產業特性，對於有心跨入旅遊這塊大餅又不得其門而入的企業來說，可說是提供了一條認識旅行

業的捷徑。本節將介紹旅行業的定義、組織與職掌，以及旅行業的產業特性。

首先，我們透過觀光法規上的定義來認識何謂旅行業及其業務範圍。

一、旅行業的定義

旅行業（travel agency）又稱為旅行社或旅遊代理商。「旅行業」的稱呼是根據中華民國「發展觀光條例」第二條第八項的旅行業定義：旅行業指為旅客代辦出國及簽證手續或安排觀光客旅遊、食宿及提供有關服務而收取報酬之事業；而「旅行社」則是根據「旅行業管理規則」第三條的規定：旅行業應專業經營，以公司組織為限；並於公司名稱上標明旅行社字樣。在本書中所指的「旅行業」與「旅行社」以及「旅行業者」其意義相同。

根據目前的法令，國內的旅行業是為特許行業。旅行業的設立必須依照「旅行業管理規則」第二章的規定：向主管機關觀光局申請核准、繳交保證金，並取得「旅行業執照」賦予註冊編號後，始得營業。換句話說，如果不是合法的旅行社（通常以觀光局的註冊編號：交觀甲／綜字第OOO號以為識別）是不得從事旅行業業務範圍內相關產品販售的。而旅行業的業務範圍根據「發展觀光條例」第二十二條規定包括下列四大項：

1.接受委託代售海、陸、空運輸事業之客票或代旅客購買客票。
2.接受旅客委託代辦出、入國境及簽證手續。
3.接待國內外觀光旅客並安排旅遊、食宿及導遊。
4.其他經交通部核定與國內外觀光旅客旅遊有關之事項。

前項業務，中央觀光主管機關得按其性質區分旅行業種類核定

之。其他更詳細的條款可以直接上網查詢（網址：http://tourism.pu.edu.tw/guide/law2.htm）。

二、旅行業的組織與職掌

認識旅行業的組織與執掌有助於了解旅行業的業務運作。旅行業的組織規模可大可小，小者四、五人，大者四、五百人。但不管人數多寡，其營業形態只有「旅行業管理規則」第二條所規定的三種：綜合旅行業、甲種旅行業及乙種旅行業。本書以下探討內容將只針對經營躉售的綜合旅行業與經營直售的甲種旅行業，至於經營國內旅遊的乙種旅行業則暫不納入。

（一）躉售商（wholesaler）

躉售的服務對象是經銷商，其組織功能是為了量化生產與便利服務經銷商而設計，而組織的編制則視產品線的廣度而定。國內一般躉售商的組織編制如下：

1.董事長

董事長通常是公司的最大股東，也是公司最重要的權力核心。他的洞察力、決策力、號召力影響著公司的格局與成敗。在組織執掌上董事長偏重在公司整體的策略規劃與核心資源的配置，主要負責有關財務上的資金規劃與調度、營業計畫上的年度目標與預算核定、公司制度上的核決、高階主管人事案的核決、公司重大專案的裁決、定期召開董事會，以及對外公關。

2.總經理

總經理通常為董事長的創業夥伴，同樣持有高比例的股份。不同於董事長對公司的全盤規劃，總經理偏重在目標的落實，故其執行

力、貫徹力會直接影響目標達成率。其主要負責制定與執行年度目標、主持產銷與損益會議、規劃重大採購政策（例如：決定主要合作的航空公司）、督導各部門業務運作以及處理重大事故。

3.團體部

團體部的功能猶如一個事業單位，它涵蓋了設計、生產及銷售等功能（有些旅行業採用產銷合一，有些則採用產銷分離）。這個部門生產各式各樣的團體套裝行程，然後推廣到經銷體系。部門主管通常爲副總經理的職階（有些旅行業只設立一位團體部主管負責所有的路線，有些則拆開爲長短線各一位主管），主要負責領隊管理、核決各合格分包商、執行產銷會議各項決議，並管轄所屬的線控經理與業務經理。

(1) 線控

產品線的劃分因公司的業務專長與市場規模而異：單一個泰國是一條產品線，馬新也可以是一條產品線，整個大洋洲紐澳同樣也可以是一條產品線。每條產品線設置線控主管一人，負責該線的成敗。線控主管主要負責新產品的開發、分包商的合作、年度機位的掌控、團體估價與成本控管以及團帳的總結。由於躉售的出團量相當龐大，所以在線控之下設置「團控」（通常階級爲副理），負責出團相關作業（退票、改票、訂團、合團、取消……等），團控之下再設「團體OP」（operator，在旅行社舉凡作業人員都統稱爲OP），處理團體簽證與例行性的文書工作。

(2) 業務

躉售業務通常採取分組不分線。組別是按照地理區域作劃分，業務員根據該轄區主管分配的「業務分區表」，負責對經銷商銷售公司各線的產品。由於經銷商不只專賣某一躉售商的產品，所以業務員的業務拜訪也可以蒐集同業市場情報。

4.票務部

躉售的票務部也堪稱為一個事業部門，由於出票量大，一般又稱為「票務中心」(ticket center)。每個票務中心的規模因著代理航空公司票務的多寡而有所不同。因為服務的對象是具有票務基礎的經銷商，所以一般的票務中心只負責報價、開票、退票、送票以及收款，並不提供訂位的服務。雖然不提供訂位服務，但是票務常識、解讀票價表、各航空訂位系統[1] (Computer Reservation System, CRS) 的訂位訓練以及開票訓練，都是票務OP必備的技能。

票務部門的主管其職階通常為副總經理。該職位有兩項相當重要的工作：其一是負責控管往來經銷商的信用額度，這考驗著主管對信用寬鬆與緊縮拿捏間的判斷；另一個是有效機位資源的運用，這個難題（包機、切票、預付訂金包下機位）更是憑經驗與市場敏感度為基礎作賭注。

5.企劃部

躉售的企劃部就管理功能而言偏向行銷企劃而非產品企劃。部門主管負責廣告預算編列、媒體採購、媒體公關、企業形象的包裝以及策略聯盟，其下編制的文案、美術編輯人員則負責新聞稿撰寫、公司文宣品製作等。

6.會計室

會計室是資金流通的調節閥，此部門的工作負荷與業務量成等比增加。會計部門的工作通常再細分為出納、稅務及總帳，主要負責應收應付帳款管理、薪資發放、帳務稽核、財務報表製作、帳款催收及資金控管等工作。

7.資訊部

資訊部的重要性在總公司與分公司完成電腦連線後特別被凸顯出

來，儘管高階主管一致認定資訊共享、同步更新、作業自動化爲公司提升了加倍的作業效率，不過資訊部主管卻很少被延攬進入決策核心。

資訊部的任務包括各項作業系統的開發（團體、票務、帳務……等）、資訊設備的維護、已上線系統的維護、資訊系統架構的規劃與執行等。

8.總務部／管理部

不管怎麼稱呼這個部門，都改變不了長期以來旅行社對此部門的輕忽。縱使人事支出占了旅行社過半的管銷費用，卻很少聽到旅行社有完整的在職訓練，或是透明化的考核制度。這個部門例行性的工作包括人事假差、辦理勞健保、公文收發、辦公室修繕、事物機器維護保管、辦公文具領用等。

（二）直售商（retailer）

直售商服務的對象是一般消費大衆，組織的設計著重在品牌經營與忠誠度經營。職務上除了高階主管、會計、總務雷同於躉售商之外，直售商下列各部門職司有別於躉售商的功能。

1.業務部

在直售商的銷售單位儘管名稱上都叫業務部，但是在銷售產品的定位上差異卻相當大。有的只代售躉售商的產品；有的強調自有品牌，產品設計自己來；有的則走分衆市場，只做某一條線的專賣店。

直售業務部的接單通常不分團體或散客，其客源除了靠老客人之外，其餘的幾乎都來自於廣告的吸引。

2.作業部

直售商的作業部定位在「加工」的角色上。也就是前面提過的

「團控」或「OP」的工作，負責團務聯繫、確認，以及證照、機票相關作業的加工。經加工後，最終的成品——旅行團，再移交由領隊帶團，等到返國後結完團帳，再繼續另一個加工循環。

3.商務部

　　商務部在定位上是服務工商客戶（commercial account），這些客戶通常為外商或經常往返大陸、東南亞的台商。由於業務性質屬於個別化的服務，因此只要能和顧客建立長久的信賴關係，自然就能成就高忠誠度的顧客。

　　商務客人的每一趟商務旅行都具有重要的商機，所以服務的配合度就顯得格外重要，即使是週休放假，當商務行程臨時變更，或原訂航班有任何更動，服務人員都要全力協助解決。基於服務默契的考量，一般旅行社將商務部劃分為多個專案組，採專人 all in one（訂位、訂房、簽證、租車……等）的服務方式。

4.企劃部

　　企劃部是公司的化妝師。此部門在各旅行社扮演的角色差異很大，主要的工作有廣告企劃、文宣品製作、媒體購買、專案合作（航空公司、國外觀光推廣單位……等）。其他如會員刊物製作、資料庫行銷、展覽活動規劃與執行、客戶服務等附屬功能，則因每個公司的服務理念、行銷策略而各有不同。

三、旅行業的產業特性

　　在了解 e 化對旅行業有何影響之前，讀者有必要先認識旅行業的產業特性。旅行業的產業特性可從兩個方面來探討。其一是一般服務業特性；其二是旅行業的特性。

（一）一般服務業特性

　　旅行業屬於產業分級中的「服務業」，而有關服務業的特質，學者Zeithaml、Parasuramar和Berry於一九八五年提出服務業具有無形、不可分離、異質、易逝等四大特性，分別敘述如下：

1.無形性

　　無形性是相較於實質產品的相對特性。也就是說，消費者可以感受到，卻無法像製造業的實體產品可以目睹或擁有。由於消費者無法事先經由眼見為憑的實體來評斷其品質，往往會造成消費者在購買時的知覺風險，同時會因旅客個人的偏好與品味而影響對品質的認定。以團體旅遊為例：旅客對於愉快、滿意的旅遊可能來自於團員相處的氣氛、領隊專業的解說、飯店氣派的感覺，也可能來自於美味的菜色、宜人的景色或舒適的交通。

　　服務雖具有無形的特色，但服務與實體產品間卻很難有分明的界限。很少產品或服務是屬於純粹的產品（pure product）或純粹的服務（pure service），因此產品與服務應是呈連續帶的關係，其差異在於成分的多寡。圖1-1顯示其產品有形程度。

　　旅行業者在無形性的控管上有兩個重點：一個是給旅客充分的資

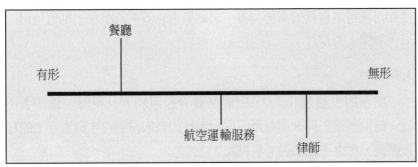

圖1-1　服務產品有形程度分布圖

訊，建立旅客的正確期望；另一個是在品牌形象上下工夫，經由資訊回饋與持續對話機制，帶給客戶信賴的保障。

2.不可分離性

服務傳遞幾乎是生產與消費同時存在而無法分割，生產者與消費者必須在同一地點、同一時間內完成服務。就像旅客電話洽詢參團事宜，服務人員回應的速度、親切的態度，已經是屬於旅客消費的一部分，因為旅客一直參與整個服務的過程。

由於服務具有同時性與同地性，使得交易過程中時間與地理環境的安排與控制變得極為重要。因為一旦出現難耐的等待，旅客就容易產生抱怨與不滿。這時候旅行業者應採用「等候管理」的對策。具體的做法包括：

(1)提高離線生產比例 (off line service)

比如搭配傳真行程、寄送行程內容，儘量減低線上服務的時間，以避免客戶的等候。

(2)增加客戶的參與機會

將服務過程部分或全部改為自動化，增加客戶在消費過程中的主控性並減少等候時間。

等候問題在網際網路問世後，藉由網路的即時互動、無時空限制等特性，以及服務自動化的應用，已經獲得大幅的改善。至於旅行業要如何善用這新興的溝通利器，來從事更有效率的服務，則留待第二章再做深入的探討。

3.異質性

服務的主體是「人」，因此品質會因服務人員不同、消費者不同、時間前後不同，而有所不同。而且因著服務過程中顧客介入的程度深淺，也會造成品質不易控制。

服務異質，常因為旅客預期上的落差而造成抱怨。因此，建議旅

行業者可以採用以下兩套策略：

(1) 作業標準化

　　具體的作法包括減少人員涉入程度，以機器代替人工或將程序書面化、格式化來追求標準化；而人員涉入服務的部分，可藉由有效的訓練與激勵，培養專業熟練人員，同時經由滿意調查控制服務人員的服務水準。

(2) 個別化

　　針對每一個顧客之需求提供不同之服務組合，或增加顧客自行決策與參與生產的機會。如：FIT Package 旅遊，旅客自行挑選航空公司、航班、飯店以及自費行程，使每一次個別服務產出都能吻合個別需求，利用個別化服務組合來削減比較的基礎，以提高顧客滿意度。

4.不可儲存性

　　服務的產能是無法儲存的，昨日的飛機空位、飯店的空房，都代表已經沒有銷售的機會。這也難怪在旅行業我們習慣稱作業截止日叫作deadline，因為過了這一天，沒賣出去的就全數作廢了。對於需求的波動無法透過存貨來調解，產能的彈性不如製造業大，因此在需求與供給的控制上容易產生尖峰、離峰供需差異調解的問題。

　　要解決不可儲存性的問題，旅行業者可以採取「供需平衡」策略，具體作法如下：

(1) 預估需求量

　　以預約制度掌握需求量事先安排，以減少供需差距。如：出發前一個月付款確認成行，優惠一千元折扣；出發兩週前繳清，則扣抵五百元等。

(2) 補償性服務

　　產能不足時，提供因供不應求而對客戶造成不盡完善予以事後之補償。如：航空公司機位超賣（overbooking），給予旅客升等優惠或

金額補償。

(3) 提高離峰需求

即在離峰時創造另一種市場或另一類客戶,以增加新的需求。在網路這個可以無限集中供、需雙方的交易平台出現後,提高離峰需求的手法就不斷在網路銷售中出現。如:last minute(賤賣爛機位、爛團位)、name your own price[2](自行定價)、網路競標等。

(4) 抑制尖峰需求

這是大家最熟悉的做法。每年到了寒暑假或是連續假期,機票、團費一漲就是比平日多出數千元;好時段的航班(週末出發、上午出發)或往返較頻繁班次的機票通常也比較貴。

(二)旅行業的特性

1.既競爭且合作的特性

國內並沒有大型的旅行社。以西元二〇〇〇年出國人次的七百三十萬來算,全台兩千家的旅行社,恐怕找不出一家市場占有率達到5%的旅行社。在市場分散之下,理念相近的旅行業者就透過聯盟合作的方式,以聯合採購來強化對航空公司談判的籌碼;用集中促銷來降低廣告的支出。並且經常互通有無,轉團、同業湊票就成了業界的常態。

2.關鍵資源的不可接近性

旅行業最重要的關鍵資源 ── 航空機位,是相當難以開發的資源。航空資源的經營訣竅,絕非一般業者可輕易理解。因為機票要便宜,一定要靠量來撐,而龐大的票量,一方面要大筆資金設定在BSP[3],另一方面要有需求量。需求量若單靠直售(retailer),不可能在短期內衝出足以議價的量來;若要成為躉售商(wholesaler),經營經銷體系又豈是一時片刻的事呢?就算業者有萬丈雄心,想要成為航

空公司的核心夥伴，還得要先過票務中心這一關呢！

　　除了航空公司，還有區域代理商（local agent）、飯店業者、旅遊媒體……等，都是經營旅行業這個「組裝業」不可或缺但難以親近的「零組件」。

3.知識密集的特性

　　旅行業的專業知識上從市場預估到行程安排，都是高學習曲線、高經驗取向的一門學問。經營者必須有充分的經驗來判斷當季該不該包機、該不該切票，一念之間輸贏動輒千萬。當年批下瑞聯航空機票的旅行業者，就付出慘重的切票代價；票務OP同樣也要有相當的經驗，才能根據票價規則、各航空公司的航班，安排路徑順暢且售價合理的行程。

4.低利潤高風險性

　　機票是高單價低利潤的商品，以批售機票為主的票務中心（ticket center），其營運的特性更是低利潤高風險。因為票務中心必須承擔供需兩端資金與倒帳的壓力：在供應端的航空公司，要求旅行業開票前必須先拿資產做擔保設定（除非拿現金開票），而且是隨開票量等比例增加設定金額；在消費端的經銷商則是採信用付款，信用額度與票期長短則視交易紀錄狀況而定。在此交易機制下，票務中心經常淪為倒帳風波的受害者。

第二節　旅行業的產品特性

　　本節將經由產品分類與產品特性來認識旅行業產品的內涵。

一、旅遊產品

在第一節中筆者曾提到旅行業的業務範圍，本段落將繼續針對綜合旅行業與甲種旅行業，在「旅行業管理規則」規範下所銷售的旅遊產品。

（一）綜合旅行業

綜合旅行業得經營下列業務：

1. 接受委託代售國內外海、陸、空運輸事業之客票，或代旅客購買國內外客票、託運行李。
2. 接受旅客委託代辦出、入國境及簽證手續。
3. 接待國內外觀光旅客並安排旅遊、食宿及導遊。
4. 以包辦旅遊方式自行組團，安排旅客國內外觀光旅遊、食宿及提供有關服務。
5. 委託甲種旅行業代為招攬前款業務。
6. 委託乙種旅行業代為招攬第四款國內團體旅遊業務。
7. 代理外國旅行業辦理聯絡、推廣、報價等業務。
8. 其他經中央主管機關核定與國內外旅遊有關之事項。

（二）甲種旅行業

甲種旅行業得經營下列業務：

1. 接受委託代售國內外海、陸、空運輸事業之客票，或代旅客購買國內外客票、託運行李。
2. 接受旅客委託代辦出、入國境及簽證手續。
3. 接待國內外觀光旅客並安排旅遊、食宿及導遊。

4.自行組團安排旅客出國觀光旅遊、食宿及提供有關服務。

5.代理綜合旅行業招攬前項第五款之業務。

6.其他經中央主管機關核定與國內外旅遊有關之事項。

　　其他更為詳細的條款可以上網查詢（網址：http://tourism.pu.edu.tw/guide/law2.htm）。

二、旅遊產品分類

　　關於旅遊產品的分類，市面上的說法眾多。唯筆者認為將其區分為團體套裝行程與FIT個別旅遊兩大類來作說明，是比較簡單扼要而且符合現行旅行業的組織分工。

（一）團體套裝行程（group package tour）

　　團體套裝行程顧名思義就是以多人成行為條件，將旅遊服務的內容：包含機票、飯店、餐廳、陸上交通、入場券、領隊等項目套裝成制式的行程。

　　國內旅行業，通常依照下列基準劃分團體套裝行程：

1.按照團體作業流程劃分

　　依照作業流程可以再區分為一般作業流程與特殊作業流程。

（1）一般作業流程

　　一套作業流程，可涵蓋長線（一般涵蓋歐洲、美洲、非洲以及大洋洲）或短線（通常區分為東北亞、東南亞以及大陸線）的團體行程，稱之一般作業流程。循著這一套作業流程所「生產」的團體行程，就稱為量產的現成規格品，或稱作regular group，因為用來包裝的機位為航空公司例行性的團體機位。

(2) 特殊作業流程

　　特殊作業流程有一套自己特殊的「生產」流程。例如：遊學套裝團體操作上有學校課程與住宿家庭的安排、郵輪套裝團體則需要提前長達半年預定船位，並且有高額作業保證金的壓力。他們的作業流程與標準很顯然不適用於「團體作業程序標準書」。

2.按照團體產品規格劃分

　　依照產品規格可以再細分為量產現成規格品、訂作行程以及主題旅遊。

(1) 量產現成規格品

　　不管是一般作業或是特殊作業，只要長銷量產的規格品都屬於這一類產品。它跟主題旅遊唯一的差異只是沒有鮮明的主題性。

(2) 訂作行程

　　訂作行程是依照消費者的特殊需求所包裝的團體。例如考察團、商展團等。

(3) 主題旅遊

　　主題旅遊是藉由所標榜的主題特色來吸引特定的消費者。例如有旅行業者以旅遊動機來包裝生態之旅、美食之旅，也有以消費族群包裝親子團、銀髮族團等。

（二）個別旅遊（Foreign Individual Travel, FIT）

　　舉凡非參團的旅遊都可以歸類到 FIT 個別旅遊。旅行業在提供 FIT 旅遊方面的服務有航空公司自由行、個人機票、訂房、租車、代售票券（火車票、巴士券、入場券、門票）、代辦出國手續（護照、簽證）等。FIT 個別旅遊若依照旅遊的目的，可區分為商務旅遊、自助旅行、探訪親友等項目。

　　FIT 個別旅遊有別於「坐享其成」的團體旅遊，它是高自主性、

高個性化的旅遊形態。隨著旅遊資訊的透明化以及國人外語能力的普遍提升，這幾年來FIT個別旅遊的人數有顯著的成長。

以上兩類旅遊產品在法律的規範上與操作的細節上，團體套裝行程要比FIT個別旅遊複雜得多。團體行程根據「旅行業管理規則」的規定，旅行業必須與旅客簽訂符合要求的「國外旅遊定型化契約」，以保障旅客的權益。

三、產品的特性

旅行業產品的特性可從產品本質、產品組合、消費者使用、季節循環、外部影響等觀點來作剖析。

（一）產品本質

旅遊產品在本質上其實是一種使用權。例如：旅程中不可或缺的機票、住宿以及入場券，對旅客而言所購買的是機位、房間、主題樂園的使用權。這種使用權在過去以開立憑證（機票、住宿券）的形式，作為消費者擁有該使用權的認定。但是在資訊科技發展的今天，憑證已逐漸走向「數位化」（大部分的航空資訊已經數位化，如以一串編號的e-ticket來取代傳統機票）。產品數位化之後，也就減少了機票、住宿券等「有價證券」遺失的風險。

（二）產品涵蓋範圍

旅遊本身是一項非常複雜的活動，此活動在人類與生俱來的「好奇心」驅動下，不管世界哪一個角落的歷史古蹟、人文藝術、自然景觀、餐飲美食、冒險活動……，只要能滿足旅客想要的「感覺」或「體驗」，都屬於旅遊產品的範圍。尤其在二○○一年四月美國富商帝托於俄羅斯太空站的協助下，順利完成八天的太空之旅，成為全球第

一位「太空觀光客」。旅遊產品涵蓋的範圍給了旅客更大的想像空間。

由於旅遊產品所涵蓋的範圍與層面實在太廣泛，所以旅行業除了專業分工，更有必要做好「知識管理」，好讓旅行業得以儲存、共享這浩瀚的旅遊經驗與知識。

（三）產品組合

旅行業的團體行程是典型的「組裝品」。一個套裝行程包含多個「零組件」，而且是缺一不可。任何一個組成要素都會影響旅客對產品的評價，而將各個要素組裝成符合旅客期望的行程，則需要具有市場的敏感度與專業上的素養（從金旅獎的歷屆得主可以證明組裝行程是需要專業素養的），所以要做到滿意的服務，必須加強「分包商管理」、「行程設計」以及「領隊管理」。尤其是朝夕相處的領隊，更代表了該公司服務品質的象徵。

（四）消費者使用

旅遊產品屬於經驗產品，旅客唯有親身經歷才能感受它的價值。所以旅遊產品一方面它「不可試用」，另一方面它的價值建立在個別的「認知」與「品味」上。

不可試用的特性使得旅客格外重視品牌形象，因為這是降低知覺風險的好辦法，畢竟誰都不希望利用了難得的假期、花了大筆的旅費，最後換來的是金錢與精神的雙重損失。這也就是為什麼有些旅客寧可多花點錢，也要指定參加專家評選出來的「金旅獎」[4]得獎行程。不過，旅客們也別忽略了個別的偏好，鍍上燙金上銀的行程不見得適合每個消費者。

旅客對產品的認知與品味，其實是很複雜的心理動機。這種動機包括：為了體驗心之所向的生活、實踐多年的夢想、完成曾經許下的

心願、滿足一時的好奇，或者是別人有我不能沒有、附庸風雅等。旅行業者若能深入了解這些動機，則可以藉由找出旅客出國的原因，而刺激其消費。

（五）季節循環

季節的循環包含自然氣候與人文節慶兩方面。「春天賞櫻、秋天賞楓；夏天玩海島、冬天泡溫泉」，這是旅行社設計產品時必然的時令考量，尤其是寒暑假這兩波大旺季，強調知識、學習的親子團當然大行其道；另一方面是主題性的人文節慶，像是以森巴舞聞名於世的巴西嘉年華會、展現面具風情的威尼斯嘉年華會，這幾年來更有風靡偶像的追星演唱會之旅。

季節的循環造成了旅行業明顯的淡旺季。旺季來臨，儘管團費飆漲，機票還是一位難求、領隊就是供不應求、內勤人員天天加班；反之，淡季再怎麼促銷，中正機場也不可能萬頭鑽動。旅行業對此現象，必須採取「供需平衡」的策略，如：僱用兼職人員、作業自動化等，以調節離、尖峰的產能。

（六）產品的環境依附性

旅遊產品對外界環境變動的反應極為敏感且脆弱。一樁美國「九一一恐怖攻擊事件」，不僅讓台灣到美國的旅客量較往年減少將近五成，「恐機症」更蔓延到其他無辜的出國旅客；中東長期的政局不穩定，當然威脅著旅客的安危；落後國家的衛生條件、傳染疾病也令人望之卻步；罷工、示威遊行、自然災害使得行程內容不得不被迫變更；航空公司航權的議約，直接影響旅客飛行的路徑與時間；股市的起伏、匯率的波動也都影響旅客出國的意願。

外部環境的影響也表現在價格變動上，尤其是機票的銷售。根據筆者多年的觀察，幾乎沒有一家旅行社採不二價的方式銷售機票，價

格彈性依競爭對手的訂價以及旅客的議價能力而定。

第三節　旅行業的作業特性

了解旅行業的作業特性，有助於作業的控管與改善。本節將以旅遊服務傳遞的特性與旅遊服務作業檢驗，來認識旅行業的作業特性。

一、旅遊服務傳遞的特性

從旅客洽詢業務人員一直到返抵國門，這期間有很長的服務傳遞過程。以下依序逐一敘述：

(一) 業務行銷階段

由於業務人員銷售的是「無形性」的經驗產品，所以就業務人員而言，如果缺乏實際的經驗，往往無法把旅遊產品講解得入木三分，也無從回答旅客各式各樣的問題；就產品內容而言，產品設計者應該儘可能明確標示產品規格，如：飯店名稱、飯店的所在地、房間的大小、用餐的菜單、航班的時刻、行程的特色……等，也就是做到「無形商品有形化」，以縮減旅客期望與認知間的差距；就旅客消費信心而言，旅行業應該下工夫經營品牌形象；最後就作業管制而言，明訂訂單審查程序、扎實的產品教育訓練、嚴格要求為旅客著想的服務態度、一致性的宣傳廣告，都能有效地管制此階段的作業品質。

(二) 出團前作業階段

這一階段作業流程的特色是：作業流程長、確認介面廣、被動因素多，稍一不慎，整團就出不了國門。這一階段也就是「前場重滿

意、後場重效率」的後場，整個作業以減少介面、縮短流程、作業自動化為管理重點。

1.作業流程長

人工作業流程長也就意味著反應速度慢。這一階段偏重於OP的作業。作業的起點從訂定機位開始，經過訂團、報名、催收訂金、收件、入航空公司名單、確認成行（如果不成行則退還證件或建議轉團；如果內容有變更則通知旅客）、辦理簽證、安排領隊人員、準備說明會場地與資料、開立機票、申請出差費用，一直到與領隊交接完畢，才告一個段落。

2.確認介面多

「有接點就有缺點」。確認介面多，作業疏失自然多。OP必須在時限內確保旅客的需求（包括個別的特殊需求）一一被滿足。在這個階段只要供應端與需求端有任何更動，就必須重新再次確認過。確認的介面以OP為中心，向上包括簽證中心、簽證辦事處、外交部領事事務司、出發段與延伸段的航空公司、外調票的旅行社、國外的區域代理商、國內接送機的交通公司、國外shopping店……等，向下的業務人員、個別旅客。每個介面務必要環環相扣，團體才能順利出國。

3.充滿不確定性

國人的旅遊習慣多半是非計畫性的，臨時起意的旅客不在少數，在這樣的時間壓縮下，讓OP在作業上不斷地加機位、退房間、趕簽證。除了旅客的非計畫性，還有供應商的不確定性，如前段飛機延遲起飛就影響到接駁的後段班機，以及飯店check in的時間。然而這些因素都不是OP可以主動掌控的。

（三）國外作業

這一服務階段的兩大主角分別是領隊與旅客。領隊的專業解說、服務熱忱、時間掌控、氣氛帶動、事故處理、適度的投其所好，都足以影響「旅客意見調查表」的各項成績，因為這是旅客對產品真正的感受，而這感受也將決定旅客是否再次消費。

旅行業在這階段的管理重點擺在領隊的養成教育、制訂各旅遊路線的導覽手冊、建立公平的領隊評鑑制度、派遣合適的領隊以及加強領隊緊急事故的應變能力。除此之外，擁有深厚地緣關係的當地shopping店，有時在緊要關頭，能發揮「海外分支機構」的功能。

二、旅遊服務作業查核

一趟愉快的旅遊需要經過多道加工才得以呈現，而每一道加工就是一個查核點。以下依照作業流程查核時機的前後順序，說明各查核點之管制重點與管制方式，文中提到的表格名稱雖然各家不同，但不厭其煩地查核精神卻是一樣的。

（一）產品設計作業

身處消費意識高漲與消費形態迅速改變的年代，產品生命週期愈來愈短、競爭愈趨激烈已是不爭的事實。值此之際，旅行業者只有不斷推陳出新，並設法深入消費文化底層，方能創造出迎合消費者心意的產品。

每年在旺季來臨之前，各大旅行社無不推出當季最新穎的產品，來吸引旅客的青睞。新產品固然令人耳目一新，卻也增加了該產品潛在的風險。

產品設計作業的管制重點在於產品上市時機、首團出發時機、訂

價法則，以及風險的預測與管制。而管制的方式可以採用「作業進度表」以查核進度；「風險管制表」以分析新行程風險的發生性、嚴重性，並提出因應對策；「行程規格表」作為訂團、廣告文宣、印刷製作物以及業務銷售的依據。

（二）業務銷售作業

通常業務人員要負責產品解說、報名作業、收款與收件等事項，有些旅行業的業務人員另外身兼領隊的職務。

業務銷售作業的管制要素有旅客需求確認與回覆、收件完整與時效，以及員工帶團交接。而管制的方式可以採用「收件明細表」以查核收件完整；「團體估價／訂團單」針對特別團的預算、天數、出發日期、目的城市……等，載明需求規格；「旅客個別需求單」確認特殊的飲食、分房、個別回程等；「業務交辦清單」方便代理人執行代理業務。

（三）出團前置作業

出團前置作業由OP作業、證照作業及票務作業所構成。

出團前置作業的管制要素有團務作業進度控制、OP與證照作業銜接、OP與報名作業銜接、OP與開票作業銜接、OP與協力廠商確認進度與規格。管制作業的方式一般採用「團體作業檢查表」控制機位、人數、開票、分房、證照……等作業進度；用「團體估價／訂團單」、「團體報名表」、「開票名單」以及「旅客個別需求單」作為訂團、訂機位、訂餐食的依據；以「團體交接單」、「送機人員交接單」與領隊人員及送機人員逐一點交出國必備要項。

（四）隨團服務作業

隨團服務的領隊除了「帶團」之外，也是旅行業者評鑑協力廠商

的最佳人選。

領隊的隨團服務可在「領隊報告書」中提供許多最新的回饋資訊。例如：該機場的通關新措施、當地最新的交通規定……等；領隊在「領隊報告書」的另一項任務是評鑑餐廳、巴士、飯店、shopping店……等協力廠商的服務表現；領隊每天的行程則必須依照OP移交的「Working Itinerary」按表操課；行程最後一天領隊必須全數收回「旅客意見調查表」作爲該團的總驗收。

（五）結團作業

結團作業是OP團務作業的終點，也是該團利潤的總結。領隊返國後依照公司規定期限內向OP繳交之領隊報告、繳款單及各項帳單，OP負責查核支出金額與明細是否符合規定，最後將帳目與領隊出差費申請送交會計室完成團體結帳。

結團作業管制的要素爲報帳的單據、公司要求領隊攜回的海關單、出入境卡，以及「領隊報告書」、「旅客意見調查表」。

小結

讀完本章後，相信大家對於旅行業的組織、產業特性、營運方式及內涵都有了基本概念，在以下的章節中，都將從此概念出發，並環繞著「旅行業經營」的核心精神，貫穿往後所有探討的議題，包括：網際網路對旅行業的影響、旅遊網站應具備的條件、旅遊網站的規劃、以網際網路爲基礎進行旅行業轉型……等。

在第二章中，筆者將引領大家進入多采多姿令人充滿期待的電子化世界，並將介紹e化的基本觀念、e化的相關術語、網際網路對旅行業的影響等，做更進一步深入的探討。

註釋

1 國內旅行業主要採用亞洲航空體系的Abacus系統、歐洲航空體系的Galileo系統與Amadeus系統。

2 請參考第四章第一節：美國代表性旅遊網站簡介中的Priceline網站。

3 BSP（Bank Settlement Plan）銀行結帳計畫：係由國際航空運輸協會（IATA）所屬的會員航空公司與會員旅行社所共同擬訂。目的在於簡化旅行社在機票銷售、捷報及匯款手續。

4 金旅獎是由中華民國旅遊品質保障協會、外國駐台觀光代表聯誼會及中華觀光管理學會所主辦。這項選拔活動開始於一九九四年，每年由產官學界組成的評審團，針對參賽前一年在台灣市場上實際推廣、銷售的參賽產品，每條線別（視該年線別的劃分）選出一個金質旅遊獎。

第二章

e化的基礎概念

e（electronic）化——電子化，是資訊科技應用的統稱。e化在旅行業經營的應用範圍非常廣泛，包括傳統旅行業普遍應用的團體、證照、報名、會計等電腦作業系統，也涵蓋以網際網路為基礎的電子商務（e-commerce）、電子化企業（e-business）。隨著資訊科技的進步，旅行業電子化的腳步也從辦公室的後台作業、前台作業，走到上下游廠商資訊共享的整合作業。尤其在全球通訊協定標準化之後，電子化更搭著全球資訊網（World-Wide Web）與全世界接軌。

全球資訊網是密布全世界的數位通路，旅行業營運中的金流、商流、物流、資訊流，都可以以數位化的形態在網路上流通、存取。資訊的快速流通與容易存取，衝擊了長久以來供需兩方資訊不對稱的旅行業，影響所及，不只是操作性的從業人員，連高階主管也不能置身事外。因為過去旅行業視為重要know-how的簽證資訊、景點資訊、行程資料、機位狀況，現在對消費者而言，已經不須假手於旅行業就可以從網站上快速取得；甚至於旅遊社群網站的版主回答旅客的問題，都比旅行業從業人員來得專業。

本章共分成三節：第一節e化簡介，包括e化相關術語、資訊科技在旅行業扮演的角色、電子商務的特性與限制、國內旅行業者面對電子商務的問題；第二節介紹網際網路對經濟環境的影響，包括網路經濟、零阻力經濟等概念；第三節介紹網際網路對旅行業的影響，文中將說明旅行業為何適合e化、傳統旅行業作業瓶頸與網路解決方案、旅行業導入e化的意義與迷思。

第一節　e化簡介

「旅行業e化」就是資訊科技在旅行業的應用，所以不管是過去大家熟悉的MIS（Management Information System）　管理資訊系統，

還是新興的網路技術應用，凡是利用數位科技（電腦、網際網路、行動通訊、個人數位助理PDA……）以提升營運績效都算是e化。不過，在本書中所謂的「旅行業e化」是偏重於應用網際網路科技進行旅行業務整體改造。

為了讓讀者能以較快速度進入本書領域，本節先從術語說明做開端，再逐一介紹旅遊網站、網路旅行社以及旅行業e化的差異，資訊科技在旅行業扮演的角色、電子商務的特性與限制，以及國內業者面臨了哪些電子商務問題等議題：

一、e化相關術語

e化相關術語可說是進入浩瀚網路的敲門磚，在本段落中作者將引述學術界或企業界的巨擘來定義以下的術語：

《知識管理》（*Working Knowledge*）一書中對於數據與資訊有嚴謹的定義：

（一）資料（data）

數據是對事件審慎、客觀的紀錄，數據本身並不具意義，無法提供判斷、解析與行動的依據。例如：「林小明」於「二○○二年十二月二十七日」參加「YY旅行社」所企劃的「浪漫法國八日遊」。數據或資料可以用來描述這筆交易。但是林某為什麼選擇YY旅行社？他何時可能再度出國？會去什麼地方玩？數據就無法解讀出這樣的訊息。

（二）資訊（information）

管理大師杜拉克說：資訊是包括關聯性與目標的數據。資訊必須能夠啟發接收者，也就是說資訊可以提供接收者一些看法，並進而影

響其見解與判斷。例如：「林小明已經連續三年都選擇在年底到歐洲國家歡度新年，假期長度在七至十天。」

（三）資訊科技（information technology）

舉凡與資訊儲存、處理、傳遞相關的技術與方法，都可以稱作資訊科技。

Lotus總裁帕波斯（Jeff Papows）在《16定位》一書當中，針對Intranet、Extranet、Internet以及World Wide Web做了以下的定義：

- Intranet （企業內部網路）：這是一家公司內部的網路，安全性高，可以讓公司員工運用資訊科技，分享資訊與知識。
- Extranet （廣域企業網路）：運用與內部網路相似的技術，把供應商、顧客與其他企業連線。
- Internet （網際網路）：這是一條大眾資訊高速公路，是一個連接了無數電腦的巨型網路。網際網路本來是美國政府為了保護軍事設施所發展出來的系統，今天已開放給大眾，只要電腦加裝數據機，即可連線。
 （Intranet、Extranet以及Internet其相關的應用可以參考**表 2-1**）。
- World Wide Web （全球資訊網）：這是網際網路中發展最快的服務項目，在一九九八年由歐洲粒子物理學實驗室所發明，以超文字（hypertext）的方式將網頁連結，以方便資料的取得。只要電腦連上網際網路，便可以迅速取得地球另一端的資料。

（四）e-economy（電子經濟）

《Net Ready：企業e化的策略與原則》一書的作者Amir Hartman

表2-1 網路關鍵性應用

網路的形態	Internet	Intranet	Extranet
應用的項目	網路行銷廣告 電子商店 投資理財服務 客戶服務 電子新聞雜誌 資訊內容提供 公司形象建立 產品訊息提供 收集客戶意見 線上訂購 廣告促銷活動 工作機會徵才 驅動程式下載 FAQ	群組軟體 工作流程 會議安排通知 電子郵件 電子布告欄 新聞討論群 知識庫管理 文件檔案管理 員工人事資料 教育訓練 財務會計報表 技術支援 客戶資料庫管理	電子資料交換 快速回應系統 自動補貨系統 供應鏈管理 供應商管理庫存 品類管理 商品資料庫 訂單即時出貨系統 電子型錄 庫存管理 出貨管理 商品採購 客戶服務

資料來源：資策會電子商業之應用概論

和John Sifonis with John Dador 對電子經濟提出他的看法：虛擬的場域，可實際進行商業行為、創造並交換價值、發生交易、且一對一關係已趨成熟。這些流程可能與傳統市場的類似活動有關聯，但彼此仍互為獨立。電子經濟又稱為數位經濟（digital economy）或網路經濟（cyber economy）。

（五）e-commerce（電子商務）

學術上普遍採用電子商務專家Kalakota和Winston對電子商務的定義：利用電腦網路從事資訊、產品、服務等交易行為，包括企業對企業（B to B, business to business）以及企對業消費者（B to C, business to customer）兩種形態。從企業實務應用上，「電子商務」指的是以「全球資訊網」從事商業活動。

（六）e-business（電子化企業）

　　「經濟部網際網路商業應用計畫」定義電子化企業為：運用網際網路相關技術及應用方法，來轉化並改造企業核心業務與流程，並進而改善企業之本質，提升企業的經營績效。換言之，電子企業以企業的經營為主體，帶領企業思考如何在整體價值鏈上與夥伴合作，運用網路相關技術與應用方法，了解顧客的需求以提供適時、適價、適量的產品與服務，強調合作效能與整體價值，為顧客做對的事情（do the right things for customers）。

　　有關電子商務術語可參考「經濟部商業司網路商業應用資源中心」網站中的「電子商務導航」（http://www.ec.org.tw/co-6.asp），以及「電子商務俱樂部Club EC」（http://www.clubec.com.tw）。

　　電子經濟、電子化企業以及電子商務的範疇關係可用圖2-1表示，而本書所探討的e化將涵蓋圖中的三個範圍，不過重點還是以e-business（電子化企業）的概念與應用為主。

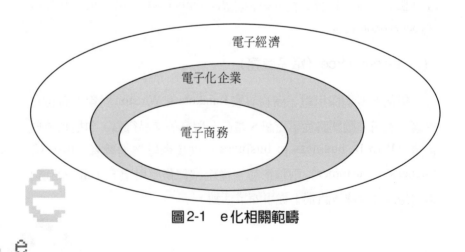

圖2-1　e化相關範疇

二、旅遊網站、網路旅行社以及旅行業e化的差異

「旅遊網站」或「旅遊網」是一個概括性的稱呼，舉凡提供與旅遊相關的資訊、產品、社群功能、交易機制的網站，都可以稱之爲旅遊網站。即使某些入口網站（portal site）所經營的「旅遊頻道」（Travel Channel），在本文中也都統稱爲旅遊網站。筆者根據網站的經營模式與成立背景將國內旅遊網站分類爲：傳統旅行社、航空公司、旅遊媒體、集團企業、網路公司所經營的網站以及旅遊社群網站等六種。這樣分類的目的是爲了便於分析網路上的旅遊產業，本書中的第四章將有詳細的介紹。

旅遊網站的主體公司不必然是旅行社，但是從事網路旅遊產品販售的「網路旅行社」，其服務交易主體就必須是旅行社。由於近年來利用網際網路從事旅遊交易已蔚爲風氣，觀光局爲了規範交易秩序、保障網路消費者權益，於二〇〇〇年十二月委由「中華民國旅行業經理人協會」研擬「旅行業網路交易準則」。相信在政府的主導規劃下，該準則將有助於網路旅行社的發展。

「旅行業e化」指的是資訊科技在旅行業的應用，不管應用的程度深或淺、廣或窄，都可以稱作e化、電子化或是以前常用的電腦化。

三、資訊科技在旅行業扮演的角色

（一）在全球資訊網之前

早在全球資訊網之前，大多數的旅行業已經導入管理資訊系統（MIS：Management Information System），系統功能涵蓋了團體作

業、票務作業、證照作業、銷售作業、客戶基本資料維護、帳務作業、稅務作業、人事薪資作業等。這一階段的旅行業電腦化偏重於應用電腦的運算能力與文書處理能力。

旅行業導入管理資訊系統，確實簡化了重複性的文書作業，提升了內部作業效率。以團體作業的例子做一簡要說明：團體OP於取得航空公司series booking之後，在【團體作業──行程資料檔】開團，開團後，全省各營業據點的業務員可直接查詢團體的報名狀況；接著是業務員的報名作業，業務員在【銷售作業】與【客戶基本資料維護檔】中輸入「訂單資料」與「旅客基本資料」，完成了報名手續，若是需要辦理護照、簽證者，則證照OP依據【證照作業】中的規定，向旅客收取相關文件辦理證照手續；團控確定成團後，業務員在【帳務作業】中完成繳款，而OP最後也在【團體作業】中完成「開票名單」、「保險名單」、「分房表」、套印「Ｅ／Ｄ卡」、「海關單」以及「領隊交接單」，並透過全公司電子郵件通知業務員說明會的時間與地點。

這個時期旅行業所應用的資訊科技，可分成套裝應用軟體與自行開發系統兩個部分。但不管是套裝軟體或是自行開發，資訊科技在旅行業扮演的角色主要在於把本來屬於勞力密集的事務自動化，這對高階主管的決策判斷並無太大助益，對組織的運作與客戶的互動也沒有太大的衝擊。因此對於公司的市場策略與高階主管的領導方式並沒有因應與調整的問題。

茲就套裝應用軟體與自行開發系統，概述如下：

1.套裝應用軟體

由於旅行業的產品類型固定（團體套裝行程與FIT個別旅遊），作業程序大同小異，加上系統廠商的大力推廣，大多數中小型的直售旅行業如：理想、錫安、良友等旅行社都採用了現成的套裝軟體，一

方面是因為價格可接受；另一方面則是現成可用的系統，旅行業不必承擔自行開發系統失敗的風險。但既然是套裝，也就限制了系統的擴充性，也就註定日後業務發展的限制。

這時候的旅行業高階主管對於套裝軟體的應用，基本上是當作作業工具而非管理工具。所以整合性的報表分析、績效達成率，都不在此系統功能之中。至於人力的配置，更是能省則省，反正系統開拓不了業績，而故障的排除就委由系統廠商以維護合約方式處理。

2.自行開發應用系統

蔓售旅行社的量化市場策略，很顯然與直售的精品路線有明顯的區隔。由於蔓售旅行社旨在追求量化的經濟規模，因此自行開發應用系統以擴大團務處理能量，就成了蔓售旅行社市場競爭的首要任務。

自行開發的第一道難題就是鑑別「使用者需求」。旅行業從業人員可以很熟練地接團、訂團、開票，但卻鮮少有人具備與系統人員溝通的專業知識，能把系統需求規格、作業流程、工作中可能發生的狀況、介面的銜接及權責規範等問題說明清楚。因此，造成系統規劃人員在對使用者需求一知半解的情況下，半摸索半規劃，導致隨之而來的第二道難題「系統不好用」，造成使用者非理性地抗拒使用。這一段磨合期，短則半年，長則一年，更激烈的就是資訊人員拂袖而去，留下他人無法接手的失效系統（本書將在第九章探討這個惱人的問題）。

自行開發系統雖然風險較多、費用高，但因其依照旅行業個別需求而設計，發揮的整合效益與系統修改的彈性當然要比套裝軟體高得多。如：當旅行社實施品質管理制度時，就可以根據系統中「旅客滿意調查」的統計資料，評鑑領隊的優缺，分析各產品線的抱怨件數，了解分包商的服務績效；甚至於公司主管處理矯正措施的落實狀況也可以追蹤管理。

薑售旅行社如康福、雄獅、長安等旅行社在這一波的系統開發，雖然無法與經銷體系（agent）有效地連線（礙於各經銷商的多元供應商、設備投資以及資訊技術），不過結合旅行業產業特性的資訊技術卻逐漸根植於公司內部，不但預先為今日的「旅行業電子化」奠定基礎，更拉大了資訊科技在旅行業競爭優勢的差距。

（二）在全球資訊網之後

一九九四年開始，商業化的全球資訊網出現並迅速普及全世界，網際網路與航空訂位系統（Computer Reservation System, CRS），結合了整合式旅行業的連線工作能力，使資訊科技在旅行業扮演了更積極而重要的角色。

在這時期，資訊科技的應用已不再局限於旅行業內部，電腦訂位系統（Application Program Interface, API）的開放，使得旅客可以透過網站直接查詢班機、票價、訂位及下單；經銷商以帳號與密碼進入薑售商服務系統，隨時可以查詢最新的商品資訊，也可以了解即時的交易狀況〔學理上稱為「供應鏈管理」（Supply Chain Management, SCM）〕；結合資料分析與CTI[1]的「客戶關係管理」（Customer Relationship Management, CRM）；以及整合商流、金流、資訊流、物流於一身的電子化企業，正直撲旅行業而來。旅行業面臨著前所未有的衝擊。從與客戶的關係、高階主管的管理風格、組織的功能與運作，到操作性的工作技能無一不受影響。

既然這股e化旋風正強力吹襲旅行業，旅行業究竟應該對環境作出哪些回應或調整呢？這個問題就不像在全球資訊網之前的花錢買套裝軟體那麼單純，筆者將於第四章中詳細說明國內旅行業是如何因應e化衝擊。

四、電子商務的特性

　　旅行業者要經營電子商務，務必要結合電子商務的特性，才能創造出前所未有的服務價值，而非一味地把既有的產品原封不動搬上網站銷售。根據筆者的研究與實務觀察，電子商務特性可以表現在下列五個面向上：

(一) 市場面

1.重塑買方力量
　　傳統的交易機制由於受到時空的限制，消費者彼此是分散的。網路的出現消弭了過去溝通的障礙，讓消費者很容易集結在一起從事集體議價、網站競標、認識同好等活動，並促成了所謂「新消費主義」（Consumerism）之形成。所謂「新消費主義」就是指消費者自主意識之覺醒，要求消費時擁有更多的決定權與支配的自由，這樣的覺醒不僅改變消費者的消費習慣，同時也造就了社群網站與拍賣網站的商機。正如策略大師麥可‧波特（Michael E. Porter）在《競爭策略》一書中所提及的「五力分析」[2]，其中的一力——消費者議價能力（本書將於第七章深入探討），已經起了結構性的變化，旅行業者不得不重視。

2.供需集中
　　網站本身是一個市集（market place）。由於受到網路經濟的影響，這個市集很容易成為供需集中而且不受人數限制的超大型交易平台（transaction platform）。傳統旅行業再怎麼大型的廣告宣傳，了不起全省的總電話通數不過千通；但在網路上，一個旅遊網站一天上萬人瀏覽、點選、下單是輕而易舉的事。

3.低價競爭

　　既然網路方便了資訊的取得，又減少了「見面三分情」的世故，如果大家銷售的又是規格相同的產品，那麼消費者實在沒有理由向高價的網站購買。因此如何透過差異化增加網站的價值，是網站經營者不得不深思的問題。

4.全球化

　　拜共通的通訊協定與開放的網路標準之賜，讓網路上的商務活動可以無國界地在「資訊高速公路」上通行無阻。這樣的特性自然把公司推向國際舞台，旅行業者應該隨時做好與世界接軌的準備（例如：網頁內容具備多國文字、了解當地的消費文化與法令，以及克服物流的問題），不過策略上筆者還是建議採「立足台灣，放眼世界」的漸進方式較為踏實。

(二) 消費面

1.自主性高、忠誠度低

　　網路上的消費者通常消費的自主性比較高。這一類型的消費行為偏向理性消費，既然交易的對象是沒有情感關係的網站，購買的產品是規格化的旅遊產品，到處比價、比交易功能、比回應速度的最後結果，就是選擇介面好用、價格便宜的網站消費。反正沒有虧欠K機位的人情，也少了哈拉寒暄的人性，自然也就少了情感的歸屬，少了忠誠度。

2.點閱的轉換成本低

　　網站上只要輕輕點閱（click）一下就可以造訪第二家、第三家「旅行社」，這比起傳統看報紙旅遊版，再一家一家打電話詢問，一份一份比較產品內容傳真稿，要來得簡單方便。既然網站的轉換成本

低，旅行業就必須要在網站上不斷地提供價值，挖空心思來製造「黏性」，好讓網站有足夠的吸引力使網友重複造訪。

3.個人化

個人化服務的口號喊了幾十年，終於在電子商務得以實踐。藉著網站的設計，從使用者的登錄、前一次進入該網站的紀錄，網站在識別身分後，提供的就是專屬性的個人網頁。網友可以在這裡查詢交易歷史紀錄、訂單作業進度，也可以建立通訊錄、使用行事曆、編輯相本……等。

個人化是顧客關係管理重要的觀念，旅行業應該善用此特性，深耕旅客關係。

4.隱密性、匿名性

網路的隱密性讓攸關道德難以啟齒的需求，可避免真實世界對話上的尷尬。對於想要驗證「不到海南島，不知身體好不好」的旅客是一大福音；而匿名性可以滿足自己想像中的角色，遊走於各禁忌性的討論話題，如：同志結伴出國到底適合去哪裡？如何盡興地暢遊澳門……等。

5.網站內商品統一售價

過去的個人機票售價採口頭報價的方式銷售。同一家旅行社同一張機票，問不同的人有不同的報價，問北部、南部、東部分公司又有區域性的價差。這些供需失調、資訊不透明的現象在網路中已不可能存在。因為網站中只會呈現給消費者一致的價格（開放給經銷商的價格、拍賣競標、數量折扣則不在此限），這當然削減了業務員可靈活運用的籌碼。是故電子商務的業務員必須重新思索自己的角色定位。

（三）經營面

1.商業自動化

這是最重要也是最容易被忽略的特性。如果只架設網站而擱置了作業自動化，那只是把傳統的生意搬到網路上經營，並不能發揮前後台整合的效益，也無法結合「供應鏈管理」與「客戶關係管理」，更達不到電子化企業（e-business）的境界。

商業自動化是強化公司體質、提升作業效率的根本。旅行業複雜而冗長的作業，唯有走向作業自動化一途，才能真正脫胎換骨，解決多年來懸而未決的無效話務量、銜接介面出差錯……等問題。但是自動化有其前提條件，包括：成熟穩定的作業流程、使用者須清楚電腦化的需求與效益以及熟知業務特性，旅行業者若忽略了這些條件，自動化將很難達到應有的效益。

2.成本外部化

成本外部化的意思就是說將成本轉嫁到公司外部（接收成本的可能是供應商，也可能是消費者）。網路很顯然地為旅行業做到了成本外部化。

旅客從搜尋產品、送出訂單、確認付款，用的設備、連線費用都是旅客自家的，網站不會因為要多做幾千人的生意，就要安裝等比例的電話機。

3.組織記憶與學習

組織記憶與學習是旅行業長期存在的隱性問題。組織的記憶與學習不同於個人，它可以累積眾人的經驗，形成與時俱進的知識庫，而這樣的能力從屬於組織，不會因人事流動而消失。

旅行業透過網路可便於實施提案改善、文件管理、線上討論、案

例分析、專案報告……，從而建構公司專屬性的核心資源。

4.縮短通路

　　零階通路一直是商業效率化最終的目標。過去多階通路的生存空間，在於產業分工後能產生附加價值。例如：躉售旅行業提供多家航空公司的便宜票價；直售商精心企劃團體行程並訓練優質的領隊。這些分工在過去各司其職互不侵犯。但是在旅客自主消費意識抬頭、航空業者串聯結盟的雙邊夾擠下，旅行業的仲介角色有必要全盤重新思考，究竟附加價值在哪裡？旅行業的下一步該怎麼走？

5.可追蹤性

　　電子商務的可追蹤特性，讓旅行業對網站的經營不僅可以知其然，還可以知其所以然。網友在網路上的活動其實是有跡可循的，留下來的痕跡如：網友從哪個網站進入到本公司？網友點選了哪些服務項目？停留時間多長？從哪一頁離開？這些數據有助於旅遊網站調整網頁版面、檢討網站廣告效益、安排交易動線……等（第十三章將進一步介紹網路行銷分析）。

6.貨架無限延伸

　　旅遊產品在網站上可以產品目錄或條件查詢的形式呈現，所以不管國內外機票、航空自由行或是訂房等營業項目，旅行業者都可以幾近於無限地擴充產品資料庫，也可以在編碼規則下擴充其他營業項目，以滿足各式各樣的消費者需求。

（四）資訊面

1.超連結的觀念

　　超連結（hyperlink）是電子商務在資訊閱讀上的特色，也是網站與網站之間合作的橋樑。它可以連結段落、連結網頁、連結網站、更

可以連結無限的商機。這種跳躍式閱讀的特性，在網頁設計時要避免連出去後就連不回來的問題，不過超連結的特性也讓網站資源更容易共用。

2.快速搜尋標的物

網路上強大的搜尋功能讓大海撈針成為可能。對購買機票的旅客來說，可以輸入目的地、機票的服務艙、指定的航空公司等條件，來篩選符合想要的產品。如果「撈」出來的資料量還是很大，這時候樞紐值的排序功能就可以輕鬆比價、比飛行時間、比機票限制條件……等，讓消費者方便交易。

3.複製成本低

資訊的低複製成本在網路世界中更為顯著。這個特性吸引了眾多傳統平面媒體投入ICP（Internet Content Provider）的行列，因為只要花一次製作的成本，就能供應給無數上網者使用，即使要內容更新，也同樣只要資訊供應端修改後放行，所有的使用者就可以同步更新。這樣的資訊複製成本確實比傳統的印刷製作要省得多，不過這也造成了盜用與侵權的不良後果。

4.容易被模仿

透明化的網站在網頁版面（layout）、交易步驟、營運模式、網站功能、資訊內容等方面很容易被模仿。解決之道無他，申請專利權保護創新發明是根本的辦法。在國外最著名的判例莫過於亞馬遜網站的"one click"[3]。

（五）媒體面

1.虛擬化

這使電腦從運算功能進化到虛擬功能。這個部分礙於頻寬問題，

目前還無法普遍應用。不過筆者相信在不久的未來，旅遊網站提供身歷其境的虛擬博物館、虛擬機場、虛擬城市導覽……等，是遲早的事。

2.互動式接觸

雙向互動的特性，讓媒體有更多的發揮空間：橫幅廣告（banner）可以是互動的（模糊的美女躺在沙灘上，愈點選愈靠近，愈點選愈清晰）；遊戲式的廣告可以是互動的（時下最流行的莫過於心理測驗遊戲，回答完問題之後，找出自己的旅遊性格）；認養活動更是長時間的互動。其他像聊天室、ICQ、Messenger 都是網路上強而有力的互動媒體。

3.整合式的多媒體

不同於過去的任何形式媒體，網路媒體讓原本屬於分解動作地消費決策流程：知曉（awareness）→感興趣（interest）→想要（desire）→購買（purchase）變成一氣呵成，而且可以結合影像、動畫、聲音、文字、圖案等要素，以多媒體的形式與消費者溝通。

五、電子商務的限制

善用網路的特性可以解決旅行業多年的沉痾，但這不表示網路無所不能，網路還是有以下的幾點限制與不便：

（一）被動點選

虛擬的電子商務必須使用者連上網路，找到目標網站，才有後續的商業互動。這不像傳統旅行業掛上招牌，總可以讓旅客看得到。在國內幾千個旅遊網站當中如何凸顯自己與眾不同？如何化被動點選為主動聯繫？這些是網路旅行社必要考慮的問題。

（二）非規則性交易無法自動化銷售

要讓電子商務交易自動化必須有作業重複性的前提，也就是自動化銷售必須割捨非規則性的服務。所以多個目的地的行程、尚待人爲確認的團體旅遊、旅客必須親自簽名的證照服務，都是自動化銷售比較困難的項目。反觀個人機票，從產品瀏覽、預訂機位、付款開票、取得電子機票，則可以全程提供自動化的服務。

（三）視覺瀏覽空間受局限

在網路上的畫面只能限制在螢幕的框架上瀏覽。過小的版面，最常碰上的困擾就是地圖導覽以及網頁下拉等問題。有限的視覺空間讓首頁的價值顯得寸土寸金，這考驗著視覺設計的功力與網站經營的能力。

（四）作業變更彈性小

傳統作業上想新增營業項目、修改報表欄位、改變作業程序，只要人員到齊設備就位，愛怎麼改就怎麼改，作業彈性不受程式所約束。但高度自動化的電子商務就不是這麼一回事，一個完整的交易系統關聯到許多次系統：訂單系統、產品管理系統、會員系統、帳務系統……等。每個系統又是由眾多程式所構成，程式與程式之間都是牽一髮動全身。所以系統的規劃設計就已經決定了電子商務的成敗，旅行業者絕不能等閒視之。

（五）連線廠商的限制

以電腦訂位系統來說，每家訂位系統所簽約的航空公司各有差異。像國內旅遊網站普遍應用的伽利略（Galileo）訂位系統便無法全面訂大陸機位。

六、國內業者面對電子商務的問題

在茫茫網海中摸索的電子商務，旅行業者莫不渴望能擁有一張「導航圖」，用以避開暗礁、航向目標。雖然國內發展電子商務的時間不算長，足以當作標竿的案例也不多見，但是先驅者所經歷過的難題，卻可以提供業者避免「觸礁」、減少摸索的時間與成本。

國內企業經營電子商務究竟面臨了哪些問題？「台灣國際電子商務中心」（Commerce Net Taiwan, CNT）針對國內大型與中小型企業面臨電子商務所做的調查結果（見**表2-2**與**表2-3**），值得旅行業在規劃電子商務時作為參考。

表中這些問題，我們將在往後的章節中深入探討。如：第三章探討網路的普及性；第六章談商務變革中企業領導人的角色與專業；第七章整理出旅遊網站的商業模式；第八、九章介紹網站規劃與系統開發，其中談到網路速度與系統相容性等問題；第十章提供網路的安全與信賴解決方案，以及電子商務相關的法律問題；第十四章則分析線上付款機制。讀者可以挑選自己偏好的主題一窺究竟。

第二節　網際網路對經濟環境的影響

「下個世紀的成功者，就是那些使用數位工具改造工作方式的公司。」比爾‧蓋茲在《數位神經系統》一書中大膽地說。網際網路對經濟環境的影響可以從經濟法則被冠上「網路經濟」、「數位經濟」、「電子經濟」等頭銜看出端倪。本節將說明何謂網路經濟，並解讀網路潮流背後的推動力量。

表2-2　國內大型企業面臨電子商務之十大問題

排名	課題	重要性評分	技術層面或非技術層面	環境問題或業者本身問題
1	使用者認證與公共金鑰基層架構	7.85	技術	兩者皆有
2	信賴與風險	7.63	非技術	兩者皆有
3	主管階層的覺醒	7.41	非技術	業者
4	缺乏標準	7.37	兩者皆有	環境
5	缺乏專業知識與人才	7.12	非技術	兩者皆有
6	法律因素	7.06	非技術	環境
7	欠缺線上議價機制	7.06	技術	業者
8	EC 應用系統與舊有系統間的互通性	7.06	技術	業者
9	偏重技術而忽略商業模式	6.92	非技術	業者
10	缺乏商業模型	6.90	非技術	業者

資料來源: Commerce Net Taiwan 調查資料 http://www.nii.org.tw/cnt

表2-3　國內中小企業面臨電子商務之十大問題

排名	課題	重要性評分	技術層面或非技術層面	環境問題或業者本身問題
1	垂直市場之商務社群尚未形成	7.3	技術	兩者皆有
2	利益不確定	7.26	非技術	業者
3	缺乏專業知識與人才	7.17	非技術	兩者皆有
4	詐欺及損失的風險	7.14	兩者皆有	兩者皆有
5	法律因素	7.04	非技術	環境
6	缺乏商業模型	7.01	非技術	業者
7	偏重技術而忽略商業模式	6.82	非技術	業者
8	網際網路的速度太慢且不可靠	6.77	技術	環境
9	電子付款的技術與成本太高	6.71	技術	業者
10	網路普及性	6.52	兩者皆有	環境

資料來源: Commerce Net Taiwan 調查資料 http://www.nii.org.tw/cnt

一、網路經濟

（一）網路經濟法則

從全球資訊網走進商業應用至今，短短幾年，其變化速度之快是人類商業史上前所未見。網路經濟改寫了許多教科書、許多視為理所當然的慣例。筆者參考了多位學者的論述，彙整以下法則：

1.報酬遞增

有別於古典經濟學報酬遞減（diminishing marginal return）的概念，在網路經濟中呈現的是「愈用愈好用」、「用得愈多價值感就愈高」的報酬遞增效應。舉例來說：當世界上只有一部傳真機時，它的價值是零，因為沒有人可以傳送文件進來，也沒有人可以接收它所傳送出去的文件，而當傳真機的使用者陸續增加時，它的價值也就隨之增加。這種效應不但在網網相連的網際網路更為顯著，它的價值還會隨著網路伺服器與上網人口的持續成長而增加。

2.正向回饋（positive feedback）

網路經濟中只要市場占有率夠大，就會產生正向回饋的機制，也就是大者恆大的效應。試想當某個旅遊網站成為市場主流時，將會有更多不請自來的合作廠商，進而產生大者愈大的聚集效應。

3.麥卡菲定律（Metcalfe's Law）

這是發明乙太網路的麥卡菲（Bob Metcalfe）所提出的定律。他指出，當網站使用人口達到臨界規模之後，該網站就會擁有自己的市場，而維持網路的成本也就趨近於零。此概念的應用將出現在本書第四章所介紹的美國旅遊網站。

4.摩爾定津

由英特爾公司創辦人之一摩爾所提出。他觀察到電腦的處理能力每十八個月增加一倍,電腦決定了網路經濟的速度,而網路經濟的速度直接衝擊到企業變革的速度(本書第六章將介紹 e 化的變革管理)。在此快速的變化中,學習便成了因應網路經濟重要的能力。

5.戴維多定津

由英特爾副總裁戴維多所提出。他主張一家企業必須以不斷推出新產品的方式來主導市場。戴維多定律指出:在某個範圍內,率先進入市場的新產品,便能自動攻下 50 %的市場。所以企業必須在對手推陳出新之前,先將自己的產品汰舊升級。

6.新蘭澈斯特策略(New Lanchester Strategy)

蘭徹斯特策略原為應用數學方法,研究敵對雙方在戰鬥中的武器、兵力消滅過程的運籌學,後來應用在市場行銷的爭奪戰,如今成為新經濟的教戰守則,該法則強調主流化的市場策略。以下是新蘭徹斯特攻占市場策略的主張:

- 市場占有率低於26.1 %,公司無法穩定地在市場上與同業一較長短。
- 市場占有率達到26.1 %,公司有機會與其他同業競逐,這是成為市場領導者的最低門檻。
- 搶攻41.7 %以上市場,公司就擠進了市場領導者的第一領先群。
- 市場占有率超過73.9 %,公司就已經占有壟斷地位,成為市場的主流。

二、e化趨勢與背後的力量

　　根據《經濟學人》（*Economist*）的刊載，美國國內投資，每年約有高達42％的資金是投入資訊科技，而美國國家經濟研究與產業政策最權威的單位NBER（National Bureau of Economic Research）報告也指出，自一九九五年以來，全美產業界在資訊科技應用上的花費約占總國民生產毛額的6％至9％。尤其是美國的資訊大廠如：微軟（Microsoft）、英特爾（Intel）、IBM、思科（Cisco）、甲骨文（Oracle）等，更是致力於資訊技術的提升與國際標準化的建立。

　　以下針對網路潮流背後的幾股重要力量作一簡單介紹：

（一）國際組織相關決議與政策

1.亞太經濟合作會議（Asia Pacific Economic Cooperation, APEC）

　　一九九八年二月於檳城會議決議成立電子商務專案小組，一九九八年十月吉隆坡領袖及部長會議通過亞太經合會「電子商務行動藍圖」文件（APEC Blueprint for Action on Electronic Commerce），擬定未來亞太經合會電子商務之推動方向。

2.經濟合作暨發展組織（Organization for Economic Cooperation and Development, OECD）

　　為配合電子商務的發展，已先後擬定了維護資訊系統安全原則、網路加密原則（詳細內容將於第十章中介紹）。

3.世界貿易組織

　　一九九五年五月第二次部長會議時決議：要求在下次特別會議召

開之前，擬定一工作計畫，以檢視電子商務所引發之全球性貿易問題。決議採納美國之提議：各國繼續保持網路交易零關稅，以防止電子商務的發展受到阻礙。

4.美國

美國總統柯林頓於一九九七年七月發表「全球電子商務政策綱領」(The Framework of Electronic Commerce)，揭示美國對電子商務的基本精神，廣納各方面意見，建立以全球為基磐之電子商務，其中闡述幾個議題如：關務與稅務、法律、智慧財產權、網路安全、電信基礎架構等為當務之急，應積極推動。

(二) 國內官方

國內官方比較重要的政策與推廣方案包括下列各項：

1.行政院國家資訊基礎建設 (National Information Infrastructure ,NII)

我國於一九九四年開始著手規劃與推動 NII 方案。NII 以「資訊社會全民化；資訊產業國際化」為遠景，涵蓋範圍包括網路建設(conduit) 如：建設新的寬頻通訊網路、整合各種通訊網路；資訊技術（compute）如：隨選視訊、全國新聞資料庫；以及應用服務(content) 如：遠距教學、遠距診療等等建設。

2.經濟部的專案

經濟部在推動企業 e 化上扮演相當重要的角色。其中包括推動「電子簽章法」立法（詳細內容將在第十章介紹），以及規劃「商業自動化及電子化推動計畫」（網址：http://www.moea.gov.tw/~meco/doc/ndoc/s5_p01_p06.htm）：該計畫投入二十六億元經費，將協助一百個體系、兩萬家中小型企業導入企業間電子商務。此計畫包含

了觀光旅遊服務業電子化輔導推動的子計畫。

3.教育部的專案

　　國民教育是影響國家未來發展的重要基礎，資訊教育的推廣與落實將影響人才的培訓與網路應用的普及。教育部在行政院 NII 計畫之下，於一九九七年推動以充實資訊教學資源、加強人才培訓、改善教學模式、普及資訊素養、提升設備、延伸台灣學術網路為目標的「資訊教育基礎建設計畫」。教育部也在一九九八年的「擴大內需」方案，讓每所國中小學都有電腦教室的設備，並擁有 1.54M 下載 384K 上傳的 ADSL 寬頻網路環境。

（三）生活上的便利

　　這恐怕是最無法規劃、也是最龐大的一股力量。因為不管政府怎麼推廣、基礎建設多麼完善，最後還是要廣大的民眾體驗到網路為生活帶來的便利，它才會內化到我們日常的生活中。

第三節　網際網路對旅行業的影響

　　「經濟不景氣，又想出國旅行，到底哪裡可以撿便宜？」「當然是上旅遊網站，看看首頁的最新促銷訊息嘍！」「哇！新加坡四天三夜自由行，包機票包飯店才六千元。」「搭乘的班機是早去午回，每天都有班機出發，住的還是四星級近地鐵站的飯店，而且還包含中文導遊及接送機服務。」旅遊網站的便捷服務，讓愈來愈多的旅客改變了他們的旅遊資訊蒐集習慣以及交易習慣。

　　本節將融合旅行業與網路的特性，深入探討旅客需求與網路的關係、網路如何解決旅行業的作業瓶頸，以及旅行業導入 e 化的意義。

一、旅客需求特性 vs.網路特性

　　旅行業能在短時間內獨占網路市場交易鰲頭，必定是導因於網際網路的環境特性，提供了顧客所需要的豐富資訊、便捷快速、個人化的服務。以下就旅行業與網際網路的交互關係，逐一說明：

（一）旅遊產品樣式多，網路搜尋速度快

　　旅行業銷售的產品不管是旅遊團體或是FIT旅遊，其產品細目種類動輒成千上萬。以FIT國際個人機票為例：銷售的機票涵蓋了五大洲上千個城市，每個城市又有數家航空公司提供航班服務，而每個航班根據機票的淡旺季、適用期限的長短、座艙的等級、直飛或是轉機、提早訂位的時間……等，又有不同的票價。如此一來，一個可供消費者多樣選擇的票價表，起碼要有數十萬筆資料。所以強大儲存功能的資料庫，可以支援網路前端，讓消費者只要在網頁上輸入適當的搜尋條件，就能在幾秒鐘內找到最適合消費者的產品。

（二）產品需求客製化，網路方便DIY

　　客製化（customization）就是根據個人偏好量身訂做產品。在第一章，我們提到旅行業的產品具有「零件組裝」的特性，是故消費者可依照其預算來組裝想要的「零件」。如：經濟型的自助旅遊者，可以自行組裝湊團票、訂青年旅館、再搭配優惠的交通券。消費者自行組裝產品，一方面可以降低消費者本身的認知差距，減少旅遊糾紛；另一方面也可以為旅行業省下可觀的業務諮詢費用。

（三）客觀規格一致，網路交易風險低

　　對搭乘同一個航班同樣服務艙等的旅客而言，即使票價高低有所

差異，但其享受到的服務規格都是一致的：座位的大小、椅背傾斜的幅度、機上的餐飲、機上的設施、行李的件數與重量……等。當規格一致時，消費者在選購產品的時候，就可以降低摸不著實體產品的知覺風險。

（四）交易過程透明化，隨時隨地可上網

娛樂休閒產品具有即時滿足衝動的特性。不管白天或深夜、無論身處何處，只要接上網路，隨時可以查詢班機票價、航空時刻表、預訂機位；也可以直接在線上完成付款；連交易過程中的進度狀況都可以隨時查詢；就算旅程計畫有所變更，也都可以在網站上完成取消、重訂的動作。

（五）社群同好聚一堂，經驗交流少摸索

旅遊是一種經驗產品，藉由他人的經驗可減少陌生的摸索，也可以啟發行程安排的靈感。網路社群將一群擁有共同興趣的網友聚集在一起，透過社群不但可以彼此分享旅遊經驗、撻伐不肖旅行業者，還可以結識素未謀面的旅遊同好。

（六）市場供需變動快，加速回應滿意高

旅遊產品的售價取決於市場供需的變動。淡季期間航空票價全面調降；展覽期間飯店訂房一床難求。網路的即時雙向互動，正好可以零時差的回應旅遊資源的最新可用狀況（available status）；遇到價格波動時，只要修改後的票價一發行，所有的消費者可立即享有即時的資訊。

二、傳統旅行業作業瓶頸 vs.網路解決方案

不管網路如何蓬勃發展，旅行業者關心的是旅行業經營的根本問題：它能創造哪些利益？它能解決哪些問題？以下就針對旅行業長久以來結構性的問題，對照網路的解決方案：

(一) 大量的無效話務

每通進線的話務都可以成交，這是業務人員的理想目標。偏偏現實的情況是：滿線的話務量，是詢問票價、航班、起落時間；是詢問刷卡加不加收費用、機場到飯店交通怎麼搭、該換多少外幣夠用。滿線的話務量，追蹤的是機位訂好了沒、退票款退下了沒、該團到底成不成行、延誤的班機究竟何時起飛。大量的無效話務，占了業務員大部分的時間，阻礙了業績的成長。

但是在網站的世界裡什麼都有。產品售價、航班資訊、景點資訊，網站裡一應俱全，而且不分晝夜隨時提供服務。

(二) 低效率的回應速度

快速回應旅客的需求，是服務品質的重要要求。無奈於漫長的人工確認流程：旅客用電話向業務員提出需求，業務員再把需求傳送給 OP，OP 又把需求傳送給分包商（local agent），分包商最後傳送給最終供應商。其結果再以反方向遞送回旅客。如果，結果不是旅客要的，或是旅客的需求有所變更，所有的程序必須重新再執行一次。如果流程的某一段暫時無法執行，則其他流程也只好跟著等待。

反觀網際網路這條資訊高速公路，去除了無附加價值的中介加工。消費需求直接向供給源頭索取，所要的結果立即呈現。

（三）不知旅客在哪裡

　　有機位卻不知旅客在哪裡？提高成團率一直是團控努力的目標。每當到了報名截止日（deadline），成團人數就在臨界值[4]被迫取消。退還的不只是機位，跑了客人，少了帳面的數字，更白費了從開團到關團的所有努力。同樣的戲碼，年復一年的演出，就是不知道旅客到底在哪裡？

　　網站的旅客在哪裡？這個問題的解決要比實體旅行社容易得多。網路旅客就在下面這些地方：旅遊社群網站每天都有一大票的準旅客盯著好價錢伺機而動，這些人是很明顯的潛在旅客；鎖定目標族群刊登分眾網站廣告，也可以找到想要的客人；還有最後限時搶購（last minute），讓客人先留下基本資料與信用卡卡號，一旦機位賣不好，依照優先順位的客人馬上以優惠價成交。

（四）不知旅客個別需求是什麼

　　過去的旅遊市場偏向於「以生產決定需求」。旅行社包裝什麼行程，旅客就消費產品目錄上的行程。即使產品不能吻合旅客需求而造成客戶抱怨，旅行社也不一定會深入去思考旅客究竟要什麼。

　　在網路中，旅行社可以根據旅客所提出的旅遊計畫，再透過電腦提供旅客個別的需求。

（五）無法衡量行銷的有效性

　　旅行業過去的媒體曝光以平面報紙、雜誌以及DM（direct mail）為主。這種以「來電數」作為行銷活動績效指標的做法，既浪費人力又無法有效衡量廣告與媒體的效益。

　　在網路中經由流量分析軟體，可以輕易地統計出訪客是從哪個網站來、在網站停留多長時間、哪一種廣告的表現方式或是哪一種促銷

手法最受網友青睞。

（六）不完整的業務代理與銜接

旅遊產品經常在業務銜接或職務代理時，因為交代不清楚而延誤了作業時效。例如：該收件而未收件導致來不及辦簽證；該訂位而未訂位導致變更出發日期；該繳款而未繳款導致報名失效，這些狀況都會造成旅客嚴重的權益損失。

我們再來看看網路上的作業環境，它可以將進行中的交易進度狀況完整地保留在電腦檔案中，所以代理人只要取得授權碼，就可以毫無遺漏地承接交辦工作。

（七）營運費用隨營業額與等比增加

在傳統旅行社開拓業績的做法上，不外乎增設營業據點、增加業務人員或增列廣告預算。雖然這些做法能帶來總合利潤的增加，但是卻無法增加單位產值。

旅行社e化就是希望能透過銷售、服務以及行銷的自動化，不僅降低人工成本，而且能在一定的營業費用之下，大幅拓展業績。

三、旅行業導入e化的效益與迷失

（一）旅行業e化的效益

e化的效益涵蓋了電腦資訊化與網際網路應用兩方面的效益：

1.降低管銷費用

當旅行業導入客戶關係管理系統（將在第五章介紹），提供行銷、銷售以及服務自動化後，勢必可以精簡業務人員並降低客戶開發

費用（將在第十一章介紹）。

2.提升作業效率

　　e化提升作業效率，尤其是表現在規模效益上。以產品維護產生的效益來說：花了同樣人力維護產品資訊，應用在一家規模五百人、分公司遍及台灣各地、下游經銷商數百家、網路瀏覽人數每日十幾萬人的旅行社，與純粹提供給三十人辦公室的員工共享，其規模上的效益可見一斑。

　　除了產品維護的效益之外，還有資料自動計算的效益。如：電子帳簿替代人工計算、各類即時統計報表等。

3.深化客戶關係

　　沒有一家旅行社不在乎客戶的關係。而網路的互動功能與電腦強大的分析能力，讓網路旅行社更容易做到個別化服務、主動配合旅客需求傳遞服務，以及透過完善的忠誠度計畫留住更多好客戶。

4.改善溝通品質

　　就旅行社內部而言，網路營造了資訊共享的環境，讓員工可以彼此更深入了解工作的狀況；減少無效率查詢、確認與知會；減少訊息或作業在傳遞過程中發生錯誤，以及不受前後程序上的限制可以跨部門多人同步作業。就對外客戶而言，提供線上即時訊息，客戶不用再聽電話語音，也不用再忍受電話多重轉接與重複詢問。

5.強化績效控管

　　電腦最大的本事之一就是從眾多資料中找出符合條件的結果。所以一旦作業控管規格（如：一般異常現象兩天內責任單位必須提出對策）與標準（業績標準、信用額度標準等）建立，必可以增加管理效率、業務精確度，以及降低營運風險。

6.提升資源運用

網路的交易平台讓幾乎沒有人數承載限制的供需雙方,透過預約制度、限時搶購、價格彈性等方式,把資源做最有效地運用。

7.加速市場擴充

網路超連結的特性讓旅行業者透過策略聯盟、廣告交換、租用頻道等方式,加速市場擴充,縮短獨占市場結構的時間。

(二)旅行業e化的迷思與誤解

1.e化就是成立公司網站

在本章第一節已經談過,如果旅行社只是成立門面「網站」而沒有從事網路商品交易,這樣的網站並沒有「電子商務」的功能;而電子商務缺少了內部作業自動化的支援,就不能算是「旅行業e化」。

2.電腦下單是營業的唯一管道

根據筆者訪談多家旅遊網站業者其消費者下單的方式,結果發現純然電腦下單的比例不到兩成,大多數的旅客在電腦下單後,還是習慣撥電話再次確認,直到有人回應才得以放心。

這個現象告訴我們,在網路消費信心尚未成熟之前,傳統的話務量恐怕還是少不了。不過筆者相信,這些消費者在累積信賴的交易經驗後,話務問題一定可以漸進地改善。

3.網路做生意費用很低廉

這是最常見到的網路迷思。電子商務是電子化旅行社的一環,其建構費用的高低視服務層級的狀況而異。一個提供簡單靜態網頁的網站,只需要花個萬把塊;而要求高擴充性、穩定性的系統環境,搭配內、外部高度自動化作業,恐怕至少也要花上數百萬元之譜。針對這些差異,旅遊網站業者必須謹慎地選擇與評估所需要的電子商務服

務。

4.架好網站生意自然來

　　這也是許多旅遊網站業者天真的迷思。要網友走進網站來，網路旅行社先要把網站推出去。而品牌經營、形象建立是靠時間與金錢堆出來的；商品促銷則要抓對了消費者的胃口；還有內部如何接單、如何提供售後服務……等。

5.先進市場一定先贏

　　就是這條準則讓許多開路先鋒壯烈成仁。網路的技術與經濟法則雖然高深莫測，但是做生意的道理卻非常簡單：有錢賺再決定下場參與競賽。只要旅行業者本身具備競爭的條件，抓準市場的機會，則永遠沒有太遲的一天。至於如何解讀市場的機會，本書將在下一章提出具體的觀察指標。

6.上網者愈多，賺的錢愈多

　　這則迷思讓砸大錢做廣告的網路業者到現在還無法損益兩平。上網者多購買者少只是在浪費網路資源與行銷費用。一個好的商務網站不僅可以吸引大量的人潮，還必須能將人潮藉由商品力轉換成購買力。

7.只要名字好，訪客便不斷

　　在雅虎（Yahoo）、奇摩（Kimo）成功之後，許多網站業者以為只要能取個好記、響亮的名字，就會獲得網友的青睞，卻不知成功的關鍵是網路愉快的互動經驗、產品選擇多樣、售價合理等因素。

小結

　　看完本章，對於工具性的資訊科技與技術應用的範疇，不管是旅

行業 e 化、網路經濟的內涵與衝擊，還是電子商務的特性、限制及應用，應該有了基本的認識。以本章為基礎，往後的旅遊網站剖析、e 化基礎下的旅遊業客戶關係管理、旅行業 e 化之變革管理、旅行業導入 e 化之策略規劃，都根基在 e 化的基礎知識之上。

　　下一章，我們所要探討的場景將直接搬到市場最前線。透過權威機構的調查報告，綜覽網路市場全貌：有關於網路市場規模、上網與否的科技態度、網路消費行為等，做系統性的整理與分析。

註釋

1 CTI（computer telephone integration）電腦電話整合系統是一種包含自動語音回覆、自動話務分配、改善話務效率的技術。CTI主要應用在話務服務中心（call center）。

2 五力分析是麥可‧波特（Michael E. Porter）在《競爭策略》一書中所提出的產業競爭情勢五種作用力。它們分別是：新加入者的威脅、現有競爭者間的角力、替代品的壓力、客人議價的能力，以及供應商議價的能力。

3 亞馬遜書店（Amonzon.com）於一九九九年十月二十一日獲得one-click專利。亞馬遜推出的one-click服務，讓顧客可在個人資料中，預先選擇單一的運送地址、信用卡號與特定的運送方式，並指定為one-click的交易設定，日後選購書籍，只要按下one-click按鍵，即依據原設定完成訂購。一九九九年十月亞馬遜控告邦諾書店（Barne & Noble）使用的一次按鍵（one click）的網路購書技術過於接近亞馬遜已申請專利的one mouse click，認為有侵犯其專利的情形，並且要求法院禁止被告使用這項技術。但是上訴法院在二〇〇一年二月十四日的判決中，允許邦諾書店讓客戶繼續使用這項技術。

4 團體成行人數有FOC（free of charge）的優惠。例如：開十五張團體票就可以再附贈一張免費票，所以第十五位旅客就是臨界值。

第三章

網際網路市場概況

「要做網路事，先懂網路人」。旅遊網站存在的目的在於滿足網路旅客的需求與慾望，然而要弄懂網路旅客卻不是件容易的事情。單單是誰會上網？他們為什麼要上網？其他人為什麼不上網？這些問題就讓旅行業在跨入網站經營面臨「不知旅客在哪裡」的窘況。

傳統的旅行業行銷人員透過電話銷售與旅客互動，在對話經驗中，累積了對旅客需求的了解。不過，要把熟悉的產品銷售給網路上的旅客，這對傳統旅行業來講卻是全新的挑戰。所幸藉由專業的網路市場研究，不但可以縮短旅行業者無效率的摸索，而且提供了選擇目標市場的判斷依據。

本章將循著網路這張大網，綜覽網路市場全貌。在第一節台灣地區網路市場規模：介紹國內上網人數與網路交易金額；第二節網際網路消費行為探討：引述蕃薯藤「網路使用行為調查」與交通部「使用網際網路狀況調查」，探討網民生活形態以及科技態度對網路交易的影響。

第一節　台灣地區網路市場規模

近年來不管商場老將或新秀，一致看好旅遊網站而紛紛投入其中。然而，「旅行業的電子商務已經成熟了嗎？還是已經瀕臨泡沫化的危機呢？現在到底是不是投入電子商務的時機？」這些大哉問的問題，旅行業高階主管固然有其主觀的判定基準，不過其判斷的訊息來源，還是得依賴客觀的統計數據。

「上網人數」的趨勢與「交易金額」的多寡，可以了解網路市場規模與商機之所在。對於有意進入經營電子商務的旅行業來講，解讀「上網人數」與「交易金額」這兩個商務基礎的數據，要比片面聽信「B to C 網站已經泡沫化」、「二十一世紀不經營網站，公司就等著被

淘汰」等危言聳聽的報導來得有意義。本節將針對國內上網人數與交易金額做一分析介紹。

一、上網人數

上網人數多寡是網際網路普及化的指標。這好比選擇人潮聚集的鬧區開店面一樣，代表著人氣與商機。國內統計上網人數的機構有交通部統計處、資策會等機構，其最新的公布資料如下（讀者可以自行上網查詢更新資料）：

（一）台灣地區民眾使用網際網路狀況調查

交通部二○○○年「台灣地區民眾使用網際網路狀況調查」資料顯示（網址：http://www.motc.gov.tw/~ccj/index88/8804-1.htm），台灣地區近八百三十四萬人曾使用網際網路，其中七百二十一萬人近一個月內有上網，較一九九九年一月之調查結果大幅增加三百九十四萬人，上網普及率高達37.5％，平均每三位民眾就有一人曾經上網，網際網路使用人口成長快速。對旅行業來講，八百多萬的上網人口，當然是不容忽視的新興市場。

（二）旅遊網站訪客

雖然上網人口逐年攀升，不過旅行業者最關心的還是旅遊網站的造訪人數。根據國際知名網路評量機構iamasia在二○○一年五月所做的兩岸三地旅遊網站研究調查發現：台灣旅遊業e化發展的速度位居大中華區之冠。調查結果不論是網站的「到達率」[1]（reach）或「有效上網人次」[2]（unique users），台灣易飛網（ezfly）與易遊網（eztravel）皆為亞太主要華人區之佼佼者（**表3-1**、**表3-2**及**表3-3**）。

表3-1　2001年台灣地區旅遊網站到達率與有效瀏覽人次

網　站	到達率（%）		有效瀏覽人次（千人）	
	五月	四月	五月	四月
易遊網 eztravel.com.tw	10	9.5	573	528
易飛網 ezfly.com	8.6	10.9	495	605
中華航空 china-airlines.com	3.4	1.7	196	94
anyway 旅遊網 anyway.com.tw	2.1	2.5	122	141
自由自在旅遊網 mook.com.tw	2.1	2.5	122	138

資料來源：http://www.find.org.tw/0105/cooperate/cooperate_disp.asp?id=58

表3-2　2001年香港旅遊網站到達率與有效瀏覽人次

網　站	到達率（%）		有效瀏覽人次（千人）	
	五月	四月	五月	四月
永安旅遊 wingontravel.com	1.7	2.9	37	60
康泰旅行社 ehongthai.com	1.7	2.4	25	50
新華旅遊 sunflower.com.hk	0.9	1.2	20	25

資料來源：http://www.find.org.tw/0105/cooperate/cooperate_disp.asp?id=58

表3-3　2001年中國大陸旅遊網站到達率與有效瀏覽人次

網站	到達率（%）		有效瀏覽人次（千人）	
	五月	四月	五月	四月
E龍商務旅行網 lohoo.com	0.4	0.9	42	97
攜程 ctrip.com	0.2	1.1	19	120

資料來源：http://www.find.org.tw/0105/cooperate/cooperate_disp.asp?id=58

二、交易金額

　　交易金額是市場成熟度的指標。試想，如果七百多萬的網路人口只是閒逛網站，而毫無網路消費行為，那麼電子商務根本不值得廠商投入資金與技術。幸好，逐年攀升的交易金額，顯示了消費者對網路

交易的信賴，同時也鼓舞了電子商務投資者的信心。不過，在解讀電子商務交易金額作為進入市場時機時，旅行業者務必要深入到旅行業的交易金額加以分析，才不至於將總體的成長擴大解釋成各行業都適合投入電子商務。以下我們將從Ｂto Ｃ電子商務市場交易金額與台灣旅遊網站的交易金額，來看網路的交易市場。

（一）Ｂto Ｃ電子商務市場交易金額

根據資策會的資料顯示，國內Ｂto Ｃ電子商務市場在一九九九年的市場規模約十六‧三億元（其中玉山票務就號稱當年度營業額突破二億元），其中的票務銷售就占了過半的54％；其次是健康與美容產品，占13％。調查中的票務包括：機票、車票、訂房、娛樂以及電影票。由於票務交易在網路市場的亮麗表現，所以在一九九九年到二〇〇〇年短短一年之間，就有數十家公司進軍旅遊網站市場。而搭著這一波網路熱，各傳統旅行社也紛紛架設公司網站以服務旅客。

（二）台灣旅遊網站的交易金額

根據易飛網（ezfly.com）與易遊網（eztravel.com）兩家旅遊網站所公布的二〇〇一年上半年度營業額，分別是八億元與四億元。其中易飛網宣稱已經突破損益兩平點。而成立最早的玉山票務中心（ysticket.com），雖然行事低調，卻也是獲利扎實的旅遊網站模範生：該網站從一九九九年的二億元營業額，到二〇〇〇年成長到八億元，而且不受其他林立的旅遊網站擠壓影響，二〇〇一年的營業額持續成長中。

另外，根據資策會市場情報中心的報告指出（見**網路報導**3-1），二〇〇〇年我國網路旅遊業市場是新台幣二十一億元，預估未來三年每年將平均成長53％，二〇〇三年將達到七十三億元的規模。

綜觀以上的調查結果、市場預測以及網路旅行社業者自行公布的

網路報導3-1　網路旅遊業前景看好

　　根據資策會市場情報中心的最新報告，二○○○年我國網路旅遊業市場是新台幣二十一億元，預估未來三年每年將平均成長53％，二○○三年達到七十三億元的規模。

　　根據國外網路調查機構eMarketer的報告，一九九九年與二○○○年美國網路旅遊業的營收分別為六十億美元與一百二十五億美元，預估二○○四年營收將達二百七十六億美元，平均每年成長36％。資策會的調查發現，我國網路旅遊產業跟美國有相類似的發展趨勢。

　　網路旅遊產業包括線上接受訂機票、訂飯店、租車及提供旅遊資訊等服務。市場情報中心調查指出，利用網際網路銷售機票成為旅遊市場營業項目的主流，國內網路旅遊產業中機票的銷售約占總營收的70％，其次為套裝旅遊行程與航空公司的自由行，約占10％。主要的目標消費族群為個人消費者。

　　在一片經濟低迷的氣氛中，提供線上機票及旅遊產品的網站業績卻出奇的好。國內三大旅遊網站易飛網、百羅網及易遊網，上半年都交出漂亮成績單，每個月業績至少成長20％以上。易飛網是市場占有率最大的業者，上半年營業額高達八億元，目前正向全年二十七億元的目標挺進。

資料來源：資策會市場情報中心，二○○一年七月十六日

資料，「網路旅遊產業」可說是充滿商機的網路明星產業。

第二節　網際網路消費行為探討

　　在了解國內網路市場概況後，本節將引述權威機構所做的網路使用行為調查、網友生活形態調查以及科技態度網路行為調查，來深入探討網路的消費行為，以作為旅遊市場開發與產品規劃的依據。

一、網路使用行為調查

　　台灣地區有關「網路使用行為調查」首推蕃薯藤

（http://survey.yam.com）。蕃薯藤從一九九六年開始，每年年底針對網路族群進行該年度網路使用行為調查，這項調查記錄了台灣這幾年網民在網路使用行為的變遷。

除了蕃薯藤，交通部統計處也定期調查並公布「使用網際網路狀況調查」結果。以下僅就蕃薯藤二○○○年「網路使用行為調查」與交通部「使用網際網路狀況調查」的結果，分別就人、事、時、地、物，做一摘要整理。

（一）誰在上網

根據蕃薯藤一九九九年與二○○○年「網路使用行為調查」有關人口統計資料，彙整成**表3-4**。

從下面的數據：三十歲以下就占了70.1％、桃園以北53.6％、未婚75.7％、月收入偏低，可以歸納旅遊網站的目標市場在北部地區的未婚年輕人，尤其是深具潛力的學生旅遊市場（如：海外遊學、海外

表3-4　台灣地區誰在上網　　　　單位：％

人口統計變數	年度	
	1999	2000
年齡	最多：20-24歲(33) 次多：25-29歲(23.5) 平均年齡：25.3歲	最多：20-24歲(31.2) 次多：25-29歲(26.5) 平均年齡：26.6歲
性別	男：54.4，女：45.6	男：56.3，女：43.7
教育程度	最多：大學或學院(40.5) 次多：專科(29.1)	最多：大學或學院(42.4) 次多：專科(29)
職業分布	最多：學生(40..9) 次多：資訊服務(6.8)	最多：學生(32.9) 次多：資訊服務(9.1)
婚姻狀況	單身：79.1	單身：75.7
居住地區	最多：台北市(22.1) 次多：台北縣(22.6)	最多：台北市(23.4) 次多：台北縣(22.3)
收入狀況	最多：15,000以下(34.6) 次多：25,001~35,000(16.1)	最多：15,000以下(29.5) 次多：25,001~35,000(16)

畢業旅行、自助旅行），更是值得旅行業者用心開發。人口統計資料不但可以為旅行業找出網路市場主流消費群，以作為產品規劃與媒體組合的依據，同時也協助業者設計出符合網友偏好的網站使用介面。

筆者在前面已強調過，切勿將總體性數據套用在個別產業，以免誤判數據背後的事實。下面這個案例，正好說明了慎重解讀數據的重要：

蕃薯藤在二〇〇〇年上網人口的性別比例是男56.3％；女43.7％。同樣是二〇〇〇年底的調查，不過，數據行銷整合公司「數博網」（http://www.superpoll.net/）針對特定的旅遊網站訪客調查（見**網路報導3-2**），得到的結果卻與蕃薯藤相反：男45.9％；女54.1％。如果行銷主管引用了蕃薯藤的調查資料，然後規劃了以男性為訴求的網路媒體與文宣，相信其效果一定大打折扣。

（二）上網做什麼

根據蕃薯藤一九九九年與二〇〇〇年「網路使用行為調查」的結果，彙整成**表3-5**與**表3-6**。

搜尋資料與收發電子郵件這兩件上網最常進行的活動，是網路行銷規劃重要的依據，這也是旅遊網站格外重視電子郵件行銷，並要求

網路報導3-2　調查顯示，女性占旅遊網站訪客一半以上

根據數博網的分析，上旅遊網站的人口分布以女性為多，占54.1％，男性則約45.9％，而上旅遊網站的網友平均年齡則為二十‧三歲，這些網友平均年收入則為新台幣五十一萬元。

另外，NetValue也提供連上旅遊網站網友的背景資料。發現連至eztravel的女性比例為72.6％，連至ezfly的女性比例為32.10％，而連至buylowtravel的女性比例則為60.4％，可看出女性連結至旅遊網站的比例仍較男性為高。NetValue的數據也指出，有50％以上eztravel及ezfly的訪客網齡超過三年以上，而ezfly則吸引38.8％的新進網路使用者，此比例也居三者之冠。

資料來源：數博網二〇〇一年一月公布

表3-5　台灣地區網民上網做什麼　　　　單位：%

排名	1999年網民上網最常進行的活動	2000年網民上網最常使用的功能
1.	使用搜尋軟體(29.8)	使用全球資訊網(WWW)(57)
2.	通信(11)	收發信件(e-mail)(28.8)
3.	下載軟體(11)	下載軟體(download)(4.2)
4.	瀏覽生活休閒資訊(10.6)	Telnet(2.6)
5.	閱覽新聞雜誌(8.6)	Instant Message(2.1)

表3-6　　上網最困擾的事　　　　單位：%

排名	1999年上網最困擾的事	2000年上網最困擾的事
1.	上網後塞車(48.7)	上網後塞車(42.9)
2.	費用負擔沉重(10.7)	費用負擔沉重(11.5)
3.	外語閱讀障礙(6.1)	垃圾資訊太多(7.2)

網站務必要向各入口網站登錄的主要原因。而消費者上網困擾一事，旅行業則可以透過網頁設計、交易動線規劃、提升電腦設備……等方式來改善。詳細的解決方案我們將在第八章與第九章中進一步介紹。

（三）在什麼時候上網

交通部一九九九年提供網路族平均每週上網六‧九小時，34.4％的網路族每天上網，晚上八點至深夜十二點是最熱門的上網時段（39.5％），其次是下午二點到六點（14.3％）。不過，根據筆者訪談旅遊網站業者，他們一致表示消費者下單的時間幾乎全部集中在上班時間，這樣的消費行為可以提供旅行業者在假日值班人員調度上做參考。

（四）在哪裡上網

蕃薯藤在一九九九年所做的「網路使用行為調查」，上網地點的

排名彙整成**表**3-7（蕃薯藤二〇〇〇年的調查無此調查項目），連結上網的方式彙整成**表**3-8。

表3-7 與**表**3-8 的調查結果同樣是網站規劃的重要依據。因為將近半數的網民在家中使用付費商用撥接上網，所以上網後塞車（56k 數據機）與費用負擔（網際網路通信費加上市內電話費）就成了網民的困擾。為了解決這些問題，旅行業者必須減少圖像以降低網頁傳輸上的負擔。

不過在解讀上面的數據時，旅行業者必須特別注意兩個重點：其一是，雖然在家上網明列榜首，但是千萬不要忽略了網民在家上網通常是閒逛網站或是從事網路社交活動，而非上網下單購物；其二是，短短一年內連網方式有了重大的變化：ADSL 撥接方式大量上升，這個訊息透露了網民已逐漸在改善頻寬的問題。

（五）在網路上買了哪些東西

在網路上買了哪些東西同樣是根據蕃薯藤的調查資料所彙整而成

表3-7　在哪裡上網

單位：%

排名	1999 年在哪裡上網	2000 年在哪裡上網
1.	在家裡（57.7）	─
2.	辦公室（21.7）	─
3.	學校（19.3）	─
4.	網路咖啡店（0.7）	─

表3-8　連網方式

單位：%

排名	1999 年連網方式	2000 年連網方式
1.	付費商用撥接（50.4）	付費商用撥接（46.1）
2.	固接專線（18.3）	固接專線（20.6）
3.	校園撥接網路（17.4）	校園固接網路（17.3）
4.	校園固接網路(16.9)	ADSL(13)

（見表3-9、表3-10以及表3-11）。

　　蕃薯藤這份調查結果，訂票只占了消費商品的18.9％，這與資策會「一九九九年網路購物調查」所公布的票務占網路購物商品54％差異甚遠。這一方面是由於「訂票」與「票務」在問卷中的定義有所不同，另一方面則可能是受到樣本空間的影響。不過，此調查結果還是提供了旅行業者一個市場開發的清晰指引：排名前三項商品的消費

表3-9　在網路上買了哪些東西
單位：％

排名	1999年網路消費的商品	2000年網路消費的商品
1.	書籍、雜誌(36.8)	書籍、雜誌(33.5)
2.	資訊服務(23.5)	通訊產品(24.3)
3.	通訊產品(22.6)	電腦周邊產品(20.6)
4.	電腦周邊產品(19.7)	訂票(18.9)
5.	訂票(18.1)	資訊服務(16.5)

表3-10　上網沒有消費主要原因
單位：％

排名	1999年網民沒有消費主要原因	2000年網民沒有消費主要原因
1.	交易安全性考量(46.5)	交易安全性考量(46.7)
2.	網路商店信用度不明(9.3)	價格不夠吸引人(9.4)
3.	沒有信用卡(9)	過程太複雜(8.4)
4.	過程太複雜(8.5)	網路商店信用度不明(7.9)
5.	從來沒有上過網路購物的站台(8.3)	沒有信用卡(7.7)
6.	價格不夠吸引人(4.5)	商品資訊不足(3.6)

表3-11　交易最關心的事
單位：％

排名	1999年網民交易最關心的是	2000年網民交易最關心的是
1.	個人資料保密(45.7)	─
2.	交易的安全可靠性(40.1)	─
3.	價格是否合理(4.9)	─
4.	售後服務(4.8)	─
5.	是否按時交貨(1.8)	─

者，將是網路旅行社開發的重點。因為開發這群有消費經驗的消費者，將可得到事半功倍的開發效果。

這些網民最在乎的交易問題，讓旅行業者在經營網站時，不只要提供物美價廉、款式齊全的產品，還要解決虛擬交易的兩大疑慮「個人資料保密」與「交易安全」。我們將在第十章，以全章篇幅來探討網站交易信賴環境之建構。

二、網路溝通文化

由於網路上的溝通元素主要以文字為主，網友為了豐富表達彼此的情感、了解對方的情緒，於是專屬於網路溝通的情緒符號（見**表3-12**）與特殊用語（見**表3-13**），就自然而然成為一種文化。當旅行業想要跨入網路市場時，也應該要融入網路既有的特殊文化，以拉近與網友之間的距離。

表3-12　網路常用符號

^_^	笑臉	:)	笑臉
^_^*	尷尬的笑	:-)	有鼻子的笑臉
^O^	張開嘴大笑	;-)	順便眨眨眼的微笑
^&^	開玩笑的樣子	:D	開懷大笑
@_@	暈頭轉向	:(繃著臉
$_$	見錢眼開	>:(橫眉豎眼
?_?	一臉狐疑	:~(傷心的流淚
!_!	非常震驚	:-@	尖叫
-.-	一臉無辜	:P	吐舌頭
-_-	瞇瞇眼	:-e	失望
X_X	搞不懂啦	:*	什麼?!
B_d	一副眼鏡	:O	哇!!
~^.^~	裝可愛的樣子	:-O	裝傻
~>_<~	氣得流淚	:O~	流口水

資料來源：作者彙編，二OO二年二月

表 3-13　網路常用用語

注音符號篇	
勁爆！	ㄅㄧㅤㄤˋ
矜持、假裝、撐	ㄍㄧㄥ
當前最時髦的?！	ㄎㄨㄚˋ

台語篇	
雞講的!!!	請用台語發音,來...跟著我唸一次ㄡ....對了,意思就是 "多說的了"...各位懂了嗎?
賣ㄚˇㄋㄟˇ共	不要這樣講
啦咧	聊天、哈啦、打屁
巴豆妖	肚子餓

英語篇	
去死啦	KCL
唸起來是不是很像台語的「死黑豬」呢~~~~~	COD
很ＩＮ	很正點
3Q	thank you 謝謝啦！

人名篇	
甘乃迪	好像豬。（台語發音）
英英美代子	「ㄧㄥˊㄧㄥˊㄇㄛˊㄉㄞˋㄐㄧ˙」,閒閒沒事！
你很蔡依林(JOLIN)ㄟ......	意思是你很冷的意思...用台語聯想蔡依林的英文名字.. JOLIN......
莊孝維	賣溝「莊孝維」了～就是別再裝轟賣傻啦！

腦筋急轉彎	
小玉西瓜	滿腦子黃色思想
台北台中	0204 就是「色情電話」啦!!
皮卡丘的弟弟	皮在癢
你實在很高爾夫!	滾得愈遠愈好!

走音篇	
醬子	這樣子
釀子	那樣子
烘焙機	Homepage = 首頁

阿拉伯數字篇	
2266	零零落落（台語）
438	死三八
5201314	我愛你一生一世

資料來源：作者彙編，二〇〇二年二月

所謂情緒符號就是指組合一些簡單的標點符號，表現出圖像式的情緒表情。不管是聊天室、ICQ、或是最普遍的e-mail，都可以用令人會心一笑的簡單符號，讓收受方知道發件者的感受。同樣的，網路常用用語也是為了簡化文字表達，而採用英語與台語的諧音與充滿想像的雙關語，如此一來，不但增加了溝通雙方的歸屬感，也增加了溝通的樂趣。不過在使用情緒符號與特殊用語時，必須留意到正式訂單與需求確認信函，還是要避免樂趣有餘而莊重不足的問題。

三、網友生活形態調查

旅行業長期以來所追求的分眾行銷，有賴於有效的市場區隔，而以網路消費者的生活形態作為市場區隔，則有助於網路分眾客戶的溝通與差異化產品的訴求。什麼是生活形態呢？生活形態（life style）是人們習以為常的生活方式。一個人的生活形態通常透過他的活動（activity）、興趣（interest）以及意見（opinion）來表達。生活形態分析是以消費者所主張的生活方式來區隔市場的行銷手法。其目的是希望能找到具有相同生活觀的一群人，進而訴諸他們的心境以產生商業上的情感認同。

論及網路上的生活形態調查，最具代表性的莫過於由蕃薯藤、UDN以及數位聯合所主辦的「二○○○年網友生活形態調查結果」（http://survey.yam.com/life2000/index.html）。負責企劃與執行的精實整合行銷集團、多寶格行銷公司，將研究對象區分為學生與社會人士兩大類。調查的結果如下：

（一）學生生活形態調查

1.學生：網友生活形態的組成因素

學生生活形態的組成因素包括衣著打扮、與家庭互動、個人努力及學歷、與同儕人際關係、對自我要求及學習態度、理財消費觀、別人的眼光、感情觀、對異性及性愛態度等九個項目。

2.學生六大族群

根據九個生活態度的組成因素的態度量表得分比重，將學生分成六個族群（見**圖3-1**）：

（1）群集青澀族

占了17.6％的群集青澀族年齡主要分布於十三至二十二歲之間、男女各半。他們喜歡三兩好友聚在一起，和別人維持穩定關係。他們

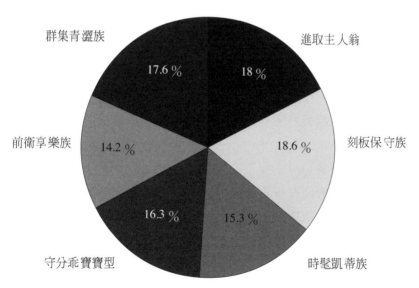

圖3-1　學生生活形態六大族群分布比重圖

資料來源：http://survey.yam.com/life2000/index.html

的消費觀比較偏向平價的夜市、大賣場及路邊攤購物，所購買的產品以資訊及視聽產品上花費較多。

(2) 進取主人翁

18％的進取主人翁，男女比例各占一半，主要年齡介於 十九至二十六歲之間。他們在學業上力求表現、好勝心強，善於社交、喜歡參加社團活動，懂得理財、有儲蓄習慣，是典型懂得玩、會唸書的標準「好學生」。他們在消費方面，以出版品、休閒旅遊、資訊產品花費較多。

(3) 時髦凱蒂族

占有七成女性的時髦凱蒂族，年齡在十六至二十六歲之間，占學生族群的15.3％。喜好時髦、沒什麼金錢規劃的概念，想法開放的他們認為婚前性行為沒什麼大不了，不過倒是在意別人對自己的看法。這樣重視時髦流行的族群，當然百貨公司、精品店少不了他們，保養化粧品、服飾及社交餐飲方面花費也比較多。

(4) 守分乖寶寶

守分乖寶寶型占了16.3％，主要年齡介於十九至二十六歲之間，女性約占六成。他們被一般人歸類為內向、保守的一群，不盲目追求流行，和異性交往被動、不自在是常見的行為特質。有儲蓄習慣的乖寶寶，最常到超級市場、軍公教福利中心購買一般日用品，在出版品方面花費較多。

(5) 前衛享樂族

前衛享樂族則占14.2％，男性約占七成，主要年齡介於十六至二十六歲之間。前衛享樂表現在符號象徵意義的名牌、時髦服飾上面，也表現在對婚前性行為看法大膽開放的態度上面。常到百貨公司、精品店逛街消費，過去一年花費較多的產品包括休閒旅遊、通訊用品、資訊及玩具擺飾等。

(6) 刻板保守族

　　占了學生族群的18.6％。主要年齡介於十九至二十六歲，男性約占六成，他們是不善與人交往、對婚前性行為看法保守的一群。過去一年，在所得支配上以休閒旅遊及資訊產品花費最多。

　　以上六大族群對網路旅行社市場開發來講，以喜歡休閒旅遊的進取主人翁、前衛享樂族以及刻板保守族值得優先開發。不過，針對學生族群的旅遊消費，絕不能輕忽國內旅遊、遊學市場以及日漸增加的海外自助旅行市場。

（二）社會人士生活形態調查

1.社會人士：網友生活形態的組成因素

　　社會人士網友生活形態的組成因素包括：工作觀、休閒活動、購物習慣、投資理財觀、愛情觀、對流行的看法、對健康的看法以及家庭觀等八個項目。

2.社會人士六大族群

　　根據社會人士生活態度的組成因素的態度量表得分比重，將社會人士分成六個族群（見圖3-2）：

(1) 優質新貴族

　　占16.5％的優質新貴族，主要年齡介於二十七至三十五歲之間，未婚或已婚無小孩。他們不以居家為生活重心，而是喜歡尋找刺激、喜好到戶外郊遊運動、樂於從工作中獲得成就感。平常較常到百貨公司及精品店逛街消費，購物時只考慮自己是否喜歡，並不考慮價格。

(2) 恬適悠閒族

　　未婚的恬適悠閒族占了14.7％，年齡集中在二十三至三十歲之間。以生活實用導向的他們，通常在消費時會考慮實際需要，注意食物的價格，經常在大賣場逛街消費。

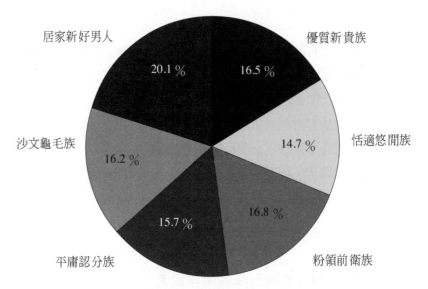

居家新好男人　　20.1%　　16.5%　　優質新貴族

沙文龜毛族　　16.2%　　14.7%　　恬適悠閒族

平庸認分族　　15.7%　　16.8%　　粉領前衛族

圖3-2　社會人士生活形態六大族群分布比重圖

資料來源：http://survey.yam.com/life2000/index.html

(3) 粉領前衛族

　　粉領前衛族約占16.8%，集中於北部、年齡在十九至二十六歲、未婚或已婚無小孩的女性。她們是走在流行前端的都會女性，通常在保養化粧品、服飾及餐飲方面花費較多。

(4) 平庸認分族

　　平庸認分族占了15.7%，主要年齡介於二十七至三十五之間、未婚。他們是自認缺乏領導能力、認為兩性在工作上是不平等、生活要求平穩的一群。這樣的族群所反映的消費行為就是到夜市逛街購物。

(5) 沙文龜毛族

　　沙文龜毛族約占16.2%，已婚有小孩、男性占七成、年齡介於二十七至三十五歲，是典型的大男人，他們認為男人是家庭主要經濟支柱、工作上兩性是不平等的。較常到大賣場逛街消費，而面對高價的

食物會再三考慮。

(6) 居家新好男人

　　居家新好男人型則占了20.1％，年齡介於二十七至四十五歲間，已婚有小孩。他們注重家庭生活品質，也重視從工作中獲得成就及樂趣。這樣的好男人常到大賣場逛街消費，購物時以價格為考量。

　　以上這些族群中以優質新貴族與粉領前衛族最值得網路旅行業者開發，尤其是都會型的粉領新貴，一直是網路旅遊消費調查的榜首。

四、科技態度網路行為調查

　　「知道人們為何、何時和如何上網購物，是打贏網路消費者爭奪戰的第一步。問題是，單憑表面資料，你很難指望分辨出哪些是積極的上網購物者，哪些又不是。更重要的是，你幾乎無法單憑表面資料，推知為何某人會選擇上網購物。」這是佛瑞斯特研究中心(Forrester Research Inc.) 副總裁莫道爾（Mary Modahl）在《刻不容緩》一書中開頭的第一段話，也是網路旅遊業者最想得到的答案。

　　佛瑞斯特研究中心用科技消費學分析法，歸納出三個影響消費者上網購物最有力的因素：對科技的態度、收入以及上網的動機，作為十類族群劃分的依據（見**表3-14**）。以下我們將分成高收入科技樂觀

表3-14　**根據科技消費學所做的美國消費者區隔**

科技態度	收入	上網動機		
		事業	家庭	娛樂
科技的樂觀主義者	高收入	快走族12％	新世紀孕育族8％	滑鼠族9％
	低收入	科技打拚族7％	數位潛力族7％	精巧科技玩意的追逐族9％
科技的悲觀主義者	高收入	握手族7％	保守族8％	娛樂八卦族5％
	低收入	局外族28％		

資料來源：《刻不容緩》，經典傳訊，頁三〇

主義者、低收入科技樂觀主義者、高收入科技悲觀主義者以及低收入科技悲觀主義者等四個部分，介紹科技態度網路消費行為。

（一）高收入科技樂觀主義者

高所得的消費者一直是旅行社重要的客戶群，如果他們又是科技樂觀主義者，那肯定是網路旅行社極力想要爭取的客戶。這群客戶按照事業、家庭以及娛樂等上網動機，分成快走族、新世紀孕育族以及滑鼠族。

1.快走族

- 人口統計特徵：他們是步調快的白領上班族，年齡在三十至四十五歲、大專教育程度、已婚男性。
- 上網動機：他們期望在事業上「領先同儕」或「獲得提升」。這一類型的消費者對全球資訊網的利用，是相當有系統性的。清楚的需求、便捷的路徑、有效率地找到想要的東西，這就是快走族上網的最佳寫照。
- 消費行為：他們深信科技可以改善他們的生活。他們經常上旅遊網站並研究它們所提供的服務。不過，直到一九九九年初，這些人之中會上網購買機票或預訂旅館的，卻只有8％。不願意購買最主要的因素是怕信用卡會被盜刷。
- 對旅行業的意義：事業動機的快走族僅以8％的低比例在網路上購買機票或預訂旅館，這反映了網友普遍擔心網路安全交易的問題。旅行社想要做快走族的生意，務必要提供令他們安心的交易環境並了解其商務需求。詳細的網路安全措施將在第十章介紹。

2.新世紀孕育族

- 人口統計特徵：他們是關懷家庭與親情的族群。年齡分布在三十至四十五歲之間、大專教育程度、已婚比例高於快走族的男性。
- 上網動機：新世紀孕育族上網動機是出自於家庭與親情，而非滿足個人的成就。要贏得新世紀孕育族的心，必須先滿足他們處處關心家庭的心。所以親子旅遊、培養小孩子的性向、玩得開心又安全，是這個族群最在意的。
- 消費行為：他們在消費習慣上，依然偏好自己熟悉的品牌，只可惜，通常傳統的知名品牌並不能提供令人滿意的網路購物經驗，所以在網路消費市場中，這些品牌擁護者紛紛出走，尋找其他的替代網站。
- 對旅行業的意義：傳統旅行業者必須要提供網路交易機制，以持續經營新世紀孕育族，否則將面臨忠實客戶因無法滿足網路購物經驗而流失的危機。

3.滑鼠族

- 人口統計特徵：二十五至四十歲、大專教育程度、收入略低於新世紀孕育族，花錢速度卻比快走族快得多的未婚男性。
- 上網動機：滑鼠族上網的動機是找樂子，他們感興趣的網站是運動網站、電影資訊網站、成人娛樂網站和遊戲網站。這群有錢有閒不須負擔家計的滑鼠族，實踐享樂主義是順理成章的事。和滑鼠族打交道，少不了運動、娛樂、休閒等媒體，而「新鮮」、「好玩」、「刺激」等詞彙是他們感興趣的對話字眼。
- 消費行為：滑鼠族的上網行為不同於前兩個族群的重視效率與

關心家庭。他們在網路上尋找快樂、刺激以及新鮮事。像過動兒一般，從這站到那站又到別站，邊上網邊看電視或邊聽MP3。這種高度活躍的特性，經常表現在他們網路消費時的衝動。音樂CD、錄影帶、電玩、旅遊、時髦服飾等娛樂商品是他們的最愛，不過他們青睞的還是點選率高的熱門商品。

- 對旅行業的意義：網路旅行社對於滑鼠族的經營，需要經驗純熟的網路行銷高手，以不斷創新的點子吸引喜歡新鮮刺激的滑鼠族。

接下來介紹的三個族群是隸屬於低收入的科技樂觀主義者：科技打拚族、數位潛力族以及精巧科技玩意的追逐族。

（二）低收入科技樂觀主義者：科技打拚族、數位潛力族、精巧科技玩意的追逐族

他們是深富潛力的網路消費明日之星。「科技打拚族」與「精巧科技玩意的追逐族」之所以低收入，只是因為他們在事業上剛起步，假以時日，其消費力不容小覷；而另外的「數位潛力族」，則多半是家庭取向的退休人士，與孫兒通訊是他們上網的主要目的。

年輕的低收入樂觀主義者，比其他人更喜歡在網路上交友、聊天、殺時間。在網路咖啡店，處處可以看到這群年輕人的蹤影。如何有計畫的網羅這群悠游於網路的明日之星成為來日的主力消費群，是網路旅遊業者的重要經營目標。

最後這三族他們對科技的態度始終是冷漠、無關緊要的。要他們上網似乎是高難度的挑戰。他們是握手族、保守族以及娛樂八卦族。

（三）高收入科技悲觀主義者：握手族、保守族、娛樂八卦族

這群人的人口統計特徵與「高科技樂觀主義者」並無兩樣，不過

他們對於上網總是興趣缺缺。因為保守的性格，所以「熟悉」對他們來講就是一種安全與保障；「嘗試」與「新鮮」反而是莫名的負擔。要做這群人的生意，首要的任務便是改變他們的科技態度。網路旅遊業者只要提供的操作介面夠容易，網路的接觸經驗夠熟悉，要這群科技悲觀者從口袋裡掏出錢來，也不是不可能。

（四）低收入科技悲觀主義者：局外族

局外族上網最大障礙來自於他們對「科技的態度」，這可以從他們使用自動提款機不到50％的比例，看出他們對科技產品漠視的態度。對於導入電子商務的旅行社來說，「局外族」客戶所占的比例高低，可作為市場分析重要的素材。

小結

看完本章，應該對於旅遊網路市場的規模與網路消費行為不再感到陌生。下一章筆者將帶著大家觀摩美國知名的旅遊網站，看看他們如何打造年營業額上億美金的旅遊網站。另外，我們也要走一趟台灣旅遊網站成長之旅，細數著網站潮起潮落，靜思著網站未來。

註釋

1 到達率（reach）：是以百分比來表示，是指報告所統計的時段內個別用戶總數占總體人口的百分比。目前，報告所統計的總體人口包括年齡在五歲或以上在家中使用個人電腦，並以 Windows 95/98/NT 作為操作系統的上網人士。

2 有效上網人次（unique users）：在指定時段內參觀過特定網站或網路公司的獨立個體的數量。每個調查對象組的成員只會代表一位個別用戶。

第四章

旅遊網站剖析

「他山之石可以攻玉」，藉由他人的典範可以節省摸索的時間，也可以減輕嘗試錯誤付出的代價。論及旅遊交易網站的發展，不得不從最具代表性的美國旅遊網站看起。短短四、五年時間，美國出現了幾個年營業額達上億美元的旅遊網站：Travelocity、Expedia、Priceline。他們的經營手法顛覆了傳統的營運模式：將大筆金額投入技術研發以改善使用者介面，且每年以高於總營業額的預算在行銷上布局。這些遠遠走在我們前面的先鋒，著實給了發展中的我們一面明鏡。

台灣自從玉山票務首度在網路上提供預訂機位及機票銷售服務，迄今也有將近四個年頭。綜觀台灣旅遊網站這幾年來的浮沉，多少錯估情勢無力為繼者在這股網站浪潮中淹沒，至於那些順勢而為的旅遊網站，也在這股浪潮中搖身一變成為網路業新寵。

本章共分成三節：在第一節：美國代表性旅遊網站簡介與第二節：台灣地區旅遊網站簡介，我們將剖析美國與台灣代表性的旅遊網站，了解他們的網站服務功能、營運狀況、策略布局，以及如何應用網路經濟法則，並進而萃取其中的菁華，彙整成第三節：旅遊網站應具備之要件。

第一節　美國代表性旅遊網站簡介

美國旅遊網站的盟主之爭，一如大者恆大的網路經濟法則，一旦在競局中大幅領先其他競爭者，那麼其餘的參賽者只能陪襯或退出競賽。為了甩開競爭對手，參賽者莫不卯足全勁，展開一連串的策略運用。如：擴充產品線、改善操作介面、策略聯盟、併購……等。在這場結合財力、技術、協力廠商資源的世紀之爭中，其中有許多戰略與戰術的運用，頗值得國內旅遊網站業者參考。

本節將介紹美國三個知名的旅遊網站：Travelocity、Expedia及

Priceline 。它們不論在瀏覽人次、知名度,或是營業額都堪稱是第一領先群,它們也都是那斯達克(NASDAQ)上市的網站。本節將透過各網站所提供的年度報表以及網路媒體的深入報導,讓各位深入了解各網站的背景、營運狀況、經營策略以及網站提供的服務與功能。

一、Travelocity

(一) 背景

　　Travelocity.com Inc 是訂位系統Sabre 的關係企業,它是瀏覽人數僅次於Amazon 、e-bay 的全球第三大商務網站,也是全球最大的旅遊網站。根據該網站在二〇〇一年公布的數據顯示:Travelocity 提供了超過七百家航空公司的訂位、五萬多家飯店訂房、五十幾家租車公司的租車 以及 六千五百多種套裝旅遊行程。截至二〇〇一年,Travelocity 已經銷售超過一千六百萬張的機票,而會員人數也已突破兩千九百萬人。

(二) 營運狀況

　　從Travelocity 公布的二〇〇〇年度損益表(見**表4-1**),可以看到逐年攀升的營業額,到了二〇〇〇年已經接近兩億美元,不過營運費用隨著市場擴張策略的布局,也跟著水漲船高,二〇〇〇年的行銷費用一口氣比一九九九年多了將近一億美元。而為配合「改善使用者經驗」的策略,也在技術研發上比過去幾年砸下更大把的銀子。

　　不過,大家或許會覺得奇怪,為什麼要砸下比一億兩千多萬毛利還要高的金額在行銷費用上?而且還是年復一年奉行不悖呢?難道網路公司就不需要獲利嗎?難道長期虧損不會反映在股價上嗎?Travelocity 只是個特例嗎?到底電子商務的遊戲規則是什麼呢?

表4-1　2000年Travelocity損益表

單位：千美元

交易項目的營業收入	每年年底12月31日		
	2000	1999	1998
機票	$ 107,991	$ 47,077	$ 16,125
機票以外的旅遊商品	31,823	7,490	2,245
廣告	47,374	8,591	2,821
其他	5,482	1,029	47
總營業收入	192,670	64,187	21,238
營業成本	72,131	40,255	19,067
毛利	120,539	23,932	2,171
營業費用			
銷售與行銷	120,112	29,532	10,608
技術與研發	18,507	9,624	8,483
總務與管理費用	16,698	5,407	4,360
整合Preview Travel 網站的相關費用	1,537	--	--
存量補償Stock compensation（1）	4,882	--	--
無形資產與商譽攤提	72,607	--	--
總營業費用	234,343	44,563	23,451
營業損失	(113,804)	(20,631)	(21,280)
其他收入			
利息收入	3,689	--	--
其他收入	1,127	--	--
Sabre 合股前的利息損失	(108,988)	(20,631)	(21,280)
Sabre 合股的利息	62,086		
可非配普通股淨損失	$(46,902)	$(20,631)	$(21,280)
普通股每股損失, basic and diluted（美元）	$(2.17)		
Weighted average common shares used in loss per common share computation Basic and diluted	21,647		

資料來源：TRAVELOCITY COM INC filed this 10-K/A on 08/01/2001.

其實企業要生存，終究還是要獲利，只是網路公司獲利的著眼點是採用「網路經濟」（詳見第二章）法則的觀點罷了！它們希望藉由經濟規模築起競爭障礙，進而達到「獨占」的市場地位，因為獨占結構是企業獲利的最佳保障。最典型的案例即為「微軟作業系統」及「網景瀏覽器」這兩家公司的經驗。這些經驗更強化了網站經營高層對網路經濟法則的信念，它們深信初期的加碼投資可以加速取得市場獨占的位置。所以在往後Expedia與Priceline的營業報表上，再出現異曲同工現象時，也就不足為奇了。

(三) 網站策略

從Travelocity 二○○○年年報所揭露的網站策略，可以更容易解讀損益表上的數據意義。該公司當年度的網站策略共有以下七點：

1.持續改善消費者購物經驗

不斷地導入更好的產品和服務，使消費者擁有獨特、美好的購物經驗。

2.持續增加品牌認識

投資大量經費在各種媒體通路，以強化品牌認知。這也難怪在損益表上「銷售與行銷費用」從一九九九年的二千九百萬美元，暴增到二○○○年的一億二千萬美元。

3.擴充商業據點

未來將切入商務旅遊，以專業的角色提供商務客人專業的線上服務。

4.強化技術平台與產品機能

透過技術的建構和投資來強化網站的效率與效力，尤其在個人化的部分。

5.強化上游供應商的關係

將根據Travelocity在技術發展上的經驗，研發新的工具來整合網站上供應商所提供的產品與服務，且提供更具價值的方式使供應商能有效地將產品推薦給客戶。

6.持續地全球化擴張

以評估各地上網人口來切入國際市場。以目前擁有Abacus 35％股份，將有利於進軍亞洲和南太平洋市場。

7.擴增產品供應

- 導入更多高毛利的商品來提高營收，如：訂房、租車、郵輪、套裝旅遊。
- 提供更多飛行點使顧客有更多元化的選擇。
- 將提供諸如聊天室、討論版等社群經營給顧客使用。
- 提供其他的旅遊購買方式，例如以特別的價錢或喊價的方式向綜合旅行社買庫存票。

（四）網站提供的服務與功能

Travelocity在二〇〇〇年度的策略導引下，訂定了下列八項服務方案：

1.便利的服務

與各大網站如：Yahoo、AOL、Go Network、@Home、Lycos、Excite等合作或合併，擴大與消費者的接觸，並提供全年無休的服務。

2.方便使用

使客戶容易找到所需的訂位資料與搜尋最低價，如：Best Fare

Finder，客戶有任何需要協助則可以透過FAQ（Frequently Asked Questions）迅速得到答案，或在十八小時內收到電子郵件問題回覆。

3.速度

有效且快速地訂位，如：Express Buy、減少圖形版面，並確保在三個點選或兩分鐘內訂到機位。

4.安全與隱私政策

採用SSL加密技術、安全購物保證、接受線上刷卡外的付款方式、可選擇是否留下信用卡資訊、加入BBBOnline[1]會員，以及取得TRUST-e[2]隱私專案的認證標章（有關認證標章將在第十章介紹）。

5.產品廣度

販售全球七百家航空公司的訂位、五萬多家飯店訂房、五十幾家租車公司的租車以及六千五百多種套裝旅遊行程，各種旅遊新聞、地圖、景點資訊，以滿足消費者一次購足（one-stop shopping）與取得即時資訊的需求。

6.個人化

個人化可說是留住網路旅客最重要的服務之一。Travelocity在個人化方面的服務包括：

- 註冊會員可留下座位喜好、信用卡、郵寄地址、常往返地點等資料，節省重複輸入的時間，並且主動通知客戶想要的資料與折扣訊息。
- 依個人習性資料協助訂位的作業。
- Fare Watcher E-mail 會按照旅客選擇的票價，告知票價的變化。
- 旅客只要填寫航班資訊，Flight Pager就可以透過個人隨身通訊器通知航班時間與登機門的更動。

- 班機座位表（seat maps）的選擇。
- 根據出發地，以預算篩選目的地的dream maps。

7.普及全球

　　成立區域化的網站，並融入當地不同的文化、旅遊購買行為以及上游供應商 （如：在英國和加拿大成立旅遊網站），而且結合實體店面Agency Locator，以方便消費者取票（如：加拿大的Rider/BTI、英國的Hillgate Travel以及與Sabre合作的旅行社）。在Travelocity全球布局中特別值得注意的是，該公司結合了多家航空業者，於二〇〇一年在台灣正式成立了足跡旅行社[3]，這將使得台灣旅遊網站的競爭更加劇烈。

8.整合上游供應商

　　身為仲介角色的旅遊網站，必須有效地整合上游供應商，才能在產品銷售上具有競爭力。Travelocity對供應商的協助與要求如下：

- 幫助上游供應商追求增加營收的預定目標。
- 供應商可透過Travelocity網站將廣告資訊傳遞給目標顧客。
- 供應商可提供諸如照片等內容，以提供消費者購物時的視覺經驗。
- 供應商提供的網站價格須比在傳統通路價格還低。

二、Expedia

（一）背景

　　Expedia在一九九六年十月開始線上旅遊服務，一九九九年十月正式由微軟獨立成一家公司，二〇〇一年七月被美國電視網（USA Networks）收購（參考**網路報導4-1**）。Expedia是美國*Travel Weekly*雜

誌在二〇〇〇年公布的全球第二大旅遊網站。Expedia 以休閒與小型商務旅客作為市場區隔。二〇〇〇年已在美國、英國、德國以及加拿大提供在地化的服務。為了滿足旅客一次購足的需求，該網站提供超過四百五十個航空公司、六萬五千個住宿以及各大租車公司的即時預訂與查詢服務。

網路報導4-1　美國電視網收購微軟旅遊網站Expedia

美國電視網星期一宣布將收購微軟旅遊網站Expedia 最高三千七百五十萬股，大約是微軟手中75％持股，以取得最大控制股權。微軟將根據協議把三千三百七十萬股及Expedia 的經營權移轉給美國電視網。美國電視網將把Expedia 和昨天同時併購的National Leisure Group 網上遊輪公司，構成一整套旅遊計畫後，在有線電視推出USA Travel Channel 頻道促銷〔(ComputerWorld) http://www.idg.net/ic_651072_1793_1-3921.html〕。

由好萊塢聞人狄勒 (Barry Diller) 所經營的美國電視網公司十六日表示，該公司打算以十五億美元買下迅捷公司 (Expedia Inc.) 七成的股權，這是該公司拓展旅遊網站業務的一系列行動之一。

微軟公司已同意將所持有迅捷公司的七成股權轉讓給美國電視網公司，狄勒將因此握有迅捷公司九成以上的投票權，交易價約為每股四十美元。另外美國電視網還將由迅捷公司其他股東處購入持股，使該公司最後將持有迅捷公司67％到75％的股權，而微軟將換取美國電視網3％至5％的股權。

美國電視網公司旗下有美國電視網 (USA Network) 和家庭購物網 (Home Shopping Network)，該公司還打算併購網上巡航及度假方案代理商休閒集團 (Leisure Group)，並開闢一個新的有線電視頻道，名為「美國旅遊頻道」(USA Travel Channel)，提供旅遊服務。加上飯店訂位網 (Hotel Reservation Network)，美國電視網公司年營業收入約為四十億美元，該公司表示，這足以成為最大的互動旅遊公司。

UBS 華伯格的分析師狄克森指出，迅捷公司的旅遊部門與電視及網路結合將可發揮更大的效益，美國電視網公司將因此握有旅遊、廣告、票務及訂位系統。

美國電視網公司承諾，在未來五年內，將勻出相當於七千五百萬美元的廣告時間給迅捷公司，且保證該公司有權參與美國旅遊頻道。

資料來源：ITHOME, 2001.07.09

Expedia憑藉著強大的技術背景，建構了便利買賣雙方交易的網路環境。該網站在一九九九年九月三十日，註冊人數達七百五十萬人，線上訂票人次超過七億九千萬，線上租車、訂房人次則超過九十三萬。

（二）營運狀況

從二○○一年Expedia公布的損益表（見**表4-2**），可以看出其營運模式包括：扮演商品代售的經銷商（agent）與低價量批再轉售給旅客的批發商（merchant）。薀售主要收入來源有：供應商的佣金、網站商品銷售、網站廣告、授權等。Expedia縱然有兩億多美金的營業收入，但是在擴大客戶量與建構差異化的科技競爭力等策略運作下，最後呈現虧損的結果，其實並不令人意外。

（三）網站策略

Expedia在創造股東長期利益與帶給網友更高價值的目標下，發展出下列的策略：

1.擴大客戶量

藉由增加品牌知名度的投資以擴增客戶數。做法上包括加強線上與傳統媒體的廣告（二○○○年一月開始上電視廣告）、推動與合作夥伴網站聯名並且將旗下的Travelscape與LVRS[4]兩個網站的流量導向Expedia。

2.提供更豐富的線上旅遊商品

為了增加客戶忠誠度，Expedia提供更豐富的線上旅遊商品、改善旅客的線上購買經驗，並與供應商洽談更具競爭力的產品售價。

在豐富旅遊商品方面，Expedia計畫將增加更多的景點資訊，還有除了原本的航空、汽車、飯店、郵輪產品之外，再把觸角延伸到路

表4-2　2001年Expedia損益表　　　單位：千美元

營運服務資料	截至該年6月30日止		
	1999	2000	2001
經銷營業收入	$ 24,677	$59,534	$ 122,987
批發營業收入	--	10,912	64,548
廣告與其他收入	14,022	24,185	34,685
總營業收入	38,699	94,631	222,220
經銷營業收入成本	14,548	34,136	53,427
批發營業收入成本	--	3,369	17,567
廣告與其他收入成本	15,950	40,148	74,274
總營業收入成本			
毛利（損失）	22,749	54,483	147,946
營業費用	42,351	96,599	137,381
非現金營業費用		78,552	93,209
營業損失	(19,602)	(120,668)	(82,644)
利息與其他淨收入		2,353	4,591
淨損失	(19,602)	(118,315)	(78,053)
每股淨損失Basic and diluted　（美元）			(1.65)
Pro forma basic and diluted net loss per share	(0.59)	(3.11)	
Weighted average shares used to compute basic and diluted net loss per share	47,210		
Weighted average shares used to compute pro forma basic and diluted net loss per share	33,000	38,044	

資料來源：Expedia INC. filed this 10-K in Augest/2001

上交通、停車以及保險等服務；在改善購買經驗方面，Expedia則是
計畫投入技術以改善交叉銷售、客戶關係管理以及客製化等問題。

3.強化與供應商的合作關係

　　Expedia認為與供應商良好的合作關係是網站成功的重要因素，
所以Expedia持續發展賺取佣金的經銷商模式（agent）與低價量批的

批發商模式（merchant）。

4.善用科技築起差異化競爭

　　Expedia將軟體開發能力視為核心競爭力。所以Expedia增加投資以鞏固技術的競爭力，並善用技術能力增加網站的功能，讓網站更容易使用。

（四）網站提供的產品與服務

　　Expedia在網站上希望能提供各式各樣的產品與強大的網站功能，以滿足旅客的需求。各項服務如下：

1.機票、住宿、租車、套裝行程及郵輪

　　旅客可以針對機票、住宿、租車、套裝行程及郵輪等產品進行比價，並查詢可使用的狀態，也可以直接在網路上訂位與購票。

2.目的地導覽

　　提供超過一百五十個目的地的導覽資料，資料涵蓋旅遊計畫中所需要的地圖、天氣、當地交通，以及按季節更新的文章與Fodors.com授權提供的精彩內容。

3.售價追蹤功能（fare tracker）

　　Expedia讓旅客可以透過個人化的電子郵件服務，將特別的售價經由指定三種路線的選擇，來取得最新的售價。

4.我的旅程、我的檔案

　　這是個人化服務的具體表現。Expedia提供旅行日誌與旅遊小檔案功能作為個人專屬的網頁，這樣的服務有助於旅客經常造訪Expedia網站並維護客戶關係。

5.旅客留意事項與新聞

當有旅遊狀況發生時，編輯群會適時地寄發警戒訊息給旅客。Expedia 也在網站發布世界各地有關安全與健康的最新消息，以及提供超過四十個國際機場的導覽訊息。

6.旅遊地圖

Expedia 提供旅客多樣的旅遊地圖服務，包括：歐洲與北美的市區街道圖、世界各地的地形圖、遍及北美到歐洲的駕駛方位圖，以及可秀出地理位置與使用狀況的「飯店精靈」地圖。

7.航班狀況

旅客可以查詢所期待抵達班機的時間狀況。

8.全天候二十四小時服務

不管是來電洽詢或是電子郵件來函，Expedia 透過客服中心提供每天二十四小時全年無休的服務。

三、Priceline

(一) 背景

成立於一九九八年的 Priceline，以消費者做主的概念在網路上率先推出 "Demand Collection System" 營運模式，其中知名的 "Name Your Own Price"（自行定價）以專賣航空公司「爛機位」（剩餘機票）而聲名大噪。不過在「自行定價」的複雜交易程序與重重的限制條件下[5]，讓競爭對手 Purple Demon 與 Orbitz 有機會搶食「爛機位」的市場（參考**網路報導4-2**）。

Priceline 的產品擴充速度相當快，從成立初期只銷售機票，到

網路報導4-2　初創公司瞄準 Priceline 獨大的剩餘機票銷售市場

【電子商務資訊網記者余澤佳】說起 Priceline.com 的「自行定價」(name your own price) 購機票方式，人人耳熟能詳，但使用過 Priceline 的人都知道，如果 Priceline 真的找到了價格符合的機票，則無論是哪一家航空公司、哪一種飛法（直達或轉機），你都必須買下這張機票，這一項限制令不少希望擁有較多選擇的人打退堂鼓。一家位於舊金山、將於今秋開始營運的初創公司 Purple Demon，挾美國六大航空公司注資之勢而來，準備瞄準 Priceline 這項不友善的規定，競爭這塊剩餘機票銷售市場，引發輿論對於機上空位促銷模式的討論。

Purple Demon 將成立的網站名為 Hotwire.com，聯合航空（United Airlines）、美國航空（American Airlines）、西北航空、大陸航空、US Airways 以及 America West Airlines 為六家宣布注資的航空公司，但主要投資者為擁有部分 America West 和大陸航空股權的 Texas Pacific Group，Hotwire 共募集七千五百萬美元。

Hotwire 預計和 Priceline 一樣銷售沒有賣完、同時也沒有公開在大型旅遊網站諸如 Travelocity.com 和 Expedia.com 上的機票，既然這些票反正是賣不掉，航空公司樂得交給 Priceline 一類公司來拍賣它。和 Priceline 不一樣的是，訪客鍵入目的地和時間之後，Hotwire 便會跳出一個預先訂好的折扣價，訪客在看到價錢和行程之前，不須事先同意購買這一張機票。

關於 Hotwire 的前景，專家認為，雖然選擇的自由對消費者是一個莫大的引誘，但如果因此而導致風險上升，犧牲了獲利空間，就可能令人質疑。Priceline 對想買到廉價機票的消費者設下了種種限制，雖然不太友善，但卻能降低航空公司的風險，在 Priceline 開始之初，只有 Delta Air Lines 與它合作，現在聯合、美國和 US Airways 都已經加入，並且投資 Priceline。Priceline 現在每週賣出八萬張機票，與全美八家主要航空公司、二十家國際航空公司都有合作關係。Priceline 的發言人 Brian Ek 表示，Hotwire 並不是以「自行定價」為號召，與 Priceline 不會直接打對台，對 Priceline 的生意不會有影響。儘管如此，Priceline 的股票還是在 Hotwire 發布消息的當天下跌 8.4%。

Hotwire 的生意模式似乎還有另一項漏洞，那就是如果它把購買剩餘機票的過程變得太方便，使一向購買全額機票的商務旅行人士也開始使用其服務，就會影響到航空公司的獲利，畢竟，出差旅客正是航空公司的主要利潤之源。

網路調查公司 Fertilemind.com 的執行長富克斯（Aram Fuchs）則認為，「如果 Hotwire 只是另一個限制較少的 Priceline，這實在不足以構成一個企業存在的理由。Priceline 只要調整規定就好。」Robertson Stephens 的分析家 Lauren Levitan 表示，Priceline 已經建立兩年的經營基礎，其管理能力也是有目共睹，新興的初創不見得能針對其不便之處就把它拉下冠軍寶座。

> 　　另一家也是由主要航空公司注資的達康公司——Orbitz.com 同樣將於今秋開幕，但尚未開張，就已經面臨美國司法部的違反競爭原則調查。Orbitz.com 原也計畫跳進這塊廉價機票戰場，但它的銷售地點似乎更占優勢——就在各大航空公司的網站上。不論 Orbitz 前途如何，剩餘機票的銷售管道和模式似乎正在朝多元化發展中。

資料來源：http://www.e21times.com/

一九九九年該網站已經提供四大類的產品與服務：提供機票、住宿、租車的旅遊服務；個人理財與房屋抵押借貸服務；銷售新車以及長途電話通訊服務。而在二〇〇二年 Priceline 也已經成立 Priceline 台灣分站，正式進軍台灣旅遊網站市場。

（二）營運狀況

　　從二〇〇一年 Priceline 公布的損益表（見**表 4-3**），可以看出這同樣是一家為了搶占市場，不惜花費巨資在行銷與投資在系統開發，而造成入不敷出的網站。

（三）網站策略

　　Priceline 的市場目標是持續擴大業務量，並強化其 "Demand Collection System"，成為線上交易具有市場領導性的關鍵資源。在此目標下發展下列策略：

1.加強 Priceline 的品牌知名度

　　Priceline 以帶闖勁的品牌發展策略，持續在大眾與分眾市場上透過廣告、促銷及運用口頭傳播等方式，強化 Priceline 的品牌知名度。同時 Priceline 也相信該網站高知名度的 "Name your own price"（自行定價）模式有利於擴大與其他知名網站的結合。

表4-3 二○○一年Priceline損益表

單位：千美元

	Three Months Ended		Six Months Ended	
	June 30	June 30	June 30	June 30
	2001	2000	2001	2000
營業收入				
旅遊服務營業收入	$362,492	$346,822	$629,512	$658,429
其他營業收入	2,264	5,273	4,948	7,464
總營業收入	364,756	352,095	634,460	665,893
旅遊服務營業收入成本	303,979	296,386	529,475	561,056
其他營業收入成本	671	533	1,764	634
供應商擔保成本	-	381	-	762
總營業收入成本	304,650	297,300	531,239	562,452
毛利	60,106	54,795	103,221	103,441
營業費用				
銷售與行銷	32,818	37,617	63,441	78,066
總務與管理	7,477	15,222	16,881	27,926
員工股票認股權薪資稅金	367	2,507	390	8,414
Stock based compensation	3,140	-	8,297	-
系統與業務開發	9,892	6,695	21,004	12,563
改組費用	-	-	1,400	-
Severance charge	5,412	-	5,412	-
總營業費用	59,106	62,041	116,825	126,969
營業損失	1,000	(7,246)	(13,604)	(23,528)
其他收入				
Loss on sale of equity investment	-	-	(946)	-
利息收入	1,816	2,725	3,592	5,440
其他收入總計	1,816	2,725	2,646	5,440
Net income (loss)	2,816	(4,521)	(10,958)	(18,088)
Preferred stock dividend	-	(7,191)	-	(7,191)
Net income (loss) applicable to common stockholders	$ 2,816	$ (11,712)	$ (10,958)	$ (25,279)
Net income (loss) applicable to common stockholders per basic common share（美元）	$ 0.01	$ (0.07)	$ (0.06)	$ (0.15)

（續）表4-3 2001年Priceline損益表

	Three Months Ended		Six Months Ended	
Weighted average number of basic common shares outstanding	196,581	165,399	188,890	166,051
Net income (loss) applicable to common stockholders per diluted common share （美元）	$0.01		$ (0.05)	
Weighted average number of diluted common shares outstanding	220,021		206,605	

資料來源：Priceline.com （ticker: pcln, exchange: NASDAQ） News Release - 7/31/2001

2.擴充產品與服務

Priceline計畫經由擴充產品與服務，以達到加速營運規模與業務成長。Priceline採取買賣雙方集結完整而多樣的商品，共同在一個知名品牌的網站上交易的策略，好讓買賣雙方都有利可圖。

3.增強網站功能與增加網站使用人數

Priceline持續從消費者的回應中做簡化交易程序、增加服務功能以及強化使用經驗等改善。Priceline相信這樣的做法可以增加網站使用人數並增加忠誠度。

4.追趕國際化的腳步

Priceline深信其在網路上提供產品與服務的方式，適合全球性的需求。所以Priceline認為環境條件提供了國際化服務的好機會。Priceline已經發布初期將網站拓展到澳洲、紐西蘭以及亞洲國家，並打算加緊追趕國際化的腳步。

（四）網站提供的產品與服務

Priceline 提供的產品以旅遊服務為主，包括國內外機票、訂房以及租車，另外 Priceline 也積極擴充汽車銷售與家庭理財服務。

筆者最後將以上介紹的旅遊網站彙整成簡單的比較表（**表4-4**），以方便讀者了解各家網站的差異。

四、美國旅遊網站概況

綜觀以上這三家美國指標型旅遊網站的激烈競爭，驗證了第二章所提到的「網路經濟」法則。至於最後將由誰勝出，則還有待持續觀察。

面對強敵環伺，美國的網路旅遊業都能像前面這三家超級網站「年年難過年年過」嗎？那可不一定。根據二○○○年《明日報》引述外電報導指出：在目前網路市場上，超過一千個旅遊的相關網站中，大約只有20％的業者可以存活，其餘的業者不是被較大的業者併吞，就是因為逐漸縮小而被迫退出網路市場。

網路旅遊業所面臨的另一個可能的威脅，來自於上游的航空公司。美國已經有愈來愈多的航空公司看好線上售票市場，為了爭奪這個新興市場，航空公司也投資大筆金額在資訊科技與客戶忠誠計畫上。看來角逐旅遊網站盟主之爭的，並不只是前面提到的 Travelocity、Expedia 以及 Priceline，航空公司也是不容小覷的競爭對手。

前景堪慮的不只網路旅遊業者，連一般旅遊業者的情形其實也是雪上加霜。網路旅遊業的發達已經使得美國在一九九九年有超過一千八百家的一般旅遊業關門大吉，預料二○○○年也有25％的業者會結束營業。美國的網路旅遊業發展如此，那台灣的情況又是如何呢？

表4-4　Travelocity、Expedia以及Priceline網站比較表

比較項目	Travelocity	Expedia	Priceline
公司背景	訂位系統Sabre的關係企業	微軟的關係企業	Delaware corporation 所成立
營運狀況：2000年營收	192,670,000美元	94,631,000美元	665,893,000美元
產品與服務	以旅遊產品為主，包括：販售全球七百家航空公司的訂位、五萬多家飯店訂房、五十幾家租車公司的租車以及六千五百多種套裝旅遊行程	以旅遊產品為主，包括：提供超過四百五十個航空公司、六萬五千個住宿以及各大租車公司的即時預訂與查詢服務	除了國內外機票、訂房、租車等旅遊產品之外，還有銷售汽車與家庭理財服務
個人化服務	Fare Watcher、Flight Pager、班機座位表的選擇、根據出發地，以預算篩選目的地的Dream Maps	售價追蹤功能（Fare Tracker）、我的旅程、我的檔案	提供獨特的自行定價（Name Your Own Price）服務
全球化	在英國和加拿大成立旅遊網站，並結合加拿大的Rider/ BTI、英國的Hillgate Travel等實體店面	除了美國之外，另外在英國、德國以及加拿大提供在地化的服務	除了美國之外，二〇〇二年已經有英國、新加坡以及香港等分站
領先指標	瀏覽人數僅次於Amazon、e-bay的全球第三大商務網站，也是全球最大的旅遊網站	美國Travel Weekly雜誌在二〇〇〇年公布的全球第二大旅遊網站	二〇〇〇年當年的營業收入遠超過Travelocity與Expedia
會員人數	截至二〇〇一年突破二千九百萬人	一九九九年九月三十日，註冊人數達七百五十萬人	未詳
進軍台灣的準備	於二〇〇一年結合十一家航空公司，在台灣正式成立了足跡旅行社	未詳	於二〇〇二年成立Priceline台灣分站

製表：作者，二OO二年二月

下一節我們將介紹台灣的旅遊網站。

第二節　台灣地區旅遊網站簡介

　　二〇〇〇年受到美國網站蓬勃發展的影響，台灣旅遊網站如雨後春筍般成立（見**表4-5**），不管是傳統旅行社、航空公司，還是財力雄厚的集團與資訊科技界的精英，都紛紛投入最被專家看好的網路明日之星──旅遊網站。但是短短的兩三年之間，有的已經黯然退出戰局，有的則逐漸站穩市場不可撼動的地位（參考**網路報導4-3**）。

　　台灣的旅遊網站由於並未公開上市，所以筆者只能根據調查報告、網站觀察以及訪談紀錄來做分析。這些彌足珍貴的道地「台灣經驗」，將有助於旅遊網站業者取長補短。雖然市場上有多種旅遊網站的分類方式，不過筆者將依據網站的經營模式與成立背景分類為：傳

網路報導4-3　旅遊網排名大調查

【電腦報記者陳曉莉 台北報導（2000-12-12 21:41）】從今年十二月開始，聖誕節、元旦，以及明年春節之連續假期將接踵而至，為此，數博網特別針對旅遊網站提供十一月的調查數據，而NetValue、iamasia也分別提供十月及十一月其資料庫中關於旅遊網站的資訊。

　　從數博網所提供的數據可看出，在旅遊網站的排名中，前四名依序為ezfly.com.tw、eztravel.com.tw、travel.network.com.tw及travelking.com.tw。

　　NetValue所提供的前四名依序則為eztravel.com.tw、ezfly.com.tw、buylowtravel.com.tw及wcn.com.tw。其中，後兩者同以2.00％的到達率並列第三。

　　iamasia則僅公布前四名，並未提供排序，分別為ezfly.com.tw、anyway.com.tw、buylowtravel.com.tw及railway.gov.tw。對於railway.gov.tw此一台灣鐵路管理局網站也在名單之列，iamasia表示，是因各家對於旅遊網站的定義不同，而他們將此一提供火車訊息的網站也認知為旅遊網站。

資料來源：http://www.ithome.com.tw/

表4-5 台灣旅遊網站大事記

日期	網站名稱	備註
1998.09	玉山票務開站Ysticket.com	
1999.09.16	百羅旅遊網開站Buylowtravel.com	與行家旅行社合作
1999.09	旅遊經開站Travelrich.com	旅奇廣告公司（民生報旅遊版廣告代理商）
1999.10.01	網際旅行社開站Biztravel.com	*2000.11 銀河互動網路集團合併網際旅行社
2000.02.22	KingNet 旅遊局開站Kingnet.com	
2000.02.24	ToGo Travel 記者會	
2000.03.14	和信休閒網Checkinnow.com 記者會	*結合日橋文化、先啓資訊、和信超媒體。宣告成立後遲遲未正式營運
2000.03.23	易遊網Eztravel.com 開站	
2000.03.25	神遊網Shineyou.com 記者會	神通集團
2000.04.05	易飛網Ezfly.com 開站	結合遠東、復興、立榮航空公司
2000.04.06	艾迪Idtravel.com 記者會	*意識型態廣告公司
2000.05.03	Anyway 社群網Anyway.com 記者會	
2000.05.24	太陽網Suntravel.com 記者會	台灣陽廣公司（中國時報旅遊版廣告代理商）
2000.06.01	新浪網經營旅遊平台，結合九家旅行社	洋洋、雄獅、東南、永盛、信安、西達、福泰、歐洲通運、金展
2000.08.04	行邦旅遊Ectravler.com 開站新聞稿	*結合裕隆集團與中環集團。後來因故行邦達康未正式營運
2000.08.10	我的旅遊網（宏碁＋中時）Allmyway.com	*2000.01 宣布暫停營業
2000.12	雄獅天地網併入雄獅網。發布新聞稿	
2001.02.21	※明日報停刊	*
2001.03.01	※資迅人薪水無限延發，酷必得暫停交易	*
2001.05.10	樂遊網Loyo.com	新光集團

日期	網站名稱	備註
2001.05.28	網路家庭（PChome）與科威資訊合推旅遊入口網站 Travel.pchome.com	
2001.05	Qiktravel.com（長榮）	＊2001.05 中旬結束營業
2001.05	YesTrip.com（華航）	
2001.06.20	旅門窗Travelwindow.com	康福旅行社

※網路重大事件
＊暫停、改組或結束營業
製表：林東封，二〇〇二年二月

統旅行社、航空公司、旅遊媒體、集團企業、網路公司所經營的網站
以及旅遊社群網站等六種（見**表4-6**）。因為這樣的分類有助於市場區
隔與定位，並且可以就其不同的專長背景了解競爭的差異。這六類的
旅遊網站分別敘述如下：

一、傳統旅行社經營的旅遊網站

傳統旅行社經營的旅遊網又分成交易型的網站與公司形象的門面
網站等兩種：

（一）交易型的網站

1.玉山票務（ysticket.com）

玉山票務是台灣旅遊網路發展史上的開路先鋒。這家沒有顯赫背
景的網路旅行社在一九九八年就看準了這塊處女地，率先結合伽利略
航空定位系統，在網路上提供訂位與售票的服務。市場的先驅者讓玉
山票務坐享媒體爭相報導的優勢，這些報導拉抬了玉山的聲勢與營業
額（一九九九年營業額達兩億元，二〇〇〇年營業額突破八億元）。
除了媒體免費的曝光，玉山確實在網站經營管理上有其獨到之

表4-6　國內旅遊網站主要類型一覽表

網站類型		代表性網站
傳統旅行社經營的旅遊網站	交易型的網站	玉山票務（ysticket.com）、百羅旅遊網（buylowtravel.com.tw）、易遊網（eztravel.com.tw）、東南、康福、雄獅、長安旅行社
	公司形象的門面網站	略
航空公司經營的旅遊網站		易飛網（ezfly.com）、Yestrip 與Quiktravel
旅遊媒體業者經營的旅遊網站		中國時報（cts-travel.com.tw）、太陽網（suntravel.com.tw）與旅遊經（travelrich.com.tw）、TO GO （togotravel.com.tw）、MOOK （travel.mook.com.tw）
集團企業經營的旅遊網		神遊網（shineyou.com.tw）、樂遊網（loyo.com.tw）、行邦達康旅遊網站（ectravler.com.tw）
網路公司經營的旅遊網站	入口網站	Yahoo 奇摩站（kimo.eztravel.com.tw/）、蕃薯藤（travel.yam.com）、PChome（travel.pchome.com.tw/）、新浪網（travel.sina.com.tw）
	ISP	中華電信Hinet （hitravel.hinet.net）、數位聯合旅遊（travel.seed.net.tw）
旅遊社群網站		Anyway 旅遊網（anyway.com.tw）、Travelmate 旅遊家庭（travelmate.com.tw）

製表：林東封，二〇〇二年二月

處。從玉山票務的辦公室與平凡樸實的網站風格，就可以看出這是一家嚴格執行成本控管的公司：堅持三十坪大不做裝潢的辦公空間、辦公室只維持精銳的十二名員工、主張只跟票務中心合作不跨入難度較高的航空公司經銷體系、不加裝服務電話鼓勵網友要便宜就得DIY……等。玉山票務並以誠信的原則，明訂機票售價規則（售價＝Agent net × 1.06），這讓網路消費者清楚了網路買機票的好處，並獲得網友信賴，也因此口碑迅速在BBS站與社群網站流傳開來。

　　玉山票務提供了由台灣飛往世界主要城市的各航空公司單程、來

回以及延伸點機票（包括大人、小孩以及學生票）、航空公司自由行、團體湊票等服務項目，但專長路線以美國為主，其次是台港、東京大阪、歐洲。而玉山票務的特色包括：網站以純文字模式呈現，避免拖慢了網頁執行速度、交易程序與訂位採取寬鬆管制的作業方式（不必加入會員，個人資料只需要留電子信箱與姓名），以節省旅客輸入資料的麻煩，也降低資料外流的疑慮，以及很難接上線的電話服務（服務過程萬一有任何問題，恐怕不能期望有快速的處理行動）。

　　玉山穩健務實的經營模式，讓網站年年獲利。目前雖然在國際線的航空訂位量，玉山仍以大幅的差距領先其他業者，不過企圖心旺盛的後起之秀卻急起直追，甚至在知名度、瀏覽數後來居上。最後誰將是旅遊網站的第一品牌，還有待觀察。

2.百羅旅遊網（buylowtravel.com.tw）

　　這是台灣傳統旅行社與資訊科技公司最早合作經營旅遊網站的公司。行家旅行社在一九九九年九月與訊連科技正式對外發表 buylowtravel.com 提供線上旅遊服務。同時從大鵬旅行社挖角總經理張仲明到該網站任職，並且取得中華開發及高科技產業入股，增資到 1.2 億元。

　　百羅旅遊網以販賣國際機票為主，其次是航空自由行，以及行家旅行社與其他國內三十家旅行社的團體行程。除了旅遊產品，百羅也提供討論區、實用旅遊資訊等服務項目。

　　百羅旅遊網最大的特色是一九九九年八月與統一超商異業結盟，開始了新的物流通路，旅客只要在網上訂購國際機票，即可在統一超商全省二千五百家分店取票，自從推出以來，有超過七成的旅客指定在統一超商交貨，這樣的措施確實帶給旅客相當大的便利。

　　屬於市場早期進入者的百羅旅遊網，同樣掌握了網路熱潮的時機，密集的活動、促銷、講座以及網站聯盟，再加上早期的

Buylow.com 購物網導引流量，讓百羅網的聲勢持久不墜，目前知名度依舊維持在前三名。

3.易遊網（eztravel.com.tw）

易遊網是由原泛達旅遊、春天旅遊班底結合了旭聯科技、元定科技、精英公關公司以及三十二家旅行社所創辦。二○○○年三月一開站，即以「一元機票」與保證成行的「計畫旅行票」在市場引起轟動。

易遊網提供包含國內外機票、訂房、航空自由行、個人主題式旅遊、團體等旅遊服務，消費者在購買商品前必須先加入會員。該網站同樣也是與伽利略全球訂位系統連線，旅客可以訂位、訂票即時同步完成。

易遊網的營運特色包括：強調虛實合一的經營方式，在台北重要地段成立營業所、每月以一百萬台幣與奇摩站旅遊頻道（Travel Channel）合作以增加流量與營業額、強調客戶優先的服務理念，以及開發差異性的套裝行程。由於易遊網的聯名網站策略奏效，短短的兩年時間，易遊網已登上國內旅遊網站知名度前三名的寶座。易遊網曾獲頒經濟部商業司二○○一年「e-21金網獎」銀質獎，目前是台北市消費者電子商務協會的會員。

4.東南、康福、雄獅、長安旅行社

這四家躉售商不論在組織規模、品牌知名度以及營業額，都稱得上是名列前茅的指標性旅行社。由於躉售商的銷售通路長期依賴經銷體系，這使得它們在進軍B to C的電子商務市場有所顧忌，在既不能得罪經銷體系又要擴大網路直售市場的兩難窘況下，要夾帶躉售商雄厚資源的優勢，進而擠下跑在前面的市場先驅者，恐怕只有鴨子划水——暗使力或是儘早選邊站。

東南與雄獅早期便積極與入口網站或平台業者合作，合作的模式

採取旅行業者負責更新產品上下架，其餘的行銷廣告、網路技術全部由網路業者包辦。這樣的合作一方面旅行社風險低，另一方面可以從實務中學習到電子商務的經驗。此外，兩家旅行社也不約而同採取了網站與老字號品牌整合的策略：東南的17travel.com與雄獅的天地網，一個在歷經市場的試煉後，一個在品牌策略的考量下，都將原本獨立運作的網站整合到原公司品牌的網站。

長安旅行社在電子商務的企圖心則延續著公司作業電子化的腳步。長安的電子商務布局採多面向的策略進行。首先，從穩固經銷體系著手：長安以低於一般Agent Net的團體報價優惠給網路經銷商（e-agent），並提供線上報名、報名狀態查詢、帳務查詢……等功能；其次，在門面網站（hi-lite.com）提供旅客強大的查詢功能：包括查詢機位數、座位表，以及全球票價；並且也在關係企業的7tour.com提供國際機票訂位、詢價以及全球景點資訊服務。

相較於東南、雄獅與長安的大膽嘗試，康福旅行社則採取保守漸進的策略。二○○一年六月中旬啓動的旅門窗travelwindow.com，雖然進入市場的時機稍晚，但超強的產品力與技術力：首創在國際票提供延伸點、雙程票、環遊票訂位與購票服務，飛航的目的地高達全世界四百多個主要城市；專業解說導引的航空自由行；專為台灣旅客交易習慣所設計的簡易操作介面，相信假以時日必能躍上枝頭變鳳凰。

以上四家旅行社的專屬商務網站，或以獨立的公司形態經營，或以隸屬於大編制的資訊部負責操盤，它們投注在電子商務上的資金、技術研發以及市場擴張，要遠比一般公司門面網站複雜得多。

（二）公司形象的門面網站

這一類型的網站在旅遊網站中占最多數，幾乎所有的旅行社都各自有其擺放自家產品、便於旅客溝通的門面網站。由於這類型網站在公司的定位上屬於輔助性的通路，所以只要維持內容的正確與連線的

通暢，就可以算是達成旅行社的要求。通常網站的維護歸企劃部門管轄，旅行業者並不需要新增部門或擴大編制，只要有人懂html網頁編輯或是乾脆分包委外，就得以維持運作。

二、航空公司經營的旅遊網站

航空公司是旅行業最重要的供應商，而航空公司經營的旅遊網站當然直接衝擊旅行業。而衝擊的大小，就看航空公司的網站訂價策略，以及互補性航線的航空業者整合的程度而定。筆者在此強烈地提醒旅遊網站業者，一定要密切注意航空公司之間的聯盟，因為一旦整合成功，除非網站已深耕廣大的客戶群而擁有買方的議價優勢，否則以票務銷售的網站都將難以與之抗衡。

（一）易飛網（ezfly.com）

由遠東、復興與立榮三家航空公司，共同投資成立的易飛網ezfly.com，在二○○○年的四月五日正式對外營運。ezfly.com是國內唯一提供國內線機票線上即時訂位與購票服務的網站。這種整合航空公司的網站是市場破壞力最強的一股力量（因為容易形成獨占市場）。雖然大部分的旅客還是向傳統的旅行社購票，但是ezfly.com的多項網路訂位優惠措施，肯定會帶動一波波的網路旅客「移民潮」。

由於航空公司親自經營，所以在機位供需調節與定價策略上可以更靈活的運用。預約折扣可以有效控制機位並提升搭乘率，離峰優惠票價也可以平衡尖峰的搭載量，票價優惠最低可到六五折。這當然樂了旅客與網站業者，卻苦了賴以維生的傳統代理商。

ezfly.com擁有得天獨厚的網站經營條件。為了推廣網上訂票，遠東、復興及立榮可以在機場為網路訂位旅客設專屬櫃台，也可以賦予網路會員優先候補權。不過ezfly.com並不以此為滿，它仍積極地與傳

統旅行社合作,因為透過這樣的機制,ezfly.com 的機票銷售對象可以不受限於網路旅客。

　　ezfly.com 在業務拓展上,挾著國內票務的絕對優勢,順勢結合國內飯店業者組成套裝的自由行並提供線上訂房。不消說,ezfly.com 已穩穩地成為不可撼動的國內旅遊網站龍頭。

(二) Yestrip 與 Quiktravel

　　不像 ezfly.com 一面倒的強勢旋風,二〇〇一年五月初上線的華航 Yestrip.com 與長榮 Quiktravel.com 在訴諸網路直售市場的命運,與 ezfly.com 截然不同!這其中最主要的原因,還是在於擺不平「通路衝突」這個大難題。國際票務在航空公司眾多、航線專長各不相同、航班多寡各有差異的前提下,要整合各家產品到彼此認同的單一網站上銷售,是一件相當困難的事。再則,高依存度的票務經銷體系其集體抵制的力量,也讓航空公司不敢輕舉妄動。就這樣,Quiktravel.com 不到一個月(二〇〇一年五月初對外發表到五月十二日汐止東科大火波及主機暫停營運),就結束了短暫的網站生命,而 Yestrip 也不敢貿然在產品訂價上低於旅行社。

　　國內的兩大國際航線業者不敢在電子商務市場上越雷池一步,外籍的航空[6]業者也恪守遊戲規則。這些業者除了在網站提供中文化的會員服務(飛航哩程數查詢、個人搭乘偏好……等)、查詢功能,以及銷售高於旅行社訂價的機票,似乎看不出有哪些對旅行業具有威脅性的動作。至於從二〇〇〇年初喧騰一時的華航結合十一家亞洲航空公司與 Travelocity 合資成立網站,則在半年後出現新版本[7],在一年半後終於醞釀出足跡旅行社的成立,至於什麼時候這個超級網站會在台灣加入服務的行列,目前還是個未知數。

三、旅遊媒體業者經營的旅遊網站

　　旅遊媒體擁有與旅行業長期合作以及現成的報導內容等優勢，所以另闢網站以延伸通路，是旅遊媒體經營旅遊網站的考量。不過這其中也有不少從媒體轉型為旅行社的例子。究竟媒體該做好客觀的第三者，以避免球員兼裁判？還是順水推舟從事營利活動？讀者、消費者自然會用行動給予答案。以下就針對知名旅遊媒體經營旅遊網站做一介紹：

（一）中國時報（cts-travel.com.tw）

　　《中國時報》早在一九九九年就跨行經營中國時報旅行社，同時《中國時報》也是國內最早經營電子報的媒體業者。所以旅行業務與網路媒體都是《中國時報》專長的領域。時報旅遊網的驚人之舉是在二〇〇〇年八月與宏碁資訊共同成立「時碁網路旅行社」，網站命名為allmyway 我的旅遊網。為了強化一對一服務，時碁不惜成本向美國BroadVision購買一對一互動軟體；而為了方便旅客取件，時碁在一開站便與7-11物流通路結盟；而在網路布局上也與香港入門網站Tom.com的旅遊頻道GoChinaGo.com策略聯盟，並且在開幕期間推出多項國內外機票與國內住宿券特惠專案。

　　可惜在網路熱潮退燒後，不僅中時網科本身大裁員以節省營運成本，連資訊業的龍頭宏碁也在企業轉型考量下，關閉了多個網站的服務，再加上時碁開站後的業績不如預期理想，就這樣註定allmyway走向停業的命運。雖然時碁結束營業，不過這並不影響時報旅行社的運作。時報旅遊網依舊提供國內外旅遊行程、旅遊情報以及生動的「影音旅遊試玩」等服務。

（二）太陽網（suntravel.com.tw）與旅遊經（travelrich.com.tw）

台灣陽廣公司與旅奇廣告公司，這兩家公司分別代理《中國時報》與《民生報》旅遊版的廣告，也都延續平面媒體的優勢與專長，經營起旅遊網路媒體太陽網suntravel.com與旅遊經travelrich.com。

較早成立的旅遊經（一九九九年九月），原本就擁有過半的旅遊廣告市場，進入經營網路媒體，一方面可以同步服務陸續成立網站的老客戶，提供產品上架空間，以利消費者查詢即時出團情報；另一方面則扮演客觀公正的專業媒體，提供迅速準確的國內外旅遊報導。旅遊經在網站提供的服務有：與鳳凰旅遊合作航班查詢與訂位、全球飯店查詢、航空公司最新動態、依照四季節令規劃的專題報導、旅遊新聞報導等，以及豐富的火車、郵輪等主題旅遊。

以旅遊網路廣告訴求的太陽網，移植其過往在平面媒體的強大資訊，在網站上提供主題性的出團情報查詢，主題包括：溫泉、高爾夫、遊學、郵輪、SPA……等；也提供全球五大洲豐富的城市簡介，並羅列了與該城市有關的實用網站；即時的國內外旅遊新聞與有關旅遊法規、安全須知、簽證資訊等旅遊百科；以及票價、航班時刻與飯店查詢。

（三）TO GO（togotravel.com.tw）

《TO GO》在二○○○年二月以搶購五百張一九九九元到香港來回促銷機票揭開營運序幕，也一炮打響了進軍網路旅行社的知名度。這也是繼《中國時報》之後，又一家以媒體的背景跨業經營旅行業務。由於《TO GO》雜誌在市場定位上就是鎖定自助旅行的讀者群，所以其雜誌訂戶自然成了網站第一批客戶群。

《TO GO》提供了國內外機票、航空自由行、團體自由行、全球

訂房、旅遊家族社群等網站服務。

（四）MOOK　（travel.mook.com.tw）

以雜誌書（Magazine & Book）命名的MOOK，看準了以國人旅遊習性為觀點的導覽書市場，推出轟動台港兩地的「MOOK自由自在遊」系列城市導覽叢書。有了詳實、深入的報導素材與訓練有素的採編人員，順勢經營 "ICP"（Internet Content Provider），也就水到渠成了。

MOOK網站中每個城市的導覽資料，幾乎就是「MOOK自由自在遊」導覽書的網路濃縮版。它的出現確實讓出國的旅客在遊程規劃上與行前準備上，省下不少蒐集資料的功夫。

MOOK在網上提供龐大的旅遊新聞資料庫，可用全文檢索功能查詢任何刊載過的文章，並獲取最新的旅遊消息。並規劃有深度的主題之旅、專題企劃、分版討論區等服務。

四、集團企業經營的旅遊網

集團企業所經營的網站，個個有集團的氣勢，也懂得運用集團豐沛的資源借力使力，集團的背景跨入旅遊網站也格外引人注意，不過集團企業的多角化經營，常讓短期無法通過營業績效考驗的事業單位慘遭解編的命運。

集團企業經營旅行業務已經不是新鮮事，但是能發揮旅遊市場影響力的卻是鳳毛麟角，主要的原因就在於不諳台灣旅行業的產業結構與特殊的經營訣竅（詳見第一章第一節旅行業的產業特性），所以一直使不上有效的力氣。那麼集團企業經營旅遊網站又是如何呢？下面介紹神通集團、裕隆集團以及新光集團所經營的旅遊網站。

（一）神遊網（shineyou.com.tw）

神通集團投資成立的神遊網，在網站定位上賦予了兩個角色：一個是標榜提供 "all-in-one" 的全方位個人化旅遊網路服務，另一個則是提供ASP（Application Service Provider）平台的租賃。一開站便浩浩蕩蕩結盟了具有強大流量的知名網站，這些網站包括：蕃薯藤、My Hinet、數位聯合（Seedent）、奇摩（Kimo）、CityFamily、HKT（香港電訊）、博客來網路書店、中時電子報、阿波羅、MDC（神通資料中心）、台灣觀光協會、潛水協會、台北休閒旅館協會、行遍天下等。

神遊網在網站提供訂房、訂位、國內外套裝行程，與鳳凰旅遊合作遊學團等服務。

（二）行邦達康旅遊網站（ectravler.com.tw）

由裕隆與中環兩大集團所合資成立的行邦旅遊，結合了裕隆汽車既有的實體通路與新興的旅遊網路，同步販賣旅遊產品，並且將旗下的旅遊雜誌「行遍天下」的旅遊資料，整合到行邦達康旅遊網站上。不過該網站後來因故未正式營運。

（三）樂遊網（loyo.com.tw）

新光集團投資的樂遊網，希望以旅遊代理人的角色提供一對一的諮詢服務。網站提供了社群、各國基本介紹、獨特的旅遊助理、國內外訂房、國內外機票訂購、航空自由行、團體旅遊、旅遊新聞、旅遊文學等服務。

上述的集團型旅遊網由於並無震撼性的價格優勢，也沒有特殊便利的使用介面，所以在知名度與業績的突破上，還有待開創性的努力。

五、網路公司經營的旅遊網站

當入口網站龐大的流量遇上旅遊產品可觀的銷售金額，兩者取長補短一拍即合：入口網站所經營的流量，長期以來一直希望能在廣告收入之外另闢財源；而旅行社在普遍架站後也積極在找尋網路客人。在這樣的環境條件下，各大入口網站、網路服務供應商（Internet Service Provider, ISP）都將旅遊整合到網路服務的一部分。以下將介紹這些網路公司所經營的旅遊網站。

（一）入口網站

1.雅虎奇摩站（http://kimo.eztravel.com.tw/）

雅虎奇摩採用獨家頻道出租的方式與Eztravel合作。網友只要點選雅虎奇摩首頁的「旅遊」頻道，網頁就會直接連結到以「雅虎奇摩易遊網」聯名的首頁。這樣的合作雖然對於知名度的提升能得到立竿見影的效果，不過對於資金不夠雄厚的旅遊網站，可能付不起每月上百萬元的頻道租金。

2.PChome（http://travel.pchome.com.tw/）

PChome（網路家庭）與科威資訊（cowell.com.tw）合推新的旅遊入口網站，該網站整合了包括鳳凰、洋洋、時報、正洋、山富等三十家知名旅行社的旅遊商品。該旅遊入口網站採用廠商每個月依上架資料量繳交平台上架費的方式經營，而商品的更新則由旅行社自行輸入，科威與網路家庭都不主動更改。網路家庭只負責將流量導入，抽取媒體廣告費，並不抽取交易手續費，也不負責線上客服。網站提供團體旅遊、自由行、機票、訂房、郵輪、遊學、預訂機位、國內旅遊、租車等產品服務。

3.蕃薯藤（travel.yam.com）

　　蕃薯藤採用加盟合作的方式自營旅遊頻道。目前與保保、冠德、中外、仙人掌等十二家旅行社合作，共同推出國際機票、國內外機票、國內外旅遊、自由行、遊學等產品，並結合蕃薯藤的社群與Amadeus 訂位系統。

4.新浪網（travel.sina.com.tw）

　　與洋洋、信安、加加、歐洲運通、福泰、永盛、明泰、123 - Taiwan 旅行社、紐西蘭華人服務中心以及 Travelking（旅遊王）等十家業者合作。在網站推出團體旅遊、自由行、遊學、機票、飯店、旅遊資訊等服務。並提供網友票選評比與查詢次數供消費者做選購參考。

（二）ISP （Internet Service Provider）

1.中華電信 Hinet（http://hitravel.hinet.net）

　　Hinet 是 ISP 的龍頭老大，擁有全國最多 ADSL 與上網撥接用戶的優勢。Hinet 在旅遊網站經營上，分成兩類形態的合作模式：其一是獨家合作的聯名網站，包括與台灣機票買賣中心（iwant-fly.com）合作國際機票、與台新保險合作旅遊平安險；另一個是由聯網國際資訊公司（uninet）負責維護出團最新動態、週休二日國內旅遊以及國內訂房等產品。

2. 數位聯合旅遊（travel.seed.net.tw）

　　數位聯合是僅次於 Hinet 的 ISP 廠商。它的旅遊網站經營模式與Hinet 一樣，都是採用兩制並存的網站合作方式。最主要有：與百羅旅遊網聯名合作。百羅提供了交易機制與商品，包括國際機票線上訂位與購票、百羅航空自由行；另一個部分則是採用類似 PChome 的合

作方式，同樣是由科威資訊負責交易平台代理，向產品上架旅行社收取費用。

六、旅遊社群網站

這個在網路發軔初期被專家譽為網站最佳營運模式的社群網站，其發展的過程並不如預測般那樣順利。國內最典型的兩個旅遊網站Anyway旅遊網與Travelmate旅遊家庭，雖然都各擁有上百個自發性的主題社群，但是業者並未隨著社群人數、文章數的成長與活動的熱烈參與，因而帶來應有的獲利。這兩家社群網站的簡介如下：

（一）Anyway旅遊網（anyway.com.tw）

以最大華人旅遊社群為訴求，網站的設計遵循其經營理念：把人與人、人與資訊、人與產品緊密結合在一起。網站中提供旅遊家族、旅遊日記、討論區、伴旅搜尋等社群功能，並提供產品上架空間給旅遊業者擺放旅遊產品，產品種類包括：國外機票、團體旅遊、自由行、訂房等。

（二）Travelmate旅遊家庭（travelmate.com.tw）

以最早推出結伴同行的旅遊家庭，網站中除了一般社群網站的主題家族、討論大廳、旅遊日記等功能外，還特別規劃了以世界各地嘉年華會為訴求的節慶會館，並且提供全球景點資訊的旅遊CIA，同時該網站還將五大服務項目之間的關係做了彼此交互關聯，以便利網友查詢相關資訊。

第三節　旅遊網站應具備之要件

看完美國與台灣知名旅遊網站的介紹，不難歸納出：要在眾多旅遊網站中占有一席之地，一定要具備相當嚴苛的條件。因為只有具備了這些條件，才能創造出網路的3C（commerce、content、community）價值。以下就分成3C來探討旅遊網站應具備的要件，並作為本章——旅遊網站剖析的結束：

一、Commerce 商務

對於交易型的旅遊網站而言，會員人數多寡、瀏覽頁數是否成長，都遠不及產品銷售來得重要。一個成功的商務網站應該具備下列條件：

（一）產品一應俱全

Travelocity 提供了超過七百家航空公司的訂位、五萬多家飯店訂房、五十幾家租車公司的租車以及六千五百多種套裝旅遊行程；Expedia 也提供450家航空公司的機位、六萬五千個住宿以及各大租車公司的即時預訂與查詢服務；國內的易飛網（Ezfly）也整合了遠東、復興、立榮等國內主要航空公司，以及國內多數飯店業者。他們都朝向一次購足的目標前進，讓消費者只要在我的網站就可以一次選購所有想要的旅遊產品。

（二）交易簡便的使用介面

Travelocity 設計了 "Best Fare Finder" 使消費者容易找到所需的

訂位資料與搜尋最低價、Frequently Asked Questions （FAQ）則迅速解答客戶的問題；國內的旅門窗（travelwindow.com）則在採購程序中安排了貼心的採購建議。他們都希望把網站的銷售設計成如「自動販賣機」般的容易使用。

（三）品牌知名度高

再好用的網站如果無法躍上知名度排行榜，很快就會被淡忘而隱沒在冷宮中。從Travelocity與諸多入口網站合作；Expedia積極併購相關網站，並將流量導向Expedia；易遊網eztravel.com持續與雅虎奇摩聯名合作，在在展現出品牌知名度的重要。

（四）上游廠商強力支援

交易網站要做到一次購足，勢必要上游廠商全力做堅強的後盾。網站業者如果無法從上游廠商（航空公司、飯店業者、租車公司……等）得到有利的條件，則產品很難具有競爭力。國內有絕大多數的旅遊網站就敗在這個條件之下。

（五）獨特的服務與營運模式

網站的經營爲了避免落入無差異化的價格競爭，業者務必要發展出獨特的服務與營運模式，以吸引消費者的青睞。Travelocity的"Flight Pager"只要旅客填寫航班資訊，就可以透過個人隨身通訊設備通知航班時間與登機門的更動；Expedia的"Fare Tracker"有售價追蹤的功能；Priceline推出"Demand Collection System"營運模式，以"Name your own price"熱賣航空公司的「爛機位」。他們都寄望經由獨特的服務能擄獲客戶的心。

（六）高人一等的資訊技術

網路所有的商務活動是建立在資訊科技的基礎上。少了這個基礎，不管是改善使用介面、整合上游資源，還是提供特殊功能、強化個人化服務，一切都只是空談。這也是爲什麼Travelocity、Expedia、Priceline每年編列巨額的預算在資訊科技上。

（七）雄厚的財力

要具備上面的六項條件，終究還是需要雄厚的財力做支撐。讀者只要再回想前面介紹過的損益表，數字可以清楚說明什麼叫作「雄厚」的財力。缺了足夠參加這場長期競賽的本錢，業者只能站在距離成功不遠的地方，放棄前面所有的努力。《明日報》的悲壯結束，不啻是最佳的寫照。

二、Content 資訊內容

資訊是媒體型旅遊網站的命脈。因爲旅客需要藉由閱讀大量的旅遊資訊，以認識旅程中的所見所聞，並賦予這些新奇事物價值與意義，所以爲了吸引旅客上網，不只是媒體型的旅遊網站，連交易、社群、入口網站等類型的網站，都卯足了勁提供大量旅遊新聞、城市地圖、景點資訊、天氣預報、當地交通等資訊，甚至於旅客的旅遊心得、好康推薦、如何安排行程，都成了旅客造訪旅遊網站重要的條件。

三、Community 社群

旅遊通常可以反映出旅客的嗜好與品味，而社群正好滿足了旅客

物以類聚的需求。不管旅客上網找的是資訊或是產品，經由無利害關係的社群同好建議，不但可以獲得解答，還多了一份相知相惜的認同感。如果功能設計得好，將適當的產品呈現在相關討論主題上，必定能增加目標客戶群下單的機會。雖然社群網站的經營依然困難重重，但是卻有愈來愈多的商務型網站積極拓展網路社群，以提供客戶除了交易以外，還有更多的情感認同因素上網。

小結

走完一趟國內外旅遊網站之旅，對於旅遊網站的成立背景、經營模式、營運狀況、市場策略，以及應具備的要件，應該有了全盤性的認識。

旅行業 e 化基本概念篇，在奠基於旅行業基本概念、e 化的基礎概念、網際網路市場概況及旅遊網站剖析後，我們還要在下一章練就最後一門基本功夫：「e 化基礎下的旅遊業客戶關係管理」：筆者將為大家解開長期以來旅行業所關心的客戶價值衡量指標、忠誠度指標，以及旅行業該如何善用資訊科技來管理客戶關係，並以該章作為第一篇的結束。

註釋

1 BBBOnline 是完全由 Council of Better Business Bureaus 持有的子公司，其重點放在透過 BBBOnLine Reliability 和 BBBOnLine Privacy 程式，提供消費者對於網路的信賴與信心。BBBOnLine Privacy 保證程式可協助消費者識別遵循隱私權保護原則的線上商務，目前涵蓋了五百個網站，並有數百個應用程式正在運作中。

2 TRUSTe 僅將其「信任標誌」授與下列網站：願意遵循已建立的隱私權原則，並同意持續遵循往後 TRUSTe 監督和爭議的決議程序。TRUSTe Watchdog Report 是一個線上機制，用來報告發布之隱私權原則的衝突、TRUSTe 網站授權者的相關隱私權議題以及 TRUSTe 信任標誌的誤用狀況。

3 足跡旅行社為 Travelocity.com 與紐西蘭航空、澳洲安捷航空、國泰航空、中華航空、長榮航空、印尼航空、馬來西亞航空、澳洲航空、汶萊航空、勝安航空以及新加坡航空等十一家航空公司所成立的網路旅行社。它所公布的測試網站為 www.zuji.com 。

4 Expedia 在二○○○年三月完成併購 Travelscape 和 VacationSpot 。Travelscape 是網路訂房 wholesaler 及 packer，擁有全球二百四十個城市，超過一千四百家飯店，並擁有 Travelscape.com 和 LVRS.com 兩個網站；VacationSpot 經營度假屋、公寓、旅館、B＆B 出租線上預定。擁有 VacationSpot.com 和 Rent-a-Holiday.com 兩個網站，提供遍及全世界超過一百個國家、四千個度假點的二萬五千個住宿。這個併購動作使 Expedia 成為線上訂房的領導品牌，網上提供近六萬五千家飯店，七十萬個房間的預訂服務。

5 旅客必須指定航程起訖地、去程與回程的日期、心中想要的售價，以及輸入有效的信用卡資料作為交易保證。當機票符合旅客所指定的條件時，旅客必須接受下列可能的狀況：乘坐任何的航空公司、搭乘從早上六點到晚上十點的任一班機、只能搭乘同一定點進出的來回機票經濟艙、接受轉機的安排、無累計里程與升等的優惠、並且不能退票與更改。

6 目前擁有線上購票服務的外籍航空公司包括：聯合航空、英國航空、瑞士航空、國泰航空、荷蘭航空、德國航空以及新加坡航空。

7 中華航空與亞太地區紐航、安捷、韓亞航、國泰、新航、澳航、馬航及汶萊等共九家航空公司共同簽署成立「亞洲入口旅遊網站」（ＰＡＮ－ASIATRAVEL PORTAL）。

第五章

e化基礎下的旅遊業客戶關係管理

經常出國的旅客一定會期望著旅行業者主動提供這樣的服務：「林先生您好，今年暑假回美國探親，六月三十日前兩人同行搭乘XX航空公司，每人可省下一萬元，目前尚有機位」；「張小姐您好，您的護照效期只剩七個月（辦理簽證時通常要求護照效期必須六個月以上），別忘了攜帶相關文件辦理」。

以上這些服務或透過親切的客服人員電話通知，或透過電子郵件送到信箱，或傳送簡訊到手機，身處於現代的旅客拜資訊科技之賜，正享受著前所未有的電子化「客戶關係管理」（CRM，customer relationship management）帶來的尊榮服務。

「客戶關係管理」並不是什麼新的管理概念，早在一九八〇年美國的企業就大力在落實「接觸點管理」（contact management），而國內知名的錫安旅行社也早在三十年前就透過《錫安旅訊》持續地在維護「客戶關係」。

在過去，客戶關係管理受限於高成本的資料儲存與資料分析，所以在成本效益考量下，旅行業儘管知道老顧客回流很重要，卻鮮少在旅客究竟要什麼，如何才能吸引這些旅客重複消費等心理需求層面下工夫；因為精明的老闆知道，維護客戶關係昂貴的代價可能比開發新客戶要來得高。而「e化基礎的旅遊業客戶關係管理」，就是要以符合經濟效益的管理工具，來解決如何讓旅行業顧客回流等，過去束手無策的老問題。

本章在第一節先談旅行業客戶關係管理的意涵，文中說明客戶的價值、客戶關係管理，以及客戶關係管理的架構；第二節旅行業客戶關係管理的應用技術，則介紹旅行業資料管理、旅行業資料分析的技術，以及旅行業客戶接觸點管理技術；最後在旅行業客戶關係管理實務中，教導大家如何有計畫的蒐集客戶資料、進行會員管理與酬賓計畫，及客戶關係管理，同時結束第一篇的基礎概念篇。

第一節　旅行業客戶關係管理的意涵

公司例行性的年度預算會議裡聚集著團體部、商務部、業務部、客服部、行銷部主管以及最高決策層，行銷部門根據公司的年度業績成長目標與重點發展政策，提出了配合團體部的新行程與商務部的開發計畫的年度預算，以利業務部達成業績目標。當各部門極力爭取預算比例時，客服部的 e 先生說話了：「每年花了數百萬廣告費所得到的客戶，他們都到哪裡去了？我們是不是該換個方式想一想，如何滿足客戶的需求，進而提升客戶對公司的忠誠度，來不斷地增加客戶對公司的貢獻度？」總經理對客服部主管的建議表示贊同，並且指示：「將針對『客戶價值』議題進行深入討論，並將編列預算進行『客戶關係』經營，我相信『客戶關係管理』將是二十一世紀最重要的競爭優勢之一。」

由上述的對話中不難發現，今日的客戶在交易過程中所扮演之角色、所占之地位已非昔日所可比擬。什麼是客戶利潤貢獻度？它如何被衡量？衡量的指標提供了哪些決策上的訊息？旅行業與客戶之間存在著什麼關係？如何有效管理客戶關係？什麼是完整的客戶關係管理架構？以下我們將針對這些問題一一剖析。

一、客戶利潤貢獻度

客戶的利潤貢獻度就是客戶把錢花在某一家公司的金額。將客戶的價值「資產化」，有助於旅行業者「把錢花在刀口上」，也就是對高價值的客人提供優先的服務，以提升該客戶的保留率與重複購買率。下面介紹兩個衡量客戶利潤貢獻度的公式：其一是以金額作爲衡量基

準的客戶終生價值；另一個是用旅行業客戶關係的觀點找出相對重要的客戶：

（一）客戶終生價值（life value）

客戶終生價值，顧名思義就是指一個客戶在存續期間內所能為公司帶來的全部利潤，以公式表示為：

客戶終生價值＝每一客戶平均貢獻額×每年平均購買次數×客戶持續年數

這個公式除了表面上的金額與時間來換算客戶終生為公司的利潤，另外它還包括了三個內涵：其一是維持高比例的客戶保留率，可以大幅降低客戶開發成本；其次是客戶關係管理的效益，應該從長遠的角度來看，因為重複購買的收益，可以分攤初期投入的成本；最後則是把「客戶關係利潤化」後，服務人員更能時時提醒自己做好維繫「身價百萬」（一趟出國預算只要五萬元，二十年就有一百萬元）客戶的服務。

顧客終生價值可以區隔客戶的重要性，不過公式上除了呈現終生價值的最後結果，它無法提供過程中的觀察指標以利擬定行銷對策。所以接下來的「FRMT衡量指標」可以解決此一問題。

（二）FRMT衡量指標

「20％的客戶創造了80％的利潤」，這是大家耳熟能詳的「二十／八十法則」。透過FRMT指標就是要找出那最重要的「20％的客戶」。FRMT是frequency、recency、monetary以及type四個英文單字的縮寫。旅行業可以依照指標的重要性賦予不同的權重，然後以加總分數高低作為客戶分級的基準。FRMT詳細的意義如下：

1.消費頻率（frequency）

消費頻率就是限定期間內所購買的次數（N次／年）。它反映出最常購買的顧客，通常是滿意度最高的顧客。筆者認為消費頻率對旅行業來講是權重最高的指標。因為一年出國十幾趟的商務人士（不管它的消費金額多高），它的貢獻度當然要遠大於兩年才出國一次的旅客。有了這個數據，旅行業者可以針對經常出國的旅客（heavy user）推薦適合的飛安險、提醒累計飛航哩程，並且可以針對出國低頻率的旅客，提供誘因，以增加消費的次數。

2.最近一次消費（recency）

最近一次消費反映的是顧客何時該來、何時離我門而去。它是維繫顧客的重要指標。通常最近一次消費排名最高者，幾乎都是公司營業額的最大貢獻者。如果經過一段時間客戶沒有重複購買紀錄，那麼客戶很有可能已經流失，這時候旅行業者若能及時主動聯繫客戶，並了解「該買而未買」的原因，不但可以挽回客戶的心，還能對症下藥改善缺失。

recency 可以延伸另一個重要指標：「客戶流失率」。只要根據歷史資料定義某一段時間未再消費即為流失客戶，就可以統計每年流失客戶數、流失掉多少金額，以及流失的是哪些客人。

recency 這個指標可以作為旅行業者聯繫客戶頻率的參考。例如：張老師每年寒暑假各出國一次，每次都是甲旅行社辦理出國事宜，那麼服務人員只要透過客戶基本資料檔，索引職業欄「老師」，就可以在期末考前一個月寄送合適的行程，並輔以電話聯繫。如果張老師在甲旅行社已經長達一年沒有交易紀錄，那麼張老師很有可能已經「移情別戀」去了，旅行業者不得不重視這個問題。

3.消費金額（monetary）

購買金額愈高，表示客戶重要程度愈高，因為這個指標最能展現

重要客戶的「二十／八十法則」。通常消費金額最高的前20％客戶，所貢獻的營業額約占整體的60％到80％。對於這樣的客戶，當然值得旅行業者規劃獎勵方案，以提高保留率。

4.產品種類（type）

購買利潤愈高的產品，則客戶重要性愈高。這個指標可以提供旅行業者致力於提升高利潤產品的銷售量，維繫高利潤購買者。因為並非每個客戶對價格敏感度都是一樣的。對於重視個別服務而不在乎價格高低的客戶，銷售的獲利空間當然比其他客戶來得大。

以上的四個指標可以先做十等份分析（以消費金額為例：所有交易人數假設為一百人，交易額依高低排列，前10％就是消費金額第一名到第十名，這前10％的客戶都可以得到十分，依次遞減為九分一直到最後10％的一分），每個指標再乘以權重百分比，最後加總得到的分數就是該客戶的重要性。以公式表示為：

客戶重要性＝$F \times a\% + R \times b\% + M \times c\% + T \times d\%$ （a、b、c、d為權重分數，$a + b + c + d = 100$）

二、客戶關係管理

在激烈的競爭環境中，旅行業想要留住有價值的客戶，最好的做法莫過於長期經營深化的客戶關係，並提供他們「量身訂做」的個人化服務。旅行業要做好客戶關係的工作，不是只顧著挑選應用軟體，也不是忙著紅利積點，而是要先了解重視感情的國人在旅遊消費上，與旅行社之間存在著怎樣的關係，並且以正確的觀念來認識客戶關係管理。以下我們將介紹旅行業的客戶關係、網路的客戶關係，以及客戶關係管理的定義、目的及成功要件。

（一）客戶關係的本質

「有關係就沒關係」一語道破重感情的國人，經常藉由拉攏關係打破陌生或拓展業務。關係不是一日造成的，它是長期互動產生的結果。良好的互動可以建立信任的關係；不愉快的互動只會加速關係的惡化。由此可見互動決定了關係的發展。因此一提到「客戶關係」，不能漏掉具有即時互動且不受時空限制的網際網路。

當重視個人品味的旅遊遇上強調即時互動的網路，將會為旅客帶來哪些驚奇呢？以下介紹旅行業與客戶的關係，以及旅行業者如何在網際網路中維繫關係。

1.旅行業的客戶關係

「旅行業經理人」、「旅遊顧問」這樣的構想已經在業界討論了很多年，不管職銜叫經理人或顧問，核心的理念只有一個：就是深耕客戶關係進而做到一對一服務。這個議題之所以被熱烈討論，根本原因在於「旅遊產品」的不可試用性、專業性、變動性以及個別化等特性（詳見第一章的旅行業產品特性），旅行業與旅客的關係也就從這些特性而來。

(1) 顧問的關係

因為產品不可試用與不對稱的資訊關係（旅客大概很少有人會去查閱航空班次指南："official airline guide, OAG"），旅客在缺乏經驗基礎下，期待旅行社能像值得信賴的專業顧問一般，提供最適當的航班組合與最便宜的票價，或提供符合個人品味與價位的專業建議，讓旅客打從心底認同「這就是我要的」。

(2) 訊息代理的關係

「簽證費調漲五百元、目的地機場加收兵險費三百元、六月底之前訂票七月十五日前出發每人來回可省五千元、世界盃足球賽期間主

辦城市飯店一房難求、今年東京的櫻花將在春假前夕綻開……」。這些經常變動的訊息都直接影響旅客的權益與遊程的規劃。旅行社經常扮演提供迅速、正確旅遊訊息的代理關係。

(3) 隨身助理的關係

「您的護照即將到期」、「懷胎七個月的您不宜上飛機」（除非出具醫生證明）、「慢性病的您藥物帶妥了沒」、「吃全齋的您機上特別餐食訂了沒」，旅行社有時候就像嘮叨的隨身助理一般，提醒著個別狀況的旅客出國前打理必要的準備。

2.網路的客戶關係

網際網路的即時互動特性，為經營旅客的關係帶來全新的機會。旅客出國所需要的旅遊資訊查詢、航班查詢、機位可搭狀況查詢、線上訂位與訂房、訂單進度追蹤、線上付款，甚至於社交功能的討論區、聊天室，娛樂功能的線上影音，全都可以在網路上完成。網站與客戶如此緊密的互動關係，讓旅行業者更容易整合客戶接觸點，並藉由網路維繫客戶關係。

(二) 客戶關係的管理

在認識了旅行社與旅客之間的關係，以及網路與客戶的互動關係，接下來我們將進一步以嚴謹的定義，來探討客戶關係管理與旅行業的客戶關係管理：

1.客戶關係管理的定義

以「客戶關係管理」為專案在產業界實務應用已經有數年的時間。國內外知名的 "CRM Solution" 供應商在累積了輔導經驗後，所提出來的定義，有助於讀者對客戶關係管理的認識。下面筆者挑選了國內外頗具代表性的定義，作為我們往下探討的論理依據：

國內CTI（computer telephone integration）知名廠商：晨曦資訊

總經理黃士軍對客戶關係管理所下的定義：「透過與客戶的互動來確認、選擇、取得、開發和維繫客戶。透過客戶消費行為的蒐集與分析，提供組織進行產品創新及作業流程改善以提高客戶忠誠度。」(Gartner Group Analyst ：CRM is the concept whereby an organization takes a comprehensive view of its customer to maximize the customer's relationship with an organization and the customer's profitability for the company.)

從上面的兩則定義，我們可以將CRM歸納為下列幾項重點：
(1) CRM最終目的在於提升客戶忠誠度與利潤貢獻度

旅行業萬萬不可因為一時流行或盲目崇拜資訊科技而導入CRM。貿然為了CRM而CRM的公司，最後都將因為無法創造客戶與公司利益而失敗收場。所以旅行業者一定要了解CRM的真諦，並且落實忠誠度與利潤貢獻度計畫，這樣才能真正擄獲客戶的心，同時為客戶與公司帶來長期利益。

(2) CRM的基礎在於互動

要深入了解客戶，就要全面掌握與客戶每一次的互動，並整理成具有行銷意義的「客戶知識」。這看似簡單的概念，卻在執行整合接觸點時存在著資料格式不同（語音、文字、不相容的資料庫）、蒐集的資料不完整與不正確（遺漏值、資料未更新），以及無法有效預測消費行為等問題。所以旅行業者掌握的互動資料，必須即時更新，並經由不斷的修正預測模式來累積「客戶知識」。

(3) 客戶關係有一定的生命週期

客戶關係的生命週期，從選擇可獲利的客戶開始，到如何獲得客戶（用什麼誘因吸引上門）、進而發展客戶（關心客戶要什麼？什麼時候要？如何傳遞客戶要的東西？），一直到保留客戶（如何建立且保持忠誠度）。CRM在不同階段扮演不同的功能角色。

(4) CRM 是一種概念，而不是一種產品

　　CRM 是一種強調維繫客戶關係可以帶來組織利益的概念，而市面上諸多應用軟體只是便於達成有效管理客戶的工具。電腦強大的儲存、處理、分析功能，的確可以快速呈現旅行業者想要的客戶資訊，不過空有應用軟體並無法使客戶關係變得更好。

(5) 客戶數量不多時，不一定要借助資訊科技

　　既然 CRM 的重點在於維護客戶關係，那麼當客戶數量不多時，其實不假於資訊技術，用心的業務員一樣可以記住客戶的姓名、嗜好，而且還更容易建立良好的信賴關係。但是當旅行社擁有數十萬客戶群時，要管理好客戶的關係，就非得要有強大的輔助工具來協助旅行社區隔消費形態、找出最有價值的客戶、提供個別化差異服務。

(6) CRM 可以根據旅行社實際需求量身訂做

　　CRM 不一定是個很大的計畫，它可以根據旅行業者的需求，只做局部的導入（例如：整合接觸點的資訊、改善內外部溝通的質與量⋯⋯），也可以將包括客戶接觸、作業自動化以及報表分析的整套 CRM ，以一個整合性的專案一次全部導入。

2.旅行業的客戶關係管理策略

　　由前面的介紹，我們了解了客戶終生價值、以 FRMT 衡量指標分類客戶等級，也了解旅行業與客戶之間的關係、客戶關係管理應用上的重點等概念。擁有了這些概念，還要搭配旅行社的策略布局（在第七章中將有詳細介紹），選對時機、善用 CRM 的知識與工具（本章第二節中討論），才能真正對公司帶來效益。

　　旅行業該以什麼樣的策略觀點發展客戶關係呢？以下提供四個觀點給旅行業者作為參考：

(1) 選擇目標市場，鎖定正確客戶

　　不一定每個顧客都願意與公司發展長期關係。旅行社一旦選錯了

方向，老是與這群喜歡到處比價的客戶打交道，恐怕花再多的功夫，也改變不了他們以價格決定消費的採購決策。所以旅行社要把客戶關係管理投資在利潤回收高的地方，一定要在選擇目標市場時，就鎖定重視服務感受、崇尚旅遊品味、在乎品牌認同的消費者。找對了客戶，不僅容易培養忠誠度，而且還會帶來顯著的口碑效應。

(2) 以社群、資訊價值維繫客戶關係

在第四章中我們談到的網路3C價值，對維繫客戶關係而言同樣扮演舉足輕重的角色：社群（community）滿足了旅客物以類聚、經驗交流的需求。透過社群（不限於網路社群）的深層互動，是培養客戶對公司認同感最有效的方法之一；個別需求的資訊內容（content）則是讓旅客捨不得「出走」的重要因素。因為一旦出走，符合他個人特定需求的建議事項、注意須知，一切都得重新再來。所以旅行社要發展客戶關係，除了強化原本交易核心的商務（commerce），同樣不能忽略了社群與資訊等配套措施。

(3) 編列長期預算，與客戶一起成長

旅行業知名的《錫安旅訊》，是錫安旅行社用了三十幾年從未間斷的服務承諾，一點一滴打下的「重視客戶服務形象」，這也成就了錫安旅行社回流的客戶要比其他同業來得高。如果錫安旅行社不是在預算上長期支持，並重視差異化服務，恐怕很難藉由《錫安旅訊》與客戶維持三十幾年的老關係。

(4) 從市場占有率走向客戶占有率

客戶占有率是關係行銷所衍生的策略思考，不同於過去強調廣度的市場占有率，客戶占有率著重於深度的「客戶關係」掌握有多少。掌握客戶的關係愈多，提供給該客戶交叉銷售（cross selling）的機會也跟著愈多，客戶關係報酬率（return of relationship）也就愈高。舉例來說：在外商公司擔任中階主管的呂小姐，每年出國度假兩次，工作負荷繁重的她喜歡選擇遠離塵囂的海島鬆弛緊張的心神。當服務人

員了解呂小姐的休閒習性後，除了銷售機票與飯店外，也推薦其他適合呂小姐的商品如：防曬用品、自費水上活動、旅遊保險、適合紓解壓力的SPA體驗等。如此一來，就增加了該客戶將其預算花在同一家公司的比例。

三、客戶關係管理的架構

完整的客戶關係管理架構，包含了前端的接觸面客戶關係管理、後端的作業性以及分析性的客戶關係管理等三個部分（見圖5-1）。三者之間彼此分工合作，目的在於以單一窗口提供快速、準確、符合個別需求的服務。

（一）接觸的客戶關係管理（contact CRM）

客戶對公司的整體印象是從每一個接觸點的感受累積而來的。也正因為客戶最容易從接觸點來評定一家公司（股票市值高低、公司盈餘狀況，基本上並不影響對消費者的購買行為）的好壞優劣，所以接觸點的管理，就成了客戶關係管理架構中最重要的一環。

要做好客戶接觸點的管理，首先要釐清旅行社與客戶之間有哪些接觸點，其次是找出阻礙與客戶溝通的問題點（例如：客戶最討厭聽到的「電話仍在忙線中」、要詢問機位是否OK，客人要等好幾次「稍後我將為您轉接」……等），然後透過自動化的服務有效地解決客戶問題。所以接觸的CRM，必須在作業自動化的環境下，才能快速回應客戶的需求。

（二）作業的客戶關係管理（operational CRM）

作業自動化是作業的CRM最重要的任務。自動化的範圍一般分為行銷、銷售以及服務等三個部分：行銷自動化著重在以網路為主的

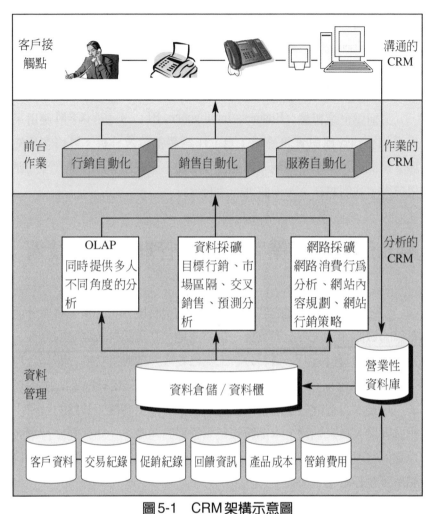

圖5-1　CRM架構示意圖

編輯整理：作者（二〇〇二年二月），參考《客戶關係管理——深度解析》，遠
　　　　擎管理顧問公司編，頁一七

互動行銷（如：線上投票、病毒行銷等）；銷售自動化強調客戶的自
主性與參與感，從線上訂機位、訂房、訂團，到線上付款、取得商品
（如：電子機票只需要取得一組號碼），客戶可以全程DIY；服務自動

化則是透過網路或是自動語音提供FAQ（frequently asked question）、訂單進度查詢、可售機位查詢……等，大量縮短了查詢的等候時間。

（三）分析的客戶關係管理（analytical CRM）

又稱為企業智慧（Business Intelligence, BI）。分析的CRM應用了先進的資料管理與資訊分析工具，作為經營績效分析、累積客戶知識、預測客戶需求、規劃產品組合等用途，有關於客戶關係管理的應用技術，我們將在下一節做進一步的探討。

第二節　旅行業客戶關係管理的應用技術

要達到前面所描述的客戶關係管理的服務境界，必須要有充分而正確的數據作為決策上的支援。很幸運地，在資訊科技發達的今天，各式各樣的資料管理、資料分析工具已經成熟地應用在客戶關係管理上。身為旅行業管理幹部，其實不必花太多時間鑽研艱澀的應用技術，只要本身有能力鑑別技術的應用價值與應用時機，其餘的就交由相關專業人員來執行。本節將以經營管理的角度，介紹有關旅行業客戶關係管理應用的相關技術：包括資料管理、資料分析，以及客戶接觸點管理等領域。

一、旅行業資料管理技術

我們先以旅行業所關心的客戶流失率為例子，來說明資料管理的重要性：假如旅行社認定最近十八個月沒有交易紀錄的客人歸類為流失客戶，旅行社除了想知道客戶流失的比例與流失金額，更想要積極地找出這群人的共同特徵，並設法挽留可能流失的客人。這時候所需

要的資訊，已經是橫跨業務部門的旅客基本資料與交易紀錄、行銷部門的促銷紀錄、客服部門的客戶回饋資訊（滿意度、客訴）、產品部門的成本結構，以及會計部門的管銷費用。而要把這些分散在各處、格式不一的資料彙整在一起，快速呈現給使用者，就牽涉到以下要介紹的兩項資料管理技術：一個是爲整體企業目標設計的資料倉儲（data warehouse）；另一個是以特殊任務爲導向的資料櫃（data mart）：

（一）資料倉儲（data warehouse）

資料倉儲大師 W. H. Inmon 對資料倉儲做了以下的定義："A data warehouse is a subject-oriented, integrated, time-variant, nonvolatile collection of data in support of management's decision making process." 從定義上我們可以了解資料倉儲扮演著決策支援角色，它是存取資料與管理資料的工具，並將資料轉爲主題導向、非變動性、整合的資料。認識資料倉儲，除了大師的定義，另外我們可以從資料流程的觀點，把資料倉儲想成是一個集中儲存來自不同部門或組織（公司內部與外部）、不同格式的資料，在經過清理、轉換及驗證後，以一致的形態提供分析用的資料庫。

既然資料倉儲是以公司整體目標作爲規劃考量，它必然是項整合難度高、花費時間長的重大工程。所以，爲了確保這重大計畫能順利成功，以下我們介紹資料倉儲的效益與導入過程中應該注意的事項：

1.資料倉儲的效益

資料倉儲只是 CRM 的基礎建設，它對旅行業的效益並不在單獨使用資料倉儲，而是在於後續的資料分析與決策支援。有了完善的資料倉儲可以帶來以下的效益：

• 使用者可以迅速取得決策上所需的資訊，因而提高了決策速

度與品質。

- 藉由完整的歷史資訊，累積旅行業經營知識，提升市場預測與因應的能力。
- 整合所有接觸點的資料，減少在不同地點的重複處理，便於單一窗口的服務。
- 透過簡易的查詢工具，使用者可以直接獲取指定條件的資料。這不但紓解資訊部門的工作負荷，同時也提升了使用者分析資料的效率。

2.建置資料倉儲應注意事項

建置資料倉儲動輒以千萬元計，如果分析的資料量在十萬筆以下，使用者沒有即時查詢的需求（也就是資料處理量與速度的需求），該公司其實用不著建置資料倉儲。台灣目前已經建置資料倉儲的行業，集中在高科技業者、銀行業、電信業以及銷售民生用品的外商公司，至於旅行業則還在觀望之中。下面的注意事項可提供給正在評估的旅行業者作為參考：

(1) 了解企業需求是成功的第一步

根據統計有高達70％的資料倉儲專案沒有達到使用者的期望。造成失敗的主要原因就是需求不明確。既然推動者無法了解企業的需求，又怎麼能期待最後的驗收有令人驚訝的成果呢？

(2) 建置時程長、花費成本高

資料倉儲在基礎建置上就要動用產業實務專家、系統分析師、使用者等十幾人，花上數個月的時間，再加上系統建置與測試，往往要花上兩年以上的時間與數千萬元的龐大金額。

(3) 資料品質差，倉儲無用武之地

要讓資料發揮預測的功效，一定要長期蒐集客戶完整的資料。由於蒐集資料的第一線人員回收的資料經常出現缺漏與錯誤、粗心的輸

入人員也時而發生作業疏忽，這樣先天不足的資料來源，就算擁有完善的倉儲架構與經驗豐富的統計高手，恐怕也無法提供有效的消費預測與決策支援。

（二）資料櫃（data mart）

資料櫃不同於資料倉儲，它是根據部門需求或是特別任務而建立。所以一家旅行社可以為了因應特別需求（如：某一項資料採礦的目的）而建立多個資料櫃，但是卻只能有一個根據旅行社整體目標而設計的資料倉儲。也因此，資料櫃少了資料倉儲存取上的效率，多了變更上的彈性。

從 *Building Data Mining Application for CRM* 書上看資料櫃的定義：“Data mart is data store that is a subsidiary of a data warehouse of integrated data”。它是附屬於資料倉儲的一部分。通常在企業整體資料需求尚未明確時，基於成本與時間考量，企業會特別針對某一主題領域（如：促銷活動的回應率）及一群特定使用者先行建置資料櫃。等到所選定的主題建立起預測模型，並藉此模型評估該主題的效益後，再運用這些局部的經驗，規劃符合公司目標的整合性資料倉儲。

二、旅行業資料分析技術

只建好資料倉儲或資料櫃，並無助於釐清客戶流失的原因，也無法掌握旅客出國的偏好。要讓資料倉儲發揮效益，必須搭配後續的資料分析技術。同樣地，分析技術也必須在擁有完整、正確的資料倉儲前提之下，才能萃取出有用的決策資訊。以下介紹兩項常用的資料分析技術：一項是著重回顧分析的線上分析處理（OLAP）；另一項則是強調預測的資料採礦（data mining）。

（一）線上分析處理OLAP（on-line analytical processing）

OLAP是以多維資料庫（multiple-dimension database）為基礎的分析工具。它利用多維度報表，提供使用者不同層次不同角度分析的資訊（如：業務部關心的是營業額與利潤，行銷部在意的是廣告帶來多少瀏覽人數），並支援多人同時依不同目的即時查詢非固定報表資訊。因此，OLAP大幅降低了資訊使用者對資訊部門的依賴，同時也減少了產生分析報表所需大量人力與時間。

我們以圖5-2「多維資料表示意圖」為例，來說明多維資料表在使用者查詢上的方便。圖中包含了地點、時間及品項三個維度，每個維度依照使用者分析上的需求設定不同的階層（例如：地點可以設定為北、中、南三區，每區之下設縣市，縣市再細分為鄉鎮等三階層）。當票務部主管要查詢台灣南區營業所，在二○○一年第四季的東南亞機票銷售狀況時，只要在電腦上選取所要分析的維度與量值，就可以不假手於資訊部門，直接獲取銷售量一千六百張、營業額三千兩百萬元、成本二千八百萬元等即時資訊。

（二）資料採礦（data mining）

資料採礦簡單講就是開挖資料倉儲這座資料礦山的工具。對挖礦的人（資料需求者）來講，選擇適當開挖的工具，以利快速挖掘有價值的金礦、銀礦（有價值的資訊），是一件非常重要的事情。我們再從 *Data Mining Building Competitive Advantage* 一書的定義來看資料採礦："Data mining is the process of finding trends and patterns in data." 定義上用簡單一句話強調資料採礦是一種發現資料趨勢與特徵的過程。

資料採礦除了挖掘使用者所需要的資訊，它還能從大量的資料中，找出超乎人們所能歸納的新規則與知識上的新發現（這種預測性

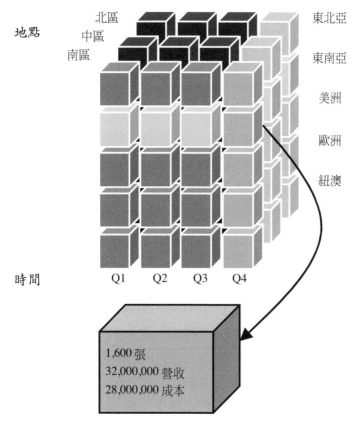

地點　北區　　　　　　　　　　　　東北亞
　　　中區
　　　南區　　　　　　　　　　　　東南亞
　　　　　　　　　　　　　　　　　　　　品項：機票
　　　　　　　　　　　　　　　　美洲

　　　　　　　　　　　　　　　　歐洲

　　　　　　　　　　　　　　　　紐澳

時間　　　Q1　　Q2　　Q3　　Q4

1,600 張
32,000,000 營收
28,000,000 成本

圖5-2　多維資料表示意圖

的發現有別於OLAP偏向於回顧性的分析）。最經典的例子莫過於美國知名百貨沃瑪（Wal-mart）的這項發現：「買尿布的男人也會同時買啤酒」。沃瑪透過資料採礦中的關聯（association）分析，發現週末上超級市場的男人為了專心看超級盃足球賽，在購買助興的啤酒之餘，會順便把小嬰兒的尿布一同放進購物籃中（這樣就不必擔心家裡的尿布用完，還要外出跑一趟而影響球賽觀賞）。商家在產品重新擺放後，果然提升了銷售量。

　　除了上面提到的關聯（association）分析，資料採礦相關的分析

功能還包括：針對指定特徵作為目標行銷的分類（classification）、協助行銷人員做市場區隔的分群（clustering），以及作為預測分析的循序（sequencing）等。

（三）網路採礦（web mining）

在網路普及的今天，客戶有許多行為資料是隱藏在網頁點選中。網路採礦就結合網路流量分析與資料採礦技術，從上網相關資料中挖掘萃取有用的知識。上網相關資料包括：domain name、IP address、URL、日期、時間等。

三、旅行業客戶接觸點管理的技術

就銷售過程來講，聲音還是最有效的溝通媒介。在網路發達的今天，大多數的網路客人在完成線上交易後，還是會習慣地打一通電話做確認。因此，許多網路業者不但沒有因為完備的線上環境而脫離了對電話的依賴，反而更將網路與電話做了緊密的結合，以方便對消費者的服務。這樣的整合技術就稱為電腦電話整合系統（Computer Telephony Integration, CTI）。

CTI 主要是為了解決客戶來電時無法有效地轉接、重複詢問，以及因為電話紀錄不完整而造成追蹤不易等問題。而這些問題卻長期困擾著旅行業，尤其是旺季期間因為無法有效消化話務量，平白讓已經上門的客戶流失掉。試想，如果將話務適當的分類，把例行性、收斂性的問題交由自動語音回覆系統（Interactive Voice Response, IVR）處理；個別需求的問題也能在客服人員接聽電話的第一時間，透過螢幕顯示該客人的歷史紀錄與需求狀況，迅速解決客戶問題，是不是就可以服務更多的客戶，進而創造更好的業績。除此之外，客服人員還可以利用淡季期間主動通知符合該客戶需求的新產品與促銷訊息。

第三節　旅行業客戶關係管理實務

　　旅行業面對旅客其實只需要做兩件事：一件是吸引新客戶上門，另一件則是留住老客戶。吸引新客戶固然不容易，要長期留住客戶更是困難。重視客戶存續的公司每年都編列了大筆的經費執行「忠誠度計畫」，其目的就是希望將善變的客戶多留幾年，因為數據已經告訴我們「挽留5％的客戶將帶來125％銷售額的增長」[1]。本節將以實務的觀點，逐一介紹如何在網路環境中蒐集有效資料名單、推行會員管理方案、擬定酬賓計畫，以及維繫客戶關係。

一、蒐集有效名單資料

　　認識客戶最直接有效的方式，就是蒐集客戶的相關資料並加以分析。但是要怎麼做才能大量蒐集到既正確又具備行銷意義的客戶資料呢？以下我們將逐一介紹資料蒐集原則、蒐集哪些資料、如何擴充資料庫以及如何做好資料管理。

（一）資料蒐集原則

　　不管是透過問卷調查、贈品誘因要求客戶留下詳細資料，對客戶來說都是交易以外的負擔。所以蒐集資料必須兼顧客戶或網友的便利性與行銷上的需求。以下為資料蒐集的原則供大家參考：

1.信任原則

　　只有取得客戶對旅行社的信任，才能減少客戶對資料外流、網路資料被攔截等之疑慮，並放心地留下真實資料。不過，要取得客戶的

信任並非易事，必須在蒐集資料時清楚告知客戶資料的用途、將透過哪些管道蒐集哪些資料、該旅行社有哪些保密與資料安全措施等。由於網路交易安全與個人資料保密一直是網友最關心的交易問題（請參考第三章），所以筆者將在第十章更完整而深入地探討有關個人資料保護、線上交易保障以及網路安全規劃等議題。

2.誘因原則

與其設計冗長問卷造成客戶的負擔，不如讓客戶清楚留下資料到底會帶來什麼好處。例如：客戶如果留下旅遊的偏好與習性資料，他將可以定期收到想要的旅遊資訊與相關產品的深入報導。同樣地，在基本資料欄如果提示客戶，留下真實資料有助於促銷活動得獎時，作為身分識別與聯絡通知，也可以提高資料的正確性。

3.少量多次、漸進蒐集

蒐集資料最忌諱的便是漫漫長篇。有許多網路消費者最後放棄購買產品，就是因為在交易前要填寫大量的註冊資料，在與便利衝突的情況下，不耐煩的網友經常是掉頭就走。所以資料蒐集在設計上應該採用少量多次，善用每一次與客戶接觸的機會，漸進累積最後想要的資料。

4.不干擾交易

這個問題尤其是發生在網站的動線規劃上。不當的動線安排，會造成資料填寫後，產生交易程序中斷、無法回到資料填寫前的網頁等干擾交易現象。在網站規劃時必須特別留意類似的問題。有關於網站的規劃，筆者將在第八章中做更詳細的介紹。

（二）蒐集哪些資料

每家旅行社都或多或少擁有旅客姓名、生日、購買的產品、交易

金額……等資料。但是旅行社內部卻鮮少有人知道哪些人喜歡到時尚之都選購當季流行飾品、哪些人經常出入美國。這些原始的資料都因為不知道該怎麼活用，而沉睡在資料庫中。

「該怎麼活用資料？」「該蒐集哪些資料？」要回答這些問題最簡單的方式，就是要先確認資料蒐集的目的為何，其次從資料需求者的角度思考：「使用者想要蒐集哪些欄位資料，後續要做怎樣的分析？」用反推的方式通常能找出該「餵」哪些資料、如何處理與運算這些資料。通常資料蒐集分成三大類：客戶基本資料、訂單資料以及促銷資料。

1.客戶基本資料

任何與消費者有關的分析，都必須用到客戶基本資料。這些資料通常透過會員註冊、交易，或參加活動時取得。旅行社為了識別客戶身分，一般會要求客戶留下中英文姓名、身分證字號、生日、學歷、職業以及婚姻狀況；此外，為了便於與客戶聯繫，也會要求客戶留下電話、傳真、電子信箱以及地址。至於其他如年所得、護照效期等資料，則視實際需要而定。但要注意的是，客戶基本資料中有些屬於變動性的資料（如：職業、學歷、通訊聯絡、婚姻狀況、年所得），這些資料必須透過各種方式定期更新，以確保資料的正確性。

2.訂單資料

由於銷售承諾直接影響到客戶權益，所以將口頭契約書面化的訂單資料（旅行社一般稱為「報名作業單」）不但容易取得，而且具備高度的真實性。訂單資料最常結合客戶基本資料進行交叉分析，以找出產品與客戶的對應關係。訂單資料至少包含：訂單編號、聯絡資料（聯絡人與通訊資料）、客戶名稱、產品品名、數量、價格、訂購日期、產品規格、特別要求（機上餐食、個別回程、行動不便等）、業務承辦人等資料。至於為了配合行銷活動需要而設立的客戶來源、活

動代號則視情況而定。

3.促銷資料

旅行社不管是為了刺激消費、招募會員，或是為了進行消費行為調查、更新資料庫而舉辦的促銷活動，所蒐集到的資料通稱為促銷資料。促銷資料一方面可以從回應率與目標達成率檢核活動的成敗，一方面可以找出哪一類的活動吸引哪一類型的客戶。

（三）如何擴充資料庫

行銷人員可以依據旅行社設定的目標客戶層，來決定資料庫擴充的對象。而擴充的管道包括下列各項：

1.異業合作

合作對象的挑選，可以從名單資料多寡、產業相關性或是互補性等方向思考。由於旅遊是大多數人所嚮往的休閒活動，因此若旅行社能以優惠的產品條件來吸引異業合作夥伴，是相當可行的做法。

2.發行電子報

在網路上發行電子報，是擴充網路客戶相當廉價而有效的做法。旅行社只要編輯一份電子報，就可以透過各發報中心，接觸到更多旅客。只要有機會接觸到這些訂戶，並持續保持溝通，就有機會導引他們成為公司的顧客。

3.會員推薦會員

以會員推薦會員，口碑傳遞的方式來擴充客戶數量，也是常被使用的做法。為了增強推薦的動力，旅行社通常會設計相關獎勵辦法，以回饋這群賣力鼓吹公司品牌的擁護者。

4.促銷活動

利用促銷活動來擴充資料庫是最常見的做法。「入會有禮」、「填問卷抽大獎」、「遊戲過關拿大獎」、「限時回饋禮」……，只要這些活動設計得好，蒐集到的資料通常相當可觀。

二、旅行業會員管理

會員管理的方式可嚴謹可寬鬆。嚴謹者可以做到量身訂做、專屬服務；寬鬆者只要區分會員有效性與會員等級。會員管理作業的彈性，完全看旅行社對會員的重視程度。以下介紹的管理模式是採用比較嚴謹的做法，包括入會條件的規定、會員的分級以及針對不同等級會員發展的行銷方案。

（一）入會條件

"Easy come easy go"（來得急去得快），這句諺語清楚說明了入會門檻高低，決定了會員的去留結果。通常不設門檻的入會方式，可以毫無條件限制地吸引一大票人，這群人有一大半拿了「見面禮」之後，就消失無蹤。所以旅行社在設定入會條件時，一定要清楚目標客戶在哪裡，篩選條件是什麼，這樣才能將資源用對地方。下面介紹三種入會條件：消費總額、第一次消費以及特殊條件。

1.消費總額

消費總額指的是在特定期間內，消費總金額符合規定的額度，就可以享有VIP的待遇。這個額度是由每人平均消費額換算而來的。通常業者會將額度訂在比平均消費額高一些，以刺激客戶提高消費額度。

2.第一次消費

只要第一次消費，不管金額多少，都可以成為會員，並享受會員應有的權益（例如：見面禮、定期收到會員刊物）。這是鼓勵新會員加入的做法。

3.特殊條件

特殊條件入會者通常是對公司有重大的貢獻，包括公關名單、有價值的老客戶。業者為了表達對這群人的崇高敬意，會以專函通知的方式邀請他們入會。

（二）會員分級

想一想，旅行社要不要服務這樣的客人：「每一次上門都是因為在別家訂不到機位，才到本公司來K機位（動用高層重要關係向航空公司要機位）」。答案很簡單，看看他的會員等級再做決定。如果他是貢獻度高的「A級」客戶，恐怕念在錢的分上，還是要勤快一點滿足他的需求。

會員等級可以用前面所介紹的「客戶重要性」作為分級的標準。至於級數的多寡，筆者建議最好採用三到五個等級，因為級數太少，容易造成鑑別度不明顯；級數太多，又會讓行銷方案變得複雜。

（三）發展行銷方案

旅行社根據會員資料分析的結果，可以發展下列不同的行銷方案：

1.找出高貢獻度的客戶，提升保留率

行銷部門只要用FRMT指標就可以找出高貢獻度的客戶與他們的共同特徵。對於維護這群「重要資產」，旅行社必須提供不同於其他客戶的專屬服務與尊榮上的識別。

2.找出最有潛力的客戶，培養消費能力

有了高貢獻度的客戶，行銷人員可以利用資料採礦技術，將其特徵套用在廣大的資料庫，找出具有同樣購買潛力的客戶，透過有計畫的行銷活動，長期培養其消費能力。

3.找出可能流失的客戶，設法挽留他們

依照流失客戶的定義，找出可能出走的客戶，並且在適當的時機，主動聯繫給予誘因，以挽留他們。

4.掌握客戶需求，提供交叉銷售

旅行社經營客戶關係，就是希望在深入了解的基礎上，銷售更多客戶真正需求的產品（例如：第一次出國的旅客需要行李箱、大多數的客人需要常備藥品與相機底片等）。這不但可以做到名副其實的一次購足，也提供了旅客更便利的購物服務。

三、旅行業酬賓計畫

酬賓計畫是一項涵蓋面廣、影響程度深的重大計畫。旅行社在規劃階段一定要注意到：酬謝貴賓不一定要採用紅利積點、回饋的誘因是否優於競爭同業、客戶可能的兌換率有多高、兌換標的物物流上的問題，以及可能因設計不當所引發的客訴問題。下面介紹四種客戶獎勵措施：

1.財務獎勵

這是獎勵計畫中使用最多、但卻是最沒效的做法。財務獎勵是以最直接的金錢來「收買」消費者。收買的手法包括：當次消費現金折扣（只能吸引當次消費）、提供下一次購買折扣（偏偏很多旅客一年才出國一次，這一次消費要等到一年後才能享用折扣金額）。

2.兌換專屬性的贈品

不像財務獎勵赤裸裸的折扣，累積點數兌換一般市面買不到的專屬性系列贈品，所帶來的成本效益可能要比財務獎勵來得高。

3.服務加值

善用旅行社既有的資源來獎勵客戶。包括：免收代辦手續費、協助旅客辦理升等服務、加送旅遊平安險、行李遺失險、優先候補權、專屬櫃台免排隊等服務，這些體貼的服務帶給客戶的價值感要比兌換贈品來得高。

4.發展社會關係

「林先生您好，今年暑假回美國探親，六月三十日前兩人同行搭乘XX航空公司，每人可省下一萬元，目前尚有機位」；「張小姐您好，您的護照效期只剩七個月（辦理簽證時通常要求護照效期必須六個月以上），別忘了攜帶相關文件辦理」。這種「你要的東西我們都已經幫你準備好」的社會關係，不但帶給客戶親切、信賴、專業的感受，更可能因此贏得客戶一輩子的心。

四、旅行業客戶關係維繫

旅行社與客戶之間一定要經過長時間的良性互動，才能發展成專業信賴的顧問關係、即時訊息代理的關係，以及隨身助理的關係。而良性互動的對話機制是需要旅行業者用心設計與維護的。以即時互動見長的網路，彌補了旅行社過去採用電話與型錄溝通上的不足。下面介紹的是常見的客戶關係維繫方式：

(一) 利用網站社群機制

社群是最容易凝聚同好並發展網路社會關係的網站功能。旅行社

透過網站社群可以提供討論區、留言板、通訊錄、主題報導、旅遊日記、旅遊相本等互動機制，好讓這些客戶彼此分享心得與情感交流。有許多旅行業者不敢在網站上設置社群，因為他們擔心在毫無言論尺度管制下的社群，反而會成為謾罵、批評公司的客訴園地。這種因噎廢食的做法，不但無法掌握客戶所反映的真實問題，還會因為缺乏暢通的宣洩管道，導致不滿情緒向外擴散，造成旅行社更大的損失。

（二）定期寄送電子報或期刊

透過定期的電子報或期刊，傳遞消費情報、新品通知、旅遊新聞、會員花絮……等資訊。讓客戶即使沒有打算出國，也能神遊於秀麗的風景照以及引人入勝的旅人心情故事。

（三）依消費紀錄，主動提供個別服務

重視資料庫行銷的旅行社，會依據旅客的消費習性篩選相關實用的資訊，主動透過電話、卡片、型錄提供個別服務。

（四）不定期活動

不定期舉辦徵文、攝影、抽獎、座談等活動，一方面藉著活動更新客戶的資料，另一方面則刺激客戶購買意願。

註釋

1 Tom Peters - Organizational Management Expert.

第二篇
旅行業e化——前期規劃篇

在第一篇我們看到了許多「就在身邊」黯然撤離旅遊網站的例子。他們或因不熟悉旅遊產業，或對網站交易過度樂觀，或營運模式註定無法獲利，或者是「燒錢」的速度太快造成後繼無力……。儘管電子商務在短短四五年期間樓起樓塌，但是仍改變不了網際使用人口屢創新高、網路交易金額持續攀升這個事實，也阻擋不了更多前仆後繼的冒險家、創業家對「網路夢想」的執著。

「凡走過的必留下痕跡」。從電子商務諸多「網路先鋒」付出慘痛代價所得到的經驗，對後進業者來說，猶如燈塔照亮了航行於迷霧中的船隻一般，給了導航的方向。儘管數位經濟環境仍舊詭譎多變，資訊技術的創新依然一日千里，不過「鑑往知來」、「充分準備」，還是邁向成功之路的不二法門。

在全覽完第一篇旅行業電子化的梗概後，我們將要進入以分析與規劃為重心的「先期準備篇」。本篇將分成五個部分來探討：首先第六章旅行業 e 化之變革管理，旨在認識 e 化變革與旅行業 e 化變革管理實務；第七章旅行業導入 e 化之策略規劃，將從策略的觀點切入旅行業電子化規劃的考量，內容包括：認識旅行業 e 化之策略規劃、環境分析、市場定位，以及公司的營運規劃；接下來的第八章到第十章將聚焦在網路基礎環境的建構規劃上。它們分別是：第八章旅遊網站規劃，文中介紹旅遊網站規劃原則、旅遊網站設計以及使用者介面設計；第九章電子化旅行業應用系統開發與管理，主要介紹電子化旅行業應用系統開發、電子化旅行業 e 化外包管理、系統開發常見的問題；第十章值得信賴的網路交易環境之建構，將分別針對網路交易風險、個人資料保護以及線上交易保障做說明。

第六章

旅行業ｅ化之變革管理

天底下唯一「不變」的事就是「變」。經濟環境在變、競爭對手在變、消費者的購買習慣也在變。尤其在網路無疆界與貿易自由化之下，旅行業的經營環境更是面臨前所未有的大變動。

　　動盪混亂中，熱情澎湃、勇於嘗試的偏執者可能在跌跌撞撞後，抓準機會打下一片江山；保守觀望、安於現狀的守成者可能在錯失機會後，被快速變革的環境遠遠拋諸在後。而這成敗一念之間的關鍵就在於旅行業的領導人，不同於旅行業過去的成功領導典範，快速轉型的電子化旅行業領導人必須具備更多的條件，才能帶領老公司迎向新未來。

　　管理學大師彼得‧杜拉克說：「我們無法駕馭改變，只能走在改變之前」。是的，值此之際，旅行業有必要了解 e 化所帶來的變革衝擊，才能迅速對環境做出回應，甚至於自我超越、主動革新。所以本章希望旅行業藉由落實變革管理讓公司走在改變之前。

　　本章分成兩個部分，分別是：第一節的認識變革介紹變革的本質、變革的必然、變革的因應；第二節的旅行業 e 化變革管理實務，在本節將以較多的篇幅介紹領導變革、組織變革、技術變革以及通路變革。

第一節　認識變革

　　有機體的生老病死、自然界的時令更替、產業的興亡盛衰……，我們所處的時空環境隨時在變。過去的變，受制於自然環境的隔絕與通訊上的阻礙，變的範圍較為局部、變的速度較為緩慢、變的軌跡較為規則；現在的變，被迫於自由貿易的流通與通訊媒體的滲透，變的範圍普及全球、變的速度超乎想像、變的軌跡則是愈來愈不可預測，連我們生活中習以為常的事物也都起了根本的變化。

既然變是常態，旅行業管理者就必須了解變的來源與變革的阻力，才能因應變革並帶領旅行業走在變革的前面。以下我們將透過變革的來源、變革的阻力以及變革的因應等議題來認識變革。

一、變革的來源

影響變革結果的因素非常多，也非常複雜，其中最能帶動商業變革的驅動力便是消費者利益，也就是節省消費者的花費、方便消費者的購買，以及增加消費者的價值。而影響消費者利益的相關環境因素，則是我們所關心的變革源頭。在這裡我們將探討旅行業e化變革相關的內外部經營環境因素，並介紹提供電子商務產業趨勢報告的專業網站，它們將有助於旅行業掌握變革的脈動。

(一) 外部環境

影響旅行業變革的外部環境，涵蓋了「企業經營巨觀環境」（詳見第七章，**圖7-3**）同心圓外側的總體環境與內側的產業環境。總體環境包括了：經濟、社會、文化、科技、政治以及法律等要素；產業環境則包括了：供應商、競爭者、股東、客戶、經銷商、產業公會、員工工會、媒體、金融機構、社會團體、社區民眾等重要因素。以上列舉的每一個環境因素，其任何變化都可能影響著旅行業經營的盈虧與競爭力的興衰。這其中又以扮演變革催化劑的資訊科技影響最大，因為它能夠徹底改變旅行業的組織結構、改變旅行業對客戶的服務方式，以及改變旅行業內部與對外的溝通方式。

旅行業這個以代理銷售為主的產業，在商品數位化（如電子機票、電子簽證等）的潮流下，必須特別留意IATA[1]整合跨航空公司的資料交換、數位憑證（將在第十章介紹）在網路上的流通、各國電子簽證的發展、國外大型網路旅行社的全球布局、網路市場胃納量的成

長，以及這些變化對旅行業中介角色的替代性。

（二）內部環境

除了上面的外部環境，旅行業內部同樣存在著使組織產生變革的要素。這些要素包括員工個人生涯目標的變化、員工對於資訊科技應用上的要求、作業流程與權責歸屬的變化、決策模式的變化、工作技能上的變化、組織結構上的變化、公司經營目標的變化等。旅行業在電子化變革之下，必須特別注意員工對新工作的適應與提升相稱的工作技能、旅行業領導人對新環境的市場策略與領導風格，以及變革中可能遇到的阻力等問題。

（三）提供e化變革資訊的網路資源

由前面的描述，不難理解旅行業e化涵蓋的領域可說是包羅萬象：無論是資訊科技應用、網路產業動態，還是網路消費趨勢、政府法規政策，都是旅行業高階主管在分析外部環境時不可或缺的素材（第七章我們將介紹環境分析）。筆者生怕靜態的書本不足以與時俱進的更新動態的網路變化，所以在此介紹代表性的電子商務研究機構，以引領讀者直接觀察「變動」的源頭。

1.中華民國國家資訊基本建設產業發展協進會（http://www.nii.org.tw）

成立於一九九六年的國家資訊基礎建設NII（National Information Infrastructure），是台灣第一個以推動國家資訊基本建設為主體的機構。其重點工作與網站服務如下：

(1) 重點工作

• 規劃執行高度前瞻性或示範性之專案如電子商務、3C整合等。

- 依公正、客觀第三者立場，對政府或民間具有仲裁與審議性質案件，盡力協助推動。
- 協助電信自由化之順利推動。
- 協助網際網路（internet）及其資訊內容（content）相關產業之推展。
- 探討高科技發展關鍵課題，及時向產、官、學各界提供建言。

(2) 網站服務

　　NII 產業發展協進會與美國電子商務網（Commerce Net，簡稱 CN）所簽約成立的「台灣國際電子商務中心」（Commerce Net Taiwan, CNT），為 Commerce Net 於台灣之唯一國際夥伴（global partner），同時也是國際電子商務委員會（簡稱 GECB）的委員國之一。網站中提供下列服務：

- 電子商務快訊：提供國際要聞、國內要聞以及活動快遞。
- 電子商務知識庫：提供 CN 研究報告與研討會簡報。
- 電子商務論壇：提供專欄文章、討論區以及精華區。

2.資策會（http://www.iii.org.tw）

　　一九七九年在經濟部推動下，由政府及企業共同捐資，成立財團法人資訊工業策進會。其重點工作與網站服務如下：

(1) 重點工作

- 研發前瞻及關鍵技術。
- 支援產業發展。
- 普及資訊應用。
- 拓展國際合作。
- 加速培育資訊專才。

(2) 網站服務

- 研討會：研討會所連結的主題網站當中，以「e-Commerce 網路商業應用資源中心」(http://www.ec.org.tw/) 與旅行業關係最為密切。因為該網站的「網際網路商業應用四年計畫」，涵蓋了觀光旅遊業。這個計畫不但提供了每個參與的企業十至二十萬元的獎勵費用，而且還可以獲得執行單位之電子商務顧問諮詢與輔導。目前已經有知名的易遊網 (Eztravel.com) 在二○○○年參與此計畫，另外還有大鵬旅行社、鴻泰旅行社以及洋洋旅行社加入二○○一年的計畫[2]。
- 資訊書籍購買：提供網路書店、買軟體、撿便宜、學新知、找廠商等服務。
- 資策會出版品：提供線上資策會出版品交易。
- 教育訓練網：提供了課程目錄與課程簡介。
- 科技專案研發成果：內容有科技專案可移轉技術、科技專案成果、產學研合作公告等三個項目。
- 科技法律服務：提供科技法律服務。

3. 中國電子商務協會 (http://www.ceca.org.tw/index2.htm)

中國電子商務協會成立於一九九七年八月，爲我國成立最早之推廣電子商務之社團法人。成立宗旨爲配合國家資訊通信基礎建設應用推動計畫，推廣網際網路應用，提升民衆對電子商務之認知，落實輔導推動中小企業及SOHO族上網的工作，從而奠定企業應用電子商務的基礎，達到輔導企業運用網際網路從事商務活動的目的，並得以提升企業之整體競爭力。

(1) 重點工作

- 協助宣導政府鼓勵企業發展電子商業之政策，促進電子商業之應用發展。

- 舉辦電子商務與網際網路有關之訓練課程，並提供電子商務諮詢服務。
- 承接政府及研究單位委託專案、從事研究電子商務與網際網路相關研究或訓練。
- 出版會誌、學刊，發行有關電子商務與網際網路之各項圖書與電子出版物。
- 與國內、外相關機構、學術團體、工商業界聯繫，促進學術交流。
- 建置中小企業電子商業實驗網站，實際建置電子商務交易系統，並進一步協助業者進行國際行銷。

(2) 網站服務

- 相關活動：提供展覽會、研討會最新訊息。
- EC 交流：提供電子留言版。
- EC 資源：列舉簡介並連結到各相關電子商務網站。

4.電子商務時報（http://www.ectimes.org.tw/）

　　成立於一九九九年七月的「電子商務時報」，為國內目前少數幾家專門報導電子商務新聞的專業新聞網站之一，是由國內很早就投入資訊科技研究、並擁有相當研究成果而著名的國立中山大學所推動的一個非營利性質的EC新聞網站，其最大的特色就是結合了中山校內的資訊管理所、傳播管理所，及管理教育基金會等三方面的師生力量與學術資源，使其網站中的專欄和評論都較能從學術與理論的角度切入，帶給讀者一言堂式公關稿新聞之外的一種另類思考方向。

　　新聞與趨勢報導共有以下分類：產業動態、經營思維、知識管理、供應鏈管理、客戶關係管理、行動商務、網路行銷、法律觀點、科技趨勢、政策報導、調查研究、EC 書評、EC 網站等。

二、變革的阻力

思科（Cisco Systems）總裁錢伯斯（John Chambers）說：「想要任何一個企業改變都是很困難的，尤其是那些原本就很成功的企業。」負責變革規劃的主管一定要釐清阻力的結構，並評估阻力可能為組織帶來的傷害，不能為了急於交出變革的成績單，而製造華而不實的假象，也不能只為了撫平反對勢力，而失去變革上應有的公平、公正原則。以下介紹變革過程中兩股主要的阻力：

（一）既得利益者的抗拒

只要有變革，一定有阻力；只要被剝奪利益，一定產生抗拒。既得利益者的抗拒通常是所有變革工作中最大的障礙，也是變革失敗的主要原因。這群既得利益者通常在擁有權勢後為了保護個人利益，會結合派系形成利益結構，而一旦變革與利益者衝突時，執行變革的主管為了避免造成公司「動搖國本」，最後也只好妥協或放棄。有時候所謂的「既得利益」的抗拒，是「利潤中心」制度下所造成的結果。在長期各部門自負盈虧機制地運作下，很難說服賺錢的部門要犧牲利潤來配合公司變革上的布局。

其實面對這樣的問題，高階主管可以嘗試藉由客觀公正的第三者（例如：專業的顧問）提出診斷報告，再經由組織成員充分討論，以形成對抗拒者的輿論壓力，最後再針對零星的態度強硬者一一擊破，應該還是可以找到解決的方法。

（二）慣性的束縛

慣性的束縛存在於員工，也存在於高階主管。過去有許多的案例告訴我們：「成功為失敗之母」，因為過去成功的經驗，卻往往也是

開創新格局的阻礙。台灣當前知名旅行業的領導人，個個都是身經百戰的沙場老將，累積了幾十年的經驗，才能屹立挺拔於旅行業界。全新的e化環境的挑戰，考驗著這群定軌成規的領導人如何擺脫慣性的束縛。

安於現狀的員工，在不完全理解變革原因，或不清楚變革對本身的影響時，通常對變革會有「沒必要」、「本來這樣不是好好的，幹嘛要改」的直覺反應。而當變革方案執行時，這群焦慮不安的員工更可能會消極抵抗或公然阻撓組織目標的實現。其實這一類型的抗爭，只要事先做好宣導與溝通，讓員工了解變革的必要性與對組織全體的好處，以及不應變又會對組織與個人造成哪些重大的威脅，大多數的員工還是願意與組織一起成長的。

三、變革的因應

旅行業該如何因應變動的環境呢？變革該由上而下貫徹實施，還是由下而上形成組織創新文化？是局部漸進變革，還是全公司一鼓作氣大翻修？以下我們將一一回答這些變革因應的問題。

（一）被動回應或主動創新

「窮則變，變則通」是組織被動回應環境最佳的寫照。也就是當組織意識到問題的壓力或威脅時，才會有變的念頭，而要採取變革行動，則是當慣用的方法始終無法達到預定的目標時，組織才會改變「想法」或「做法」來達成「變則通」的目標。被動回應其中最大的問題就是有時間的急迫性，過於躁進造成的反彈與對立，往往是變革失敗的主因。

組織只能等著壓迫感來驅動變革嗎？當然不是。一個具備完善偵測與回饋矯正能力的組織，可以當問題尚在潛伏階段，就透過稽核、

趨勢分析、異常現象報告、員工提案改善等偵測機制，並在組織扁平、充分授權、注重溝通、主動創新的組織結構與文化中，將問題消耳弭於無形。這樣的旅行社組織不但可以避免劍拔弩張的變革對抗，還可以帶領旅行業走在變革的前面。

（二）由上而下或由下而上

多數傳統旅行業的領導人本來就被期待成理想化的英雄人物。他們在危機四伏的威脅中，可以力挽狂瀾讓旅行社脫胎換骨。但事實果真如此嗎？從傳統到e化這一段市場、技術、人力、行銷……等落差，是無所不能的領導者用命令就能讓公司奇蹟式地轉型與運作嗎？其實深層而有效的變革，是需要員工「發願投入」而非一時的「服從命令」。

變革大師彼得‧聖吉（Peter Senge）在《第五項修練III變革之舞》中，有一段談到深層變革的話：「高階主管的背書，遠不如組織各部門真摯的投入和學習能力。其實，管理權威運用失當，反而無法使員工發揮能力與對工作更深層的投入。」所以，筆者認為旅行業在e化變革中，應該破除過去領導者即為「萬能的天神」的迷思，而讓員工養成追根究柢、持續改善的習慣，以因應環境中的變革。

（三）局部性與全面性

局部性的變革可以避免因為範圍過大所產生的變革風險，但是卻容易造成一家公司施行兩套制度的狀況。至於自認為待在制度較差的員工也容易產生不平的心態。況且公司的作業流程通常貫穿各部門，最後的請款與繳款也要回到同一套會計系統，所以並不是所有的變革都可以局部性的試驗，再推廣到全公司。

旅行業如果要轉型為電子化的企業，可以先成立規模較小的新公司，等這五臟俱全的小麻雀在新組織、新制度、新技術運作成熟後，

再轉移經驗到大規模的母公司；而如果只是成立公司門面網站、擺上產品目錄，那只要有專人維護網站資訊內容並確保正常運作即可。

第二節　旅行業e化變革管理實務

在旅行業決定導入e化後，必定會面臨變革管理的問題，而首當其衝的是管理階層的領導變革。他們必須熟知網路經濟法則、善用網路特性，並塑造適合網路經濟發展的公司文化；另一方面，e化相關科技應用後所帶來的組織變革，也非傳統組織架構所能因應；其他像技術的變革與通路的變革，也都是前所未有的挑戰。針對這些問題，本節提供旅行業管理階層在e化變革下新的管理觀點，以作為跨入「旅行業e化先期準備」的第一步。

一、領導變革

「科技是給懂科技的人應用，就像法律是保護懂法律的人一樣。」在旅行業日益加深對資訊科技依賴的經營環境下，實在很難想像，不懂資訊科技的旅行業領導人如何帶領公司走進下一個五年或十年。

旅行業高階主管幾乎都知道旅行業e化很重要，但是為什麼大多數的旅行業者卻遲遲無法轉型為電子化的企業（e-business）？其實啟動變革真正困難的並非事，而是人，尤其是旅行業的領導人。旅行業領導人以過去的成功經驗為公司開創榮景，卻也因為經驗法則讓他們跳不出舊框架、老思維，而無法在新規則的競賽環境中大放異彩。那麼旅行業領導人在e化環境中，究竟該懂多少資訊科技的知識與具備怎樣的領導風格呢？

Net Ready 作者Amir Hartman 和John Sifonis with John Dador 在觀

察美國傑出的電子商務公司，如：亞馬遜書店、戴爾電腦後，歸納出這些公司的領導人都有共同的特質：採用網路經濟的術語思考與行動，使用資訊科技改造組織運作的效率，並且以身作則倡導、落實網路文化。筆者參考該作者的論點，並補充e化改革者必要具備的知識與特質，整理成下列領導要點：

（一）高度包容模糊與混亂

不像過去熟悉的競爭同業與技術應用，旅行業領導人在複雜而不規則的e化環境中，很難預測下一波的主流技術是什麼，消費需求往何處變化，協力廠商的合作關係將會有什麼轉變。既然這是事實，領導人只有坦然接受並包容模糊與混亂，同時在混亂之下，迅速培養直覺式的應變能力。這才是取得競爭優勢的可行做法。

（二）以身作則塑造全公司電子商業文化

旅行社領導人在塑造全公司電子商業文化時，絕對不能置身事外，因為只有身體力行、以身作則，才能從經驗中體會出網路的魅力。領導人也只有在真實體會網路的便利與特性後，才能更堅定e化的信念，並且積極推展到組織的每一個環節。例如：從新人接獲報到通知，就可以先上網認識新同事、公司的管理規則、工作說明書、新訓課程、報到準備事項……等。讓公司到處充滿e化的氣氛，並從工作中享受e化帶來的好處。

（三）鼓勵創新容忍失敗

高瞻遠矚的領導人都無法釐清混亂的環境，又要如何要求部屬的每個計畫只能成功不許失敗呢？在大家都沒有成功經驗的前提下，如果不鼓勵創新、有程度地容忍失敗，是不是等於在否定拓荒精神、扼殺組織前進的動力呢？領導人這麼做真的可以成就自己與成就公司

嗎？

（四）良好溝通

溝通的基礎在於態度與對問題的了解。旅行業領導人可以不懂高深的技術，卻不能缺少對專業尊重的態度，也不能缺少對問題的鑑別能力。因為少了這兩樣特質，就很難看到公司問題的癥結，即使領導人「感覺」到正在推行的計畫可能有問題，恐怕也僅於停留在無法有效溝通的「感覺」，而無法具體地要求他所希望看到的結果。

（五）培養資訊共享的文化

「家有敝帚享之千金」的狹隘觀念很難在資訊洪流的 e 化環境中生存。旅行業要累積獨特的核心能力，領導人勢必要培養資訊共享的文化，讓有用的知識流通在無阻礙的組織環境。這樣的環境不但可以破除英雄式領導人的迷思，同時有利於「學習型組織」[3]的發展，進而讓組織走向集體能力對環境的因應。

（六）樂觀與熱情

就像早期航海家的探險之旅一樣，儘管地圖與指南不夠精確，他們還是樂觀、充滿熱情，揚帆追尋他們心目中的樂園。在混沌未明的 e 化環境中，如果缺少了樂觀與熱情，恐怕 e 化這條漫長的路，很難不屈不撓地持續走下去。

（七）充分授權、勇於負責

大權一把抓可以將傳統旅行社管理得井然有序、績效出眾，但是在一切講求速度的網路環境卻不見得是有效的管理。領導人在不可能樣樣通的情況下，最好的做法是充分授權、適時監督，並且承擔最後的成敗責任。

打造好領導人這把開啓 e 化大門的希望之鑰，接下來旅行業還要面對組織、技術以及通路等變革的考驗。

二、組織變革

組織是因應環境而產生。經營環境變了，組織當然要根據新的任務與目標，重新調整架構、權責，並制定新的工作內容、規劃有利於達成組織目標的人力資源。這樣的變革可能牽涉到組織合併、縮編、裁員、減薪，也可能是成立新的事業部門、新的組織運作。

組織變革比領導變革要來得複雜。畢竟領導變革著重在單純的個體上，只要領導人具備足夠的能力與毅力，改革是可以操之在我的。但是組織的變革，不管是修補老公司的組織結構、重塑公司組織文化，還是成立一個跳脫傳統作業模式、具備電子化性格的組織，其牽涉的政治力因素（權力與利益得重新分配）與不可預測的環境因素，才是變革管理中更爲嚴峻的考驗。在這裡，我們將從老公司成立新組織與老公司組織變革兩個方向來探討組織變革：

（一）新公司的組織設計

旅行社爲了營運電子商務，重新成立新公司或新的事業部門，是最沒有包袱、最容易量身訂做的做法；卻也是最容易造成與母公司格格不入、協調困難的後果。不過，只要事業體的負責人能獲得母公司的全力支持，雙方願意以共存共榮的心胸合作，新組織的運作還是要比改變原組織的慣性容易得多。新組織在設計上，應該要注意下列幾項重點：

1.強化環境偵測能力

前面一直在強調網路環境的「速度與變化」，在組織設計上包含

了偵測與回應兩個功能。尤其是偵測，因為唯有組織具備健全的偵測能力，才能對環境做出回應。所謂健全的偵測機制，不同於事事皆仰賴高層主管的金字塔組織，而讓各部門扮演訊息接收、判斷及應用的角色。在不影響公司整體目標的前提下，各部門有一定的裁量權，不需要繁複的行政程序，就可以當機立斷，對環境做出回應。

偵測機制是要偵測哪些訊息呢？舉例來說：業務部門應該偵測網路消費市場的變化（交易金額、市場胃納量）、影響網友上網與購買的因素，以及競爭對手最新的動態；資訊部門應該了解最新的技術應用、平台整合，以及網路安全等訊息；管理部門應該注意到電子簽章法、個人資料保護法、行政作業自動化等問題。其他有關環境偵測與分析的詳細內容，我們將在第七章中再做介紹。

2.縮減組織層級，提升組織運作效率

在資訊流通、電子郵件普遍使用的e化旅行社，實在看不出有設置主任、副理、經理、處長、協理……一大堆層級與頭銜的必要。組織層級多，一方面延遲了旅行社的反應能力，另一方面則是增加了旅行社的溝通成本。組織扁平化確實可以提升組織運作的效率。這可以從許多知名旅遊網站實施專案經理制看出其中的道理（專案經理制度將在第十一章中介紹）。

3.擴大決策參與層面，節省溝通成本

網路的無時空限制與資訊即時共享，顛覆了傳統精英集權式的決策模式，同時也破除了總公司與分公司的藩籬。拜訊息流通之便，重大且具有爭議性的問題，可以在控管的權限內，開放在內部網路上，讓相關人員先充分表達意見、凝聚共識，最後仍有差異的部分，再到會議桌前或是透過視訊系統解決；而作業性、數據化的資料也不需要再帶到會議場上浪費大家的時間，各自抽空看相關公告與例行性的營運數據，真的有問題，再集合大家討論。

旅行社在組織設計上的另一個考量是擴大決策參與層面。過去被忽略的資訊部門與管理部門不應該繼續被隔絕在決策核心之外。還有提案改善也是相當適合在網路環境擴大決策參與的制度設計。

4.重新定義工作內容

　　新的組織各部門該做哪些事？權責該如何劃分？人力該如何配置？這個部分我們留到第三篇：旅行業轉型篇，再針對銷售、作業、行銷等部門一一介紹他們新的工作內容。

　　組織雖然透過精心的設計可以符合公司與環境的要求。但是，不管再怎麼設計，它都不可能達到百分百完美，也不可能是一勞永逸的。只要組織存在的一天，它就會不停地接受外來刺激，不斷地蛻變與再生，直到「組織生命」結束的那一天。所以即使是新成立的組織，也要想一想他日成為老公司將會面臨哪些組織上的變革問題。

（二）原公司組織變革

　　「要笨重的大象轉彎，一定比輕巧的小狗來得困難」。這個比喻說明了旅行社的組織愈龐大變革就愈困難。筆者過去看過許多旅行社的變革方案，例如：導入品質管理制度、工作流程改造等。很可惜的是，大多數的方案不是無疾而終，就是功敗垂成。為何會是這樣的結局呢？以下筆者將引述《變革》書中科特（John P. Kotter）的文章加以探討。

　　科特將變革分解為八個階段（見**圖6-1**），而變革之所以失敗，就是因為每一個階段犯了關鍵的錯誤。這些階段與錯誤也將出現在旅行業e化過程中。它們分別是：

1.未能建立足夠的急迫感

　　這種急迫感來自於環境分析（我們將在第七章介紹）後所意識到問題的壓力或威脅。這是旅行社組織變革最重要的起點，因為如果組

織中大多數的成員都沒有 "Do or Die"（不 e 化就等著被淘汰），感受到環境有變革的急迫感，組織在缺乏變革的動力下，往下的推動階段勢必更加困難。

2.未能創造力量夠強的導引團

　　旅行社組織變革不是一個人的事，如果缺乏強而有力的導引團（guiding coalition）凝聚共識，並作為變革推動的核心，則變革的力量很難應付抗拒的阻力。導引團的主要任務是「示範領導」，為了成為變革推動的典範，導引團的成員通常由高階主管以及組織中的意見領袖、值得信賴具有熱忱的員工共同組成。

3.缺乏願景

　　願景勾勒了旅行社移動的方向。旅行社如果缺乏有意義的願景，則組織無法調和各部門朝向一致的轉型目標。在第七章中我們將進一步探討願景與策略規劃。

4.對願景溝通不足

　　當公司有了明確、清晰的願景，接下來除非透過持續而有效的溝通（主管的身體力行被視為比口頭宣示更為有效），讓員工充分了解此願景與自己有切身關係，他們相信變革是有用的，甚至他們願意為公司作出短期的犧牲（這包括因為組織縮編、重整，有人因此遭到資遣），否則變革之路還是阻礙重重。這時候旅行社不但要公平對待資遣的員工，還要盡量尋求他們家人的支持。

　　在 e 化願景的溝通上，旅行社可以從基本的術語做起。因為語言一直是文化最重要的組成要素。「術語」、「行話」不但可以簡單而精確地表達彼此的想法，更會因為溝通容易而產生情感認同，那種「我們是屬於同一國」的歸屬感也就自然而然形成。

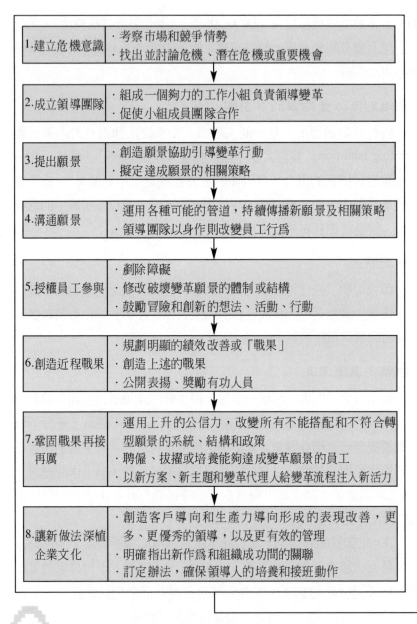

1.建立危機意識	·考察市場和競爭情勢 ·找出並討論危機、潛在危機或重要機會
2.成立領導團隊	·組成一個夠力的工作小組負責領導變革 ·促使小組成員團隊合作
3.提出願景	·創造願景協助引導變革行動 ·擬定達成願景的相關策略
4.溝通願景	·運用各種可能的管道，持續傳播新願景及相關策略 ·領導團隊以身作則改變員工行爲
5.授權員工參與	·劖除障礙 ·修改破壞變革願景的體制或結構 ·鼓勵冒險和創新的想法、活動、行動
6.創造近程戰果	·規劃明顯的績效改善或「戰果」 ·創造上述的戰果 ·公開表揚、獎勵有功人員
7.鞏固戰果再接再厲	·運用上升的公信力，改變所有不能搭配和不符合轉型願景的系統、結構和政策 ·聘僱、拔擢或培養能夠達成變革願景的員工 ·以新方案、新主題和變革代理人給變革流程注入新活力
8.讓新做法深植企業文化	·創造客戶導向和生產力導向形成的表現改善，更多、更優秀的領導，以及更有效的管理 ·明確指出新作爲和組織成功間的關聯 ·訂定辦法，確保領導人的培養和接班動作

圖6-1　創造變革的八階段流程

資料來源：科特（John P Kotter），《變革》，天下文化，二〇〇〇年二月，頁一〇

5.未消除新願景的障礙

當員工認同新願景也想貫徹實踐時，卻遭到組織架構或管理制度的橫阻。最常見到的例子就是過度分權的「利潤中心」制度。這本來是激勵各部門自負盈虧的一套做法，但是當公司整體的變革衝擊到部門的利益時，不僅是員工難以在新願景與自身利益之間擇其一，就連主管也可能言行不一，而讓整體的變革計畫充滿矛盾。

雖然變革過程的前半段，不可能完全消除所有的障礙，但是類似存在變革與制度中的矛盾則是必須加以挪移。這一方面可以鼓舞其他實踐的員工，另一方面也可以藉此維持變革計畫的威信。

6.未創造近程戰果

經過一連串的努力，參與變革的旅行社成員當然迫不及待想要看到變革的成效，這足以支撐他們的信念並繼續投入這漫長的旅程。否則，將很難說服他們有堅持下去的必要。旅行社這時候應該要藉由表揚、升遷或獎金，來獎勵創造戰果的員工。

7.太早宣布勝利

除非改革已經深入到公司文化，否則新導入的做法仍然很脆弱，隨時都有可能倒退回原狀。旅行社在創造出短程成效後，應該乘勝追擊，藉此信心處理困難度更高的結構性問題。

8.沒有讓變革深植於公司文化

「行百里者九十其半」。變革這條漫漫長路必須走到新想法、新行為、新做法已經成為公司文化的一部分，才算是大功告成。否則一旦除去變革的壓力，這些新建立的行為很快就會退化。

三、技術變革

在e化的經營環境中，幾乎所有的商業活動都是在網路中完成，就連重要商業機密與公司的知識資產也都依附在資訊系統中。網路旅行社不但對資訊科技依存度高，資訊科技的發展與應用更是牽動著整個組織（本章之所以探討領導變革、組織變革、通路變革，不就是資訊技術使然嗎？）。由此看來，資訊科技儼然已經成為管理上的利器、競爭上的關鍵。所以網路旅行社的發展應該與資訊技術並進，並藉此改善經營績效，擴大與競爭者之間的差距。

資訊科技受到倚重，資訊部門的角色當然也要跟著調整（第九章中將介紹資訊部的角色）。它不再只是軟硬體維護的消極角色，它應該承擔技術開發與應用，以及確保資訊技術一路領先等更積極的任務。在技術變革中組織必須要特別注意下列事項：

(一) 與技術一起成長人人有責

不只是資訊部要關心技術的變革，想要在瞬息萬變的網路環境中茁壯成長，旅行社的每一位成員都必須加入資訊科技的行列。試想，一個對電腦一竅不通的工作者，他怎麼可能在與科技息息相關的網路旅行社承擔重責大任呢？

(二) 要用科技先懂科技

資訊科技一日千里，新技術、新版本不斷地以摩爾定律（詳見第二章）推陳出新，但是究竟該相信哪家廠商、該選擇哪些技術，才能以合理的花費協助公司達成企業目標，這就要靠專業的技術素養，以及對旅遊產業特性與作業關鍵流程的掌握，才能避免誤用科技產生重大的損失。

（三）技術偵測窮源溯本

　　從一個組織採用資訊科技的時機，可以看出其科技的敏感度與競爭的地位。如果一家旅行社都是在資訊科技已經被普遍應用後，才開始著手了解與導入，很顯然該旅行社不大可能在技術應用上有太傑出的表現（雖然率先應用新的資訊技術不見得就能因此獨占鰲頭，因為新技術通常意味著穩定性低）。

　　旅行業若想要走在技術的前面，必須要對技術變化的偵測窮源溯本。這些源頭包括：產業協會的相關技術標準，例如：國際航空運輸協會（International Air Transport Association, IATA）、政府的標準制定機構，例如：中央標準局（http://www.bsmi.gov.tw/）、國際的標準制定機構，例如：全球資訊網協會（World Wide Web Consortium, W3C）（網址：http://www.w3.org/）與結構資訊標準改進組織（Organization for Advancement of Structured Information Standards, OASIS）。並密切注意政府的科技政策與相關的獎勵措施（如：稅賦減免、扣抵研發費用等）。

四、通路變革

　　通路是供應端與需求端之間的聯繫。通路依照聯繫的不同目的可分成採購通路、銷售通路、行銷通路、服務通路，以及作為聯繫管道的媒體通路；通路也是一種移動服務的概念。資訊科技改變了服務的移動：從人的移動、聲音（電話）的移動，到數位（資訊流、金流、物流）的移動。以下我們將逐一探討採購、銷售、行銷、服務以及媒體等通路的變革。

（一）採購通路

旅行社採購通路的變革包括兩方面的意義：一個是突破過去新協力廠商（旅行社的主要協力廠商包括：航空公司、區域代理商、飯店業者、餐廳業者、陸面交通公司、簽證代辦中心……等）開發上的限制，因為透過無遠弗屆的網路，可以輕易蒐集與比較各協力廠商的服務內容，而且可以快速地在網路完成詢價、報價、議價等評選的動作；另一個則是讓過去的訂購與查詢確認作業變得更方便，因為透過網路可以查詢最新存量狀況（例如：可售機位與飯店房間）與作業進度，而不像過去OP與協力廠商的聯繫通常要花掉大半的工作時間，並且要不斷重複跟催與叮嚀。所以網路旅行社做好採購通路上的變革，可以大幅降低溝通成本，並找到更合適的協力廠商。

（二）銷售通路

網路的銷售通路改變了結構性的配銷體系，這對於無法產生附加價值的中介商而言是一大警訊。或許有些旅行業者並不這麼悲觀，他們認為網路只是提供給旅客多一個接觸的管道，並不至於會終結代理角色的生存。不過我們還是不得不相信在第四章所提到的可靠數據：「網路的發達已經使得美國在一九九九年有超過一千八百家的一般旅遊業關門大吉，預料二〇〇〇年也有25％的業者會結束營業」。當消費者直接跟產品源頭交易的障礙消失後，且網路又提供給上游廠商拓展直客市場的機會時（航空公司或躉售商要跨過原本的配銷體系直攻消費市場時，必須衡量通路衝突所可能帶來的損失），位於銷售通路下游的旅行業者恐怕也只能接受這個事實。

銷售通路變革除了影響配銷體系結構之外，銷售自動化則是旅行社另一個重要的變革。消費者透過網路挑選產品規格、填寫旅客基本資料、付款方式……，整個交易流程全部採取自助的方式。這樣不但

省去旅客一問三不知的麻煩，而且訂單需求透過文字的傳達，也可以避免傳統作業上的口誤或筆誤（例如：常見的中英文姓名或地址錯誤），更重要的是旅行社可以節省大量的人工作業。

（三）行銷通路

網路互動的特性讓行銷工作內容與操控工具起了重大的變化。這些變化包括了：網路行銷的技巧（例如：病毒行銷、互動行銷、資料庫行銷、電子郵件行銷……等）、新的行銷管理與效益評估工具（例如：客戶關係管理、流量統計分析、資料採礦、廣告伺服器……等），以及新的廣告表現方式（例如：橫幅廣告、浮水印廣告、文字超連結廣告、動畫廣告……等）。總之，這些變革讓行銷部門有了更靈活的運用空間，同時也帶來更多的挑戰。

（四）服務通路

還記得筆者在第一章介紹服務業的不可分離特性，需要靠服務自動化來解決消費者等候的問題嗎？網路提供的自助式服務，讓消費者自行查詢作業進度與歷史交易紀錄，旅客有疑難問題可以先看「常見問題解答」（Frequently Asked Question, FAQ）。更有業者將語音、網路服務整合到內部作業流程與使用者介面上，架構成完整的客戶關係管理服務系統（詳細內容可以參考第五章）。這些變革不僅減少了消費者的等待時間，同時也提升了服務的正確性與品質的一致性。

（五）媒體通路

網路媒體不論在內容與傳輸上都與傳統有很大的變革。就內容來看，網路可以承載文字、音樂、圖片、影像、動畫等多媒體內容；而傳輸上它突破了時間與地點上的限制。在傳輸時間上，傳統媒體必須先有印刷物、口播稿或播放帶，然後排定時間傳送，網路則可以在編

輯軟體製作後直接上傳；在傳播地點上，傳統的媒體會受到地區偏遠寄送不易，或是電波死角無法接收等問題。因此網路媒體不論在製作物的成本節省上或是緊急訊息的通告上，都帶來前所未有的效益。

註釋

1 國際航空運輸協會（International Air Transport Association 簡稱IATA）是由全球經營定期班機的各大航空公司所組成。其宗旨在建立共同標準的規則、促進飛航安全及效率、確保營運順暢便捷、提升服務品質。

2 該計畫的內容包括：以電子郵件處理訂機票、旅館、租車等作業；併團、開團資訊交換；旅遊相關資訊；旅遊商品電子型錄；線上詢／報價以及廣告、宣傳等項目。

3 彼得‧聖吉在《第五項修練》中，強調成功的企業將是「學習型組織」，因為企業未來唯一持久的優勢，是有能力比競爭對手學習得更快。

第七章

旅行業導入 e 化之策略規劃

連結現狀與未來目標的橋樑，在管理學上我們稱作「規劃」。規劃在不同的組織層級中扮演不同的應用角色。位於層級最上方扮演統籌企業整體資源，並凝聚組織成員共識以達成共同目標的規劃，就稱之爲「策略規劃」。

　　前面章節中提到旅行業電子化的範圍可大可小，電子商務的營運模式也各有差異，在這麼大的彈性範圍內，旅行業者究竟該如何選擇適當的戰場？旅行業者該選用哪些電子化的工具作爲戰場上的競爭武器？電子化的推行該全面導入抑或局部推動？是否有成功案例作爲學習標竿？關於這些問題，旅行社莫不希望能夠找到捷徑，少走一點冤枉路。只可惜，成功的商業模式不一定適合套用在存在個別差異的企業體。旅行業電子化要成功，最好還是循著策略規劃的步驟，按部就班地擬定願景、使命，並分析旅行業本身內部的優、劣勢與經營環境中的機會、威脅，然後爲旅行業找到最有利的位置，有了清楚的定位與目標，接著就可以展開到架構網路系統（第八章中詳談）與建置網站功能（第九章中詳談）。

　　本章將從抽象到具體、從大方向到小計畫逐一展開策略規劃，全章總共分成四節。在第一節認識旅行業e化之策略規劃：內容將介紹策略規劃的重要性、策略規劃的內涵與展開，以及旅行業e化的策略選擇；第二節環境分析：將介紹巨觀環境、環境分析工具、網路旅行社的成功關鍵因素，以及企業核心能力；第三節旅遊網站定位：將循序說明市場區隔、決定目標市場以及市場定位，並介紹營運模式；最後在第四節旅遊網站營運規劃：介紹進入市場時機、發展行銷4P策略以及合理的營運目標。

第一節　認識旅行業e化之策略規劃

　　「策略規劃有用嗎？」這是許多旅行業領導人的疑惑，接下來在他們腦中就會浮現這樣一行字：「過去三十年都是憑直覺拓展企業版圖，還不是每年都賺大錢」。沒錯，「直覺」經常是旅行業領導人擘劃企業藍圖的依據，不過「直覺」縱使可以馳騁於熟悉領域而屢試不爽，但是，旅行業電子化結合了不規則變化的環境與難以捉摸的資訊科技，卻教這些睿智的直覺判斷硬是「失靈」。

　　本節將依序介紹策略規劃的重要性、策略規劃的內涵與展開，以及旅行業e化的策略選擇。首先我們透過下面的介紹來回答「策略規劃有用嗎？」這個根本問題。

一、策略規劃的重要

　　策略規劃提供了一套理性的分析架構，協助旅行業領導人下決策。策略規劃的重點不在於精確的預測未來，而在於擬定企業發展方向，調和組織資源。以下我們將以第四章所介紹的美國代表性旅遊網站：Travelocity 、Expedia 以及 Priceline 作為案例，來闡述策略規劃的重要性。

(一) 善用優勢結合機會

　　Travelocity 有發展最早的 Sabre 航空訂位系統這個母公司做後盾，不愁上下游的整合與網際技術的應用；Expedia 有全球首富微軟的資金、強大的技術研發團隊以及雄心萬丈的老闆——比爾·蓋茲；Priceline 則有獨特的營運模式（business model）——Name Your Own

Price 。這三家美國知名的網路旅行社正因了解自身優勢所在，並結合環境機會，才能創造上億美金的年營業額。

（二）綜觀全局引領目標

策略擘劃了公司營運的大方向，並調和了各部門朝向一致的策略目標。Travelocity 、Expedia 以及 Priceline 都在強化品牌知名度與持續擴張全球化的策略導引下，每年投入高達上億美金的行銷與銷售費用在擴充會員、與入口網站合作，以及併購其他網站；他們也在改善網路消費經驗的策略目標下，花費大筆的技術研發費用，希望網友操作更容易、回應更快速、交易更安全。

（三）形成獨占結構築高競爭障礙

從 Travelocity 、Expedia 以及 Priceline 歷年的損益表與公司發展策略上可以看到：他們都極力在銷售與採購上創造規模經濟，也都極其所能地透過個人化服務，提高客戶的轉換成本。這一切就是為了追求高利潤的獨占結構市場，所築起的競爭障礙。

由以上的案例說明，應該可以了解策略規劃在網路旅行社發展過程中所扮演的重要角色。接下來，我們將進一步來介紹這個重要角色的內涵與展開的先後程序。

二、策略規劃的內涵與展開

又是一年一度的全體員工大會，主席台的兩側依照官階高低順序排排坐。不令人意外，主席在開場致詞時按照慣例暢談公司未來的展望：「激烈的競爭環境下，我們一定要改善作業的效率、一定要提升服務品質，公司才能永續經營」，接下來各部門主管的演說也都對來年各有抱負：「業務部今年一定要比去年好，大家有沒有信心？」正

當所有的員工齊喊「有」，這時候剛到任不久的專業經理人 e 先生開口說話了：「究竟在座的同仁對公司有沒有共同的願望呢？要達成這些願望必須要改善哪些作業效率，是電話接聽？是區域代理商的回覆時間？還是團帳結報？要提升哪一部分的服務品質，是從產品企劃著手？還是領隊的服務訓練？這些改善案該由誰負責？要用多長時間改善？目標達成了有什麼獎勵？達不到又有什麼懲罰呢？」

e 先生這一連串的質疑道出了策略主要的內涵與相關的展開作業。在探討展開作業之前，我們先從專家的定義來看策略是什麼。著名的策略專家安索夫（H. Ansoff）在一九六○年提出策略規劃（strategic planning）的觀念，他認為「策略規劃所著重的不只是在預測方面，還包括影響企業營運的市場環境、競爭對手以及客戶等方面」；另一位知名策略學者錢德勒（Alfred Chandler）則認為：「策略是企業的基本，長期的目標，以及為達成這些目標所必須的資源分配與所採取的行動。」

策略規劃這個長遠性、宏觀的管理議題，從遠到近、從虛到實，包含了企業的願景、使命、政策、目標，以及行動方案（另一個相關的重要議題：環境分析，則留到下一節詳細介紹）等策略要素。以下我們將針對這些要素，逐一展開說明。

（一）願景（vision）

管理大師 John Micklethwait 和 Adrian Wooldridge 在他們合著的《企業巫醫》中提到：「沒有目的的狂熱，最後只會浪費精力，因此願景對組織未來的發展非常重要」。願景從字面上不難理解它描繪著公司未來所希望的境界。願景具有想像、憧憬的意味，能用以驅動策略做法與激勵組織的士氣。例如：宏碁在二十世紀末所提出的「進入二十一世紀前完成二十一家關係企業上市」。

從彼得‧聖吉《第五項修練》一書中可以了解，願景的形成並非

來自於高層的授意或指示，而是員工自發性的激盪所創造出共同的希望，以及與公司發展是一體的感覺。這樣的希望與感覺必須可以合理的期待，而不是幻想與口號。過去幾年，國內旅遊網路確實就有這樣的例子：一家從來沒有跟航空公司打過交道、技術能力無過人之處、又缺乏財團資金支援的新成立旅遊網站，在公司簡介中清楚地寫著：「三年內成為華人市場流量最大的全方位旅遊網站，並成為網路旅遊領導品牌」。真不知是自欺欺人，還是根本沒弄懂什麼是願景。

(二) 使命（mission）

使命感是一種強烈想要實踐的願望。它存在於旅行社，也存在於個人。旅行社的成立在實踐創辦人的使命感，也在號召具有同樣使命感的工作夥伴。

公司使命就是要旅行業領導人去思考旅行社存在的目的。或許有些人會有這樣的疑問：經營旅行社的目的不就是為了賺錢嗎？不錯，賺錢是營利事業組織追求的目的之一，但不是唯一的目的。使命建立在組織與外在環境的關係上，它可用來界定組織的生存空間及發展方向。例如：甲旅遊網站的使命是「滿足您旅遊的品味」，該旅行社在使命的驅動下，致力於提供個性化的旅遊產品，並建構「物以類聚」的經驗交流環境。賺錢，當然也就水到渠成嘍。

(三) 政策（policy）

旅行社為了在一段期間達成目標，必須進行一些活動，這些活動所依循之方向便是政策（也有人稱作方針）。旅行社通常根據本身長期的目標與客戶的期望來制定政策。例如：「服務人性化」、「提升作業效率」、「強化專業形象」等政策。

政策是旅行社內各部門應變的方向與互相協調的基礎，也是旅行社成員共同的行動準則。所以政策的宣導就顯得格外重要。有了政策

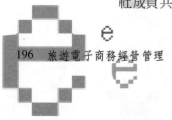

之後，接下來還必須展開到目標，這樣才能以具體的目標，衡量旅行社是否往既定的方向前進。

（四）目標（objective）

前面所談的願景、使命、政策總給人不切實際的抽象感。目標就是要以定量的數據來衡量所從事活動的達成程度，旅行社為了落實中長期的政策，通常會以年為單位制定年度目標，然後再展開到各季各月以利追蹤成效。例如：年度業績成長20％、本季至少開發五個新行程、美洲線市場占有率達20％等。制定目標時應該要注意到下列幾點：具體可衡量的指標、設定達成的期限、具有可行性、輔以相關的賞罰措施等。

電子化的旅行社至少有下列指標可作為衡量績效的標準：業務部門的營業額、獲利率、市場占有率；行銷部門的網站知名度、好感度、流量、會員人數；客服部門的滿意度等。

（五）行動方案（action）

實踐目標之具體方法、步驟與時間就是行動方案。例如：三年股票上櫃計畫、兩年公司全面電腦化方案、旅客忠誠度提升計畫等。

在了解策略規劃的內涵與展開程序之後，接下來我們將介紹旅行業如何在眾多的環境機會中找出策略性選擇方案，以作為e化布局。

三、旅行業e化的策略選擇

有關於策略選擇的評估工具有常見的波士頓（Boston Consulting Group, BCG）「成長與占有矩陣」（Growth／Share Matrix）與奇異公司（GE）的「市場吸引力與競爭地位矩陣」。但是由於旅行業e化所涉及的問題層面，顯然與旅行社過去所作的市場策略選擇有所不同。

所以，以評估企業電子化新構想的評量工具——「電子化企業價值矩陣」（E-Business Value Matrix）與以評量資源優先分配的「計畫優先矩陣」（Project Prioritization Matrix）就此應運而生。

「電子化企業價值矩陣」（見**圖7-1**）與「計畫優先矩陣」（見**圖7-2**）都是思科網際網路解決方案事業群總監Amir Hartman 和John Sifonis with John Dador 在 *Net Ready* 一書中所提出的。其內容與應用如下：

圖7-1　電子化企業價值矩陣

資料來源：*Net Ready*，大塊文化，二〇〇一年一月，頁一二六

圖7-2　計畫優先矩陣

資料來源：*Net Ready*，大塊文化，二〇〇一年一月，頁一四六

（一）電子化企業價值矩陣

Net Ready 作者根據長期檢視驅動企業電子化成功所累積的經驗，挑選出「事業關鍵性」與「業務創新」這兩個關鍵要素，作為矩陣的縱軸與橫軸，而將矩陣分成四個象限。

1.第一象限：新基本事務

這個象限屬於不具關鍵性的一般事務的e化。符合這個象限要求的應用程式投資通常比較小、回收比較快，風險也比較小。

2.第二象限：理性實驗

此象限試圖在非關鍵的業務領域中有所創新，因為如果實驗失敗了，也不至於危害到企業的核心；倘若創新成功，則該經驗將可提供給組織一次學習的機會。理性實驗方案通常會影響到第三象限的「突破性策略」與第四象限的「卓越營運」。

3.第三象限：突破性策略

突破性策略把焦點放在事業成功關鍵因素（Key Success Factor, KSF。在下一節中另作介紹）上的e化。在業務創新與關鍵事業力求突破，固然可以帶來擴大營收與提升競爭優勢，但是企業同時也要承擔可能伴隨而來的高風險。

4.第四象限：卓越營運

與第三象限比較起來，由於卓越營運著重在關鍵作業的效率化，而不強調新構想的嘗試，所以承擔的風險比較小。

（二）計畫優先矩陣

旅行業者利用「電子化企業價值矩陣」評估並選擇了符合公司策略目標的e化方案。接下來要面對的便是如何針對方案的輕重緩急，

安排適當的優先次序，並加以貫徹執行實踐。這時候「計畫優先矩陣」就可以發揮資源有效配置的功能。

計畫優先矩陣的兩個座標軸分別是「執行難易度」與「企業影響」，而被區隔的四個象限分別是：對企業影響最大又最容易執行，被視為第一優先順位的「快速成功」；第二順位的排名要看執行難易度與企業影響的內容因素，再從「低懸的果實」與「必備計畫」中挑選；最後順位理所當然是低價值高難度的「錢坑」。

第二節　旅遊網站環境分析

兵法名言：「知己知彼，百戰不殆」，一語道破克敵制勝的必要條件就是熟悉敵我狀況。商場如戰場，旅行業想要在資訊快速流通的電子化環境中爭出勝負，首要的任務便是環境偵測。環境偵測可以診斷出競爭作用力的強度，可以找出眼前的機會與威脅。就像麥可‧波特在《競爭策略》中提到，「規劃競爭策略最重要的，就是把公司放進『環境』中考慮」。本節就是要將旅行業放在當下的環境，以宏觀的視野與結構化的角度透過定性的分析工具，來找出成功關鍵因素與核心能力。

一、巨觀環境

分析旅行業經營環境的標的物，除了直接相關的供應鏈、競爭者以及客戶需求，另外還有攸關旅客出國意願的貨幣升值、股市冷熱等經濟議題；涉及產業保護、安全交易的法律問題；提升技術能力、改善作業效率的科技動態；影響消費決策的價值觀、社會主流意見等社會文化議題，也都是不可忽略的觀察要素（見圖7-3）。

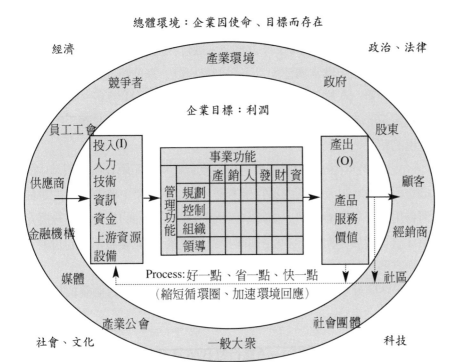

總體環境：企業因使命、目標而存在

經濟　　　　　　　　　　　　産業環境　　　　　　　政治、法律

競爭者　　　　　　　　　　政府

員工工會　　　　企業目標：利潤　　　　　股東

投入(I)	事業功能							產出 (O)
人力		產	銷	人	發	財	資	
技術	規劃							產品
管理功能 控制								服務
資訊 組織								價值
資金								
上游資源 領導								
設備								

供應商

金融機構　　　　　　　　　　　　　　　　　　　　　　　顧客

　　　　　　　　　　　　　　　　　　　　　　　　　　　經銷商

媒體　　　　Process:好一點、省一點、快一點　　社區
　　　　　　（縮短循環圈、加速環境回應）

產業公會　　　　　　　　　　　　　社會團體

社會、文化　　　　　一般大眾　　　　　科技

圖7-3　企業經營的巨觀環境

資料來源：作者，二〇〇二年二月

二、環境分析工具

　　常見定性（另一個相對概念是定量的分析。例如：財務報表分析）的環境分析工具有以下兩種：「SWOT 分析」與「產業結構五力分析」。這兩者都屬於定性分析，其目的也都在於協助旅行社找出在產業環境中最有利的位置。

（一）SWOT分析

　　SWOT 是由四個英文單字的字首所組成的簡寫，它們分別代表分

析內部環境的strengths（優勢）、weakness（劣勢），與代表分析外部環境的opportunities（機會）、threats（威脅）。由於SWOT分析簡單易懂，所以應用上非常廣泛。以下我們將模擬一家即將進軍電子商務的傳統旅行社（A旅行社），實際演練該公司的SWOT分析（見**表7-1**）與選定另一家競爭同業（B旅行社）分析其優、劣勢（見**表7-2**），所呈現的結果。

完成SWOT分析的環境評估後，旅行社可以了解在產業環境中的機會與威脅，以及公司內部的優劣勢，接下來高階主管要思考的是如何善用優勢以改善劣勢，如何掌握機會以避開可能的威脅。然後擬定出「公司發展方向」（也就是前面提到的政策），並發展相關的目標與行動方案。

SWOT分析最大的問題在於太過粗糙，除了提供四個欄位任由分

表7-1　A旅行社SWOT分析

內部環境	
優勢	劣勢
·豐沛的關鍵資源 ·與供應商的長期合作關係 ·內部資訊化程度 ·資訊科技人才與技術 ·掌握大量客戶歷史資料 ·與媒體的長期良好互動 ·財務、信用程度 ·全省門市服務點（實體通路） ·產品完整性	·網路知名度不足 ·缺網路行銷、銷售經驗 ·缺經營電子商務模式經驗 ·與傳統通路衝突 ·股東意見不一
外部環境	
機會	威脅
·各旅行社普遍不重視客戶回饋資訊與客戶關係管理（CRM） ·網路上的競爭局勢尚有很大發展空間	·安全交易機制 ·潛在競爭對手（航空公司、外商、科技公司、財團）

表7-2　B旅行社優劣勢分析

優勢	劣勢
・市場知名度——第一家機票銷售網站 ・進入網路旅遊市場時機正確 ・成本控管——不做對客戶無附加價值的功能與服務 ・以量制價 ・產品種類多	・無客戶資料庫，無法主動促銷 ・二手票，進價成本高 ・相對於其他網站，B旅行社不重視客戶服務，容易招惹網路蜚言蜚語

析者填空之外，並無任何剖析面向導引，所以對整體環境不熟悉的分析者並沒有太大的幫助。相較於SWOT分析的簡單粗糙，麥可·波特的產業結構五力分析，就提供了完整分析面向以利分析者找出公司在產業中的競爭與獲利程度。

（二）產業結構五力分析

這是策略大師麥可·波特在著名的《競爭策略》中所創建的競爭分析工具。所謂的五力分別代表「新加入者的威脅」、「現有競爭者間的角力」、「替代品的壓力」、「客人議價的能力」以及「供應商議價的能力」等五股競爭作用力。這五股力量的拉扯下，就可以決定產業競爭與獲利的程度。旅行業在這五股力量分析下，究竟可以看出哪些特別值得注意的訊息呢？以下將借用五力分析中的部分觀點與筆者多年的旅遊業經驗，逐一說明這五股力量。

1.新加入者的威脅

新加入者的威脅程度端看當時的進入障礙，與原有競爭者的反應而定。雖然筆者在第一章強調旅行業者彼此間緊密的合作關係，讓新加入者很難接近核心資源，但這並沒有把上游廠商結盟共推交易平台，以及擁有完整旅遊網站經營經驗的外商考量進來。所以旅行業在

看待新加入者威脅時，絕對不能以過去所熟悉的老面孔、老招式等閒視之。新加入者到底會不會造成老字號的威脅？以下我們將從規模經濟、資本需求、配銷通路、學習曲線，以及技術門檻等條件來剖析新加入者的進入障礙：

(1) 規模經濟

根據筆者對台灣大型旅行社營業狀況的了解，「台灣找不出一家出國旅遊業務超過5％市場占有率的旅行社。」這是台灣旅行業很特殊的產業現象。不過旅行業並沒有因此降低進入障礙，反而以各種聯盟方式彼此互補資源上的不足，或增加對上游談判的籌碼。所以新加入者應該致力於爭取加入聯盟的機會。

(2) 資本需求

旅行業資本額的要求，根據「旅行業管理規則」第十條的規定：綜合旅行業不得少於新台幣二千五百萬元，甲種旅行業不得少於新台幣六百萬元；第十一條規定：註冊費按資本額千分之一繳納，保證金綜合旅行業新台幣一千萬元，甲種旅行業新台幣一百五十萬元。從這些法定上的資本要求，再加上開辦費用，對於新加入者來說，應該不算是嚴苛的門檻。

(3) 配銷通路

不管是增設分公司擴大地域性的配銷服務（包括服務經銷商與旅客），還是透過各種策略聯盟經營網站品牌知名度，以搶攻網路通路。對於新加入者來說，配銷通路是相當大的進入障礙。

(4) 學習曲線

經驗（實體旅行業的經驗與網站經營的經驗）是網路旅行業相當重要的資產，這條學習曲線需要長時間的累積。不過，除非這些經驗具有不可轉換性（只適用在特殊的組織環境），否則新加入者可以透過挖角、諮詢專業顧問等方式，快速取得想要的經驗。

(5) 技術門檻

　　並非程式設計能力強就能建置具有競爭力的旅遊網站。新加入者必須清楚旅客的消費習性與熟悉旅行業的作業流程，才能真正發揮技術的效用。不過，這同樣可以透過挖角或諮詢專業顧問等方式取得。

2.現有競爭者間的角力

　　競爭對手為數眾多的旅行業，多年來在公會的規範、合作聯盟的紀律，以及出國人次持續成長的前提下，雖然在業務推廣上難免攻擊對手的弱點，但是不至於有脫序的激烈競爭。不過，在數位化時代恐怕會改變過去彬彬有禮、勢均力敵的競爭特性。可以預期的角力戰將發生在併購、藉由網路與國外業務接軌，以及逐鹿中原的大陸爭奪戰。

3.替代品的壓力

　　旅遊的動機非常複雜：有人尋求刺激冒險，有人紓解都會壓力，有人享受蜜月浪漫，有人憧憬異國戀情，有人探訪奇風異俗，有人滿足餐飲美食，有人……。但事實上，每一種旅遊動機的需求都有高度的替代性。最常見的是以較經濟的方式達到同樣的功能或需求。例如：國內旅遊在經濟不景氣時，往往替代花費較高的國外旅遊，而同樣達到休閒的目的。國外旅遊產品的高替代性，不但限制了產業獲利空間、形成同質性產品相互排擠，更危及集中策略的旅行業者（例如：以美國市場為核心業務的A旅行社，在美國發生九一一攻擊事件後，出國旅客紛紛轉往其他國家，造成A旅行社重大的創傷）。

4.客人議價的能力

　　網路改變了過去消費力分散、客人議價能力薄弱、資訊不對稱等態勢。消費者很容易透過網路集結共同需求者，同時對多家旅行社發出需求，再從中挑選條件最好的旅行社。很顯然地，客人的議價能力

是顯著的提升。

5.供應商議價的能力

　　長期以來旅行產業的上游資源一直都是賣方市場，旅行社產品的
售價通常只能跟隨供應商的進價成本。航空公司可以針對不遵守規定
的旅行社開鍘（例如：違反湊票規定），但鮮少聽到旅行社主動切斷
與航空公司的關係；這幾年只看到航空公司逐年調降佣金比例，卻很
少看到旅行社挾量以議價（非常態性的包機、切票不算），充其量只
會在旺季期間多增加機位配額。旅行業與航空公司之間，本來實力懸
殊的不對稱關係，如果再加上上游廠商藉由網路技術，讓彼此更容易
整合到同一個交易平台上，恐怕旅行業的議價空間只會更加壓縮。

　　完成SWOT分析與五力分析後，我們將從分析的結果來看旅遊網
站應具備的成功關鍵因素。以下是筆者的彙整說明。

三、成功關鍵因素（Key Success Factor, KSF）

　　成功關鍵因素所指的是要成功經營某一企業必須具備的客觀條
件，所以每一個行業的成功關鍵因素都各不相同。網路旅行社的成功
關鍵因素，包括「網路」與「旅行社」兩者的成功要素，缺一不可。
在第一章介紹旅行業特性的同時，已經談到旅行業特殊的產業特性：
既競爭且合作、特殊關鍵資源的不可接近、知識密集、低利潤高風
險，與其產業結構形成的背景；而在第二章也探討過網路的特性。在
此筆者將再做一次彙整，提供旅遊網站經營的成功關鍵要素。

（一）關鍵資源的取得

　　這是網路旅行社最重要的成功要素。絕大多數的集團企業都因為
忽略這個要素，而消失在旅遊網站的版圖上。筆者再次強調，旅遊網

站的營業額以銷售機票占最高比例，而機票是低附加價值的規格品（除非旅行業者有辦法在交易過程中提供附加價值給旅客），所以誰能以低價取得關鍵資源，誰就掌握了成功的關鍵。

（二）旅遊產品的專業

一個值得旅客信賴的旅遊網站，必須要有能力為旅客安排最適行程並處理旅客的問題。要擁有這樣的服務水準，旅遊網站必須具備包括：整合航空資源、緊急機位調度、異常狀況處理、計算票價、湊票常識、訂位系統、熟悉景點資訊……等專業知識與技能。否則，最後難免淪為無服務差異的價格競爭。

（三）快速回應環境變化的能力

A航線下個月起停飛、B航空公司預計開拓新航點、新台幣持續貶值、美國九一一攻擊事件後，美國線搭機率急速下滑、明天起香港線的票價全面調漲……等，旅行業必須具備快速回應環境變化的能力，才能在強敵環伺之下立於不敗之地。尤其是以速度取勝的數位時代，旅行業必須更加緊腳步將本身的優勢結合網路的特性，才能以更快的速度取得資訊並即時回應客戶的需求。

（四）技術開發與應用的能力

電子化旅行社根植於資訊科技基礎之上。在新的交易平台，資訊科技的應用橫跨了所有部門、貫穿了所有流程。它將是旅行業拉開與競爭對手差距的利器，也勢必將成為數位時代生產效能、營運效率的勝負關鍵。

（五）網站品牌知名度

一個沒沒無聞的網站，即使它的功能再怎麼強、它的安全機制再

怎麼設想周到、它的產品再怎麼豐富、它的價格再怎麼低，它還是「養在深閨人未識」。如果不透過行銷的手段將網站的品牌形象推廣出去，恐怕在營業收益上很難有所斬獲。

(六) 網路行銷的專業

網路行銷有別於傳統行銷，它特別強調與消費者的互動以及網站的聯盟合作。所以有關互動行銷、資料庫行銷、客戶關係管理、網站活動企劃、網路媒體規劃、策略聯盟等專業，都是經營旅遊網站不可或缺的能力。

看過客觀的旅遊網站經營必要條件，最後我們要以資源的觀點來探討旅行業的核心能力。

四、核心能力 （core competence）

核心能力是企業一種最能有效阻隔對手模仿的競爭力。它具有獨享稀少資源與不可替代的獨特性、不易被轉移與分割的專屬性。換句話說，每個組織的核心能力都不同，它是屬於組織性格的一部分。旅行業一旦創造並累積該能力，往往可以形成扎實的競爭障礙。

旅行業的核心能力可以表現在航空票務、飯店代理等有形的資產；品牌、商譽、資料庫等無形的資產；組織成員的專業技術能力、創意、管理能力，以及表現在組織與供應商的關係、組織學習與記憶能力、公司文化等。

公司（不管是旅行社或是其他企業）要成功地跨進網路旅行社，除了做好環境評估，檢視本身的條件是否符合成功關鍵因素，並且要在策略發展上強化核心能力。如此一來，該公司一定可以大幅降低經營上失敗的風險。

第三節　旅遊網站定位

　　旅客爲什麼要上ezfly.com購買國內機票？因爲它在消費者心目中是機位最完整、價格最合理、服務最便利的網站。沒錯，這就是ezfly.com要傳達給消費者的印象，而這種企業所欲傳達給消費者的印象，就是「品牌形象」。品牌形象植基於明確清晰的公司定位上。公司如果定位清楚，品牌形象自然就跟著鮮明，行銷上也就容易操控4P（product產品；price價格；place通路；promotion促銷）以連貫到公司一致的訴求。

　　公司的定位塑造了公司獨特的性格，這性格一旦形成了根深蒂固的印象，通常很難再扭轉到另一個全新的形象。例如：大家熟悉的「興農」是賣農藥的，後來多角化的經營竟然賣起了「興農便當」！消費者說什麼也很難接受去吃一家賣農藥公司所生產的便當。所以旅行業者在網站規劃階段就要很小心地爲網站做出正確的定位。

　　本節將逐一介紹旅遊網站定位的規劃步驟：市場區隔、決定目標市場、市場定位，最後再彙整成旅遊網站的營運模式。

一、市場區隔

　　從來沒有一家旅行社可以吞食整個旅遊市場。既然如此，旅行業者必須將異質性的市場以「市場區隔變數」切割成若干個性質相近的市場，然後，再從其中挑選目標市場。

（一）市場區隔變數

　　在第三章第二節的「網際網路消費行爲」，我們介紹了網友的人

口統計資料、網友的生活形態以及不同族群的網友科技態度。這些分類分群的基準我們都稱之為「市場區隔變數」。在行銷學上，通常將市場區隔變數劃分為以下四大類：

1.地理變數

地理變數是依照地理位置來區隔市場。旅行業的地理變數可以再從消費者居住地與產品所在地來看。

(1) 以消費者居住地劃分

旅行業將旅遊市場二分為in-bound的外國人來華市場與out-bound的國人出國旅遊市場。

(2) 產品的地理位置劃分

粗略劃分為國內（domestic market）與國外市場（oversea market）。以國外市場來講，再細分路線與國家。例如：洋洋、理想、歐運等旅行社都是以歐美長線為主力市場；高源旅行社專攻大陸市場；五福與天喜旅行社則是長期經營日本市場。

雖然在網路的世界可以觸及到全球任一個網友（第二章第一節中曾介紹過電子商務全球化的特性），但是這並不代表成立一個網站就可以輕易地將網站、產品推廣到全世界。

2.人口統計變數

人口統計變數包括：職業、年齡、性別、所得、家庭大小、學歷、宗教、國籍以及家庭生命週期等。這是最常用的市場區隔方式。目前旅行業者推出的分齡旅遊、專營外勞機票；網路業者以推出女性為訴求的網站，都是以人口統計變數作為市場區隔。

3.心理變數

網路的匿名性與互動媒體特性，已經影響到消費者的心理層面。在虛擬的網路中，人們可以藉由虛構的角色來宣泄情緒或滿足幻想：

一個真實世界中對社會疏離的人，在看不到表情、聽不到語氣的網路世界中，他可能搖身一變成為能言善道的意見領袖。因此，旅行業有必要重新評估網路使用者的心理與消費的關係。心理變數包括生活形態、性格以及社會階層等三項：

(1) 生活形態

　　一個人的生活形態通常透過他的活動（activity）、興趣（interest）以及意見（opinion）來表達。不同生活形態的族群，會表現出截然不同的休閒旅遊消費觀念。對於「網友生活形態」的相關介紹請參考第三章。

(2) 性格

　　消費者性格的取向，往往反映在旅遊產品的選擇上：自主性強、喜歡冒險的旅客，產品選擇上會偏向不受拘束的自助旅行；而保守性格、依賴性強的旅客則傾向於參加團體旅遊。

(3) 社會階層

　　不同社會階層的旅遊偏好則可以在品味上反映出來。例如：搭乘豪華郵輪的旅客我們馬上想到已退休的上流社會人士；到度假村的旅客我們則聯想到中高階白領主管。

4.行為變數

　　行為變數有購買時機、忠誠度及使用率等三項。

(1) 購買時機

　　購買時機對旅遊產品規劃有很大的影響，例如聖誕期間香港名牌商品大打折，每年到了這時候，大批的名牌擁護者就會趕搭一年一度的搶購潮。其他像寒暑假的親子團、情人節的浪漫團都與購買時機有關。

(2) 忠誠度

　　按照忠誠度階梯由低到高可以分為四個階層：有效潛在客戶、初

次購買者、重複購買者，以及品牌鼓吹者。旅行社當然心儀最高層的品牌鼓吹者，因為這群客戶不但對公司貢獻高，而且還會死心塌地為公司做免費宣傳。

(3) 使用率

將市場依輕度、中度、重度之產品使用者作區分。通常重度使用者其市場比例很小，但使用量占總使用量很大的比例。如：商務旅客就是典型的重度使用者。

（二）市場區隔的條件

雖然市場區隔變數將市場切割成若干個性質相近的市場，但不是所有的區隔都有效用。例如：到香港的旅客可區分為佛教、基督教、天主教、回教以及其他宗教，但是宗教信仰與到香港旅遊應該毫無關聯，這樣的區隔並無法發展相關的行銷方案。市場區隔要發揮行銷上的效用，必須具備下列四個條件：

1.可接近性

指該區隔市場可以被有效地接觸與服務的程度。例如：與外隔絕的軍人市場，旅行社除非有特殊關係，否則公司將很難接近這群消費者。

2.可衡量性

區隔市場的大小、購買力……等可衡量程度。因為市場必須是可衡量，旅行業者才能評估市場的大小與獲利的可能性。例如：旅遊可以區隔出海外賭客的小眾市場，但是旅行業者卻無法有效辨識這群好賭的旅客（大概很少旅客會在興趣選項上特別註明喜歡賭博），當然也就無從衡量該市場到底有多大。

3.可獲利性

　　區隔市場的胃納量或是其獲利性必須夠大，才值得旅行業者去開發此市場。獲利上必須兼顧短期與長期的利益，因為系統開發、網站建置投入的費用相當高（第八、九章將介紹網站規劃與系統開發）。

4.可行性

　　旅行業者必須有能力設計有效的行銷方案以吸引並服務該區隔市場。例如：每年年底有大批的旅客到國外歡度跨年，但是礙於機位的取得與專業操作上的困難，許多旅行社卻不具備進入此節慶區隔市場的條件。

（三）旅遊網站區隔

　　在第四章筆者為了便於剖析台灣的旅遊網站，故依據網站的經營模式與成立背景分類為：傳統旅行社、航空公司、旅遊媒體、集團企業、網路公司所經營的網站以及旅遊社群網站等六種。但是這種分類方式並不適合作為市場區隔與協助旅行業者決定目標市場。所以筆者以「網站上所提供的產品或服務」為縱軸、以「旅遊服務的區域與對象」為橫軸，切割了七十小塊的市場區隔（**表7-3**），提供給有意進軍旅遊網站或是擴充網路版圖的業者作為選擇。

二、決定目標市場

　　經過市場區隔變數的切割與有效區隔條件的篩選，接下來該如何評價與選擇這些市場呢？旅行業可以在現有資源的優勢、消費需求的趨勢、市場效率，以及配合公司整體策略的考量下，找出網站獲利的方向，決定該進入的目標市場。

表 7-3　旅遊網站市場區隔表

網站上所提供的產品或服務		旅遊服務的區域與對象				
		國內旅遊		國外旅遊		
		B to B	B to C	B to B	B to C	工商客戶
旅遊商品販賣	機票					
	訂房					
	航空自由行					
	團體旅遊					
	綜合					
旅遊代售平台	頻道出租					
	交易抽成					
	上架費用					
旅遊資訊提供	出團情報					
	城市導覽與旅遊新聞					
旅遊社群	心得交流					
	尋覓伴遊					
	集體議價					
比價網站						

製表者：作者，二〇〇二年二月

（一）現有資源的優勢

　　各家旅行社其實都各有不同的優勢資源：有的擁有較低的產品進貨成本；有的以產品企劃見長；有些則是擁有深厚的旅遊媒體關係。旅行業者應該整合現有的優勢資源，作為目標市場選擇的依據，而非一味隨著競爭對手起舞，反而忽略了本身獨特的優勢。

（二）消費需求的趨勢

　　包括消費者顯在與潛在需求。在出國人次統計資料中，可以明顯

看出大陸台商票務市場正蓬勃發展中；而潛在的龐大網路消費群則是學生自助旅行的市場，這群學生隨著進入社會而累積財富，將來必然是網路消費的主力族群。

（三）市場效率

在市場效率考量下，公司不但要忍痛放棄低效率的非規格品，連確認麻煩、成交不易自動化的團體旅遊也不適合直接在線上交易，至於必須實體文件往來的證照作業，就更不適合列入網路服務的項目中。

（四）配合旅行社整體策略

在決定目標市場時，除了要考量現有資源優勢、消費需求趨勢以及市場效率外，還要配合旅行社的策略目標。

三、市場定位

當競爭對手所選擇的目標市場跟你一樣時，你在客人心目中究竟是什麼印象？是低價、是方便、是產品齊全，還是專業的服務素養？這個在消費者心目中的鮮明印象與地位就是市場定位。旅行業在考量定位時，最好第一次就定好正確的位置，因為旅行業通常沒有第二次機會來改變消費者的第一次印象。

定位的目的是為了凸顯差異。旅行業者可以下面的準則來考量市場定位凸顯與競爭對手的差異：

（一）獨特性

獨特性是指別人無法提供的產品或服務。旅行業者可以從資源優勢與技術優勢找出獨特性。例如：前面提到Priceline「自行定價」

（name your own price）的購票方式，就是以獨特的技術提供有別於Travelocity與Expedia的服務。同樣地，票務中心擁有航空公司代理權的機位供應優勢，就適合以資源優勢作為獨特性的市場定位。

（二）重要性

重要性是指消費者認為有價值的需求。消費者在網路上交易所在乎的事可能包括價格、產品齊全、服務、交易安全、介面容易使用……等。旅行業者應該深入了解在網友選購行為上最重要的因素是什麼，然後以此作為市場定位。例如：以便宜做定位的網站，可能就會傳達給消費者「買貴退」等訊息。有關於使用者在網路交易上的需求，我們將在第八章中詳細介紹。

（三）領先性

領先性是指「第一名」的市場印象。由於消費者在下採購決策時，容易受到「排行榜」的影響。所以「台灣第一家」、「上網第一站」、「最多的機票選擇」……等領先指標，同樣可以讓消費者留下深刻的品牌印象。

四、營運模式

營運模式係指企業獲利來源的經營方式。旅遊網站的營運模式可以歸納為以下幾種：

（一）商品銷售

這是最普遍的營運模式。商品銷售依照本身的市場定位，可以在訂價與服務上做調整與取捨。例如低價位、少服務的玉山票務（ysticket.com），就是靠著控管進價成本與管銷費用來做到產品銷售上

的優勢。玉山相信「羊毛出在羊身上」，所以他們並不打算提供社群功能、旅遊新聞或是景點資訊。

（二）交易抽成

這是交易平台常見的經營模式。平台業者希望本身龐大的流量能集中供需雙方促成交易，然後平台業者再從中抽取交易佣金。如：Taiwango 比價網、摩比家入口網。

（三）上架服務費用

上架服務費是流量優勢網站另一種收費方式。上架可以採用固定金額加盟入會（例如：蕃薯藤）、依上架資料量繳交平台上架費（例如：PChome），以及獨家租用頻道（例如：雅虎奇摩站）上架等方式收取費用。

（四）網路廣告

以曝光次數（impression）或刊登的時間計費。這是經營旅遊媒體網站常見的收費方式。業者藉由提供資訊、新聞、專題報導等有價值的資訊，以吸引網路旅客造訪並提升廣告的價值。這一類型的廣告，由於訴求的對象幾乎都是「準旅客」，所以以曝光次數來算，收費往往比入口網站來得高。

（五）會員制度

以收取會員入會費、年會、下載費作為收益來源。這是協會的經營模式。協會通常會提供專業的情報、個別的諮詢，或是特殊的研究報告。像自助旅行協會就很適合朝這種營運模式經營。

（六）內容授權

　　將內容授權或轉賣給別的網站以收取費用。這是網站間資源互補的快速做法。例如：入口網站需要完整而詳細的旅遊資訊，以吸引更多的網友瀏覽，入口網站就可以透過取得旅遊媒體網站的授權使用其內容。

　　旅行業者在「旅遊網站市場區隔表」（見**表7-3**）中選擇了公司的目標市場、區隔與競爭對手的差異，並且決定了營運模式後，接下來我們將介紹公司營運規劃。

第四節　旅遊網站營運規劃

　　前面各節，我們已經將策略規劃從網站經營的大方向，循序展開到選擇目標市場與決定營運模式。在本節我們要接續探討營運規劃。內容包括：網站進入市場時機、發展行銷4P以及訂定合理的營運目標。

一、進入市場時機

　　雖然網路經濟法則（詳見第二章）一再強調市場「先進先贏」的重要。但是最根本的問題還是在於旅行業本身具備足夠的競爭條件，並看準市場機會。市場競爭上沒有永遠的獨大、沒有太遲的一天，只是錯過得天獨厚的時機，在急起直追的過程會比較辛苦罷了。

　　姑且不論是否搭上網路熱潮的列車，旅遊網站在開站時機的選擇上，應該注意到旅遊市場季節性的波動。慎選旅遊人潮集中的時機進入市場，可以得到事半功倍的效果。而在開站規劃上，為了確保上線

後的系統可以正常運作，通常會採取兩階段的方式進入市場：首先是系統測試後的上線階段，再來是等到旅遊旺季來臨前才正式宣傳開站。因為這樣做可以讓旅行業者有充分的時間學習如何因應開站時，可能遇到的各種問題。這些問題包括：流量過大造成網路塞車、當機、無法營運等。

二、發展行銷4P策略

旅遊網站在確定市場定位後，接下來需要藉由行銷4P（product、price、promotion、place）來支援公司的定位，並發展一致的行銷策略。

（一）產品（product）

產品在行銷4P中是最直接反映市場定位的要素。例如：以自助旅行作為使用者定位的市場，產品的組合少不了學生機票、青年旅館、B&B、鐵路券、國際學生證等適合自助旅行的相關產品。

網站雖然可以無限地延伸商品貨架，但是旅行業者必須考慮到旅遊產品價格經常變動可能帶來的維護問題。旅行社總不能為了凸顯產品的多樣選擇，而把連一年可能賣不到十張的冷門機票（例如：非洲、中東、南美洲等地區）的票價，都完整地建在產品資料庫內。另外，旅遊網站可以藉由領先的技術推出別家無法提供的獨特產品（例如：可以在網路上訂多點停留的機位），以強化網站的形象與同業的區隔。

（二）訂價（price）

「網路的產品比較便宜」，這已經是消費者的直覺反應。所以網站上的訂價通常會比傳統旅行社便宜。雖然低價是網站重要的競爭力之

一，但它並不是唯一吸引消費者的因素，業者在決定訂價策略時，還是要考慮到市場的定位。一個訴求專業服務、操作簡易、產品齊全的網站，就不一定要走低價位。

為了與消費者建立信任的關係，網路業者在訂價時，不應該把運送成本或其他可能的費用隱藏起來。至於旅遊網站的訂價方式，我們將在第十一章作詳細的介紹。

（三）促銷（promotion）

促銷是為了吸引更多的消費者上網消費。網路促銷的手法當然離不開市場的定位。例如：以青年旅遊作為定位的市場，則廣告的溝通對象、表現手法、活動標題、文案內容等等，必定是聚焦在年輕人容易產生共鳴的核心議題上。

促銷策略在網路上可謂五花八門。從整買零賣（包下大量機位後，在網站上強力低價促銷）、搶購爛機位（last minute）、每日一物、贈送飛安險，到琳琅滿目的抽獎活動應有盡有。詳細的促銷策略我們將在第十三章中介紹。

（四）通路（place）

通路與網站定位的關係極為密切，因為網站本身就是一種通路。消費者對公司的第一印象在這裡產生、交易在這裡進行、問題與資訊的查詢也在這裡完成。例如：以粉領新貴作為使用者定位的網站，其網站的調性與色系當然有別於學生的訴求。

網站通路的策略目標主要在於導入流量。所以各大入口網站、目標客戶層重疊的網站，都成為旅遊網站爭相合作的對象。因為流量不但帶來知名度，同時也帶來交易量。詳細的通路策略我們將在第十三章中介紹。

三、合理的營運目標

　　網站營運目標的訂定不能與傳統旅行社相提並論。因為網站初期的開辦費用、學習成本、行銷預算，顯然要比傳統高出許多。再加上新網站可能有幾波的低價促銷。所以旅行社應該在不同的階段訂定不同的任務目標。例如營運初期將目標擺在網站的知名度與公司鮮明的市場印象，再來是會員人數與連網數量的增加，最後在穩定的營業基礎下再拓展產品線擴大營業額。想要在網路大發利市的業者，最好先有心理準備：要在一年半載就賺回資本額是很大的挑戰。

第八章

旅遊網站規劃

對大部分剛接觸旅遊網站的使用者來講，每一個網站乍看之下都大同小異，其實只要仔細觀察並親自操作體驗，很快就會發現其中奧妙的地方：有些網站版面複雜、標示不清，要完成一筆交易必須揣摩很長的時間；有些網站則層次分明、步驟清晰，只要跟著「下一步」走，很快就可以看到交易的最終結果。原來其中的奧妙就在於網站的規劃與設計。

如果我們希望把旅遊網站設計成「旅遊產品自動販賣機」，那麼消費者與網站之間的「人機互動介面」將是影響購物經驗的重要因素。這個介面的規劃涵蓋了許多領域的專業，包括人因工程、購買決策程序、消費心理、視覺溝通、網路使用經驗、產品資訊分類（圖書館學）以及安全交易技術等。簡單講，透過網站規劃就是要建造「無交易障礙的網路空間」。

本章將著重在旅遊網站的規劃原則與交易介面的規劃上，而不談網域名稱申辦、通訊線路租用或架站布線等議題。筆者在此要特別強調兩個觀念：其一是不要期待使用者會慢慢了解公司的網站，也不要期待使用者會為網站改變些什麼；其二是旅遊網站的競爭不只是跟網路上的同業競爭，還要跟實體的旅行社競爭。

本章共分成三個部分，分別是：第一節的旅遊網站規劃原則，介紹專家對網站所持的規劃原則與一般網站的規劃原則；第二節的旅遊網站設計，重點在於網站常見的服務功能與旅遊網站設計應注意事項；以及第三節的旅遊網站使用者介面設計，其中包括：頁面設計、會員註冊畫面設計、產品搜尋設計以及交易動線設計。

第一節　旅遊網站規劃原則

開辦一家旅行社，業者為了便於服務旅客會選擇交通方便、商圈

集中的地點當作服務處；為了吸引客人注意，於是張掛戶外招牌看板、寄發廣告文宣品；為了服務上門的客人，所以裝設足夠的電話線、訓練接聽人員的禮儀與專業的產品解說能力。同樣的，開辦一家交易型的旅遊網站，目的也是要吸引消費者上網並提供便利、專業與即時的服務。而旅遊網站最直接的接觸服務就在網頁上，所以如何讓網友輕鬆、順暢地遨遊於網頁間，就成了網站規劃的重點。

在探討旅遊網站規劃之前，我們先來看這家公司「一個網站，各自表述」的例子：

由老闆主持的網站規劃會議上，背負業績責任的業務部門率先發言：「我負責的產品與促銷訊息一定要擺在明顯的版位，這樣才能增加銷售量」；行銷部門接著說：「我們這家新公司當務之急是打開知名度，而首頁代表著公司門面，所以首頁必須預留足夠的空間擺放公司標誌與標語、代表信賴可靠的認證標章以及當期活動訊息，讓網友留下深刻的公司印象」；客服部主管是處理客訴的老手，她以堅定的語氣說：「網友是不耐久候的，所以網頁的執行速度才是規劃的最高指導原則」；負責技術的資訊部門終於開口說話：「電子商務就是要提升作業效率，在效率的原則下，對於產品的維護與銷售應該有所取捨」；老闆最後的結論是：「我經營網站就是要獲利，只要網站能賺錢，其他一切都好談。」

怎麼辦呢？各部門似乎都「善盡職守」，只可惜這些需求彼此牴觸。例如：如果要網頁執行速度快，就要犧牲光彩奪目的誘人動畫；若要以促銷商品取勝，就要放棄一些服務性的功能或非營利的軟性旅遊報導。所以，扮演公司資源分配的領導人在網站規劃階段，一定要釐清規劃原則與重點。以下我們將介紹專家眼中的最佳網站規劃原則以及筆者所彙整的一般規劃原則。

一、專家對網站所持的規劃原則

下面我們從簡單的摘要，來看三位知名網站專家對網站所持的規劃原則。

（一）Andrew Chak

在 Derivion 擔任使用者體驗設計（User Experience Design）首席顧問的 Andrew Chak，他的三大設計原則是：快速的頁面下載、直覺的導覽以及精緻簡約的設計。

（二）Alan Cooper

Visual Basic 的發明者 Alan Cooper，他心目中的三個基本設計原則是：精簡的設計、快速的頁面下載，以及健全、無誤的除錯管理。

（三）Jakob Nielsen

Nielsen Norman Group 的創辦人 Jakob Nielsen，他啟發設計者的三個基本原則為：精緻簡約、支援使用者任務，以及不要阻礙使用者。

二、一般旅遊網站的規劃原則

看過大師的真知灼見之後，接下來筆者將提供以旅遊網站規劃為考量的幾項原則。它們分別是：焦點原則、適合購物原則以及整合原則。

（一）焦點原則

　　網站雖然有無限延伸的貨架空間，但是黃金版面永遠只有螢幕上方第一眼的視線範圍；網站可以盡情揮灑影音藝術，但是亮眼的設計卻總是與網頁的執行速度存在衝突。所以旅遊網站的規劃不可能面面俱到，也不該各部門各說各話，而是應該承襲策略規劃所得到的結論，以及針對目標使用者反覆測試後得到的結果，作為公司規劃網站的準繩。

（二）適合購物原則

　　根據美國市場研究機構Danish的統計，一九九九年北美民眾上網購物主要的動機依序為訂購方便、商品選擇多、價格低廉、遞送服務迅速、更多商品細節資訊、無強迫推銷，以及便利付款流程。同時，我們也在第三章介紹過民眾上網購物最關心個人資料保密與交易安全等問題。所以旅遊網站要將瀏覽網頁的訪客變為消費的顧客，一定要考慮到：交易便利、值得信賴、商品齊全以及執行快速等要素。

1.交易便利

　　上網購物最重要的理由之一是因為便利。消費者只要一連上線，就能夠迅速找到所需要的產品，同時在樞紐值與排序功能的輔助下，可以輕鬆地比較產品間不同面向的差異（例如：台北—紐約來回機票，可以比較各航空公司的票價、飛行時間、轉接點）。一旦選定合意的產品，馬上可以下訂單、線上付款成交。這比起與傳統旅行社接洽，擔心遇到一問三不知的新手、電話總是忙線中、業務員強迫推銷……等，要來得便利許多。便利的交易還可以細分為：操作容易、標示清楚、簡潔易讀等條件。

(1) 操作容易

　　網路的使用已經逐漸形成習慣性的通則。旅遊網站業者實在沒必要在交易操作上獨創一格，而讓使用者不知所措。旅行業者應該把心思放在如何減少使用者點選與翻頁次數，就能滿足上網的需求。例如亞馬遜書店的 "One Click"（詳見第一章第一節的介紹）就是方便消費者的貼心設計。

(2) 標示清楚

　　網路消費者依照指標瀏覽網頁，就如同一般消費者參考樓層說明、看著圖示符號逛購物商場一樣。瀏覽者在旅遊網站中同樣需要清楚的指示。這些指示包括：起點處在哪裡、現在在網站的哪一層、目的地在何方、從所在地到目的地還有多遠、需要哪些步驟……等資訊。如果少了這些訊息，使用者恐怕很容易迷失方向，甚至無法抵達目的地。尤其是交易動線的設計上，更應該標示完整的交易步驟、賦予每一步驟簡單易懂的操作名稱，並且在各操作步驟中盡可能以表格導引消費者點選或填答，必要時在表格適當位置加註說明（例如：消費者可能不懂票務術語中的「雙程機票」或「環遊機票」）。千萬不要讓使用者在交易的最後步驟，出現這樣的訊息：「對不起！網站沒有符合您需求的旅遊產品」或「請電話與我們聯絡」等資訊。

(3) 簡潔易讀

　　旅遊網站規劃時要認定使用者是懶惰的、是直覺反應的。不要期望他們會耐心閱讀巨細靡遺的說明文字（與其長篇大論，不如提綱挈領、標題分明）、會花時間去解讀無法望文生義的名稱（例如：idtravel.com 使用零件工房、加工工房以及成品工房來代表機票、機加酒以及團體旅遊），或把捲軸（scroll）慢慢地拉到網頁最下端……。假如重要、吸引人的資訊不是出現在首頁的上方，使用者將不會產生興趣。

　　簡潔易讀除了文字表現與版面的配置之外，還有必須考慮到使用

者易於理解的慣例（例如：超連結用藍色底線強調，普通文本則不用強調），以及提供「友善列印」以便使用者印出全文閱讀。

2.值得信賴

網路行之多年，上網的人口每年屢創新高，但是網路交易人口的成長卻十分緩慢。這其中最主要的原因就是消費者對網路交易「不放心」。有鑑於此，旅行業者必須要有具體的做法，讓消費者在網站上可以感受到信賴與安全。一個值得信賴的網站可以表現在：品牌延伸、安全認證標章、充分揭露公司資訊、隱私政策、立即回覆需求結果以及提供交易追蹤號碼等。

(1) 品牌延伸

品牌是公司重要的資產，也是信賴的象徵。所以老字號、口碑好的旅行社可以將實體的品牌直接延伸到網站上。這樣不但可以讓網站在短時間內就贏得消費者的信賴，同時也將有利於行銷資源的整合。

(2) 安全認證標章

由具有公信力機關所核可的安全認證標章，代表了該網站符合嚴謹的認證要求，這些要求提供了消費者在網路上可以安心的交易（有關網路信賴的交易環境與安全認證標章，本書將在第十章作詳細的介紹）。

(3) 充分揭露公司資訊

一個值得信賴的旅遊網站，當然是坦然誠實面對消費者。所以有助於消費者增加對公司信賴的資訊都可以充分揭露在網站上。這些資訊包括：公司聯絡電話、地址、公司簡介、觀光局核准的註冊編號、公司營利事業登記證、公司執照……等。

(4) 隱私政策

隱私政策是負責任的網站為了保護資訊隱私權所作的政策聲明，其主要精神在於強調個人資料應有主動積極控制支配之權利。大多數

因為業務執行而必要蒐集客戶資料的旅遊網站，都會載明該網站的隱私政策（有關資訊隱私權與隱私政策，本書將在第十章作詳細的介紹）。

(5) 立即回覆需求結果

旅遊網站應該結合電子郵件，在客戶寄出訂購單之後，立即回覆需求結果或寄上電子郵件確認信函（對消費者而言，有類似收到收據的意義），告知顧客他的訂講已經受理並在處理中。

(6) 提供交易追蹤號碼

旅遊網站通常在交易完成後會提供「交易追蹤號碼」（一般為訂單編號），方便消費者以識別碼進入個人專屬的訂單紀錄檔案，以利隨時查詢訂單處理的進度狀況。

3.商品齊全

網路消費者一向是重視實用與便利。若旅遊網站的產品愈齊全，消費者就有愈多選擇的機會，並且比較容易找到適合的產品。相反地，如果無法滿足消費者多樣化的需求，而一旦消費者找到更適合他購物的網站環境，恐怕就很難再回心轉意。

4.執行快速

網路消費者上網購買旅遊產品的目的相當清楚，他們期望能快速地（以56k 數據機為基準，每頁執行時間儘量不超過八秒鐘）瀏覽產品，並且即時得到網站的回應。為了滿足速度的要求，網頁在設計上儘量以純文字模式為主，而只在頁面特別重點的地方輔以簡圖（適當的圖示有助於使用者理解與記憶），並儘可能不要用動畫或附加程式下載……等等，均能改善網站速度。

(三) 整合原則

整合包括整個網站視覺呈現的風格，以及旅遊網站各產品與服務

的功能。消費者在網路上瀏覽最好能一次登入（Log in，以辨識使用者的身分）後，就可以穿梭於各服務功能與各營業項目之間。爲了讓使用者在龐大結構的旅遊網站中（一個旅遊網站可能多達數百個網頁），可以順暢遨遊並快速找到想要的資訊，旅遊網站在規劃時，必須要整合各營業項目的操作邏輯與視覺的風格，讓消費者可以重複使用過去註冊或消費時留下的基本資料，以及提供方便的網內搜尋。在了解旅遊網站規劃原則後，在下一節我們將更具體的介紹旅遊網站架構與功能。

第二節　旅遊網站設計

旅遊網站的設計不管是自行開發還是委外設計，專案負責人扮演了重要關鍵的角色。因爲他要將上一節旅遊網站規劃的原則，轉換成與設計者溝通需求的規格，並符合旅遊網站的定位與風格。本節將介紹：旅遊網站常見的服務功能，以及旅遊網站設計時應注意事項。

一、旅遊網站常見的服務功能

網站常見的服務功能是時間進化下的產物。它們經過時間的洗鍊，而普遍被使用者接受，其中一定有它存在的道理。以下介紹旅遊網站常見的功能與它們在網站中扮演的角色。它們包括：公司簡介、會員專區、協助功能、討論區、投票區、隱私政策、合作提案以及版權宣告。

（一）公司簡介

網站上通常以「關於我們」或 "About Us" 代表公司簡介。公司

簡介除了方便網路使用者對旅行社的認識之外，另外還具有吸引創投與合作夥伴的功能。為了讓上網使用者能對公司的經營方針更加清楚，公司簡介通常包括：旅行社成立背景、旅遊網站的經營與服務理念、旅遊網站的營運目標、主要的合作夥伴、網站的競爭優勢、營業與服務項目、公司組織架構圖、經營團隊，以及不可或缺的旅行社基本資料與聯絡方式。

（二）會員專區

會員專區是實施會員制的旅遊網站提供給會員註冊、登入、查詢（帳號、密碼、訂單、紅利積點等）、修改（個人基本資料、訂閱電子報），以及有關會員權益與優惠方案說明等服務。

（三）資訊服務

旅遊網站通常會提供網友出國所需要的實用資訊。這些資訊包括：簽證資訊、國際氣象資訊、電壓通訊、交通資訊查詢、外幣兌換、景點資訊、旅遊新聞等服務。提供這些資訊，一方面藉由使用者的查詢導入網站流量，另一方面則是避免使用者轉移到其他網站。

（四）協助功能

網站為了快速解答網友經常遇到的共通問題，通常會在網頁明顯處提供 "Frequently Asked Question, FAQ"（常見問題解答）的服務。旅遊網站的FAQ一般分為：營業項目交易解說、付款資訊（付款方式與安全機制）、取件運送（取件方式與計費標準），以及有關會員中心的入會辦法、更新資料、密碼查詢、查詢訂單等。另外，針對使用者的個別問題，網站則是提供 "Help" 或專線電話的機制，讓客服中心解答使用者的問題（第十一章將有客服中心的介紹）。

（五）討論區

強調黏性的旅遊網站大概都會提供討論區，給網站上使用者作爲經驗交流、互通訊息的管道。討論區不但可以滿足網友表現慾，同時也可以提供給旅遊網站經營者藉此來蒐集網友的聲音。有時候，討論區的主流意見（對某個網站讚譽有加）比花錢登廣告對網友更具說服力。只是網路的匿名特性，如果沒有做好適當的管理，立意良好的討論區往往容易成爲攻訐、謾罵與謠言滋生的溫床。

（六）投票區

投票區是一種簡化的問卷調查。它可用來調查網友的消費態度與商品偏好，同時也可以讓網友表達自己對議題的觀點，點選「投票結果」可以得知其他網友不同的觀點。

（七）隱私政策

旅遊網站因爲業務執行上有必要蒐集客戶的資料，爲了讓消費者放心地留存資料，旅遊網站應該載明該旅行社的隱私政策。

（八）合作提案

旅遊網站上合作提案的範圍很廣。包括：各類活動的合作、網站內容合作、技術合作、電子報內容合作、網站互聯，或是刊登作廣告等。通常旅遊網站會提供制式的表格，以方便有意願合作的廠商提案。表格中的欄位包含：提案公司全名、聯絡人、聯絡人電子信箱、提案公司網址（Uniform Resource Locator, URL），以及合作提案內容概要等。

（九）版權宣告

版權宣告是旅遊網站對著作權與智慧財產權的主張。其目的在於告知網友當觸犯相關法律時應負必要之法律責任。

二、旅遊網站設計應注意事項

旅遊網站設計必須先從使用者需求作為規劃的起點。而前面所探討的規劃原則已經涵蓋了網路上使用者普遍的需求。以下要介紹的是，專案負責人在與設計者（可能是自行開發，也可能是委外設計）溝通需求時的注意事項。它們包括：網站功能與架構、網站的風格、產品規格、交易流程以及後台的作業。

（一）旅遊網站功能與架構

首先，專案負責人必須把旅遊網站的層次架構與要求功能，清楚的表達給網站設計者，而在表達時可以採用簡單、層次分明的網站架構圖（見圖8-1），或直接以網頁編輯軟體畫出示意圖作為溝通。事實證明，不管採用架構圖或示意圖與設計者溝通，都要比花費唇舌描述心目中旅遊網站的長相要來得容易而且有效。這個部分需要熟悉業務的專人共同參與規劃。

（二）旅遊網站的風格

除了旅遊網站的功能與架構之外，專案負責人也必須把旅遊網站的定位與風格說明清楚。這方面的溝通，最好的方式是直接提供給設計者一些標竿網站，然後再從樣品中篩選。

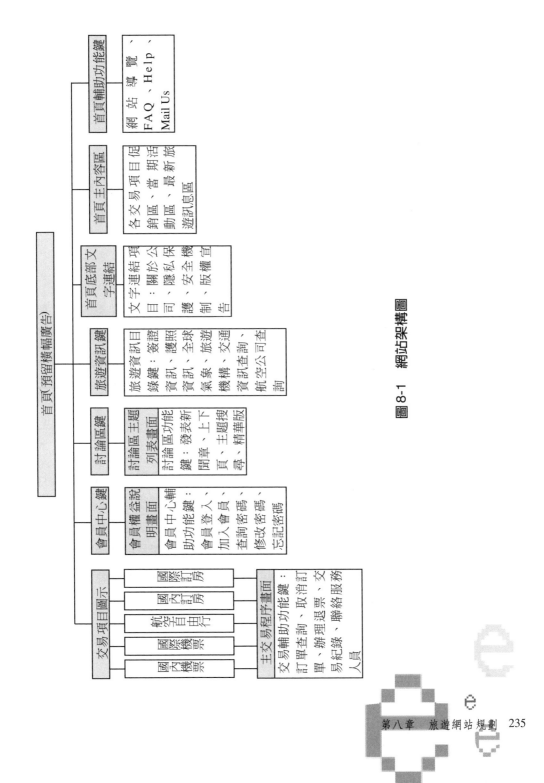

首頁預留橫幅廣告

首頁輔助功能鍵
網 站 導 覽 、
ＦＡＱ、Ｈｅｌｐ、
Ｍａｉｌ Ｕｓ

首頁主內容區
各 交 易 項 目 促
銷 區 、 當 期 活
動 區 、 最 新 旅
遊訊息區

首頁底部文字連結
文 字 連 結 項
目 ： 關 於 公
司 、 隱 私 保
護 、 安 全 機 制 、 版 權 宣
告

旅遊資訊鍵
旅 遊 資 訊 目
錄 鍵 ： 簽 證
資 訊 、 護 照
資 訊 、 全 球
氣 象 、 旅 遊
機 構 、 交 通
資 訊 查 詢 、
航空公司查
詢

討論區區鍵
討論區主題
列表畫面
討 論 區 功 能
鍵 ： 發 表 新
聞 章 、 上 下
頁 、 主 題 搜
尋 、 精 華 版

會員中心鍵
會員權益說
明畫面
會 員 中 心 輔
助 功 能 鍵 ：
加 入 會 員 、
會 員 登 入 、
查 詢 密 碼 、
修 改 密 碼 、
忘記密碼

交易項目圖示
國際訂房
國內訂房
航空自由行
國際機票
國內機票

主交易程序畫面
交 易 輔 助 功 能 鍵 ：
訂 單 查 詢 、 取 消 訂
單 、 辦 理 退 票 、 交
易 紀 錄 、 聯 絡 服 務
人員

圖 8-1　網站架構圖

（三）產品規格

要制定明確的網路交易產品規格，一定要有熟悉旅遊產品、清楚消費習性，以及了解上游供應商規定的資深業務一起參與規劃，這樣才能將影響旅遊產品售價的諸多因素（例如：航班、季節性、座艙等級、飯店等級……等）、資料的層級（例如：地區、國家、城市、機場），在產品建檔時把相關欄位反映在設計上。在討論產品規格時，最好以資料規格表將建檔的檔名、欄位、資料格式、資料之間的關聯列表，以利雙方溝通。

（四）交易流程

交易流程涉及網友使用介面難易的問題，所以熟悉網友點選習慣與操作介面的專家以及資深業務必須共同參與討論。從交易的第一個步驟所希望呈現的畫面，到最後送出需求得到「交易成功」的回應訊息，必須完整提供給外包廠商。專案負責人最好以步驟分明的「流程圖」與廠商溝通。

（五）後台的作業

除了與網友接觸的前台畫面，使用者需求還包括屬於旅行社後台作業的產品管理、訂單管理以及報表管理。這些需求必須以線上作業人員與業務主管的角度來做設計考量。因為在網路交易中，業務單位可能有產品維護、訂單分配、訂單修改、跨產品項目接單、保留作廢訂單、業績統計等需求。這些需求規劃之良窳，直接影響到旅行社內部作業效率與管理績效。

第三節　旅遊網站使用者介面設計

　　旅遊網站使用者介面的設計直接關係到網友的使用經驗。好的使用介面不但能第一眼就吸引網友的目光，讓網友迅速找到想要的旅遊產品，還能導引消費者放心地按下「付款」鍵，完成交易。網路交易本質上是一連串的「人機互動」（Human-Computer Interaction, HCI）程序。消費者從產品搜尋到最後付款，都是透過網頁與電腦溝通，由此可見使用者介面設計的重要性

　　網站使用者介面設計是由：視窗（windows）、超文件（hypertext）、圖示（icons）、功能選單（menus）、網框（frames）……等搭配而成。本節的使用者介面設計重心並不在視覺藝術，而是著眼於有關交易的實用性。以下我們將針對頁面設計、註冊設計、搜尋設計以及交易動線設計逐一探討說明。

一、頁面設計

　　旅遊網站是由網頁所組成，而網頁設計的良窳不僅在於視覺的呈現，還包括更重要的易用、易學、資訊架構清楚等。所以網頁的好壞不應該全部歸責於視覺設計人員，因為要設計符合第一節中所要求的網頁，需要多方面的專業知識與技術。這些專業知識與技術包括：消費心理學（研究網路消費行為）、人因工程學（探討人機介面）、圖書館學（協助龐大資訊的分類）、網路技術（支援網頁呈現的相關應用程式）、美術設計（傳達公司形象與一致性的視覺系統）以及銷售（業務單位最清楚產品特性與客戶需求）等專長。

(一) 首頁設計

　　首頁（home page）是網路旅行社的門面，它關係到網友對公司的第一印象，所以在設計上應該力求簡潔鮮明。首頁的面貌在歷經多年演化，「終極介面」幾乎大抵已定，網友也習慣大同小異的網頁設計。首頁的主要元素包括：公司標誌（通常標誌都提供回到首頁或特定網頁的捷徑）、產品項目圖示、導覽列、網站索引目錄、促銷商品與促銷活動區、公司簡介，以及觀光局的註冊編號：交觀甲／綜字第〇〇〇號等。對交易型的網站而言，秀出引人注目的標價、呈現公司的特色與實力是最重要的訴求。

(二) 主交易流程畫面

　　主交易流程畫面在視覺上延續首頁該產品項目的風格（通常為繼承色系或產品圖示）。交易流程畫面為交易成敗的關鍵，所以一個在乎使用者經驗的旅遊網站，在設計的要求上會做到設計前的調查與設計後的測試，最後在兼顧時效與貼近「使用者經驗」的情況下，才將網站正式上線。設計前的調查可以透過資深業務的專訪（如**表**8-1），以及參考國內外同類型網站的設計，作為設計「施工藍圖」的參考；設計後的原型（prototype）則進行嚴格的「使用性評估」測試。網站在測試時會鎖定目標客戶群，並採用直接觀察法，以了解使用者在完成目標過程中所遇到的實際障礙（例如：標示不明顯、語意不容易理解等）。設計者根據受測者的回饋資訊，再反覆修改與測試，直到達成預期的設計目標（例如：一分鐘內完成所有交易程序）。

(三) 次流程畫面

　　旅遊網站中除了正常的主交易流程畫面，另外還有訂位時的等待畫面（通常會出現類似「訂位中，請稍等八至十秒鐘」的對話框）、

錯誤訊息（檢查出未填空格或程式發生錯誤等）、完成（告知使用者已完成註冊或交易程序，該畫面會導引使用者回首頁，或其他關聯性網頁）等畫面。

（四）視覺呈現

旅遊網站視覺風格應該以公司識別系統（Corporate Identity System, CIS）為核心，統合網站視覺元素與編輯語調，形成全網站一致性（首頁與內容頁）的視覺感受。視覺呈現上必須特別注意下列事項：

表8-1　傳統市場機票購買行為訪談結果

傳統市場機票購買行為訪談
二〇〇〇年專訪康福旅行社業務部與商務部
　前提：客人的搭乘經驗是累計(搭過不同航空、排過不同行程)、是學習、是比較(與鄰座比較售價、比較旅行社服務與專業、處理問題能力)而來的。
　影響機票購買時的主要因素：
　--> 會員卡累計(持有會員卡者通常為heavy user)
　--> 價格便宜
　--> 航班方便性(多寡、接駁延伸段)
　--> 飛安紀錄(以上為航空公司偏好)堅持不搭某飛安不良航空
　影響機票購買時的情感因素：
　--> 親切服務
　--> 快速回應複雜行程報價
　--> 專業建議、推薦(如：行程安排、航空選擇)
　--> 保證取得機位(要位子)
　--> 解決外站訂位(當客人需要求助時，第一個想到你，就會帶來重複消費)
　--> 溝通默契，吻合需求
　商務旅客的購票行為
　採購者：通常為秘書
　秘書票價資訊來源：報紙廣告、網站
　採購對象：通常為長期合作旅行社(已經培養合作的默契)

資料來源：作者彙整，二〇〇〇年九月

1.文字的呈現

文字呈現上該注意的地方有：字級必須夠大（通常設在十級以上）、字體支援客戶端的字型、字體給人的感覺。例如：黑體字的明快簡潔、圓體字的溫和柔順等，而動態文字（例如：跑馬燈方式）則使用者會認為是動態廣告等。

2.圖示

小圖案在網頁上的用意，是希望藉由生活中的經驗類比在使用電腦上，進而增加視覺上的活潑，與產生「望圖生義」的直覺聯想效果。但是設計者必須注意：圖形所占用的不只是螢幕上的網頁空間，還有珍貴的網路頻寬，圖形愈多、愈大，占用的空間與頻寬就愈多。

二、會員註冊畫面設計

旅遊網站為了經營顧客關係，通常會實施低門檻、免費的入會辦法。會員註冊畫面的設計上經常會碰上「資料蒐集完整」與「使用者方便」的兩難問題。旅行業者希望蒐集完整的資訊，以提供更符合個別化需求的服務（例如：留下座位喜好、郵寄地址、常往返地點、機上用餐習慣等資料），而許多使用者則是不願意提供私人資料，他們並且對冗長的問卷內容感到厭煩。

會員註冊畫面通常包含：會員權益說明、會員約定事項、會員基本資料、設定帳號與密碼、付款結帳資料、問卷調查等內容。

三、產品搜尋設計

產品搜尋設計的好壞，直接影響到消費者採購上的「使用性」。網路旅行社常見的產品查詢方式有：透過指定條件從資料庫中篩選出

與樹狀結構的索引目錄等兩種。當銷售的產品種類與數量龐大時，比較適合採用需求條件搜尋資料庫，以利消費者快速找到想要的旅遊產品；而占不到一個視窗畫面空間的少量產品，反而適合以簡單清楚的產品選單，來提供給消費者勾選。

四、交易動線設計

網路購買行為是一種階段性的決策過程，了解消費者的決策程序將有助於旅遊網站動線的設計。以下除了探討購買決策程序，我們也將介紹如何避免消費者不當操作以及如何避免交易過程干擾。

(一) 購買決策程序

消費者（包括實體與網路）的購買決策過程可分為五個階段。它們是：需求確認、資訊蒐集、選擇評估、購買決策以及購買後行為。

1.需求確認

購買過程始於消費者產生需求，而造成需求的因素包括環境的刺激（如：促銷價格的吸引、社群同好的鼓動等）、消費者的過去消費經驗以及購買動機。這就是為什麼旅遊網站總是在首頁擺放吸引人的促銷價格，以刺激上網者產生購買旅遊產品的衝動。

2.資訊蒐集

在確認需求之後，消費者將進一步蒐集符合需求的資訊，以作為消費決策上的判斷。消費者期望在資訊蒐集的過程中，所獲得的資訊價值能高於在資訊蒐集過程中所花費的成本。消費者不管是用條件搜尋或是結構目錄，網路都能快速而精確地為消費者找到所需要的資訊。不過，要滿足消費者這項需求，其前提是該旅遊網站的產品資料庫必須具備完整性與正確性。

3.選擇評估

在蒐集到足夠的資訊之後，消費者將會對前一階段所蒐集到的資訊加以評估比較。由於符合消費者輸入條件的查詢結果可能高達幾百筆，所以在產品呈現上，若能提供便利的篩選工具，並輔以專業、客觀的採購建議〔例如：旅門窗網站（travelwindow.com.tw）的機票採購建議，見**表8-2**〕，將有助於消費者的選擇。

4.決定購買

消費者在評估可能的選擇方案後，緊接著就是購買的決定。在購買的過程中，消費者會考慮到價格、品牌（是否值得信賴）、服務（回應的速度、問題的解決能力等）以及相關的附加價值（如：贈送免費平安險、機場接送等）。在此階段的網頁設計上，必須提供消費者可以（在未按下確定送出之前）取消訂購或重新回到產品目錄。

表8-2　「旅門窗網站」國際機票一般採購建議

一般而言，愈便宜的機票限制就愈多，搭乘的權益也會受影響。造成票價差異的因素如下：

- 同一條航線，航班少的航空公司，機位選擇較沒彈性，但票價比較便宜
- 出發的日子是淡季，或者是週一到週四也會比較便宜
- 機票的效期當然是愈短愈便宜
- 出發的時間是一大清早或深夜的班機，理所當然便宜
- 航空公司通知票價調漲時，在期限前開票會比較便宜
- 台灣出發後，接駁的聯營航空也會影響票價，愈不便的（接駁時間長）當然愈便宜
- 轉機的航班通常比直飛的便宜
- 特殊身分，如：外勞票、老人票、學生票較一般身分便宜。其他像小孩票比大人票便宜，經濟艙比商務艙便宜就不用贅述了。除了票價的因素外，航空公司的形象、餐食、機艙服務也值得您參考。

資料來源：www.travelwindow.com.tw, 2002.02.

5.購買後行為

購買後，消費者是否滿意，全看購買前的期望與購買後實際感受之間的差距。消費者的滿意度是經營顧客忠誠度的必要條件。

（二）避免消費者不當操作

交易過程中為了避免消費者資料輸入錯誤，在欄位設計上應該考量到錯誤偵測與提示錯誤的機制。例如：輸入人數與名單不符、購買兒童票與身分年齡不符、機票回程日期超過適用期限等。

（三）避免交易過程干擾

旅遊網站交易中最忌諱的問題莫過於產生干擾。因為不管是不當的擴散聯結（例如：從交易畫面聯結到聯盟網站的景點資訊導覽，結果消費者在不知不覺中忽略了原來購買的本意）、未經請求的彈跳式廣告視窗，或者是流程中過於繁雜的說明文字，都可能會造成嚴重的交易損失，旅行業者不得不慎。

第九章

電子化旅行業應用系統開發與管理

資訊科技在旅行業扮演的角色愈來愈吃重。從早期運用資訊科技將勞力密集的事務自動化，讓「團務作業系統」、「報名作業系統」、「人事薪資系統」、「會計管理系統」……等，成為旅行社日常作業不可或缺的一部分，演變到旅行社所有的商業活動幾乎都可以在網路系統中完成。旅行社不但對資訊科技依存度愈來愈高，資訊科技也已經成為旅行社在管理上的利器與競爭上的關鍵。

　　然而，資訊科技究竟該應用在哪些作業？應用之後到底會產生多大的成效？如何避免系統開發失敗？哪些作業適合委外開發……等問題，都在考驗著旅行社領導人評估判斷與執行貫徹的能力。在e化大潮衝擊下，旅行社領導人與重要幹部已經無法將資訊科技置身於事外，唯有「擁抱科技、熱愛科技，才能享受科技為旅行社帶來的便利與效益」。

　　本章總共分成三節。分別是：第一節的電子化旅行業應用系統開發，介紹應用系統開發的概念、應用系統的規劃以及系統開發成功關鍵因素；第二節的電子化旅行業e化外包管理，在本節將探討哪些工作適合外包、外包的優缺、外包廠商評選以及如何做好外包管理；第三節則是分析電子化旅行業系統開發常見的問題，這些問題包括與資訊部門溝通、雙軌作業的困擾以及資訊人員的異動。

第一節　電子化旅行業應用系統開發

　　成功的應用系統開發應該在達成旅行社整體發展策略的前提下，同時滿足使用者的需求，唯有如此才能算是好的系統。但不巧的是，最清楚作業內容的使用者往往不知道電腦能為他做什麼，而了解電腦應用與其限制的系統分析師偏偏又不清楚使用者真正的需求，甚至連擁有最後決定系統開發權限的高階主管，對於系統開發的「可行性分

析報告」與「採購預算書」的審查，也多半只是象徵性的核決。應用系統開發的效益就在這幾道不可跨越的鴻溝中，打了大大的折扣。

　　為了縮小網路旅行社在系統開發時使用部門與資訊部門間的認知差距，本節將介紹應用系統開發的概念、應用系統的規劃以及系統開發成功關鍵因素。

一、應用系統開發的概念

　　在資訊科技普遍應用在旅行社各項作業的今天，「團務作業系統」、「報名作業系統」、「人事薪資系統」、「會計管理系統」……等，幾乎已經成為旅遊從業人員工作上的幫手。雖然這些系統提供了作業上的便利，但是大部分的作業人員在系統剛上線時，卻因為擔心工作習慣的改變與不安全感的心理作祟，而持反對與抗拒的態度。以下將從應用系統簡介、應用系統的效益、應用系統開發的前提與限制，以及應用系統開發的要求等四方面，來說明應用系統開發的概念，以期降低使用者對新系統的誤解與排斥。

（一）應用系統簡介

　　資訊科技應用在特定的範圍自成一個完整的體系，以提升該範圍內的績效，我們就稱之為「XX 應用系統」或直呼「XX 系統」，而舉凡運用電腦輔助組織作業、管理以及決策程序的資訊處理系統，一般稱之為「管理資訊系統」（Management Information System, MIS）或者是「資訊系統」（Information System）。應用系統開發組成的元件包括：硬體、軟體、資料庫、作業程序、文件以及作業人員。而藉由電腦或其他資訊科技來完成開發的過程，就叫作「電腦化」或「e 化」。

　　應用系統的層級與資訊部門在旅行社的角色互為表裡。資訊系統應用的層級愈高，則資訊部在旅行社扮演的角色也就愈重要。筆者將

參考李良猷在《資訊贏家——深入淺出談企業電腦化》一書中，對於資訊應用的層次劃分，整理為策略面、管理面以及作業面等三個層次（見圖9-1），來介紹應用系統。

1.策略面

常聽到的決策支援系統[1]（Decision Support System, DSS）、主管資訊系統[2]（Executive Information System, EIS）以及主管支援系統（Executive Support System, ESS）……等，都是屬於資訊科技在策略層面上的應用。或許是決策模型不易建立的緣故，也或許因為旅行業有許多決策資訊並不在電腦中，而是在人際網絡互動上。例如：高爾夫球球敘、公會組織間的互訪交流……等。所以在旅行業鮮有聽到資訊科技在這方面的應用。

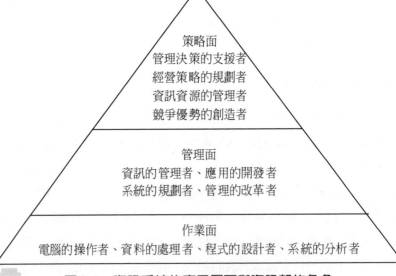

圖9-1 資訊系統的應用層面與資訊部的角色

製表：林東封

資料來源：李良猷，《資訊贏家——深入淺出談企業電腦化》，頁二五六

當旅行社將應用系統提升到策略層面時，資訊部的角色在「職權相稱」的原則下，自然被組織期許爲管理決策的支援者、經營策略的規劃者、資訊資源的管理者以及競爭優勢的創造者。

2.管理面

資訊科技在旅行業管理層面的應用，視支援組織管理功能範圍而定。它可以是帳務管理、資金管理、稅務管理、品質管理、分包商管理，或是第五章所提到的客戶關係管理等。這些管理系統可以只是各自獨立的功能；也可以互相關聯、彼此整合，進而協助管理者找出經營上的問題或看到市場上的機會。例如：品質管理系統，可以提供管理者找出某一條產品線客戶滿意度遠低於其他各線的品質問題。

資訊部在管理應用層面所扮演的角色爲：資訊的管理者、應用的開發者、系統的規劃者以及管理的改革者。

3.作業面

這是資訊科技最基本的應用，由於這個應用層面強調自動化效率，所以特別容易彰顯出其應用效益。在旅行業凡是重複性的資料處理與例行性的報表作業，都屬於作業應用層面。例如：訂房作業、開票作業、參團作業、報名作業、證照作業、總帳會計、人事薪資……等，都是可以幫公司節省人工操作的應用。

在這個低階的應用層面上，資訊科技只是把原來屬於勞力密集的作業自動化，所以並無法提升公司的管理水準。資訊部在作業應用層面的組織扮演的角色爲：電腦的操作者、資料的處理者、程式的設計者以及系統的分析者。

（二）應用系統的效益

應用系統的效益端賴應用的層次、範圍以及深度而定。筆者在第二章中所談的e化效益，已經涵蓋了電腦資訊化與網際網路應用兩方

面的效益，詳細的內容就不再贅述。在此，我們僅以簡單的標題來回顧相關的效益。這些效益包括：降低管銷費用、提升作業效率、深化客戶關係、改善溝通品質、強化績效控管、提升資源運用以及加速市場擴充等，至於詳細的效益指標，我們將在第十五章中做介紹。

旅行業在開發新的應用系統時，除了要考慮電腦化（或是e化）的效益之外，還要考量應用系統開發的前提條件與限制。畢竟並不是所有的旅行社都具備了系統開發的條件。

（三）應用系統開發的前提與限制

一家業務規則不清楚、作業流程不確定、組織權責經常變動的旅行社，其實並不適合應用系統的開發。因為系統是在軟硬體的基礎設施上循著邏輯化的程式運作，而程式的邏輯又是根據業務運行的規則而撰寫。所以，不管開發的系統範圍多大，其電腦化的前提必須包括：成熟穩定的作業流程、清楚的使用者需求、作業具有重複性、作業與決策權責分明，以及明確的開發效益等。

（四）應用系統開發的要求

系統開發從了解旅行社的政策、使用者的需求、系統分析，到撰寫程式、系統測試、正式上線，動輒一年半載、花費百萬元。所以為了慎重起見，業者必須對系統有下列的要求：

1.有效性

有效性是旅行社對應用系統開發最重要的要求。因為如果新系統無法有效提升作業效率、改善部門溝通品質、縮短提供決策數據時間，那麼就算有再強的擴充性與穩定性，新系統還是沒有存在的價值。

2.擴充性

　　旅行業都希望業務能蒸蒸日上、組織能日益擴充規模，所以在系統規劃上必須預設營業需求成長，決定系統的處理能量。系統的擴充包括：從單機到多機平行擴充，與只能在單機上擴充能量的垂直擴充。不管哪一種擴充方式，旅行業者應該先了解系統瓶頸之所在，看到底是頻寬、電腦硬體、軟體，還是網路架構。然後再針對瓶頸規劃適當的擴充性。

3.穩定性

　　電子化旅行社靠著網站與客戶接觸並提供銷售服務，所以任何時刻網站無法正常運作，都可能因而失去銷售的機會，造成客戶流失以及產生不信任網站等負面形象，而導致公司嚴重損失。建立高穩定性的系統，可以預防伺服器當機、電訊服務中斷，或是臨時無法維修，不過愈縝密的預防措施所需要的花費當然也就愈高。

4.正確性

　　旅行業龐大的產品資訊量（例如：航空票價與航空公司自由行售價等等），需要人工逐筆輸入，這樣的工作很容易因為人為疏忽，而造成公司損失。以機票來說：一張票動輒數萬元，一旦輸入錯誤而流通在公開的網路上，其慘況可想而知。所以系統應該透過偵測程式如：資料數值的上下限（如：香港票價不會低於六千元、高於一萬二千元）、邏輯檢查（Agent Net 不可能大於直售價）、一致性檢查（旅客應付金額＝數量×單價）、雙重核對……等方式，以檢查出錯誤，並交由專人勘誤。

5.整合性

　　如果系統的範圍跨越各部門、涵蓋到全公司（例如：會計系統、決策支援系統），那麼系統應該要考慮到各作業介面的銜接、整合內

部作業上資料存取的權限與功能（例如：業務人員可以跨營業項目接單），以及讓網友只要一登入網站，就可以在各網頁間通行無阻。

6.作業彈性

系統在強調自動化的同時，也要考慮到可以適度「手動」的作業彈性，以利旅行社作業人員可以取消或修改訂單紀錄。

二、應用系統的規劃

系統開發的道理就像蓋大樓一樣，旅行社領導人不必親自整地、灌漿、綁鋼筋，但是一定要清楚土地的開發與大樓的用途。一旦確立用途後，營建公司就按照「藍圖」與既定的時程施工與驗收。在施工過程中小修改在所難免，但是蓋到一半突然想要加高樓層或要加深地下室，那根本就是不可行。所以系統開發時，旅行社領導人一定要針對資訊部所提出的「可行性分析報告」與「採購預算書」謹慎地評估。而一旦審核通過後，就應該放手由資訊部按照「藍圖」施工。

系統開發的階段通常分為：系統規劃、系統分析、系統設計以及系統實施等四個階段。誠如前面所言，在四個階段中以第一階段的系統規劃與旅行社領導人的關係最為密切。以下我們將探討系統規劃的三個步驟：了解使用者需求、定義問題以及可行性評估。

（一）了解使用者需求

所謂的使用者需求，包括旅行社的策略經營層、中階管理幹部以及作業者等三個層面的當下需求與未來需求（預估未來需求，預留擴充上的彈性）。至於網路使用者的需求我們已經在第八章中談過，在此不再贅述。

了解使用者需求是件相當困難的事情。因為使用者很難清楚、完

整地表達真正的需求；系統分析師則因為普遍缺乏旅行業的實務經驗，而無法精確掌握需求的核心。即使旅行社營造良好的溝通環境，使用者與系統分析師之間，在缺乏明確的公司政策、各作業單位的作業標準，以及權責的劃分之下，也很難在短時間內確保充分了解使用者的需求。至於，釐清未來需求與長期效益，那就更加困難了。

正因為了解使用者需求是如此的重要與困難，所以筆者在第一章就先整理出旅行業作業特性與查核要點；然後在第二章釐清旅行業的作業瓶頸與e化解決方案；在第四章觀摩了美國與台灣優質旅遊網站的經營模式；在第六章確立e化環境中，新組織的設計原則；最後在第七章找出公司發展的指導方針。如果再輔以ISO 9000的標準化作業，相信在此基礎下有助於系統分析師對需求的了解，並進而確保系統達到提升作業效率的目標。

（二）定義問題

在了解使用者需求之後，系統分析師必須根據公司的政策、預定的目標，以及與使用者溝通後所得到的分析結果，來定義系統開發的範圍。

（三）可行性評估

系統分析師接下來的責任，是運用他們對資訊科技、組織管理、作業流程以及旅行業特性等相關專業知識，在所定義的系統開發範圍內蒐集資訊、鑑別問題，並評估系統的可行性，然後製作成「可行性分析報告」，交由高階主管決定該系統值不值得開發。高階主管通常以下列四個層面考慮系統開發的可行性：經濟可行性、技術可行性、作業可行性以及時程可行性。

1.經濟可行性

經濟可行性主要在於評估系統的成本效益。評估的內容包括旅行社投入的成本與產出的效益。在投入成本方面又可細分為開發期間的軟硬體設備、人事費用，以及營運期間的維護成本；在產出效益方面則包含有形的作業效率提升、營業收入增加、人工作業疏失減少，以及無形的企業形象與消費者的口碑效應。由於大型系統開發動輒上百萬元，所以評估經濟可行性絕不能忽略市場胃納量、單位利潤以及網站獨占的效應。

2.技術可行性

資訊人員的經驗與技術能力是評估的重點。經驗可以使資訊人員快速的掌握系統開發的重點與竅門，並且能評估符合公司所需求的系統架構、系統平台、電腦軟硬體設備、通訊設備……等；而技術能力則可以減少技術摸索與試誤的時間。總之，技術可行性分析，主要在於評估資訊人員是否有能力達成新系統的要求。

3.作業可行性

並不是旅行社所有的人工作業都適合電腦化。前面曾經提到電腦化的前提至少包括成熟穩定的作業流程、清楚的使用者需求、作業具有重複性、作業與決策權責分明……等。例如：需要人工收、送件的護照與簽照作業，除了可以利用電腦套印簽證表格之外，其作業上就不適合電腦化。

4.時程可行性

系統上線的時機對網路旅行社來講，所代表的意義就是市場商機。所以時程可行性分析就在於評估所訂立的系統工作時程，是否可以如期完成。這將關聯到人力資源的規劃以及網路行銷的市場布局等運作。

三、系統開發成功關鍵因素

根據筆者的長期觀察，與訪談旅行社資訊部門主管在系統開發上的經驗，所得到的結論，將成功關鍵因素彙整成以下各點：明確的需求與作業的關鍵、資訊人員的專業、公司的營運策略以及高層主管的支持。

（一）明確的需求與作業的關鍵

「垃圾進、垃圾出」是系統開發不變的真理。我們都知道旅行社應用系統開發失敗的主要起因，是需求規格不清楚，而不清楚的規格又來自於使用者所提供的資訊不足、需求規格不完整以及需求經常異動等。這個部分只能期待系統分析師可以諮詢到真正的業務專家，並且懂得問出作業流程的瓶頸，以及掌握關鍵的改善流程。

（二）資訊人員的專業

資訊人員的專業不只是技術上的能力、軟硬體的採購能力，甚至對於企業管理、旅行業特性都要具備一定的基礎，並且要善於溝通協調、富有解決公司問題的熱忱，以及能配合並貫徹公司的政策。

（三）公司的營運策略

資訊系統是一張資訊交錯的大網，所有資訊的流向必須有前瞻性的導引，這樣才能讓資訊的需求者隨時可以快速地存取所需要的資訊。而這個導引就是旅行社的營運策略，如果少了這項最高指導原則，就很難達到系統整合性與一致性的要求。

(四) 高層主管的支持

只有旅行社高階主管以實際的行動來支持新系統的開發與導入，新系統才可能會成功。因為系統開發需要動員的人力與資源的投入，絕不是資訊部以一己之力就可以順利調度或取得。尤其是當新系統以提升作業效率或改善部門溝通瓶頸時，也同時意味著公司正在進行「e 化變革」，而 e 化變革的管理問題，旅行社高階主管是成敗的重要關鍵。有關於詳細的變革管理介紹，請參考第六章。

第二節　電子化旅行業 e 化外包管理

資訊科技一日千里的快速腳步，使得應用技術的形態也跟著改變。主機代管 (co-location)、資料中心 (Internet Data Center, IDC)、網站規劃仲介、應用軟體服務 (Application Service Provider, ASP) ……等，這些新興的服務提供了旅行業電子化在資源運用上有更多元的選擇。雖然向外取得科技比自己從頭開發要來得快速，而且可以降低企業的開發風險。但是，外包並非一體適用，旅行社應該謹慎評估外包的利弊得失後，再決定是否委外開發。

本節將探討旅行業在 e 化過程中，哪些工作適合外包、外包的優缺點是什麼、如何評選外包廠商，以及外包廠商的管理。

一、哪些工作適合外包

旅行業 e 化過程中，有許多屬於創意性、一般功能性以及非關核心業務的工作，將這些工作外包，不但可以分擔資訊人員的人力，而且可以彌補某些領域上專業的不足。外包的另一個考量是策略性的需

求，公司希望藉由外包縮短技術探索的時間與產品上市的商機。等到公司資訊人員的技術成熟之後，再接手該系統，並開發其他相關的系統。這些適合外包的工作包括：網頁設計、主機代管以及應用系統開發。

（一）網頁設計

這是旅行社最常見的外包業務。因為偏重於視覺藝術的網頁設計，並不是工程人員的專長，也非攸關公司核心的業務。所以只要專案負責人提出網頁想要呈現的模樣，就可以從多家設計公司的比稿樣品中，挑選合作的對象。有關網頁設計的詳細說明，請參考第八章。

（二）主機代管

主機代管是旅行社 e 化另一個重要的分包項目。由於網站等同於網路旅行社的營業店面，所以慎選主機代管廠商以確保網路的安全與穩定，是公司重要的課題。一個高標準的主機代管廠商必須包含以下的條件：全天候無休服務系統、資料庫與網路系統備援以提供機動性支援、良好的災難防禦機制、功能強大的備份系統、龐大存取空間與容量、資料庫伺服器協同運作（database server clustering）、平衡負荷量解決方案、企業資料庫備份服務、最適頻寬、完整的安全機制、防火牆管理、先進的認證機制、全職人員二十四小時提供專業客戶服務、快速回應客戶的運作流程、軟硬體服務的多樣化及選擇，以及完整的服務產品線等等。

（三）應用系統開發

有關於應用系統開發，我們將留待「四、外包管理」一併介紹。

二、外包的優缺

外包是比較利益下的產物。旅行社一定是衡量當下資源最有效的配置下，才會選擇外包。外包的優點包括：節省初期的學習投資、吸取他人淬煉過的經驗、精簡人事開銷、系統上線時間可能比較快……等；缺點包括：技術移轉不容易落實、溝通成本花費很高、軟體驗收經常發生爭執、系統維護機動性較差、系統修改彈性比較小、過度依賴外包商風險比較大……等。

三、外包廠商評選

許多旅行業高階主管其實並不懂資訊科技如何運作，也沒有能力評估外包廠商的技術能力與服務水準。不過，只要高階主管信賴資訊部門的技術能力並充分授權，則同樣可以找到適合的外包廠商。因為評選優質外包廠商的先決條件，是公司必須具備與外包廠商能力相當的專業人員。這樣的人員不但能夠評估外包商的能力，也可以判定哪些新科技將有助於公司的營運績效。專案負責人在評選外包商時應該注意以下要點：

(一) 技術專業

專業的系統分析師並不是一味附和需求者的要求，而是扮演專業顧問的角色。也就是藉著其專業與經驗，主動協助需求者看到潛在的問題，並進而提出適當的建議。所以外包廠商的專業性，不只是看過去成功的案例，還要從需求分析時是否掌握問題的核心並提供解決方案來看。因為成功的案例不代表該經驗可以移植到旅行業。

（二）產業專業

分包商的系統分析師最好有旅行業的從業背景或開發旅行業系統的經驗。這樣將有助於雙方的溝通，並且容易掌握問題的重點。

（三）配合度

負責專案的系統分析師，其人格特質必須是好溝通、好配合。因為外包不比旅行社自行開發，資訊部就在同一個辦公室內，隨時都可以當面溝通。所以廠商的配合度也是必要的考量。

（四）穩定性

這是為什麼許多旅行社寧可選擇價位高的知名大廠商，也不願意嘗試風險較高的小廠商。因為廠商的穩定性將影響合約的進行，以及技術的支援。

四、外包管理

如果外包的項目只是單純的網頁設計，因為這一類型的專案價格不高（視網站架構、頁數多寡、動畫複雜的程度而異），與系統的關聯性較低，而且修改彈性較大，所以只要比稿確認設計風格與調性，並簽妥契約，基本上並沒有複雜的外包管理問題。但是當應用系統外包時，旅行社就不得不注意到：對外包技術能力的鑑別、合約中隱藏的問題，以及分包業務集中等外包管理問題。

（一）對外包技術能力的鑑別

如果旅行社本身對於外包專案的技術不熟悉，那麼將很難評估外包廠商的專業能力，並洽談對公司有利的合約。

（二）合約中隱藏的問題

由於系統的成敗可能影響網路旅行社的營運，所以為了慎重起見，外包合約最好由資訊部、業務部以及法律顧問共同來審查：資訊部負責審查合約中可能隱藏的成本、驗收的標準、系統移交後的維護問題，以及技術變革等技術細節；業務部則是著眼於未來業務的擴張需求；法律顧問負責確保競業條款、保密義務、合約終止時的處理等保障。以下是合約中必須要特別注意的事項：

1.合約的期限

資訊技術與新開辦的旅行社都充滿著高度的不確定性。所以簽約的期限儘量不要超過三年。因為在這段期間，旅行社可能某些業務營運不善而遭到裁撤，因此提早結束系統的使用壽命（牽涉到提前解約的問題）；這段期間也有可能因為新科技的出現，而改變旅行社原來的資訊科技政策。

2.隱藏成本

常見的隱藏成本包括：條文中牽制企業擴張彈性、需求變更的收費、軟硬體採購的限制、旅行社搬遷時可能產生的費用、移交後的維護費用。

3.驗收條款

驗收條款包括：各階段的驗收標準、環境條件與期限，以及延遲上市責任歸屬與賠償金額等問題。驗收者當然要有足夠的技術能力，確保分包商提供了滿足使用者合理需求以及符合合約上的要求。

（三）分包業務集中的問題

「不要把雞蛋放在同一個籃子內」，這是分散風險的簡單觀念。如

果旅行社有多個系統需要外包時，則每一項委外服務都應該分別比價。因為這樣不但可以獲得不同公司的專長，而且也可以避免單一家分包商的權力過於集中。

第三節　電子化旅行業系統開發常見的問題

系統開發對旅行業許多的高階主管而言，一直都是頭痛的問題。我們在前面兩節已經把系統開發必要的要求、該注意的事項，以及外包管理作了整理介紹。最後我們將介紹系統開發常見的問題，作為本章的結束。它們是：與資訊部門溝通的問題、雙軌作業的困擾以及資訊人員的異動等問題。

一、與資訊部門溝通的問題

旅行社 e 化過程中，從系統規劃到上線後維護，一直存在著需求單位與資訊部門溝通上的問題。這些問題包括：使用者不遵守資訊部的維護規定（不可下載非法軟體、勿收來路不明信件……），而當電腦產生問題（印表機卡紙、電腦中毒、電腦當機……）而影響正常作業時，卻又抱怨連連；使用單位提出的修改需求，資訊部不一定認為有修改的必要；使用者通常無法用精確的術語與資訊人員做有效的溝通。有這方面困擾的旅行業者不妨參考下列幾種做法，尋求改善之道：

（一）系統使用者接受資訊部基礎的專業訓練

許多溝通的問題都是因為彼此缺乏了解與信賴而產生的。透過教育訓練，讓使用者了解資訊部門對問題的看法、熟悉溝通上必要的術

語，以及學會簡易的維護與故障排除。

（二）安排資訊人員到使用單位實習

同樣地，安排資訊人員到使用單位實習，可以降低實務上的認知差距，也可以更清楚使用者真正的問題到底在哪裡，並且在良好的情誼基礎上，很多問題都更容易迎刃而解。

（三）提升資訊部門到平等的職位

過去旅行業資訊部門主管占的是經理缺，而業務部門、行銷部門主管卻是副總經理，在位卑言輕的限制下，資訊部很難以對等職位與其他部門溝通，更談不上將資訊部主管列為核心決策成員。在高依賴資訊科技的電子化旅行業，調整資訊部的職位是組織設計上必要的事情。

二、雙軌作業的困擾

旅行社在完成系統整合測試後，資訊人員會將系統移植到使用者的工作環境上，為了降低新系統運作錯誤與不穩定的風險，通常新系統與舊系統會同時並存於使用環境一段時間，直到新系統運作正常，才會完全取代舊系統。這種新、舊並存的測試性上線方式稱為雙軌作業。雙軌作業對線上的工作人員而言，簡直就是噩夢一場。旅行業操作性的事務本來就很繁瑣，在雙軌作業期間為了維護兩套系統的資料，這些工作人員必須面對桌上兩部電腦將同樣的事各做一次。如果這段期間與旅遊旺季撞期，不但會影響業績，也會嚴重打擊組織士氣。不過，還好這種情況並不會發生在全新開發的環境。

三、資訊人員的異動

比雙軌作業更可怕的問題應該是資訊人員的異動。資訊人員是旅行社重要的資產，也是旅行社管理上重大的挑戰。不管這些專業人員是被挖角，還是主動跳槽、自立門戶，或是理念不合待不下去，只要關鍵的資訊人員異動，公司勢必蒙受重大損失。這些損失包括：短期內很難找到合適的接替人選（需要一段時間熟悉旅行社業務與原來的系統）、系統不易繼續維護（即使公司留下了「系統分析書」、「系統規格書」以及「使用說明書」，換了人就等於換了一套思考問題的邏輯，要維護別人的邏輯還是有相當的困難），更有甚者，可能系統得全部重新開發，而旅行社必須再一次承受新系統的陣痛。要避免這種慘況發生，旅行社可以參考下面的做法，但不保證萬無一失：

（一）強化溝通

旅行社可以透過部門聯誼溝通感情；也可以從部門彼此交換實習人員，以了解對方的工作；以及提升資訊部門主管的層級，並透過正式的部門主管會議，充分溝通、凝聚共識。這可降低因為理念不合或有志難伸而離職的機率。

（二）開放認股

這是有效的利誘方法。因為技術人員不比業務人員有業績獎金作為績效的回饋，所以如果系統能為旅行社帶來豐厚的盈餘，而投入其中的技術人員，最後可以與公司共享經營成果，那麼技術人員勢必將對公司產生更強的向心力。

（三）競業限制

競業限制是用來保障旅行社，限制離職員工不得從事不利於公司的相關業務。旅行社通常會要求高階技術人員或參與公司核心業務的專業人員簽署「工作約定書」，條文中限制員工離職後一段期間內，不得從事與原公司相關之工作，否則將負賠償責任。或許旅行社有不得不防患未然的考量，但畢竟以不信任員工為前提的競業契約，並非留住人心的根本做法。

（四）信任尊重

技術人員通常都有強烈的技術成就動機。所以只要旅行社高階主管本著信任與尊重專業的態度，並適時地給予肯定與鼓勵，這恐怕才是留住人才的根本之道。

註釋

1 決策支援系統（DSS）著眼於組織高階主管的應用。DSS 強調：注重決策、針對高階的管理者及決策者、強調彈性、調適性和快速的反應、支援不同管理者的決策風險。

2 主管資訊系統與同義的主管支援系統都是屬於決策支援系統。主管資訊系統（EIS）是專門用來協助高階主管作決策、掌握情報的系統。

第十章

值得信賴的網路交易環境之建構

資訊科技雖然帶給消費者交易上的便利，但是同時也面臨交易安全、隱私侵犯等問題的威脅。根據《天下雜誌》二○○○年所做的台灣網際網路調查顯示：有一半的受訪者認為在網路上購物便利，但也有近四分之一的受訪者對網路上的交易並不放心。從這個數字可以看出，消費者對於網路交易的信心似乎並不足夠。

由於網路交易是一種無店鋪的經營方式，所以旅行社想要在網路上營運，首先要消除消費者個人資料外洩的疑慮，並確保其交易安全，如此才能讓消費者安心購物。網路的安全交易問題，光是靠業者自律是不夠的，真正要建構值得信賴的交易環境，還必須依賴相關法律制度的建立，以規範行為當事人之法律關係，並保障消費者的權利。

本章所要介紹的主題正是消費者最在乎的網路安全與信賴問題。全章分為三個部分。我們將從第一節的網路交易風險開始談起，內容包括：信賴風險、知覺風險、時間風險、安全風險以及隱私權風險的介紹；第二節個人資料保護：要探討的是資訊隱私權的概念、網站的隱私政策以及個人資料保護之相關法律；第三節線上交易保障：則介紹網路交易的性質、線上契約、電子商務消費者保護之相關機構，以及安全交易環境之建置，同時作為第二篇：前期規劃篇的結束。

第一節　網路交易風險

從蕃薯藤二○○○年「網路使用行為調查」中發現：上網沒有消費的主要原因中，「交易安全性考量」就占了46.7％；資策會推廣服務處二○○○年一月所公布的上網主要目的調查結果也顯示，只有8.7％的網路使用者是為了網路購物；而即使易飛網（ezfly.com）與易遊網（eztravel.com）在二○○一年上半年所公布的營業額各有八億

元與四億元之譜，但是占每年七百多萬出國人次的旅遊消費金額還是微乎其微。這些數字值得讓我們探討，消費者在上網購買旅遊產品時，到底存在著什麼疑慮。以下我們將以消費者風險的概念來一一剖析網路交易問題。這些風險包括：信賴風險、知覺風險、時間風險、安全風險以及隱私權風險。

一、信賴風險

網路消費者通常透過網站的接觸來認識網路旅行社。這對習慣於依靠見面、交談、簽名等方式來了解與確認產品供應商，並進而下單採購的旅客來講，容易因為網路無法面對面接觸對方而產生不確定感。尤其是網路原生旅行社，更可能在缺乏既有的實體信任基礎而對旅客產生信賴風險。降低信賴風險的做法包括：旅遊網站知名度的提升、權威人士或權威網站的推薦，以及網友的口碑等。

二、知覺風險

在第二章第三節我們曾經探討知覺風險的問題。這個問題得視產品規格化的程度與涉入感性因素多寡而定。我們再來回顧之前所舉的飛機服務艙等的例子：旅客一旦決定了航空公司與艙等，由於他可以享受到的服務規格都相當一致，而且容易以客觀的物理量來衡量（例如：座位的大小、椅背傾斜的幅度、行李的件數與重量……等），所以旅客在選購機票時其知覺風險就很低；但人為感性涉入較多（例如：領隊因素、團員素質因素……等）且偏向主觀認定（例如：餐食好不好吃、景點好不好玩）的團體旅遊，知覺風險就相對較高。

三、時間風險

　　礙於網站資訊受到瀏覽螢幕的限制,所以旅遊產品的內容大都以階層目錄或資料庫搜尋的方式呈現。消費者在尋找想要產品的過程中,或因為不熟悉交易流程而耗費時間摸索;或因為產品資訊不足,致使回應畫面一再出現「無符合該條件的產品」;或因為網站設計不良而造成消費者畫面呈現等待⋯⋯。總之,浪費了搜尋與等待時間最後卻一無所獲,是許多網路消費者在購物時的共同挫折經驗。降低時間風險最根本的做法,是依照第八章網站規劃的原則來設計旅遊網站。

四、安全風險

　　安全風險可說是網路交易最大的障礙。大多數的消費者不敢在網路上消費,大概都是擔心網路上的安全漏洞,而讓網路犯罪危及消費者在「資訊流」與「金流」的安全。例如:駭客入侵取得安全區域的存取權,無加密的交易訊息被冒名擷取、竄改或破壞等。因為網路犯罪者覬覦的是「資訊流」與「金流」中的個人資料、註冊資料檔案以及信用卡資料。

　　如何建置安全交易環境以降低安全風險,將是本章探討的重點。在後續的段落中,我們將介紹安全認證標章、安全機制要素、密碼系統,以及安全交易要求與防制等。

五、隱私權風險

　　旅客在網路上交易,無可避免要將個人資料提供給網路旅行社,

因此旅客將承受資料外洩而蒙受損失的風險。在我國雖然有「電腦處理個人資料保護法」（以下簡稱個資法），以規範業者處理或利用個人資料的行為，但是礙於「立法從嚴執法從寬」，在主管機關未強力要求下，多數旅遊網站業者根本未遵守個資法的相關規定，而個人資料被濫用或轉售也時有所聞。有關於網路隱私問題，在下一節我們將介紹資訊隱私權、網路資訊隱私權保護、個人資料保護相關法律，同時也提供網路旅行社撰寫隱私政策的範例。

在了解網路交易的種種風險之後，接下來的兩節中我們將探討個人資料保護以及線上交易保障，並提出相關的因應對策。

第二節　個人資料保護

網路旅行社在進行資料庫行銷、個人化服務、忠誠度行銷時，都需要充分蒐集客戶的相關資料。然而旅行社該如何保護所蒐集的資料呢？我們將透過以下的介紹來解決網路資料保護的問題。這些介紹包括：資訊隱私權的概念、隱私政策、網路認證標章，以及個人資料保護之相關法律。

一、資訊隱私權的概念

隱私權的概念在最近幾年，由於媒體大幅報導幾則名人「隱私事件」以及喧騰一時的「網路生活直播秀」，而讓隱私問題廣受社會大眾的重視。生活中隱私的問題不只是「偷拍」或「偷窺」而已，消費者留存在網站中的個人資料，同樣有被轉售、外漏的困擾。以下我們將從資訊隱私權與網路資訊隱私權保護兩方面，來探討資訊隱私權的概念。

（一）資訊隱私權

　　資訊科技普及與個人化服務盛行，讓個人資料之蒐集、處理與利用比以往更容易、更頻繁。尤其是強調「個性化」與「品味化」的旅遊服務，旅行業者為了因應旅客的需求，因此在客戶資料的蒐集上更為積極。而當個人資料可輕易地取得與交換之後，屬於私人領域的資訊所有權便無時不刻受到威脅。於是，「資訊隱私權」（information privacy）的概念就因此而產生。資訊隱私權是以「個人資料保護」（data protection）為重心，以保障網站服務中隱私權可能受到的衝擊。

　　根據資策會科技法律中心研究員李科逸在〈網際網路時代個人隱私應如何保障〉文章中提到：所謂「資訊隱私權」，其意義在於「沒有通知當事人並獲得其『同意』之前，資料持有者不可以將當事人為某特定目的所提供的資料用在另一個目的上」。其基本的精神在於強調：個人不僅是個人資料產出來源，也是其正確性、完整性的最後查核與修正者，以及該個人資料使用範圍之參與決定者。所以，網站應該賦予使用者對其個人資料主動控制支配的權利。

（二）網路資訊隱私權保護

　　有關資料隱私保護議題，早在一九八〇年九月經濟合作及發展組織（Organization for Economic Co-operation and Development, OECD）就通過「保護個人資料跨國流通及隱私權之指導綱領」（Guidelines on the Protection of Privacy and Transborder Flows of Personal Data），對於個人資料保護作了原則性的規定。下面即為這八項原則的概述：

1. Collection Limitation Principle　（蒐集限制原則）
2. Data Quality Principle　（資料品質）

3. Purpose Specification Principle （載明目的原則）

4. Use Limitation Principle （使用限制原則）

5. Security Safeguards Principle （安全保護原則）

6. Openness Principle （公開原則）

7. Individual Participation Principle （個人參與原則）

8. Accountability Principle （責任原則）

現在這八項原則已成為各國制定個人資料保護法規時的重要依據（本節第三段將介紹「電腦處理個人資料保護法」）。OECD 並於一九九九年十二月九日核准了「電子商務消費者保護指導原則」（見**表10-1**），該原則主要在於確保消費者在網路上購物可獲得等同於實體商店的安全保障。

有關於網路隱私權保護的做法目前各國看法相當分歧。歐盟是採取以明確立法規範的方式來達成隱私權之保障；而美國政府與民間則傾向於透過業者自律的方式來保護隱私權，也就是由業者自行訂定「隱私政策」，以承諾保障使用者的網路隱私。不過，由於業者自律不

表10-1　電子商務消費者保護指導原則

1.網站是否提供實際營業或商業登記的地址？
2.網站是否提供電子郵件地址、電話號碼等聯絡方式？
3.網站是否逐項列出所有費用（如產品或服務、遞送、郵資及處理費用）？
4.網站是否提供線上支付機制安全性的相關資訊？
5.網站是否指定以何種幣別定價？
6.網站是否敘明任何購買條件的限制（如地理區域的限制或家長／監護人的許可）？
7.網站是否敘明有關退貨、換貨或退款的規定？
8.網站是否指明消費者申訴管道？
9.網站是否指明交易適用於哪一國的法律規範？
10.網站是否訂有隱私權政策，說明如何處理客戶個人資訊？

資料來源：http://idcenter.haa.com.tw/idc/user_agreement_protect.htm

彰，美國聯邦貿易委員會（Federal Trade Commission, FTC）於二〇〇〇年五月二十二提出報告：「認為政府機關應訂定法律來維護消費者網路隱私」。目前美國各州有逐漸傾向於採立法方式規範的趨勢。

二、隱私政策

當我們瀏覽國際知名公司（例如：亞馬遜、雅虎、微軟、IBM）的網站時，都可以在它們的首頁看到明確的隱私權政策說明條文。它們都是符合業者自律自行提出隱私政策聲明的典範。隱私政策已經成為OECD所宣布的「電子商務消費者保護指導原則」（見**表10-1**）其中的一項，也是消費者判定網站是否保護個人隱私的依據。

隱私政策的描述主要以「電腦處理個人資料保護法」（個資法）精神為依歸。筆者參考諸多知名網站，彙整「隱私權政策」撰寫原則與應包含內容，以下這些範例可作為旅遊網站訂定隱私政策的參考：

（一）網站如何蒐集到訪者資料與蒐集目的

向到訪者說明蒐集資料的管道、時機、內容以及目的。例如：Seednet向使用者蒐集個人資料的管道與時機包括：線上活動、頻道內容服務、線上購物，以及使用者在瀏覽或查詢時，伺服器自行產生的相關紀錄。

（二）網站如何使用Cookies

主動告知到訪者什麼是Cookie、Cookie的用途，以及徵求到訪者是否接受旅遊網站使用Cookie。例如：MSN除了告知到訪者Cookie的用途之外，同時也載明：「大部分的瀏覽器都預設接受Cookie，然而，您也可以選擇拒絕接受Cookie，只是如此一來，您可能無法充分利用網站的資源。」

（三）網站與第三者如何共用個人資料

通常有兩種情況的說明：其一是當與第三者共用該資料時，旅遊網站在資料蒐集前通知客戶並提供完整說明，而且會讓使用者有機會選擇是否接受；另一種情況則是基於司法或公共安全因素，要求公開特定個人資料時。

（四）提供網站個人資料修改的機會

由於大多數的旅遊網站都採取會員交易的制度，所以為了要維護資料的正確性，網站應該要提供使用者修改個人資料的機會，並告知會員其修改的途徑。例如：最常看到的敘述是：「您可以隨時利用您的ID和密碼，更改您所輸入的個人資料」。

（五）網站安全措施的說明

說明旅遊網站的安全措施與技術保障，以確保到訪者的資料不會遺失、被盜用或更改。例如微軟強調是TRUSTe的合格認證成員；雅虎告知到訪者：「在部分情況下雅虎奇摩使用通行標準的SSL保全系統，保障資料傳送的安全性。」

（六）網站在什麼情況下會揭露個人資料

這裡指的是非常情況時的處理方式。例如：MSN的聲明：MSN也許會因法律要求而公開「個人資訊」，或者確信這樣的作法對於下列各項有其必要性：(A)符合法律公告或遵守適用於微軟及其站台的合法程序；(B)保護微軟及其站台或 MSN 的使用者之權利或財產；(C)緊急的情況下，為了保護微軟、MSN 及其站台的使用者之個人安全或公眾安全。

（七）網站對於「兒童隱私權」的聲明

兒童「個人資訊」的保護是非常重要的。兒童隱私權的聲明可以傳達旅行社重視兒童隱私權的負責任態度。來科思（Lycos）的聲明相當生動：告訴您的孩子：「不要與陌生人談話！」請教導您的孩子不要在互聯網上任意地將他們的姓名或其他個人資料透露予任何人士。您們亦應教導您的孩子不得在未經您們的同意下，填寫任何表格或在任何網頁進行登記。

（八）提供到訪者諮詢服務管道

關於「隱私權條款」的疑問或意見，旅遊網站應該提供電子郵件信箱或電話等服務。

三、網路認證標章

一個取得符合國際標準認證資格的旅遊網站，可以提供給上網的使用者最基本的信賴與保障。目前在國際上常見的標章有兩類：一類是有關於隱私權方面的認證標章；另一個則是強調安全機制的安全認證標章。

（一）隱私權保障認證標章

在美國，主要的隱私保障組織有：由電子前進基金會（Electronic Frontier Foundation, EFP）特別發起以業者自律的方式對個人隱私加以保護的 TRUSTe （www.truste.org），與知名的線上爭議解決計畫「線上商業改善局」（BBB Online：Better Business Bureau Online）（www.bbbonline.org）。只要業者能夠符合其訂定之各種個人資料保護準則，加入並通過其驗證，這些組織將發給業者隱私權標章（Trust

Mark，見**圖**10-1與**圖**10-2），供業者置放於自己網站首頁，表示該網站符合個人資料保護標準。同樣地，對於不遵守標章內容的網站業者，則將處以收回標章、公布公司名稱、甚至提交名單給政府單位等措施，予以制裁。所以，消費者在網路上填答資料或購買產品時，將可更具信心。

（二）安全認證標章

網際威信（HiTRUST，http://www.hitrust.com.tw/hitrustexe/frontend/default.asp）所代理的"VeriSign"安全認證標章（見**圖**10-3，http://www.verisign.com/），是目前國內應用最普遍的安全標章之一。國內知名旅遊網站的易飛網（ezfly.com，見**表**10-2與**表**10-3）與百羅旅遊網（buylowtravel.com.tw），就是採用VeriSign認證的SSL加密安全機制。

除了上面這些國際知名的認證標章之外，在國內也有由惠普科技、台灣微軟及十多家電子商務廠商於一九九九年九月九日共同成立的「消費者電子商務聯盟」（SOSA，http://www.sosa.org.tw/），以保護消費者個人隱私權。消費者電子商務協會所創訂「優良電子商店」標章（見**圖**10-4），其審核揭示的資料包括：公司基本資料、營業項目說明、商品價格資訊、商品遞送方式、付款方式與期限、退貨條件與方式、資訊網路安全機制、內部申訴處理機制、外部隱私權保護政策爭議處理機制等項目。目前會員中有易遊網（eztravel.com.tw）與中華航空（china-airlines.com）等旅遊相關網站。

四、個人資料保護之相關法律

旅遊網路的個人資料隱私權與交易安全問題除了業者自律之外，為了保護電腦中個人資料的隱私，以及確保在網路上所有電子形式的

圖 10-1　TRUSTe 隱私權標章

資料來源：www.truste.org

圖 10-2　BBB Online 隱私權標章

資料來源：www.bbbonline.org

圖 10-3　VeriSign 安全認證標章

圖 10-4　SOSA 優良電子商店標章

表10-2 易飛網 VeriSign 認證資料

一般名稱	WWW.EZFLY.COM
憑證狀態	Valid
有效期限	Oct.03,2001 至 Oct.03,2002
憑證等級	Digital ID Class 3 - Affiliate Global Server AuthCenter
憑證內容	Country = TW State = Taiwan Locality = Taipei Organization = Ezfly.com Organizational Unit = Web Admin Organizational Unit = Terms of use at www.hitrust.com.tw/rpa （c）01 Organizational Unit = Authenticated by HiTRUST, Inc. Organizational Unit = Member, VeriSign Trust Network Common Name = www.ezfly.com
憑證序號	14cd9ef4fb78ee6a75a9276217a3c24f

欲詳細確認您登入瀏覽的網站爲「全球安全認證網站」，請注意：
·確認本網站是來自於 WWW.EZFLY.COM
·查看一般名稱欄位內的網址是否與您所登入瀏覽的網站網址相符
　您所登入瀏覽的網站網址會顯示在瀏覽器上方的網址（或位址）的欄位內，
　其開頭字串爲 http:// 或 https:// 。舉例說明，如表格中一般名稱欄位爲
　WWW.ABC.COM.TW，而瀏覽器上方的網址欄位顯示爲
　http://www.abc.com.tw/service/index.htm ，則表示相符
·查看憑證狀況欄位值是否爲有效（Valid）
如以上皆是，則該網站確實爲「全球安全認證網站」
網際威信提醒您，當您在填寫個人資料前，先查看該網頁是否已啓動 SSL 保密
機制。如確定已啓動，再放心填寫並傳輸給網站，方法是檢視瀏覽器視窗的左
下角或正下方，是否有一個已鎖上的小鎖圖案，如小鎖圖案爲鎖上，即表示
SSL 保密機制已啓動；如小鎖圖案爲打開，即表示未啓動 SSL 保密機制

資料來源： www.ezfly.com

表 10-3　易飛網安全交易說明

WWW.EZFLY.COM 是使用 128 位元 SSL「全球安全認證網站」
「全球安全認證網站」是使用網際威信 HiTRUST 所簽發之伺服器數位憑證的網站。這對網站拜訪者有三重意義：第一是網站的身分證明（authentication），網站拜訪者可相信該網站確實是合法成立之公司（或機構）所擁有的，非來路不明之假網站；第二是在該網站與網站拜訪者的瀏覽器間可啟動 SSL 加密機制（confidentiality），以保護雙方資料傳輸的安全，第三是防止事後否認（non-republication），當您按照指示完成交易指令時，ezfly 易飛網不會也無法否認該筆交易。您可至網際威信 HiTRUST 查知 ezfly 易飛網之「全球安全認證網站」伺服器數位憑證之內容與序號。

SSL(Secure Socket Layer) 是由全球許多知名企業所採用的加密機制，藉由通路的加密，來保護您所傳輸的個人資料，如信用卡號、帳號、密碼等，SSL 不僅可以對用戶端與伺服器之間的資料串流予以加密，並提供用戶端與伺服器之間相互鑑別的基礎。因為資料經過通路傳送很安全，當您與像 ezfly 易飛網這樣值得信賴的商店往來時，SSL 可提供充分的安全性。

當您在填寫個人資料與付款相關資料前，您可以先查看該網頁是否已啟動 SSL 保密機制。方法是檢視瀏覽器視窗的右下角或正下方，是否有一個已鎖上的小鎖圖案。如小鎖圖案為鎖上，即表示 SSL 保密機制已啟動；否則即表示未啟動 SSL 保密機制。

除了在 SSL 加密機制下使用方便快速的線上信用卡付款之外，ezfly 易飛網也提供您其他便利的付款選擇，例如 ATM 自動櫃員機轉帳付款服務；您只要依指示完成交易流程並取得該次交易的轉帳代號，於付款期限內至全省具跨行轉帳功能的自動櫃員機完成轉帳手續，即可完成交易。

為保障您的隱私及資料安全，您在 ezfly 易飛網交易時所提供的相關資料，會受到嚴密的保護，除為了完成交易交付商品或提供服務而必須提供相關資料予商品及服務提供者，或因政府執法機關要求之外，我們絕不會將您的個人資料及交易資料漏至任何易飛網科技股份有限公司以外的團體或其他第三者。

資料來源：www.ezfly.com

交易訊息或文件，具有法律的效力以作為事後糾紛法院仲裁的證據。
於是「電腦處理個人資料保護法」與「電子簽章法」就應運而生。

（一）電腦處理個人資料保護法

我國於一九九五年八月十一日正式公布實施「電腦處理個人資料保護法」（以下簡稱個資法，法條內容請參考http://www.rdec.gov.tw/misgw/law/d2.html）。從個資法第一條：「為規範電腦處理個人資料，以避免人格權受侵害，並促進個人資料之合理利用，特制定本法」，就可以了解到「隱私權保護」為本法之立法主旨。

個資法所規範的事業包括：電信、徵信、醫院、學校、金融、證券、保險、大眾傳播業等八個特殊行業。指定這八個行業是因為它們有可能大量蒐集消費者資料，對消費者權益影響較大。不過，旅行業者最關心的，還是在於網路旅行社是否屬於個資法規範的範圍？

有關這個問題，必須先從規範電信業的「電信法」來看。根據電信法第十一條規定，電信事業分為第一類與第二類，而網路旅行社的營業性質就屬於第二類中的「數據類」h項：交易服務業務（data transaction service）的營業範圍。繞了這麼大圈，問題的答案就是：網路旅行社在資料蒐集與利用上理當受到個資法的規範。

（二）電子簽章法

當電子商務交易金額節節攀升，「數位經濟」儼然成形的同時，當務之急就是相關法律規定之建立，以規範行為當事人之法律關係，並保障消費者的權利。針對網路交易所引發的電子簽章與電子文件法律問題，以及界定認證機構與使用者之權責等議題，都有待制訂新法來加以解決。

行政院NII（National Information Infrastructure，國家資訊基礎建設）計畫有鑑於：推動電子交易之普及運用、確保電子交易之安全，

並促進電子化政府及電子商務之發展，首先於一九九七年度由經濟部委託資策會科技法律中心進行數位簽章法之研究，並建議政府應儘速研擬數位簽章法，以確定電子簽章及電子文件之法律地位，建立憑證機構管理機制，解決現有法令規範不足或不確定之處。行政院NII小組並自一九九八年一月起，組成「數位簽章法」研擬小組，專門負責草案之研擬工作。最後於一九九九年十二月完成「電子簽章法草案」之研訂，呈報行政院院會正式審議通過，送交立法院。「電子簽章法」終於在二〇〇一年十月三十一日經立法院三讀通過，並由陳水扁總統於同年十一月十四日公布（法條內容請參考 http://www.esign.org.tw/Statutes_01.asp）。

電子簽章法的通過，將可奠定我國電子商務發展法制基礎，活絡數位經濟活動，並在安全及可信賴的電子認證機制及確定的法律架構下全面開展，進而加速旅行業e化的腳步、提升旅行業電子商務之應用層次。

由於電子簽章法係屬於科技新興產物，對於網路消費者與網路旅行社而言是全新的經驗，所以以下我們將針對常見的問題作一簡單說明。

1.電子簽章法不是數位簽章法

電子簽章法基於技術中立的立法原則，所以並不以「非對稱式」加密技術（下一節中介紹）為基礎之「數位簽章」為限，以免阻礙其他技術之應用發展。因為廣義的電子簽章不僅涵蓋數位簽章，還包括其他「電子形式」的生物辨識技術（如：指紋辨識、瞳孔虹膜辨識、聲紋辨識等）。

2.電子簽章不同於傳統簽名蓋章

「電子簽章」（electronic signature）係指以電子形式存在（相關的簽章原理於下一節中介紹），依附在電子文件並與其邏輯相關，可用

來辨識電子文件簽署者身分，及表示簽署者同意電子文件內容者。由於現行法律的規範，電子簽章並無法符合法定要式行為之規定。

3.電子文件不同於傳統書面文件

「電子文件」（electronic document）在電子簽章法第二條中的定義為：「指文字、聲音、圖片、影像、符號或其他資料，以電子或其他以人之知覺無法直接認知與識別之方式，所製成足以表示其用意之紀錄，而供電子處理之用者。」由於電子文件係由電磁記錄產生，並沒有實體可供依附存在，與使用紙張的文書不同。一旦電子文件遭到竄改，只是位元的增減，無法像實體紙本可以看出塗改痕跡。這些與實體書面紙本的差異性質，使得電子文件明顯無法符合現有法律「書面」要式行為規定要求，也就無法具有相同法律效力。

其他有關於數位簽章的詳細內容，讀者可以上經濟部「推動電子簽章法計畫」網站（網址為http://www.esign.org.tw）查看。

第三節　線上交易保障

在網路上消費旅遊產品，不同於一般傳統的旅行社交易，網路上交易的主體通常無法面對面交易，消費者只能單憑網路上所刊載的產品內容作判斷，並利用線上契約（online contract）完成交易，因此消費者的風險有別於傳統交易。為了進一步了解線上交易保障，我們有必要認識網路交易性質、線上契約、電子商務消費者保護相關機構以及安全交易環境建置等議題。以下我們將一一介紹線上交易保障相關議題。

一、網路交易的性質

由於網路交易過程，消費者並沒有檢視實際商品的機會，所以行政院消費者保護委員會（以下簡稱消保會）在台八十六消保法字第〇〇四二二號函中認定：「……網路購物之交易形態，其性質屬於『消費者保護法』特種買賣之郵購買賣……」。也就是消費者在網路購買旅遊產品時，可以依消費者保護法之相關規定辦理退貨。

二、線上契約

在網路上購買旅遊商品，旅遊網站通常會在網頁上預先載明契約條款，消費者必須以滑鼠按下「同意」鍵之後，才能進行交易。這種稱為點選條款（point/click agreement）的線上契約（on-line contract），由於消費者只能選擇接受或拒絕，而不能對契約內容加以修改，所以被認定為「定型化契約」。在法律上，當消費者在網頁上按下「同意」鍵時，就表示提出服務條件的「要約」，而當這個訊息經由伺服器回傳給消費者「交易成功」訊息時，就代表該網站對於這個要約的「承諾」，也就是契約正式成立。不過，線上契約仍有下列問題有待解決：

1.網路簽名

對於代辦出、入國境及簽證手續以及保險等需要簽名的服務，除非各服務單位接受「數位簽章」，而消費者也依「電子簽章法」的規定執行「簽名」的動作，否則無法在網路上對「簽名」行為產生法律效力。

2.未成年上網

民法第七十五條規定：「無行為能力人之意思表示無效」。上網使用者在十四歲以下，就屬於無行為能力者；而十四歲到二十歲的使用者，則屬於限制行為能力者，也就是在沒有得到法定代理人事先同意或事後承認，其效力是未定的。

3.定型化契約的三十日審閱期

消保法施行細則第十一條規定：「企業經營者與消費者訂立定型化契約之前，應有三十日的時間供消費者審閱全部條款內容，違反此規定，該條款不構成契約的內容」。礙於網路的特殊性，消費者通常必須在線上交易流程中審查完契約內容並作採購決定，顯然是違反此法條的規定。

三、電子商務消費者保護之相關機構

當消費者對網路所購買的旅遊產品有意見時，可以向網路商家、消保團體（如：旅遊品質保障協會、消費者保護基金會）申訴。如果網路商家未在十五日內妥善處理時，消費者可以向、縣／市政府的消費者保護官（簡稱消保官）申訴，請求協助處理消費爭議。除此之外，筆者另外介紹兩個處理網路糾紛與網路安全的線上服務機構：

（一）中華民國網路消費協會（http://www.nca.org.tw/）

中華民國網路消費協會是以提升國民資訊生活之品質、促進網際網路與電信網路使用之安全暨保障網際網路與電信網路之使用者與消費者權益為宗旨。其主要服務為：網路闢謠、查證網路流言、申訴釋疑等。

（二）台灣電腦網路危機處理中心（http://www.cert.org.tw/）

台灣電腦網路危機處理中心（TWCERT）於二〇〇一年十月已正式加入國際FIRST組織，成為全台灣處理網路安全方面事件的對外窗口，擔任起與其他CERT組織溝通的任務，以提供國人更完善之服務與安全訊息，並與其他國家共同為網路安全盡一份心力。其成立宗旨為：

1. 加速網路安全資訊之流通，以提升國內資訊與網路的安全性。
2. 研發電腦網路偵防技術，增進網路之安全性。
3. 協助推展全國網路安全及各組織之危機處理小組之建立，以及協調安全資訊之整合與交換。
4. 促進並協調全國與國際危機處理組織間之交流與合作，共同維護全球網路之安全性。

四、旅遊網站安全交易環境之建置

要建置旅遊網路的交易安全環境，除了旅行業者的自律與法令的約束之外，安全技術的支援也是不可或缺的一環。以下我們將介紹安全交易環境建置相關的安全機制要素、密碼系統以及安全交易要求與防制。

（一）安全機制要素

安全機制中的主要要素包括以下三項：數位憑證、認證中心以及數位簽章。

1.數位憑證（digital certificate）

「數位憑證」（在SET安全機制中稱作電子證書）可分為個人數位

憑證與伺服器數位憑證。個人數位憑證被用來驗證使用者身分真偽；伺服器數位憑證則是鑑別伺服器的標準工具。數位憑證是由公正且被信任的第三者所發出，也就是所謂的認證中心（Certificate Authority, CA）。一張數位憑證至少包含憑證持有人姓名、憑證持有人公開金鑰、憑證的效期、憑證的序號、發行憑證的認證中心名稱，以及簽署公司之數位簽章等資訊。

數位憑證依照認證的不同等級，對申請者所須提供的身分證明嚴謹的程度也有所不同。所以在觀念上與其把數位憑證比喻作網路身分證，不如當作會員證或網路護照來得恰當。

2.認證中心（Certificate Authority, CA）

認證中心（在電子簽章法中稱為憑證機構）在電子商務世界中扮演著非常重要的角色。它不只是具有公信力的發證單位，同時提供使用者公開金鑰（public key）的保管與目錄服務（directory service），以及數位憑證的過期撤銷清單（Certificate Revocation List, CRL）之公告與管理。認證中心受「憑證實務作業基準應載明事項」詳見 http://www.moea.gov.tw/~meco/doc/ndoc/s5_p07.htm 的規範。認證中心主要的功能包括：提供憑證管理、提供金鑰管理、稽核管理，以及目錄檢索等功能。

國內已有許多業者著眼於數位認證的龐大商機，而積極投入認證市場。主要的業者如下：

(1) 中華電信股份有限公司「通用憑證管理中心」(http://epki.com.tw/)

曾負責我國網路報稅試辦作業之業務。主要業務有公司行號憑證申請、RA 憑證網頁申請、SSL 伺服軟體憑證申請。

(2) 網際威信股份有限公司 （HiTRUST）（http://www.hitrust.com. tw/）

　　代理美國VeriSign公司之電子認證產品及技術，並提供電子認證服務及電子商務服務。

(3) 財金資訊股份有限公司 （http://www.ca.fisc.com.tw/index.html）

　　原為屬財政部管轄之金融資訊服務中心，主要提供金融EDI認證、網際網路認證、信用卡網路認證，以及網路銀行認證等服務。

(4) 關貿網路股份有限公司 （http://www.tradevan.com.tw）

　　原為財政部貨物通關自動化規劃推行小組所發展建置之EDI通關資訊交換網路。轉型後的關貿網路公司在電子商務方面主要提供：網路安全認證、電子採購系統、電子供應鏈服務系統，以及財產申報系統等服務。

(5) 台灣網路認證公司 （http://www.taica.com.tw/index.htm）

　　主要係由台灣證券交易所、財金資訊公司、關貿網路公司及台灣證券集中保管公司等四家主要股東籌劃合資成立。主要提供數位簽章公私金鑰之製作、電子認證、電子憑證目錄、電子文件時戳，以及電子文件存證及公證服務。

3.數位簽章 （digital signature）

　　數位簽章從名稱上就不難理解它在電子文件中的角色，就像是簽名蓋章在書面紙本的辦識與不可否認功能（見圖10-5）。它的運作原理（見圖10-6）是以雜湊函數（hash function）將所傳輸文件運算出一組摘要（digest），然後運用傳送者之私密金鑰（private key），將摘要加密編碼出來的一組數位資料（這組數位資料就是數位簽章）。數位簽章會連同用接受者公開金鑰加密的原始文件資料，一起傳送予接受端。當文件送達後，接收者運用其私密金鑰解密，得到數位簽章及原始文件資料。運用傳送者之公開金鑰對數位簽章解密，得到一組文

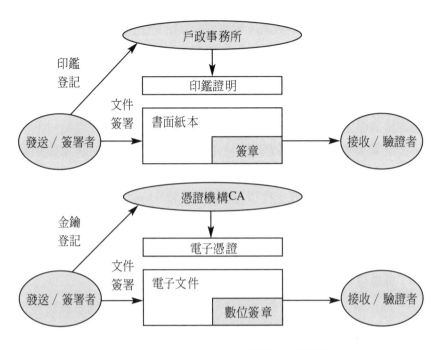

圖10-5 數位簽章與實體簽章對照圖

資料來源：http://www.esign.org.tw/qa_6.htm

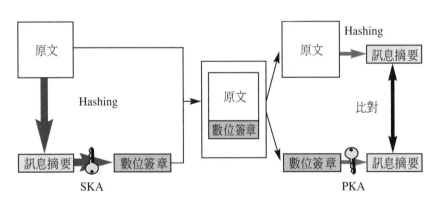

圖10-6 數位簽章示意圖

資料來源：經濟部網際網路商業應用計畫

件摘要；利用相同之函數對所接收到的原始文件作運算，與解密後之文件摘要作比對，兩者若符合，則對方的身分與文件內容之完整性就可被確認。

（二）密碼系統

密碼系統是一門高深的學問，在這裡我們將引述國內知名密碼專家──台灣科技大學的吳宗成博士所作的研究，來概要性的介紹：密碼系統種類、密碼系統元件以及金鑰的種類。

1.密碼系統種類

密碼系統種類可分為：對稱密碼系統與非對稱密碼系統兩種。

（1）對稱密碼系統（symmetric）

為單鑰（one-key）的加解密系統。使用對稱式金鑰系統交易的雙方，加解密所使用的是同一把金鑰，因此在加解密過程該鑰匙須保密（也就是密鑰）。由於此系統的處理速度較快，故適合大量資料處理，一般用於保護個人檔案與傳輸資料。

（2）非對稱密碼系統（asymmetric）

為雙鑰（two-key）的加密或數位簽章系統。使用非對稱式金鑰系統時，送件端使用私鑰（private key）將資料加密成為密文，當密文送至收件端，收件端使用送件端之公鑰（public key）將密文解密成明文，並與數位簽章內容進行比對，驗證傳送資料是否正確。由於此系統的處理速度較慢，故適合少量的資料處理。

2.密碼系統元件

密碼系統元件包括：加解密模式（見圖10-7）中的明文（clear-text）、密文（cipher-text）與加密轉換、解密轉換；數位簽章模式（圖10-8）中的訊息（message）、簽章（signature）與簽署（sign）、驗證（verify）；以及加密與解密金鑰、簽章與驗證金鑰等元件。

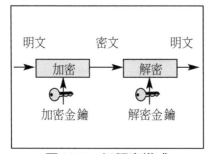

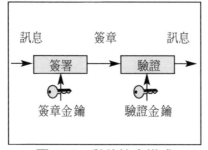

圖10-7　加解密模式　　　　　　圖10-8　數位簽章模式

資料來源：NTUST資訊安全實驗室

3.金鑰的種類

金鑰的種類可分為公鑰、私鑰以及密鑰（secret key）或交談金鑰（session key）等三種。

(1) 公鑰與私鑰

透過公鑰與私鑰的運用，可確保網路上金流及資訊流的隱密性與交易之不可否認性。這兩把鑰匙皆由幾何方法產生一定位元長度（如：64bit、128 bit），確保被破解的難度。公鑰是經過認證中心來認證，私鑰則由交易雙方中，一方向另一方提出要求取得，不得分享第三者。

(2) 密鑰

密鑰是一把通訊雙方都有的內容相同的金鑰（經過公鑰加密系統祕密交換後），它的作用是將大量的訊息快速加、解密。

(三) 安全交易要求與防制

電子資料被偷不同於實體遭竊，不容易顯示有何異樣。一個安全可靠的旅遊產品交易網站，必須具備以下基本要求：隱密性、完整性、來源辨識、無法否認傳送訊息法及無法否認接收訊息。這些交易

安全上的要求與其對應的威脅及防制機能彙整於**表10-4**。

表10-4　交易安全要求、威脅及防制

安全服務項目	對付的威脅	使用之防制機能
資料隱密性	截聽洩漏	資料加密（DES、RSA）
資料完整性	竄改、重送、遺失	數位信封（DES及RSA）
資料傳輸來源辨識	冒名傳送假資料	資料押（MAC）數位簽章（RSA）
交易之不可否認性	否認已收、送資料	數位簽章（RSA）

資料來源：作者整理編輯，二OO二年三月

第三篇
旅行業e化——作業轉型篇

隨著網際網路的消費習性、商業模式以及組織運作的改變，轉型中的電子化旅行社在工作本質也起了根本性的變化：就像舊地圖無法適用在新街道、舊武器上不了新戰場，當過去業務開發的訣竅、客戶信服的專業、任勞任怨的OP、深厚的平面媒體關係⋯⋯等活躍於傳統旅行社的特質與技能，搬上網路新舞台演出時，不免發生使不上力、英雄無用武之地等水土不服現象。

試想當對話式網頁建立之後，業務員的三寸不爛之舌有何作用？當行銷部門負責網站聯盟合作以拓展通路與流量時，該如何與業務部門釐清業務開發的工作？當共享的票價資料檔隨手可查詢時，以快速翻閱票價本報價見長的票務OP價值在哪裡？當e化的作業環境，使得旅客的交易可以直達最上游的存量供應，那麼業務員與OP他們在轉型後的旅行社又該扮演什麼角色？當電子文件暢行無阻時，收發文件的工作是什麼？當網站藉由聯盟合作導入流量時，過去的媒體關係可以發揮多大的效益？這些重新定義工作的問題，的確是旅行業在完成策略性的e化布局與基礎設施建構後，接下來最重要的任務：不管是將傳統的人力順利地轉移到新的工作平台，或是招募符合新平台要求的人力資源，勢必將決定e化轉型的成敗。

作業轉型篇將以旅行社在傳統與e化環境的實務作業面，作為介紹的重點。筆者挑選了e化衝擊較大的四項功能作業，探討其轉型後新的工作設計、新的工作能力要求以及新的工作觀念與執行技巧。本篇所介紹的四章分別為：第十一章銷售作業e化，內容介紹網路旅行社業務部門工作設計、旅遊網站訂價策略，以及旅遊網站客訴處理；第十二章OP（票務、自由行、團體）作業e化，主要在介紹OP在旅行社的作業與角色、e化環境之OP工作設計，以及網站產品資訊維護；第十三章行銷作業e化探討的主題，包括網路旅行社行銷部門工作設計、網路行銷以及網路廣告；最後的第十四章金流作業e化，則是介紹電子付款系統與SET與SSL網路安全機制。

第十一章

銷售作業 e 化

銷售是旅行社主要營收與利潤的來源。業務人員透過廣告、型錄（brochure）、拜訪等方式開發新客戶，透過刊物、電話，憑藉著熱忱與專業維繫客戶關係，在經年累月的經營下，逐漸擁有廣大客戶，並為旅行社奠定業務版圖。資深業務人員也正因為掌握客源，讓旅行業者隨時存在著「客戶隨業務員出走」的管理危機。

　　不過當客戶可以自行在網路上網選購商品，並且享受到比十年業務交情還要低的報價、還要快的回應速度，以及更清楚的產品規格與權益問題時；而反觀業務員卻是等著電腦系統平均分配訂單。這時候恐怕是「業務員充滿著隨時準備出走」的工作危機。

　　本章將以傳統銷售作業與 e 化銷售作業相互對照的方式，說明其工作上的變革與差異，並提醒業務人員重新思考該角色在網路環境中的價值。本章共分為三節。第一節先談網路旅行社業務部門工作設計，文中闡述業務部門在旅行社的主要工作，與網路旅行社業務工作之設計；在第二節旅遊網站訂價策略中，介紹網路訂價特性、旅遊產品的差別訂價、訂價目標之選定以及訂價的方法；最後在旅遊網站客訴處理中介紹客訴處理的重要性，與客訴處理程序。

第一節　網路旅行社業務部門工作設計

　　業務是旅行社的「金脈」。台灣之所以中小型旅行社到處林立，其中最重要的因素之一就是：擁有「金脈」的資深業務人員另起爐灶自立門戶。在傳統旅行社，業務的拓展是建立在客戶與業務員之間的互動以及情感認同上，所以客戶很容易對值得信任的業務員產生專業與服務上的依賴。這種黏稠的客戶關係，在銷售與服務自動化的網路旅行社會起什麼樣的變化呢？

　　當消費者開始體會到網站可以提供前所未有的便利、可以滿足操

之在我的專屬感，以及享受完整而透明化的產品資訊時，似乎也就在宣告業務員的大部分功能已經被網站所取代。本節要探討許多業務人員所關心的問題：在e化環境中，他們的角色將有哪些重大變化，以及他們將何去何從。筆者希望透過下列兩個議題的介紹，能協助業務人員釐清e化轉型的角色調整。這兩個議題是：業務部門在旅行社的主要工作與網路旅行社業務工作設計。

一、業務部門在旅行社的主要工作

業務部門是旅行社的先鋒部隊，負責在最前線衝鋒陷陣、攻城掠地。由於旅遊產品是屬於個人感受的經驗產品，在不可試用的情況下，旅客通常會希望扮演專業顧問角色的業務人員，能提供豐富的產品知識與實際的旅遊經驗，以協助旅客做遊程的規劃及產品的採購（例如：建議旅客適合的景點、適當的旅遊季節、合理的旅遊天數、最省時間的航班組合……等）。所以資深的業務人員往往能善用多年經營的人脈，並憑藉長期累積的專業素養，為旅行社屢建奇功。

在網路旅行社同樣要執行拓展業績、聯繫客戶、排除交易上的障礙……等業務任務，只是服務環境的改變使得服務提供的方式也跟著改變。以下我們將以傳統業務工作與網路環境上的作業相互對照，逐一介紹它們在作業與角色上的差異。這些工作包括：業績拓展、接單與收款服務、排除交易障礙、客戶關係維繫以及因應客戶個別需求所提供的服務。

（一）業績拓展

業績拓展是業務部最重要的工作。傳統旅行社在業績拓展上所重視的是扎根的工作。「人脈」與「客戶關係」就是長期深耕後的結果，也是業績的主要來源；扎根後另一個可觀的效益就是口碑推薦，

因為重視經驗與感受的旅遊服務，客戶推薦的力量會更勝於業務人員的說服。當然其他諸如促銷活動、廣告宣傳以及電話名錄行銷，也都會吸引一些游離的消費者。業績拓展的概念是不是也同樣適用在網站上呢？

在網路上透過人脈拓展業務，其效果不亞於傳統銷售的效果。所謂的網路人脈範圍很廣，舉凡在網路上結識的朋友都可以算是網路人脈。網路人脈的「脈礦」比傳統更明確（旅遊社群網站就是最好的例子），交流的方式比傳統更多元（ICQ、聊天室、討論區等）。充分的熱忱（例如：持續轉寄適合對方的文章、用心回答達網友的問題等）、足夠的專業、時間的考驗，仍然是建立信任關係的不二法門。不過，這對於轉型中的業務人員來講，馬上面臨兩個嚴峻的問題：其一，他們很難將傳統老顧客轉移為網路新客戶；其二，資深的業務員普遍不熟電腦，何來網路人脈？

另外通路開發也是拓展網路業務重要的工作。通路開發的形態非常多，包括：與聯盟網站交換廣告或互搭電子報的訊息、開發網路名單、加盟旅遊交易平台、租用入口網旅遊頻道……等。不過，這方面的工作基本上比較偏向於行銷部的業務職掌（詳見第十三章）。

（二）接單服務

在傳統接單服務中包含了產品解說、採購建議、報價、報名等工作。由於供需兩方是以同步溝通的方式對話，所以每一通電話都考驗著業務人員的專業、親切以及表達能力，並影響著客人報名的決定。而電話接聽效率則是業務極限的關鍵。

不過當這個戰戰兢兢的接單服務，轉移到銷售自動化的網路旅行社時，情況便完全不同：除了非規格品外，其餘的產品內容全都詳實地呈現在網頁上，而且服務的時間不受任何限制、消費者沒有遇上生澀新手的問題、不會有令人不耐煩的「現在忙線中，請您稍後再撥」

的等候，更不用擔心因為不善於殺價而老是當冤大頭。甚至強調個別化服務的網站還可以根據過去消費紀錄，主動發電子郵件建議消費者選購適合的產品。e化環境中的業務員，上班除了處理消費者付款作業，然後通知OP開票、開住宿券之外（如果是全面線上付款，並將付款後狀態連線到OP作業端，則連通知開票的工作都不須假手於業務），業務員在接單服務的角色幾乎已經完全被網站取代了。

（三）排除交易障礙

在傳統旅行社除非是造成交易糾紛或發生緊急狀況（例如：班機延誤或停飛、機票遺失、辦理退票或退房等），否則消費者儘管提出需求，業務人員忙著確認與回應，旅客在交易過程中，需要協助排除障礙的機會並不多。

反觀在網站的交易過程，可能因為操作使用不熟悉、交易安全有顧慮、產品規格不清楚、消費者的權益不清楚……等問題，而需要提供專業的諮詢服務。這樣的工作性質，其實適合以客戶服務中心的方式來統合處理客戶的問題。因為專職的客服人員所扮演的角色，不只是協助使用者解決線上問題，還可以將客戶的回饋資訊，作為改善使用者介面與提升網站價值的依據，為網站注入源源不絕的活水。

（四）客戶關係維繫

在傳統旅行社，客戶關係是以業務員為核心所長期經營建立的客戶信賴與專業的關係。這種關係到了e化環境，就轉變為以網站功能與服務為重心，並滿足消費者需求的網路服務關係。這種關係的轉變對旅行社而言有三個重大的意義：其一是過去業務員所獨享的「客戶是業務員的，而不是公司的」這種關係正式走入歷史，因為保留消費者基本資料與消費資料（歷史資料或正進行中的交易紀錄）的是旅行社，而不是業務員；第二個是更重視旅客需求的深入了解。因為網路

交易環境下所培養出來的消費行為模式（在第二章中曾談過新消費主義），比傳統更自主、更有計畫性。所以要維繫這層「人機關係」，還要下更多的功夫研究網路旅客的需求；第三則是運用資訊科技，擴大與客戶關係維繫的深度與廣度。例如：透過網站發送電子報或是電腦電話整合系統，可服務的範圍與聯繫的速度，都要比傳統高出許多。

（五）客戶個別需求服務

除了上面這些例行性的工作，其他還有協助消費者處理一些個別需求，如：代辦護照與簽證、加保意外險、航空公司會員卡申請……等。

從上面的工作對照，我們可以發現到：當業務從傳統走向e化工作環境時，業務員與客戶的情感關係不見了！業務驍勇善戰的先鋒角色式微了！而且業務人員在組織的角色很顯然與行銷人員及OP人員產生重疊與混淆。網路旅行社必須透過工作設計，來重新釐清與規範部門的權責。

二、網路旅行社業務工作之設計

在e化環境中，單純、重複的業務工作已經由網路所取代，業務人員的工作內容也大幅變更，所以業務人員的角色也應該重新定位。以下我們將介紹網路業務工作的設計原則與工作要求。

（一）設計原則

業務工作設計的原則，包括：利潤中心、專業分工、精簡原則、專案導向原則，以及單一窗口原則。

1.利潤中心

負責網站營業收入的業務部門，在組織設計上，應該採用利潤中心制度，以統籌規劃與利潤相關的業務開發、訂價策略以及業績獎金辦法等事項，進而達到旅行社所要求的部門目標。

2.專業分工

基於經濟效益與專業分工的考量，業務工作在組織設計上可以區分為：接單作業、客服中心以及業務開發三種不同性質的工作。接單作業強調例行性標準化的作業效率（其實嚴格來看，這已經是屬於加工性質的OP工作了。詳見第十二章）。由於操作簡單，所以人力訴求以低技能作為考量；而客服中心負責問題諮詢、緊急救援等網路無法提供的服務，有時候也負責電話行銷。這方面的工作最適合由資深業務來擔任；而真正業務的主力應該在於業務開發，不管是經銷商的開發、工商客戶的開發，還是網路客戶的開發。這需要結合網站行銷與熟稔旅行業務兩方面的專長。

3.精簡原則

精簡人力是銷售自動化的重要目標之一。網路旅行社在設計業務工作時，特別需要跳脫傳統以業務人員多寡決定業績戰力的思維。因為當網站服務克服了傳統的話務瓶頸之後，增加業務人員以消化旅客來電的問題已經不存在了（除了客服中心，而客服人員的編制與網站設計的好壞有絕對的關係）。所以精簡人力是業務部的重要設計原則。

4.專案導向原則

強調組織扁平化的網路旅行社，適合實施產品專案經理制度，以統籌產品的規劃、在網站上的呈現以及銷售等工作。而專案管理與溝通協調就成了專案經理必備的能力。

5.單一窗口原則

業務人員在網路旅行社仍然站在第一線從事客戶服務的工作。所以在資訊共享的e化作業環境中,對客戶的服務應該貫徹便利的單一窗口服務。就像在第五章所介紹的電腦電話整合系統（CTI）服務,可以做到將來電客戶自動分派到上一次服務的人員,並同時在電腦畫面上提供該客戶基本資料與交易紀錄,這樣的服務可以改善客戶因電話轉接而重複描述問題的困擾。

（二）工作要求

業務人員的工作要求,可以按照上面三種不同的專業分工,來個別訂定規範。它們是:接單作業、客服中心以及業務開發。

1.接單作業

接單作業以操作性的工作為主。這些工作的要求包括:簡易網頁編輯、擅長文字溝通,以及蒐集同業售價資訊。

(1)簡易網頁編輯

接單人員由於工作單純,所以具備簡單的網頁編輯能力,可以及時更改網頁上的漏字或錯字,而不需要等待視覺設計人員處置。

(2)擅長文字溝通

網路的溝通形態是以文字為主（處理客戶問題排解的客服中心例外）。因為網路消費者已經習慣電子郵件的文字溝通方式。這對於平常以話術行銷見長的業務人員來講是一大挑戰,因為文字的組織結構要比語言溝通來得嚴謹而精確,況且許多資深業務人員並不熟悉電腦的操作。

(3)蒐集同業售價資訊

接單人員天天接觸客戶的訂單,對熱門產品與價格的敏感度應該高於其他人員（維護產品資訊的OP除外）。所以接單人員應該定期蒐

集競爭同業主力產品的訂價規則，以提供給產品負責人作爲參考。

2.客服中心

雖然網路取代了許多傳統業務人員的作業，但是旅遊服務的主體還是在於人。所以形象專業、親切的客服人員在網路旅行社彌補了網站人性面的不足。一個健全的客服中心，除了要有優秀的客服人員之外，還要具備完善的服務設施。客服中心的要求包括：諮詢解說與客訴、緊急服務、客戶關係維繫以及服務設施的支援。

(1) 諮詢解說與客訴

旅遊網站並非無所不能，它處理了旅行社絕大多數例行性、規則性、標準化的產品與作業，而其餘的事項就有賴於個別的諮詢服務。一個稱職的旅行社客服人員，除了要有情緒穩定、善於傾聽的人格特質、自信肯定的聲音，以及旅遊產品的專業素養之外，還必須受過專業的客服訓練，處理棘手的抱怨問題，及挽留可能流失的客戶。而爲了有效答詢客戶問題，旅行社通常會將顧客常問的問題彙整，並提供話術給客服人員靈活運用。

(2) 緊急服務

旅客在國外發生機票遺失、護照遭竊、交通意外、生病就醫……等緊急事故時，可能求助於旅行社的支援，客服人員必須了解旅行社的通報系統與問題處理的層級，然後盡速回應旅客。

旅行社應該訂定有關於一般客訴與緊急事故的服務規格，並在網站上公布，以昭信於網路客戶。常見的規格包括：受理時間、受理範圍、回應時間、處理流程等。

(3) 客戶關係維繫

這裡不談客戶關係管理，是因爲通常客服中心只負責客戶的聯繫工作，而不涉及「入會活動設計」、「提高購買次數」、「延長客戶保留」……等行銷方案的規劃。至於聯繫的頻率以及聯繫的名單，則由

行銷部門提供。客服人員的聯繫工作主要以電話為主，通常電話聯繫會結合行銷部門的促銷活動。有關常見的客戶聯繫方式請參考本書第五章。

(4) 服務設施的支援

客服工作的效率與服務品質的提升，需要適當服務設施的支援。為了節省客服中心人力、有效處理客訴以及做好客戶聯繫，客服中心需要一套具備：自動語音回覆、錄音（作為投訴的依據）、報表分析（例如：來電時間、問題集中趨勢）、自動話務分派（實踐單一服務窗口），以及查詢交易紀錄（電話接聽第一時間就掌握客戶需求）等功能的電腦電話整合系統。

3.業務開發

業務開發是業務真正的主力。不管是經銷商的開發、工商客戶的開發，還是網路客戶的開發，網路業務開發工作需要結合熟稔旅行社產品的業務部門、熟悉網路行銷的行銷部門，以及提供技術支援的資訊部等三方面的專長。

(1) 經銷商

網路經銷商（e-agent）的開發，對熟悉薑售體系的業務人員來講，在既有傳統旅行社的業務關係之下，要將經銷業務延伸到網路上，其實並不難。不過，網路旅行社對於經銷商帳號的審查與信用控管必須比傳統旅行社更為嚴謹，以免造成帳務上的困擾。

(2) 網路工商客戶

網路工商客戶開發與傳統旅行社並無太大的差異。同樣是針對大陸台商、外商公司、高科技業者等商務旅客，作為開發的重點。只是網路工商客戶可以做到更有效率的線上下單、線上查詢等即時的服務。

(3) 網路一般客戶

　　網路一般客戶的開發除了藉由促銷活動、廣告曝光、網站聯盟等行銷手段來吸引客戶之外，另外還可以善用社群網站的網路人脈經營，開拓網路一般客戶。

第二節　旅遊網站訂價策略

　　價格是網路旅行社創造收益的重要因素，也是市場競爭上的主要手段。低價旅遊產品在網站上銷售，對消費者有一定的吸引力。但是單憑低價卻無法讓公司成為網路旅行社中的佼佼者。過去標榜：「買貴退」的某知名旅遊網站，並沒有因此而讓該網站獨占鰲頭。MIT e-Business 中心主任 Erik Brynjolfsson 在他的研究中就證實了：「價格是很重要，但不是電子商務的全部」。Brynjolfsson 的研究發現，以美國的網路書店來看：Books.com 的平均價格要比 Amazon.com 便宜一·六五美元，但是 Books.com 只有2％的市場占有率，而 Amazon 卻有80％的市場占有率；Brynjolfsson 也同時發現，最後真正向最低價網站購物的消費者其實只有47％，而這些是特別利用比價網站來購物的消費者，低價對一般消費者的影響力可能更低。Brynjolfsson 的研究結論是：服務品質、品牌形象和客戶忠誠度才是主要的競爭力。

　　價格也是行銷組合中最具彈性的要素。旅遊產品的訂價便經常受到市場供需狀況、同業競爭、匯率波動、資訊的公開與流通程度……等因素影響而有所調整。所以旅遊網站的訂價策略是決定業務部門能否達成旅行社利潤要求的關鍵。以下我們將介紹：網路訂價的特性、旅遊產品的差別訂價、選定訂價目標以及產品訂價的方法。

一、網路訂價的特性

　　傳統旅行社的訂價方式，通常由業務主管負責訂定銷售的底價與公開的賣價，這兩者間的價差由業務人員自行運用，而業務的報價又是根據消費者對價格的敏感度而定。傳統的訂價方式對於價格完全公開而且比價容易的網站來說，根本就是不可行。所以業務主管有必要先了解網路訂價的特性。

（一）彈性變更快速回應

　　網站本身就是媒體，這對網路旅行業而言，著實提供了彈性訂價的機會。業務部一旦發現市場的價格變動，可以即時回應市場的需求。不像傳統旅行業改變訂價需要花費成本與時間，例如重新印製文宣品、排定廣告時間表等。但在網路上，只要在網頁或商品資料庫更新數字，就可以隨時依競爭狀況或市場需求調整售價。

（二）買方力量自行訂價

　　網站本身也是一個市集 （market place），這個市集幾乎可以不受限制地將供需雙方集中在一起，這提供了消費者集體議價的機會，同樣也帶給網路旅行社量化銷售與出清存貨的契機。所以在網路就衍生出多種有別於傳統的訂價模式。例如：Priceline 的自行定價 （name your own price）、Expedia 的售價追蹤 （fare tracker），以及國內多家旅遊網站採用的限時搶購 （last minute） 競標存貨等訂價模式。

（三）預售訂價調節供需

　　旅遊產品無法透過庫存來調節供需，所以透過優惠的預售價可以提前確認需求狀況，以利有效調度旅遊資源，並且可以優先爭取到有

出國需求的旅客。

（四）無地域性訂價差異

網路的交易由於不受時空上的限制，所以不管消費者人在都市或是偏遠的地區，只要連上網路造訪同一個網站，其標示的價格都是一樣的。

二、旅遊產品的差別訂價

在行銷上所謂的差別訂價（discriminatory pricing），是指以不同價格銷售同一產品，此種價格差異並非來自於成本的因素。差別訂價的實施有其必要的條件，這些條件包括：市場必須可以區隔，不同的區隔市場表現出不同的需求強度；低價市場的產品不能轉移或再銷售給高價市場；差別訂價不會帶來客戶反感與抵制等。旅遊產品成本結構中占最高比重的兩個要素：票價與房價都是屬於典型的差別訂價模式。以航空公司差別訂價爲例，其區隔因素如下：

（一）服務艙等

航空公司一般區分爲頭等艙、商務艙以及經濟艙三個等級，也有業者推出介於經濟艙與商務艙之間的經濟豪華艙。艙等不同，價格與服務也隨之不同。

（二）出發的時間

出發的時間是以方便性作區隔。通常一大清早或深夜的班機，由於對旅客較不便，所以訂價會比較便宜。

（三）出發的日子

一般區分為週末（週五、六、日）與非週末。有些航空公司非週末的優惠票價只規定出發日，有些則連同回程日也一併限制在內。

（四）出發的季節

依照市場的需求強度而定。通常在年底的票價會有多達三、四個版本。因為有許多旅客都是趕在年底前藉著年假出國旅遊，而剛好年底又有連續假期，所以這段期間季節性的差別訂價就格外明顯。

（五）適用的期限

機票的效期也是訂價的區隔要素。雖然效期是愈短愈便宜，但是有時候會有最短停留過夜天數的限制。

（六）適用的身分

航空公司除了一般按照年齡區分為二歲以下的嬰兒票價、二到十二歲的小孩票價，以及十二歲以上的成人票價之外，有些航空公司另外還規劃特殊身分的外勞票、老人票、學生票等優惠票價。

（七）航程的便利性

通常轉機的航班比直飛的便宜。從台灣出發後，接駁的便利性與聯營的航空公司也同樣會影響訂價。

航空公司採取差別訂價主要的目的在於提高航班的搭載率，而旅遊產品另一個組合要素：飯店，為了提高住房率也同樣採取差別訂價的模式。所以為了反映這兩個成本要素的價格波動，網路旅行社必須快速地更新產品售價，以搶得市場先機（在第十二章我們將介紹產品資訊的維護）。

三、訂價目標之選定

有許多旅行社會根據市場定位選定訂價目標，所以旅行社的定位愈清楚，則訂價愈容易。Kotler 在《行銷管理學》中介紹到：每一家公司在訂價時，會考慮到下列六種主要目的之一。它們是：生存、最大化當期利潤、最大化當期收入、銷售成長最大化、市場吸脂最大化，以及產品品質領導等六項。網路旅行社通常採取哪一種訂價目標呢？這要從旅遊網站市場主流來看：由於玉山票務（ysticket.com）以市場先驅者角色在國內旅遊網站引領風潮，所以玉山票務以經銷商成本加上６％作為訂價的規則（低於當時實體旅行社３％到５％的訂價），就成為市場追隨者跟進的標準。玉山考量的是藉由效率化的「生產」來降低變動成本（玉山認為票價是價格敏感度頗高的產品，所以低價是市場競爭的關鍵），以朝向「銷售成長最大化」目標前進。

四、訂價方法

雖然玉山明訂的訂價政策廣為網友接受，並成為同業訂價參考的依據（後來演進到消費者自行訂位可以再減少２％，也就是４％的利潤）。不過各種刺激買氣的促銷手法，還是以調整訂價最吸引消費者。旅遊網路的訂價方法有下列各項可供彈性運用：

（一）以時間為基礎的訂價

目的在於吸引計畫性的旅客與分散作業集中的瓶頸。距離出發前時間愈長，則價格優惠愈多。

（二）以商品規格為基礎的訂價

別的網路無法滿足的商品與功能，因為沒有替代性，所以可以調高訂價。反之，無差異性的產品就必須盯住市場的競爭價格（像台港航線這條熱門的航線，各網站的售價差異就很小）。

（三）以數量折扣為基礎的訂價

這是網路吸引消費者重要的因素之一。在網路上旅客很容易集結在一起，形成買方議價的力量，這也就是C to B（customer to business）的交易方式。關於網路上的數量折扣訂價有兩點必須特別注意：第一是傳統的數量折扣是基於節省重複操作的人力，而將省下來的作業成本反映在數量折扣上，而強調作業自動化的網站訂價，必須考慮到是否還有折扣的空間；第二是團體票的折扣，團體票雖然比個人票便宜許多，但是它有同去同回、不可退票、不可更改等限制。

（四）推廣性訂價法

「慶祝週年慶」、「慶祝母親節」……為了配合特殊紀念日或推廣產品而採取的促銷訂價。這種訂價通常適用期限不長。推廣時應該特別注意到，「限時搶購」可能引起流量的暴增而造成交易的癱瘓。

（五）功能性訂價

在玉山票務所推出的「訂位DIY節省2％」，就是這種功能性訂價法，其反映的售價也就是銷售與服務自動化後的成本轉移。

（六）會員折價法

會員按照等級給予不同的優惠折價。通常可以享有這種優惠的會員（個人會員或團體會員），對旅行社都有一定的貢獻度。這是客戶

終身價值的訂價考量。

第三節　旅遊網站客訴處理

「機票價格不正確」、「XX旅遊網站糾紛又一樁」、「超爛旅行社」、「最惡劣的XX旅遊網站」、「湊票條件限制標示不清楚」……短短幾年的網路營運，處處可見網友驚心動魄的網路交易經驗，這些「不平之鳴」以超乎我們想像的速度在網站上一再流傳（這是文字傳播與語音傳播最大的差異）。對於網路消費者的客訴，如果旅行業者不加以妥善處理，將造成公司重大的傷害。

目前已經有不少旅行業者成立專責的部門處理客戶的意見與抱怨。不過，大多數的旅行社還是以業務部門處理客訴問題。如果依照第一節所介紹的業務部職能，網路旅行社的客訴問題應該由客服中心來負責處理。以下介紹客訴處理的重要性與客訴處理的程序。

一、客訴處理的重要性

用「壞事傳千里」這句話形容客戶抱怨在網路上的蔓延非常貼切。不同於傳統旅客受到權益損害時，循著旅行業品質保障協會或消基會等管道來進行調處，網路成為消費者宣泄不滿情緒與報復的最佳管道。客訴處理得好，不但可以減少旅行社賠償或官司上的損失、還可以挽回消費者的心；但是如果處理不當，後果將會像案例（詳見**案例11-1**與**案例11-2**）中的情況，激起網友的群體抵制，並留下難以彌補的負面印象。

案例 11-1　YY 旅遊網站機票糾紛

　　由於瑞航今年開票相關規定更改的關係，我很不幸地被迫取消自己訂好的機位，改跟 YY 訂，否則我必須在三月底就開票完成。試問：六月底才要出國，九月底才要回國的我，連回程都不確定就要我開票，開票後更改日期又要罰錢，我又不是瘋了。而，YY 在五月又規定，暑假出發的票必須要三十一天前開票，挖勒……

　　算了算了……只好速速預估自己可能回程的日期，請 YY 訂位。結果電話一直不通，只好親自跑去啦。跟 YY 職員甲訂好回程之後，聽 YY 票務職員乙說，回程在香港轉機國泰班機行李限重是二十公斤喔，所以我一定會被罰一次。挖勒 again，我想愛血拼的我不爆掉三十公斤就不錯了，在香港還要被多罰十公斤，七千多塊ㄟ！所以又改了回程，改成直飛班機而且提前好幾天回來。後來我一直想不透，於是打去瑞航問，瑞航說全程都是三十公斤啊！於是我又打去 YY argue，YY 說更改回程要罰錢。於是我說是你們給我錯的資訊，我才會那麼早回來，而且我是相信你們的專業才更改回程的。既然現在沒有行李限重的問題，請你幫我改成原來的回程日期。在我間間斷斷聽了三十分鐘左右的音樂之後，終於有了回應（我有聽到接聽我電話那位職員在幫我爭取的聲音，當然也聽到他被刮的聲音），總之，他請我收到機票後寄回給他，他要幫我重開票。

　　到了這星期一，YY 職員丙打電話來跟我確認行程，回程明明是轉機國泰，結果我今天收到機票竟然是華航，挖勒勒，行李限重又回到二十公斤……真是欲哭無淚啊！只好抱著希望打去 YY 問，YY 說是因為國泰是候補所以不能開票，因為瑞航規定位置一定要 OK 才可以開票。我說：「十點十分那班明明還有位置啊」（我想 YY 是九點那班國泰訂不到就給我改成接下來出發的華航吧。）那位小姐幫我 check 一下確定還有位置，就請我趕快把票送去給她更改。不過又給我收了兩百塊的重開費用，我想說算了算了，反正這位小姐服務態度還算不錯，兩百塊就不跟你 argue 了。於是從頭到尾都很無辜的我，終於在今天把票開出來了，真是的感動得不得了啊！

　　其實他們若是從頭到尾都由一個人 handle 的話，後面就不會發生開錯票的事件了，因為我一開始就表明我是因為行李限重的問題，如果是同一個人處理，就不會把我開到華航的票去了。我想 YY 裡面還是有不錯的人的，像是他們老闆 T 先生（不知道他是不是老闆），還有幫我爭取重開票的 S 先生，跟最後幫我重開台港段的 L 小姐，我想我應該算是幸運的了。其中我聽到 S 先生好像被刮的很無奈（ps:刮他的小姐真的很兇），還問我一定要更改回程嗎？在我堅持下，他還是幫我爭取到重開票了。YY 票務「生意」真的是非常非常好，他們的電話簡直比扣應電話還難打，大概是業務一下子擴得太快，而人員素質

（續）案例11-1　YY旅遊網站機票糾紛

才會良莠不齊吧！對了，我的機票還把我加了兩次中正機場稅，還是我自己發現的啊！當然，我有請他退錢給我。不過經過這次訂票過程，讓我很難相信所謂的專業吧，我想我還是多去啃一些相關的資料比較實際一點吧。奉勸大家：還是自己訂位比較好，至少自主性高！有時間上上要搭的航空公司網頁查詢班機，很簡單的。

資料來源：【椰林風情】，作者：birming 時間: Wed May 31 20:03:05 2000

案例11-2　SS旅遊網站訂位疏失糾紛

　　我(學號bxxxxxxxx，今年剛從工管系畢業)，今年暑假和一位學姐約定要去美國玩，預計先到紐約和朋友會面，之後在美國國內坐坐火車和國內班機，最後從洛杉磯回台灣。經過一番資料收集，我覺得SS票務中心所提供的馬航特價機票最便宜，就在八月九號打電話和SS票務中心，訂了馬航的從紐約進、洛杉磯出的機票，費用是未稅前兩萬五。

　　於是我昨天（八月十八日）和學姐兩個人打了電話去SS票務中心問說我們是否可以過去買機票，他們說可以。於是我們兩個人就到了SS票務中心去，當時一位U先生把我們的訂位紀錄列印出來，跟我們說一切OK之後，我們兩個就當場刷了卡，付清了全額的款項(25,000+1,700稅=26,700)，然後等著下午去和他拿機票。以下是他當時給我看的訂位紀錄（之前就email給我過一次）。

1. MH　94 B　24AUG TPELAX HK1　2115　1825　O*　　　　TU
2. CO 144 Q　24AUG LAXEWR HK1　2135　#0538　O*　　　　TU
3. MH　95 B　14SEP LAXTPE HK1　2030　*0115　O*　　　　TU

　　（行程是二十四號從台北飛洛杉磯，再轉機到紐約，最後在二十五號早上五點到紐約）當天（十八號下午），游先生call我說因為他們內部的疏失，馬航兩萬五的機票是二十六號從吉隆坡轉機飛紐約，不是他幫我們訂的二十四號由台北飛洛杉磯後轉國內班機到紐約（不過他們二十四號的確是訂到機位了）。所以他說我們不能夠這樣飛，並且他給了我們兩種選擇：

1. 二十六號有馬航飛紐約的班次，也是兩萬五，不過現在已經全部訂滿了，根據這個方案，我們兩個勢必要延兩天出國，而且是排waiting，不保證可以排到機位。
2. 如果想要準時出發，我們兩個要自己貼錢，去買別家航空公司（例如國泰）二十四號飛紐約的機票。

（續）案例 11-2　SS旅遊網站訂位疏失糾紛

　　弄清楚了他的兩種方案，發現兩種方案居然都是要求我們兩個去承擔SS票務中心當初自己訂位的疏失，所以，我們便和他們要求說我們卡都刷了，不管他用什麼方法，應該要給我們一份可以如期到紐約的機票，而且不應讓我們自行吸收這多出來的部分。

　　於是SS的負責人（D先生）就說我們兩個就是想買便宜的機票去坐比較貴的航班，他說他可以把我們的刷卡紀錄撕掉，取消掉我們這筆交易，他也不想和我們談了，叫我們直接去和他的法律顧問談，最後直接掛了我們的電話。

　　我覺得SS的態度非常惡劣，和我們說一切OK後，我們刷卡買機票，然後他們卻不肯照之前給我們看的訂位紀錄給我們機票，這樣根本就是在耍賴嘛……還有，今天我們莫名其妙地因為SS的疏失，付了錢卻買不到他們原先和我們承諾的機票，打電話去詢問時，居然還要遭受到被人掛電話的待遇，這……是在搞什麼鬼啊？

　　請問有沒有人知道我和我的朋友要用什麼辦法來保障我們消費者的權益？如果我們要照SS對我們撂下狠話的方式，尋求法律途徑解決的話，有什麼是我們需要注意的？謝謝大家！

資料來源：【椰林風情】，發信人：zookie（Thu Aug 19 23:37:32 1999）

二、客訴處理程序

　　「耐心多一點、態度好一點、動作快一點、補償多一點、層次高一點」，這是我們常看到的抱怨處理原則。這些原則無非是要提醒客服人員：視客如己、迅速有效處理與回應客戶，而讓旅行社損失能降到最低。客訴在處理的程序上，可以分為：接受情緒、導引對方陳述事實、再次確認問題要點、轉權責單位處理以，及最後的結案等五個步驟。

（一）接受情緒

接受情緒是處理客戶抱怨的第一關，也是旅行社客服人員必要的素養。客戶願意表達不滿的感受（不管是人到現場或是透過電話、書面），多半只是想要找人「評評理」或「主持公道」，而不是非得要索賠或控告。所以客服人員若能以同理心來傾聽並排解客戶的情緒，通常客戶在發完光火之後，都能逐漸回歸到理性來看待不滿的事件。

（二）導引對方陳述事實

客服人員接下來要導引客戶說出姓名、訴怨的具體事實（時、地、人、事、物）以及聯絡的方式，並記錄重點摘要。

（三）再次確認問題要點

當客戶陳述後，客服人員要重複其要點，以達到完整的理解溝通。並且要明確告知客戶，接下來旅行社的處理程序與回應的時間，讓客戶可以感受到積極的處理態度。

（四）轉權責單位處理

客服人員最後要將「客戶抱怨紀錄」登錄並備份存檔，並將紀錄轉給相關權責單位處理。快速的處理與滿意的答覆，是客戶所期待看到的結果。

（五）結案

完整的結案，不只是平息客戶的不滿，還要追究相關責任與擬定預防再發措施。必要時，可以整理成案例分析，以供教育訓練參考。

第十二章

OP（票務、自由行、團體）作業e化

OP（operator）是一個概括性的統稱，只要是業務人員接單後所有的加工作業與確認事項，都屬於OP的作業範圍。由於長期以來，OP作業是旅行社所有作業中，工作流程最長、銜接介面最多、處理的訊息量最大、供需媒合不確定性最高的作業，所以OP工作e化是否能改善作業的效率，快速消化業務人員所接進來的訂單，就成為旅行社眾所關心的焦點。

OP作業e化的另一個焦點，則是如何有效維護龐大的產品資訊。試想，將三十家航空公司從台灣飛往全世界主要城市的票價，在二到三天的時間內，要百分之百正確地呈現在網站上，的確是OP在e化環境中重大的挑戰。

本章將針對OP工作瓶頸的改善與新環境賦予的新任務，作深入的解析與探討。為了讓讀者能深刻感受OP作業的繁雜，特別在內容中輔以詳細的OP作業流程圖（票務、航空自由行以及團體OP作業）。

本章共分成三節：第一節介紹OP在旅行社的作業與角色：分別介紹票務OP、航空自由行OP以及團體OP的作業與角色；第二節介紹e化環境之OP工作設計：內容包括OP工作設計原則、OP作業e化的效益，以及OP工作e化的要求；第三節介紹網站產品資訊維護：文中將說明產品資訊維護工作的重要性與該工作的維護管理。

第一節　OP在旅行社的作業與角色

在旅行社所有負責例行性聯繫、確認以及文書工作的作業人員都統稱為OP（operator）。按照作業內容一般區分為團體OP、票務OP以及證照OP。OP人員一直扮演著旅行社生產加工的角色。如果以戰場上的攻略來作比喻：業務人員是戰場上的先鋒，負責攻城掠地，而

OP負責的就是後勤補給，戰場上一旦拉長了補給線，先鋒就會陷入彈盡援絕的危機。由此可知OP在旅行社的重要地位。

在本節探討的OP作業中，將針對適合在網路上提供銷售的機票與航空自由行等產品的OP作業，以及適合運用資訊科技從事作業改善的團體OP作業。至於目前在代辦服務與內部作業程序尚不易e化的證照作業（除非各國推出數位化簽證，否則網站上能提供的只有護照與各國簽證的資訊），則暫時不做介紹。

以下我們將以各「OP作業流程圖」為主幹，然後分別針對：票務OP、航空自由行OP，以及團體OP各主要工作，以傳統作業與e化環境作業相互對照的方式，說明它們在作業與角色上的差異。

一、票務OP的作業與角色

票務OP的作業流程（見圖12-1）跟其他兩項OP作業（見圖12-2與圖12-3）比較起來是最單純、作業迴圈最少的工作。其主要角色包括：產品資訊維護、報價、開票與退票、聯繫與確認、結報帳務以及其他工作。

（一）產品資訊維護

在傳統旅行業票務的產品資訊維護，僅於紙本票價表的編號識別、複製以及收發的工作，也就是一般所謂的「文件管制作業」。不過當這個作為報價依據的維護工作，轉移到網路旅行社時，情況便完全不同了：因為每一筆票價都需要人工建檔維護，這不但要做到所建的票價必須百分之百正確，而且還必須在時限內完成更新作業。

（二）開票與退票

開票工作自從採用開票機自動開票後，就節省了不少人工作業，

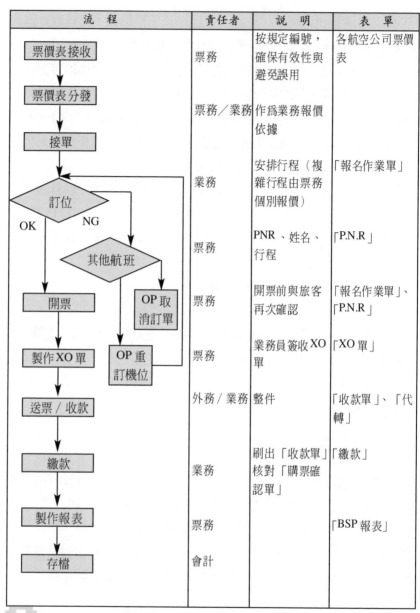

流 程	責任者	說 明	表 單
票價表接收	票務	按規定編號，確保有效性與避免誤用	各航空公司票價表
票價表分發	票務／業務	作為業務報價依據	
接單			
訂位	業務	安排行程（複雜行程由票務個別報價）	「報名作業單」
其他航班	票務	PNR、姓名、行程	「P.N.R」
開票　OP取消訂單	票務	開票前與旅客再次確認	「報名作業單」、「P.N.R」
製作XO單　OP重訂機位	票務	業務員簽收XO單	「XO單」
送票／收款	外務／業務	整件	「收款單」、「代轉」
繳款	業務	刷出「收款單」核對「購票確認單」	「繳款」
製作報表	票務		「BSP報表」
存檔	會計		

圖12-1　票務OP作業流程圖

製表：作者，二〇〇二年二月

流　程	責任者	說　明	表　單
售價表接收	OP/票務	按規定編號，確保有效性與避免誤用	各航空公司自由行售價表
售價表分發	OP	作為業務報價依據	訂位單／旅客訂房單／工作日誌
接單	業務員	姓名、行程	「報名作業單」
機位確認	OP	查詢訂位系統	「P.N.R」
其他航班 OP取消訂單 OP重訂機位 回覆機位OK	OP		「報名作業單」
Hotel確認 其他Hotel	OP	約二至三個工作天	「報名作業單」
開票／住宿券 OP取消訂單 OP重訂Hotel	OP／票務		「報名作業單」機票、住宿券
送件／收款	外務／業務	整件	「代轉」、「收款單」
繳款	業務		「繳款單」

圖12-2　航空自由行OP作業流程圖

製表：作者，二〇〇二年二月

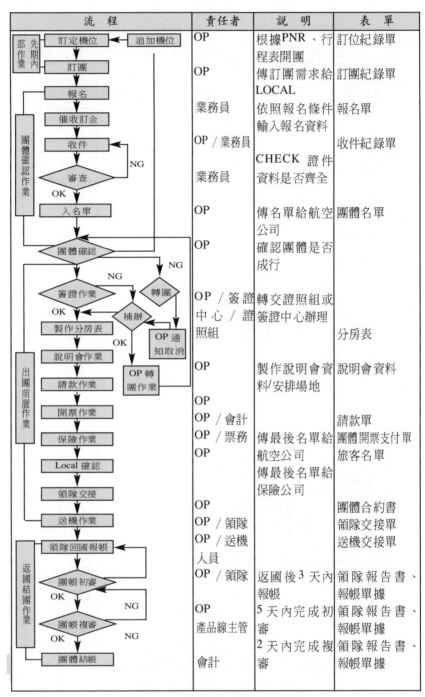

流　程	責任者	說　明	表　單
先期內部作業　訂定機位 ← 追加機位	OP	根據PNR、行程表開團	訂位紀錄單
訂團	OP	傳訂團需求給LOCAL	訂團紀錄單
報名	業務員	依照報名條件輸入報名資料	報名單
團體確認作業　催收訂金　收件	OP／業務員		收件紀錄單
審查　NG　OK	業務員	CHECK 證件資料是否齊全	
入名單	OP	傳名單給航空公司	團體名單
團體確認	OP	確認團體是否成行	
簽證作業　NG　轉團　NG　OK　補辦	OP／簽證中心／證照組	轉交證照組或簽證中心辦理	
製作分房表　OK　OP 通知取消			分房表
出團前置作業　說明會作業　OP 轉團作業	OP	製作說明會資料/安排場地	說明會資料
請款作業	OP		
開票作業	OP／會計		請款單
保險作業	OP／票務	傳最後名單給航空公司	團體開票支付單
Local 確認	OP	傳最後名單給保險公司	旅客名單
領隊交接			
送機作業	OP		團體合約書
	OP／領隊		領隊交接單
	OP／送機人員		送機交接單
返國結團作業　領隊回國報帳	OP／領隊	返國後3天內報帳	領隊報告書、報帳單據
團帳初審　OK　NG	OP	5天內完成初審	領隊報告書、報帳單據
團帳複審　OK　NG	產品線主管	2天內完成複審	領隊報告書、報帳單據
團體結帳	會計		

圖12-3　團體OP作業流程圖

製表：作者，二〇〇二年二月

也減少了許多人工開票時容易犯的疏忽（漏寫、填錯格、寫錯姓名或行程）。不過，由於開票關聯到訂位系統的指令與票價適用的規則（規則一旦輸入錯誤，一張票可能要損失成千上萬），所以通常負責開票的票務多半為資深人員。e化環境的開、退票又是何呢？

在第一章探討旅遊產品特性時，筆者曾經介紹機票對旅客來講是機位使用權的憑證，而這種憑證在網路環境中正逐步走向數位化，以一串編號的電子機票（e-ticket）來取代實體機票是將來必然的趨勢。不過，在實體機票仍然普遍使用的情況下，開票作業e化可以朝向將票價資訊與訂位紀錄結合並整合開票指令，使開票作業達到自動化。如果無法將開票作業自動化，那麼e化OP的開票與退票作業跟傳統並無太大差異。

（三）聯繫與確認

由圖12-1來看票務的聯繫與確認工作似乎相當單純，作業中只需要協助客戶查詢與訂定機位，最後於開票時再核對資料是否正確，便大功告成。除非是候補機位，需要一再地跟催航空公司，並轉由業務回覆旅客機位最新狀況。

在銷售與服務自動化的網路環境中，除了非規格產品需要人工介入之外，其餘的聯繫與確認工作，幾乎全由消費者自己在網站中完成：消費者從挑選票價、訂位、輸入基本資料、列印 P. N. R.（Passenger Name Record，旅客訂位紀錄）一切都由消費者自己包辦。甚至連機位候補跟催與查詢最新訂單狀況，也都可以親自在網路中完成，不須假手於他人。

（四）核對IATA報表

由於核對的內容涉及票價成本，所以該任務有的由會計部，有的由票務部來執行。這項核對工作礙於IATA的報表為紙本報表，所以

只能靠人工，依照票號逐筆核對開出去的Net票價是否與航空公司給的Net價錢相符。其實這種性質的工作，只要IATA與旅行社兩邊的資料都是格式化的電子檔，那麼透過電腦就可以輕鬆地進行比對工作，而大幅提升作業效率與查核的正確性。

（五）整件

雖然開立「代收轉付收據」、列印信封套、核對產品……等整件工作，是低技術性的雜務，但是以作業檢驗的觀點來看，它卻是產品「出廠」前的「最終檢驗」。透過「查核表」將有助於落實檢驗作業。這個部分的工作，除了由電腦自動列印來減少人工操作之外，其餘的整件、裝填、寄送（除非機票、收據全都數位化），還是少不了人力。

（六）其他

其他非規格品的報價、緊急向航空公司請求機位、協助旅客處理累計里程、遺失票處理等，都是e化環境中網路無法取代的工作。

二、航空自由行OP的作業與角色

航空自由行是航空公司以自家的航班搭配不同等級的飯店組合而成。各航空公司通常以所屬的熱門航線來包裝基本行程（也就是不可低於最少天數的限制），旅客可以根據個別需求追加續住天數，而這些飯店的評選與訂房的作業，都是由航空公司控管，旅行社只負責銷售與開票／住宿券事宜。所以航空自由行OP的作業（見圖12-2）就顯得相當簡單（有些旅行社把圖中「責任者」OP的工作，以 "Indoor" 或「業務助理」來稱呼），因為就連開票／住宿券與付款結報的工作都轉由票務OP處理，所以航空自由行OP該扮演的角色就只剩下：產

品資訊維護、聯繫與確認以及整件，還有其他一些例外狀況的處理。

（一）產品資訊維護

　　在傳統旅行業航空自由行產品資訊的維護，是相當簡單、輕鬆的工作。旅行社幾乎不需要為這樣的工作特別編制專屬的人力。因為航空公司會自動提供或開放索取當期的產品型錄。該產品，除了因應航空公司的促銷活動而有部分的產品與價格變動之外，其他的適用期間通常長達半年之久。

　　作為報價與飯店選擇依據的產品型錄，一旦搬上網站銷售時，為了要達到等同於型錄的功能，其建置工作簡直可用「工程浩大」來形容：因為為了便於網路消費者對產品的選擇，OP 必須將各家飯店外觀與房間內裝的照片，一一加工處理以呈現在交易畫面上，並且提供完整的飯店設施、周邊交通、建議行程等資訊，以及輸入各種房型、續住的售價。不過還好的是，當建置完成後，後續的維護工作因為產品與價格的變動頻率低、航空公司所選用的飯店異動少，同時產品資訊更新緩衝時間也比票價的更新緩衝時間來得長，所以維護起來比票務 OP 輕鬆許多。

（二）聯繫與確認

　　由圖 12-2 不難看出：航空自由行在產品要素中多了飯店之後，工作迴圈也跟著多了一圈，而且這一圈等待回應的時間也比較久。飯店房間的存量查詢，不像航空機位有統合性的訂位系統，可以立即查詢各航空公司機位的現狀。各自獨立運作的飯店產業，在可訂房間查詢上，按照地區不同，回傳確認的時間也各不相同：快者十幾分鐘，慢者兩三天都有。所以有經驗的 OP 會告知業務人員，在旺季期間挑選飯店最好有第二甚至是第三順位的選擇，以避免來回確認，延誤了作業時效。

航空自由行是相當適合在網路上銷售的旅遊產品。因為強調短天數、同一城市進出的航空自由行，本來就是為自主性強、喜愛深入旅遊的旅客所設計。這相當吻合網路族群喜歡DIY的消費形態。航空自由行不論在航班與飯店選擇上都有它便利的地方。上一段落已經談過機票，接下來我們來看看消費者如何在網路上選擇飯店。

首先消費者將根據預算與目的地來篩選飯店的等級與所在的地區（就像台北有北投區、信義區、木柵區……一樣），篩選出符合條件的飯店名單後，再輔以飯店照片、飯店設施（例如：游泳池、健身房、酒吧……等）、周邊商圈，以及對外交通圖等資訊說明，讓消費者尋找出最理想的飯店。不過，飯店的聯繫必須輾轉由航空公司處理，這個部分的作業目前尚無法e化。

（三）整件

整件的工作除了多出住宿券之外，其餘的整件工作與票務並無差異。

（四）其他

除了上面這些例行性的工作，其他還有協助消費者處理一些個別需求，如：延回、退房、遺失票處理等。

三、團體OP的作業與角色

團體旅遊由於參團旅客的自主性普遍比FIT （Foreign Individual Travel，個別旅遊。詳見第一章）客人低，並且與服務人員之間的人際互動頻繁，而旅行社則為了因應成團人數變動上的作業彈性，必須緊密地與分包廠商保持聯繫與確認，並在作業期限前視狀況決定是否出團。職此之故，團體旅遊無法像訂機位買機票一樣，以自動化銷售

的方式在網站上販賣團體行程，但是團體旅遊冗長、複雜的OP作業卻非常適合作業自動化。

團體OP作業是旅行業所有作業中流程最長、互動介面最多、不確定性最高的一項工作（在第一章中曾經介紹過）。我們從**圖12-3**可以詳細看出整個OP的作業流程不但比前面介紹的兩項OP要長得多，需要聯繫的介面也多出了區域代理商、簽證人員、保險公司、領隊以及送機人員，而作業的不確定因素也因為多出「成團人數」（因為人數的增減將影響團體資源，如：機位、房間、餐廳、入門票……等的調度）與「簽證」，使得工作迴圈比其他作業都要來得複雜。

從上面的描述，團體OP似乎是旅行社中工作最繁重的角色。不過在抽絲剝繭後，我們將發現其作業的本質極為單純，那就是「供需端之間資訊傳遞與確認的媒介」。既然團體OP扮演的是資訊媒介的角色，那麼藉由資訊科技來整合相關介面，讓資訊流通在上下游可以即時共享的網路上，並將作業流程重新設計，勢必可以改善長期以來OP繁重的工作。

團體OP主要角色包括：產品資訊維護、聯繫與確認、結報帳務以及其他工作。

（一）產品資訊維護

團體旅遊的產品資訊（一般又稱為「出團情報」）維護，包括：維護產品上下架（開團[1]、清團[2]以及關團）與維護報名人數（即時更新各營業所的報名狀況，一般稱作「團體動態」）。這其中以報名人數維護最為麻煩。因為消費者的臨時取消或增加，都會造成OP資源調度與聯繫通知的不便。網站對團體旅遊而言，除了當作銷售通路與產品訊息傳達之外，並無法簡化供需雙方的作業，而且當「團體動態」真實呈現在網路時，容易引發「集中報名」[3]的消費預期心理。這恐怕不是旅行業者樂於見到的現象。

（二）聯繫與確認

團體旅遊聯繫介面雖然多而複雜，但是正如前面提到的，團體OP的作業本質只是「供需端之間資訊傳遞與確認的媒介」。如果旅遊產業上下游之間能共同研擬出通訊的規格與標準，或者在流程中設計「自動控管」[4]的機制，則作業效率將可以大幅改善。不過這樣的標準要成形，除非是財力雄厚的上游廠商帶頭整合，而且是參與其中的成員都能享有好處，否則它將只是個「理想」。

（三）整件

團體OP整件工作投入的人工也相當可觀。從準備說明會資料、彙整團員的護照、簽證、機票，到與領隊交接以及與送機人員交接……等。這些工作只能期待憑證數位化以及行動商務帶來作業改善。

（四）其他

團體旅客有許多的個別需求，例如：機上特別餐食、個別回程、要求住單人房……等，都需要團體OP負責聯繫與處理。

綜合以上三項OP的作業，我們可以發現到：當OP作業從傳統走向e化工作環境時，其最大的挑戰在於「產品資訊維護」上。雖然這項工作變得既嚴謹又繁重，不過，它對旅行社產生的整體效益卻也是最大（第二節中將會說明）。所以e化後的OP作業改善重點，在於設計出一套可以簡化作業的「產品資訊維護系統」，這個部分我們將在第三節中介紹。

第二節　e化環境之OP工作設計

在了解OP在旅行社的作業與角色後，我們將繼續探討在e化環境中OP的角色該如何重新定位、OP的工作該如何重新設計。我們將分別探討：OP工作設計的原則、OP作業e化的效益以及e化環境下OP工作的要求。

一、OP工作設計原則

OP是操作性的工作，其效率來自於操作熟練；其疲乏來自於枯燥與單調；其效能來自於人員的多能功。有鑑於此，OP工作在設計上應該要儘可能符合下列的原則：專業分工、減少介面交辦、保持作業彈性以及擴大工作豐富性。

(一) 專業分工

對一家旅遊產品涵蓋全球主要城市、可銷售的機票多達二、三十家航空公司的網路旅行社來講，OP作業分工是否得宜將直接影響到作業上的效率。負責票價建檔與開票工作的票務OP，以及負責航空自由行產品維護的航空自由行OP，為了熟悉各航空公司的產品售價與作業規則，並藉此降低作業風險，所以在工作設計上，適合依照航空公司分組作業；而團體OP為了配合產品線的產銷協調，則適合以地理區域分工。

(二) 減少介面交辦

複雜的OP工作，將重複性、規則性的工作自動化後，OP的工作

應該朝向減少介面交辦的方向設計。例如：航空自由行的OP與業務的工作就可以整合在一起（因為真正負責接單後加工的是票務OP。見圖12-2），而將OP的工作規劃為業務工作。

（三）保持作業彈性

當旅遊產品換季期間，各航空公司的新產品、新價格便紛紛出籠，有時候同航點的航空公司為了彼此間的競爭，甚至於一週內兩次調降價錢。於是造成OP的工作量在瞬間暴增。要解決這個供給波動的問題，在工作設計上可以透過淡旺產品間的調度支援（當A、B兩產品線同時要更新產品資訊時，由於A為當季熱賣產品，B產品為市場淡季，B就可以支援A）與多能功（從圖12-1可以看出：產品資訊維護與開票作業兩者的工作排程可以錯開，彼此可以互相支援）的專業訓練來加以調解。

（四）擴大工作豐富性

OP與電腦共處的時間相當長，而且所從事的工作重複性非常高。這樣的工作環境與工作內容，如果沒有適當的設計，很容易因為枯燥無味而造成工作疲乏。要解決此問題，實施工作輪調制度以擴大工作內容的豐富性，是不錯的考量。

二、OP作業e化的效益

從前面的介紹，我們可以整理出OP工作e化的效益包括：產品資訊連線共享、銷售與服務自動化、提升溝通品質與效率以及提升作業的正確性等。

（一）產品資訊連線共享

本章一直在強調「產品資訊維護」的重要，因為在開放的網路環境，不僅可以將產品資訊提供給網路大眾查詢與交易，同時也可以供應給旅行社全省各地營業所，作為傳統銷售報價的依據（當然公司員工瀏覽資訊的權限與內容，不同於網路上公開的資訊），甚至於經銷商（一般稱為 B to B 的電子商務）也可以取得授權，共享同一份「產品資訊」。

（二）銷售與服務自動化

銷售與服務自動化的結果，使得傳統許多需要 OP 查詢、確認（例如：查詢機位、協助候補機位）、回覆的工作，都由消費者自助服務以及系統自動回覆功能所取代。

（三）提升溝通品質與效率

e 化的溝通環境，由於網站的作業流程整合了電子郵件的收發，所以在不同的作業階段，系統會自動寄送不同狀態的制式信文（見**表 12-1**）給消費者（例如：交易成功後，系統會立即寄出一封消費者所選購產品的明細，並告知繳費注意事項）。習慣於 e 化作業環境的 OP，相信可以深刻體會以前傳統作業的不便與時間的浪費：OP 要先從電腦列印出要給客戶的資料，查明對方傳真號碼後，再走到傳真機旁等候，好不容易寄出一份文件，還要再透過電話確認對方是否有收到。而電子郵件的溝通屬於非同步化的溝通，它要傳遞的訊息不會因為對方不在或忙線無法接通電話，而無效率地等待。

（四）提升作業的正確性

傳統 OP 作業經常會因為口頭告知的銜接落差，或作業時的疏忽

表 12-1　系統自動回覆信文範例

親愛的 e 先生您好：

感謝您的訂購，XX 旅遊網已收到您的訂單，明細如下：

訂單編號	110305001	
訂單明細	航空公司：中華航空　　　行程：東京三天二夜 飯店名稱：新宿王子　　　續住：新宿王子 1 晚 去程班機：CI100 12：00~15：50 回程班機：CI101 13：00~06：00	
旅客名單	張桂花 CHANG, KUEI HUA R2xxxxxxxx 1969/05/12 張蘭花 CHANG, LAN HUA R2xxxxxxxx 1967/07/05 張菊花 CHANG, CHU HUA R1xxxxxxxx 1965/10/06 張梅花 CHANG, MEI HUA R1xxxxxxxx 1989/06/06	
售價明細	單人房 1 間	$18000 \times 1 = 18000$
	雙人房 1 間	$17500 \times 2 = 35000$
	兒童加床 1 位	$12500 \times 1 = 12500$
	新宿王子續住 1 晚	$1000 \times 1 + 950 \times 2 + 500 \times 1 = 5000$
	航空公司折價：	$500 \times 4 = 2000$
	週末加價	$1000 \times 1 = 1000$
	機場稅	$950 \times 3 + 550 \times 1 = 4500$
	特殊加（減）價	0
	總額	50000
	已收訂金	0
	應付總額	50000

XX 旅遊網將儘速處理您的訂單，並於 1 個工作天內回覆您機位狀況，感謝您的訂購。

服務人員/電話：02-2xxxxxxx 韋大寶

E-MAIL ：double@xxtravel.com.tw

【回首頁】

製表：作者，二〇〇二年二月

資料來源：參考 travelwindow.com 自由行回覆信函

而造成客戶權益上的損失。例如：人工開票時容易犯漏寫、填錯格、寫錯姓名或行程等疏忽。在e化的作業環境，訂單上所要求的必要資料都是消費者自己親自輸入與確認。即使是訂單上的修改或取消，也只有消費者本人才有通行密碼可以瀏覽專屬的網頁。所以這不僅提升了作業的正確性，也確保了交易雙方的不可否認性（詳見第十章的介紹）。

三、e化環境下OP工作的要求

隨著OP工作內容與作業角色在e化環境中的改變，其工作能力與必備條件的要求，也自然跟著改變。這些要求包括：電腦基本技能、產品專業、高抗壓性與細心的人格特質，以及工作改善的概念。

(一) 電腦基本技能

懂得操作文書作業軟體、上網、收發電子郵件、一般資料輸入的速度……等，這是與電腦為伍的OP工作最基本的技能要求。

(二) 產品專業

產品專業的要求以票務OP最為明顯。因為票價在建檔時，不像航空自由行已經在型錄上標示單品訂價，票務OP手上的航空公司票價表只是描述訂價規則的「半成品」，票務OP必須根據各航空公司的票價規則來計算成本與售價。這種專業性的工作，若非有數年的實務經驗，誠難以擔綱。

(三) 抗壓性高

由於產品資訊相當於「線上契約」（詳見第十章的介紹）的一部分，所以作業品質的要求是百分之百正確。這種不容許絲毫差池的工

作本來心理負擔就比較大。如果再加上產品數量龐大、售價變動頻繁（尤其是機票票價），而使得產品更新時間更形侷促，那麼除非是人手相當充足，否則在人格特質上就要有足夠的抗壓性。

（四）細心

細心是負責產品資訊與開票的OP必須具備的人格特質。因為要避免產品資訊「漏建」或「建錯」、開票規則要引用正確，都有賴於OP的細心。

（五）工作改善的概念

畢竟，OP本身才是最清楚自己工作中作業瓶頸與效率的專家。如果OP希望藉由資訊科技能持續應用在工作改善上，那麼OP最好還是要具備流程、介面以及規格的概念。因為有了這些概念，將有助於OP向資訊部門表達作業改善上的需求。

第三節　網站產品資訊維護

本章最後將介紹OP作業中最重要、也是最繁重的產品資訊維護工作。以下的介紹包括：產品資訊維護工作的重要性與該工作的維護管理。

一、產品資訊維護的重要性

產品資訊是網路旅行社統一對外報價的依據。所以資訊的更新速度與內容的正確性，在在影響旅行社的競爭力。以下我們將從資訊領先優勢與資訊錯誤損失兩方面，來看資訊維護的重要性。

（一）資訊領先優勢

　　旅行業產品資訊的領先優勢，也就是一般所稱的上市時間優勢。誰先上市誰就能掌握銷售契機。由於在網路上「機票售價」與「線上訂位」兩者是不可分離的，所以特別在旅遊旺季期間，誰能先將產品上線，誰就能優先提供消費者「線上訂位」，而上線速度較慢的旅行業者，可能因此而造成機位一位難求。

（二）資訊錯誤損失

　　「差之毫釐失之千里」，是網站標價的最佳寫照。我們可以從惠普（HP）標示印表機錯誤的幣值，與摩比家手機售價少輸入一個零，而在網路引起軒然大波的烏龍事件（見**網路報導12-1**），看出網站資訊錯誤的嚴重性。旅遊產品雖然未傳出因標價錯誤而被媒體大書特書的案例，但機場稅算錯、機票使用限制說明不清楚……等問題卻時有所聞。旅遊產品單價動輒上萬元，一旦售價輸入錯誤（可能票價計算錯誤或輸入疏忽），或套錯產品適用規則（如：班機、起訖時間、開票時間、出發日期、銜接不同的聯營航空、是否可修改回程……），帶來的損失非同於過去報錯價錢賠補差額，網路無遠弗屆的傳播效果，是令責任者難以承擔的。

二、產品資訊維護管理

　　不像實體產品的進銷存作業，可以透過條碼掃描來維護產品資訊。國內外機票、訂房、航空自由行……每一項產品都必須靠人工逐筆建立與維護。所以為了有效管理產品資訊並防範錯誤發生，網路旅行社可以考慮下列的做法：

網路報導 12-1　網站標價擺烏龍，網友狂喜，老闆心痛！

【文/楊沛文】一台原價新台幣五千六百九十九元的惠普（HP）彩色噴墨印表機，在惠普網路電子商城只要新台幣三百二十九元、不到原價的一成？這個消息在七月十日於網路上走漏後，三個半小時之內立刻引起網友的搶購，完成七十七筆訂單。

沒想到，這是惠普網路電子商城的烏龍事件。原來，負責惠普電子商城管理的事業部設在新加坡，而三百二十九元是新加坡幣。在網路資料從新加坡傳輸到台灣時，工作人員卻忘了把幣值換算過來，造成一比十六的匯率價差。

隔天上午，惠普發現這個錯誤後，立刻召開記者會更正。原先已由網友購買的七十七台印表機，則仍然以三百二十九元的價格賣出。

至於虧損的四十一萬元呢，惠普行銷企劃專案經理鍾慧平表示：「碰上這種事，也只好認了！」標錯價格的烏龍事件，這不是第一樁，在線上專賣手機的摩比家也發生過類似的情況。

去年八月三日，同樣由於工作人員的疏忽，將原價一萬二千八百元的摩托羅拉CD928手機少打了一個零，也就是說網友只要付一千二百八十元就可以擁有一支當紅的CD928。摩比家發現這個錯誤時，已經有六位大葉大學的學生訂購。於是，摩比家同時打電話給律師、消基會和這些學生。

摩比家董事長項紹良表示，一開始接觸這些學生時，他們答應接受近三十張易付卡（市值近一萬元）的補償，但後來有學生反悔。項紹良於是打電話給消基會請求鑑定此次行為「不是蓄意欺騙」；由於這些學生是採郵局劃撥付款，交易尚未完成，因此律師也認定摩比家並沒有過失。

在與這些學生周旋三天，並請大葉大學的老師幫忙勸說之後，學生才接受補償。

「我們其實滿僥倖的！」項紹良解釋，一方面是因為在去年八月，網友們在線上購物的風氣還沒有今天盛，才能在一個早上只有六支手機賣出；而另一方面，在大葉大學的電子布告欄上流傳著這些學生「要讓摩比家倒閉」的惡意採購字眼，才讓他們有談判的籌碼。項紹良心有餘悸地說，如果事情發生在今天，就沒這麼容易解決了。

不過，像這樣的烏龍事件也是有網友發揮良心。HiPC流通網執行長吳翠霞表示，去年十一月八日，流通網剛開站兩天時，他們發現有一項產品的訂單特別多。原來原價二萬元的惠普雷射印表機價格少打一個零，變成二千元；兩天加起來全部的訂單共有一百多萬元，「對於事業才剛起步的我們，一看到這種情況，嚇得快哭了！」吳翠霞說，於是，全公司一起打電話給購買的網友一個一個道歉。幸運的是，這些網友都心平氣和地接受道歉，「有網友還說在等我們什麼時候才打電話過去更正。」

　　其實，購物網站價格標錯的烏龍事件層出不窮，只看主事者如何處理危機。項紹良就說，因為惠普是家大公司，吃得下這四十一萬元的虧損，如果是一家剛起步的網路公司，說不定就要了他們的命。

資料來源：商周集團（http://www.bwnet.com.tw）

（一）挑選合格的作業人員

　　作業人員的工作品質是影響產品資訊維護的關鍵。作業人員的要求包括豐富的實務經驗、專業的產品知識以及細心與邏輯清晰的人格特質。

（二）教育訓練

　　OP人員在正式維護產品資訊之前，必須先受完「後台產品編輯系統」的訓練，並模擬練習直到被主管認可為止。

（三）標註說明

　　在網路產品標價錯誤很難避免的情況下，網路旅行社可以透過「會員約定事項」或「交易條款」，將可能發生法律爭議的情形以事先說明的方式處理，來解決標價錯誤的問題。

（四）工作配置

　　工作配置可從產品規劃與人力安排兩方面來看。在產品規劃上，務必遵守「八十／二十法則」，優先挑選20％的產品以符合80％的主流市場需求。例如：將香港、東京、新加坡等熱門城市的票價、航空自由行等產品列為工作上的重點，而像中東、非洲這種一年賣不超過十張機票的地區，就不需要耗費太多的人力；在人力安排上，除了遵

照前面所介紹的「專業分工」與「保持作業彈性」原則之外，還要安排有效率的作業次序（又稱爲排程），以節省作業時間。

（五）系統防錯機制

系統防錯的偵測機制有：資料數值的上下限、邏輯檢查、一致性檢查……等設定與偵測，以及易於目測的畫面呈現。

（六）系統維護功能

產品完整的旅遊網站其維護的資料量可能高達數十萬筆，釐清這些資料之間的關聯性，系統就可以透過邏輯運算簡化龐大的工作量，再輔以資料複製、修改的功能，必能減輕工作負荷並減少錯誤發生。

（七）版本控制

版本控制一直是網站維護的頭痛問題，產品資訊時常要進行維護與修改，尤其是同時有多人參與的時候更爲複雜，時常不知是何時被誰修改及修改了什麼，特別是想要恢復成過去的某些情況時更爲困難。所以在版本控制上必須能確保舊版的資訊不會與正確的新發行版本混用。而即使產品上線後，一旦發現有誤，也能在不影響正常交易下，經由權限人員作局部的修改。

（八）流程控管

產品資訊的審核與批准是一項維護的重要過程，但也是最沒有價值的一部分。不過爲了避免作業上的盲點，在流程控管上最好還是雙重確認後（double check）再放行上線。在實際做法上，通常採用支援Staging Server（展示伺服器）的上線方式，即編輯完的網頁先在內部的展示伺服器上展示，由主管簽核後直接上線到對外主機，如此主管可依實際呈現的網頁來進行簽核。

（九）管理制度

　　產品建檔是網路報價的依據，所以作業上的要求務必是百分之百的正確。至於賠償責任或作業零缺失的表現也應該明訂獎懲標準。

註釋

1 OP 在取得團體機位後，於電腦中的「團體行程資料檔」編輯行程、賦予團號並設定報名截止日。開團後即可受理報名。

2 清團就是「出團確認」。指的是在作業截止日之前確認出團總人數。清團後不管是人數不足取消出團，還是人數額滿不再接受報名，OP 清團後該團體的狀態就是「關團」。

3 報名集中是消費者預期心理所產生的現象。當某一團體其報名人數愈少時，消費者就愈認為該團成行的機率將更低，於是報名的消費者會往人數多的團體移動。

4 所謂流程「自動控管」，是指在作業流程中，把可以用邏輯判斷的事件（圖 12-3 中的菱形）事先在電腦中作規格設定，而當作業狀況符合設定條件時，電腦會自動執行所賦予的記錄、通知、改變狀態等任務。

第十三章

行銷作業 e 化

在傳統旅行社，行銷部門通常扮演著支援業務的消極角色，除了例行性的廣告刊登與被動的異業合作之外，很少看到主動積極運用行銷手法以強化鮮明的市場形象或製造行銷議題。這樣的做法，到了必須以知名度導引客戶流量或以個別化行銷影響客戶購買意願的網路環境中，很顯然地，行銷的角色面臨全面檢討與重新定位的考驗，如此才能讓網路旅行社在強敵環伺中立於不敗之地。

網路行銷並不是將傳統行銷的觀念與做法複製到網路上，就完成行銷作業的 e 化。在 e 化環境中的行銷作業，必須要先清楚網路行銷的主要工作任務，同時也要了解網路行銷與網路廣告的特性與運用的技巧，並配合公司整體發展策略，這樣才能算是行銷作業的 e 化。

本章共分為三個部分。第一節先談網路旅行社行銷部門工作設計，文中介紹行銷在旅行社的主要工作，與網路旅行社行銷工作之設計；第二節網路行銷，內容介紹網路行銷特性、網路行銷策略、網路行銷手法以及網路行銷的注意事項；最後在網路廣告中介紹網路廣告的特色、網路廣告的形式、網站廣告效果評估以及網路廣告收費模式。

第一節　網路旅行社行銷部門工作設計

在旅遊媒體上我們經常看到：旅行社搭配航空公司的合作案、與各國觀光推廣單位一起合作某一個檔期的活動、刷某某信用卡可獨享來回東京四期免息分期付款，或是與企業共同舉辦促銷活動（例如：買手機送泰國旅遊、訂一年報紙再加999元送訂戶到新加坡）……等。在旅行社負責這些活動創意與效果評估的人員，不管隸屬於行銷部或企劃部，他們所從事的都是行銷範疇的工作。而這些精心規劃的活動目的，不外乎都是希望能增加公司的知名度與刺激消費者的購

買，進而增加公司的營業收入。

　　同樣是希望達到提升知名度與刺激消費的目的，但是當規劃與執行的環境轉換到網路時，其角色的扮演、工作的設計以及工作執行時遇到的問題，將有很大的差異，這也就是為什麼在傳統旅行社可以如魚得水的行銷人員，一旦轉戰網路行銷之後，就顯得手足無措難以施展。以下我們將介紹行銷在旅行社的主要工作與網路旅行社行銷工作設計。

一、行銷在旅行社的主要工作

　　網路行銷是一個全新的嘗試，因為消費的對象與媒體的屬性迥異於傳統。所以以下我們將以傳統行銷工作與網路環境上的作業相互對照，逐一介紹它們在作業與角色上的差異。行銷主要的工作包括：公司品牌與知名度推廣、吸引消費者、市場研究、會員管理以及一些因公司而異的事項。

（一）公司品牌與知名度推廣

　　傳統旅行社發跡的過程，基本上是以人際為基礎的業務擴張，透過服務過程一點一滴持續地累積口碑，並藉由結合公司識別系統（CIS）與媒體曝光強化公司品牌形象。所以在旅遊媒體知名度調查名列前茅的旅行社，幾乎都是在市場上超過二十年的老字號。但是這樣的做法在網路上顯然必須要加以調整，因為就像第三章所提到的：網路消費者在乎的是交易是否安全、價格是否吸引人、交易介面是否容易使用，而非在乎與網路旅行社業務人員的交情，或是該旅行社在傳統旅遊市場傑出的表現，此外在一切講求速度的網路，恐怕也等不及讓網友慢慢發現其內涵。所以網路旅行社在開辦初期一定要重視短期內敲響網站知名度與公司形象。

1.網站知名度

網路被動點選的特性，亟需要靠知名度讓隱藏在搜尋背後的網站，有機會從成千上萬個網站中脫穎而出。所以旅遊網站成立之初，廣告規劃務必要有足夠的媒體曝光與議題性，這樣才能吸引消費者上網並留下深刻的印象。在知名度建立上，趕在網路熱潮誕生的旅遊網站要比市場跟隨者來得有優勢。

2.建立公司形象

打開知名度只是網路競逐上鳴金後的第一戰。接下來行銷部門還需要花時間藉由各種與消費者的接觸管道，逐步建立公司形象，以擄獲消費者對網站的信賴。在形象建立上，由實體旅行社轉型的旅遊網站要比網路原生旅行社來得容易。

（二）吸引人潮

不管是吸引可以馬上為公司創造營收的購買者，或是具有消費潛力的網友，讓更多的人潮「上門」，一直是行銷部門的重要工作。傳統旅行社通常以刊登廣告後的「來電數」作為廣告效果的衡量。吸引客人「上門」的道理同樣適用在網站上，而且網路「流量」可以不受電話滿線與上班服務時間的限制。網路旅行社藉由網站多媒體的特性，可以運用動畫、網路互動遊戲、各種網路廣告……等更多元的表現方式，吸引消費者「上網」。雖然大部分的網站強調：必須有源源不絕的網友造訪，才有產品交易的機會，不過在吸引消費者的同時，也不要忽略了網站容易比價的特性。如果客人上門後發現，產品並無法滿足他們的需求，那麼還是功虧一簣。

（三）市場研究

傳統旅行社除了透過各產品線主管，有計畫地蒐集競爭同業當季

的產品與售價，以作為公司產品企劃參考外，其餘的市場訊息都非常零散：或從高階主管參加會議的結論而來、或從私人情誼打聽而來。嚴格講起來，市場研究在傳統旅行社是被忽略的。但是這樣的任務在網路旅行社是不容忽視的。因為藉由市場研究所取得的結構性、偵測性以及問題解決導向的資訊，可以協助主管在瞬息萬變的網路環境中制訂或評估行銷策略。這些資訊包括：第三章所介紹的網路市場規模、消費者的網路購物意願、網路消費行為探討，以及第四章的同業分析。

（四）會員管理

大多數的傳統旅行社，礙於客戶資料蒐集與維護的困難，所以會員管理並沒有受到重視。但是在網路環境中，如何有效管理與分析客戶資料，並提供個別化服務，就成了網路行銷的重要任務。有關於會員管理的詳細內容，請參考第五章。

（五）其他

有些公司的行銷部門同時要負責網站內容維護（產品資訊除外）、網站視覺設計、刊物（電子報與平面製作物）編輯以及公關行銷等工作。

二、網路旅行社行銷工作之設計

從上面的介紹，我們可以看到網路行銷工作在旅行社的重要性與挑戰性。為了讓網路行銷扮演稱職的角色，旅行社應該重新思考行銷工作的設計。以下我們將介紹行銷工作的設計原則與其工作要求。

（一）設計原則

在第十一章我們以利潤中心的概念把行銷與業務工作作了區隔：行銷部門並不直接負責營業收入的任務，而是扮演活動創意、市場分析以及決策支援的角色。以下我們將在此角色定位下，探討行銷部門的設計原則。

1.活化創意

創意是行銷最重要的資產。好的創意無論是表現在文案、廣告或是活動上，都能讓網友留下深刻的印象，甚至帶動網路的流行。尤其是具備多媒體與即時互動特性的網路，其創意發揮的空間更勝於傳統。所以公司在管理制度與工作環境的設計上，必須考量到活化行銷創意的原則。

2.專業分工

網路行銷中的主要工作，包括品牌經營、市場分析、會員管理、視覺設計……等。要做好每一項工作，都需要具備相當的專業知識。至於分工的精細程度，則需要視公司賦予行銷部門的任務而定。一般將網路行銷工作劃分為活動企劃、文案、會員管理以及視覺設計等。

3.適時外包

基於比較利益與專業分工的考量，公司可以視行銷工作的作業與維護頻率、需求量以及重要程度，將文案編輯、視覺設計、市場調查等工作外包給專業團隊。

4.參與決策

在第七章我們介紹過旅行業e化的策略規劃，如果公司想要行銷部門在其中的環境分析與公司定位等議題有所發揮，則行銷部門在組織設計上必須有足夠的位階與權限。否則「位卑言輕」，即使有機會

參與決策會議，其意見也不容易受到重視。

（二）工作要求

　　e化重新定義了行銷部門的工作權責，也對其工作技能與必備條件有了新的要求。這些要求包括下列各項：

1.熟悉旅遊產業特性

　　負責推廣公司形象與吸引消費者「上門」的行銷部門，一定要熟悉旅遊產業與產品特性。因為聳動的廣告文案、引起讀者共鳴的新聞稿，或是強大聚客力的促銷活動，都是來自於對產業的熟悉與客戶的掌握。

2.了解網路客戶的需求

　　網路上的客戶不同於傳統的客戶。行銷人員必須了解網友的點閱習慣、活動偏好以及產品的需求，才能規劃有效的行銷方案。而要了解網友的需求有賴於完整資訊的掌握，及網友互動紀錄的分析。

3.會員管理

　　會員管理是一門專業的學問。當網路旅行社決定要實施會員管理時，一定要注意到行銷人員所具備的專業能力。因為不論是客戶資料的蒐集與維護、客戶分級管理，或是發展會員相關的行銷方案，都需要專業的能力。尤其是「會員管理辦法」的設計，不但要考量吸引客戶入會的誘因，同時還要兼顧酬賓回饋的成本控制。

4.熟悉網路行銷技巧

　　擁有豐富傳統旅行業的行銷經驗，不一定可以勝任網路行銷的工作。網路行銷的技巧不同於傳統，他們必須熟悉活用於網路的種種技巧。例如：病毒行銷、直效行銷、電子郵件行銷、善用網路免費資源……等，才能將網路的特性發揮得淋漓盡致。

5.溝通協調能力

　　在推動網路行銷活動時，不管是平行部門之間的合作、部門內的工作協調、對外發包控管，還是爭取上級對專案的支持，行銷人員都必須具備良好的溝通協調能力，才能使專案順利進行。例如：決定活動主題與活動辦法時，需要業務部門協助可行性的評估；在資料分析與活動流程上，需要資訊部門的技術協助；在活動構想與行銷預算上，需要上級主管的支持；而在內部的作業協調上，活動創意、文案以及視覺設計之間則需要彼此協同作業。尤其當年紀稍長又缺乏網路經驗的高階主管，負責審核屬於年輕人想法的網路專案時，行銷人員的溝通協調能力就顯得格外重要。

第二節　網路行銷

　　網路行銷突破了許多傳統旅行社行銷上的障礙，它以一種全新的思維與技巧來發揮行銷的功能。在本節中我們將分別探討：網路行銷特性、網路行銷策略、網路行銷手法、網站行銷效果評估，以及網路行銷注意事項等議題。

一、網路行銷特性

　　網路提供了行銷人員前所未有的行銷發揮空間。網路不但可以輕易地蒐集客戶資料、測試客戶對新產品可能的反應，也可以提供客製化、個別化的服務。在探討行銷策略與技巧之前，我們有必要先了解網路行銷的特性。

（一）易放難收

　　網路不受時空的限制，其中蘊含的行銷能量，有時候不是行銷人員所能控制。著名的「免費咖啡券」[1]案例，主辦公司就因為誤判了網路行銷的威力，而造成公司負面的宣傳。

（二）與網路技術不可分離

　　網路旅行社行銷活動中，不管是蒐集名單、活動效益分析、策略聯盟、病毒行銷、網路廣告……等，所有的作業都離不開網路技術。所以網路旅行社行銷人員必須兼具「網路」與「行銷」兩方面的專長。

（三）行銷方案可預先測試

　　行銷測試可以降低行銷的未知風險。而網路行銷的即時回應特性，正好可以協助行銷人員，作有效地行銷測試。網路旅行社在測試行銷方案時，首先要選定測試的項目（例如：某類型客戶群對旅遊產品價格的敏感度），然後從目標客戶群當中抽取足夠的樣本進行測試，最後再統計客戶回應的結果，以作為行銷方案選擇的依據。透過行銷測試，將可以達到直效行銷（direct marketing）所強調的目的：把正確的產品透過正確的管道傳遞給正確的客戶（下一段將介紹直效行銷）。

（四）大量客製

　　藉著旅遊網站的設計，網友可以得到符合自己需求的服務。這對於強調分眾行銷的旅行業來講，不啻為行銷上的一大突破。

二、網路行銷策略

　　行銷策略是行銷活動的指導方針，網路旅行社必須根據公司的市場定位、中長程發展目標以及經營環境分析（詳見第七章），來擬定行銷策略。以下我們將介紹：網路行銷的階段任務、如何善用免費的行銷資源，以及攸關網站流量與營收的策略聯盟。

（一）網路行銷的階段任務

　　網路行銷策略在公司不同的營運階段，其要求的重點也有所不同。以下是循序漸進的行銷階段任務：

1.知名度

　　知名度是旅行社跨進網路重要的第一戰。在數以千計的旅遊網站中，如果沒有高知名度，勢必將在茫茫網海中被淹沒。知名度的提升可以透過議題包裝、低價促銷、網站功能獨特性、造勢活動、通路合作以及大量的媒體曝光，來達到「一炮而紅」的效果。

2.市場占有率

　　藉由行銷手段所創造的高知名度，只是短暫的行銷效應，旅行社行銷人員應該順勢擴大網站合作的範圍，優先取得重要網站合作的契機（因為某些網站會有同業競爭的排他限制），以逐步邁向主流化市場的目標。有關於市場占有率與主流市場的關係，讀者可以參考第二章所介紹的「新蘭徹斯特策略」。

3.客戶占有率

　　在擁有市場占有率之後，行銷部門接著要將重心擺在客戶占有率。也就是根據所掌握的客戶需求，擴充產品的銷售範圍，進而增加

交叉銷售（cross selling）的機會。著名的亞馬遜網路書店就是在書籍的市場占有率的基礎下，將產品往CD、玩具等產品擴充。

（二）善用免費的行銷資源

如果把網路當作「取之不盡用之不竭」的豐富資源，那麼行銷部門將是該資源的最大受益者。因為網路有許多免費的行銷資源等著行銷人員去挖掘。以下是常見的幾項免費行銷資源：

1.入口網站或索引站台登錄

入口網站（portal site）對許多網路使用者來說，是漫遊網站的重要起點。因為浩瀚無垠多如繁星的網路世界，使用者需要透過入口網站有系統的資訊分類與強大的搜尋功能，來尋找想要的資訊或網站。而對網路旅行社來說，入口網站則提供了免費的行銷資源。網路旅行社只要進入各大入口網站（**表13-1**），完成線上登錄的動作，二到四週後就可以依照所登錄的關鍵字搜尋到自己的網站。由於登錄不需要任何花費，所以儘可能所有的入口網站都進行登錄。

2.網網相連

在浩瀚的網路世界中，與其孤軍奮鬥，不如結合同業或相關行業的資源，共同推廣市場。網路旅行社善用網路強大的連結特性，不僅可以開闢更多的「道路」通往公司網站的大門，也可以豐富合作夥伴的網站內容，並帶來流量與營收的效益。雖然網路連結有諸多好處，但是不能忽略了連結上可能遇到的著作權與公平交易等法律問題。當網站連結時必須取得對方的同意，對方通常會要求以「同意書」（見**表**13-2）的方式授予連結的權利。

3.利用討論區

討論區是一個由網友自治的論壇。所以大多數的討論區都儘可能

表 13-1　搜尋引擎及索引網站

	搜尋引擎／索引站台名稱	網　址
國內	蕃薯藤台灣網際網路資源索引	http://www.yam.com.tw/
	Yahoo 雅虎台灣	http://www.yahoo.com.tw/
	聚寶盆	http://db2serv.cc.nctu.edu.tw/
	Hinet 工商服務	http://www.hinet.net/
	SEEDNet 台灣商業網查詢	http://www.seed.net.tw/
	哇塞中文網	http://www.whatsite.com/
	YES! 搜尋引擎	http://www.yes.net.tw/
	Coo 專業促銷引擎	http://www.coo.com.tw/
	全球食品資訊網搜尋	http://www.foodnet.com.tw/
	HELLO 網路資源索引	http://www.hello.com.tw/
	旅行家旅遊索引	http://www.tic.net.tw
	中華大地搜尋引擎	http://chinaland.net/
國外	Netscape	http://www.netscape.com/search/
	Yahoo!	Http://www.yahoo.com/
	AltaVista Digital	http://www.altavista.digital.com/
	InfoSeek	http://www.infoseek.com/
	Lycos	http://www.lycos.com/
	Excite	http://www.excite.com/
	WebCrawler	http://www.webcrawler.com/
	Starting Point	http://www.stpt.com/
	HotBot	http://www.hotbot.com/
	DejaNews	http://www.dejanews.com/
	OpenText	http://www.opentext.com/
	MetaCrawler	http://www.metacrawler.com/
	Magellan	http://www.mckinley.com/

資料來源：經濟部網路商業應用資源中心（http://www.ec.org.tw/）電子商務經營管理策略篇

避免商業廣告的介入，以維持論壇超然、客觀的言論環境。雖然如此，但是網路旅行社還是可以有技巧地表示意見，適當傳達一些有利於公司網站的訊息。不過，想要在討論區發揮行銷效益，必須長時間的經營，以取得網友的信任與支持。

（三）策略聯盟

策略聯盟不僅是網路旅行社開拓流量與營收的重要來源，同時也可以為網站增加知名度、取得行銷經驗、製造新聞議題以及擴充名單等。以下我們將從知名度、品牌形象、流量、產品互補、接觸有效客戶以及擴充客戶資料庫等考量，來探討策略聯盟。

1.知名度考量

在知名度考量上，網路旅行社的聯盟對象可以往新聞性的題材發想。通常新聞的處理上不外乎以衝突性、稀有性、顛覆性、攸關性以及主流性作為報導的取捨。

2.品牌形象考量

品牌形象是網路旅行社的重要資產。所以在結盟對象考量上，務必要篩選能產生加分效果的網站。例如：具有公信力的學術單位或官方網站，都是很好的合作對象。

3.流量考量

網路旅行社想要突破流量的瓶頸，最直接的方法就是將流量的管路接通到入口網站。不過各入口網站幾乎都已經有了固定合作的旅遊網站，除非公司願意以更優惠的條件取得合作的關係，否則強勢通路的入口網站，並不容易輕易更換合作對象。

4.產品互補效益考量

產品互補的網站合作，雙方都可以互蒙其利。網路旅行社可以考量旅遊周邊產品相關的網站，例如：提供旅遊景點資訊的媒體網站、保險公司的網站等。

5.接觸有效客戶考量

在接觸有效客戶的考量上，網路旅行社要合作的對象是與目標客戶群相同的網站。例如：學生網站、女性網站或是財經網站。這些網站的使用者通常也是旅遊的愛好者。

6.擴充客戶資料庫的考量

擴充客戶資料庫（或稱作擴充客戶名單）是網路行銷重要的工作之一。因為唯有取得客戶資料，才能有進一步與客戶接觸的機會。網路旅行社在擴充客戶資料為目標的合作對象上，擁有龐大而完整資料的信用卡客戶是不錯的考量。

三、網路行銷手法

靈活多變的網路行銷環境，提供了旅行社行銷人員一展長才的機會。在網路行銷手法運用上，除了傳統常見的現金折扣、定期促銷、抽獎活動、暢銷商品排行榜之外，還有原生於網路的病毒行銷、適合以電腦資料庫作支援的直效行銷與個別化行銷、適合網路互動特性的定期推薦商品，以及統合各種媒體特性的整合行銷。

（一）現金折扣

現金折扣對消費者來講，要比抽獎、累計紅利、兌換贈品來得實用。不過，現金折扣不但會影響旅行社銷售的利潤，而且容易引起削價競爭。

（二）定期促銷

旅遊網站推出定期促銷商品，如：每週一物、每月特價……等。定期促銷主要是為了營造購物氣氛，而不是期望旅客週週買機票、月

表13-2　網址連結同意書範例

<table>
<tr><td colspan="2">　　　　　　網址連結同意書　　　　數　字　第　　　　　號</td></tr>
<tr><td colspan="2">　　立同意書人　　　　　　　擬於　　　　　　　　網站（以下簡稱本網站，
網址：http://　　　）內設定連結至貴分公司HiNet網站（網址：http://　　　），本
連結有效期間自即日起至民國　　年　　月　　日止，共計一年；本同意書屆
滿前一個月以前，如須延展，應另行簽訂新同意書。本公司擔保對HiNet網站
之所有內容（含所有文件、商標圖樣、資料及網頁內容等）均不得重製、改
作、重新傳送、散布、出版、以任何方法改變網頁內容或移轉作為其他之商業
用途，且不得於本網站以外之其他網站設定連結；如以內頁連結或頁框連結方
式連結至HiNet網站時，應註明資料來源；本公司擔保不得損害中華電信或貴
分公司之權益，如有違反時，本公司應立即終止本網站與貴分公司HiNet網站
之連結，並願無條件負一切法律責任，特立此同意書存證。
　　此　　　致
中華電信股份有限公司數據通信分公司</td></tr>
<tr><td>　　　　　　立同意書人：</td><td>（蓋章）</td></tr>
<tr><td>　　　　　　代　表　人：</td><td>（蓋章）</td></tr>
<tr><td colspan="2">　　　　　　身分證字號：</td></tr>
<tr><td colspan="2">　　　　　　地　　　址：</td></tr>
<tr><td colspan="2">　　　　　　統一編號：</td></tr>
<tr><td colspan="2">　　　　　　聯絡電話：</td></tr>
<tr><td colspan="2">中華民國八十九年　　　　　月　　　　　日</td></tr>
</table>

資料來源：中華電信股份有限公司數據通信分公司

月來訂房。畢竟一般旅客一年可支配的假期還是有一定的限度。

（三）抽獎活動

　　藉由抽獎活動來吸引網友上網與消費，也是網路旅行社常見的行銷手法。抽獎是誘因，抽獎資格的設定則是活動的目的。誘因可以是：當次消費折價、當次消費附贈住宿、來回機票作為贈品……等；而目的包括：增加訪客流量、收集或更新客戶資料（填寫基本資料）、分析顧客消費者行為（回答問卷）、增加會員數（完成註冊）…

…等。

（四）暢銷商品排行榜

許多旅客喜歡購買熱門暢銷的旅遊產品，這不僅是一種流行現象，也是一種消費者心理。消費者總認為，暢銷的旅遊產品之所以吸引多數人的青睞，一定有其中的道理，跟著消費主流應該可以降低選錯產品的風險。所以在旅遊網站上設立「暢銷商品排行榜」，同樣可以達到促銷的效果。

（五）病毒行銷

病毒行銷，其原理就像我們常收到的病毒信一樣，會迅速蔓延到周遭收發的信箱。這樣的原理應用在網路行銷上，就變成利用「貪小便宜」來「轉寄」郵件中所附帶的利益，以達到傳播的乘數效應。在網路上經常看到的「列印免費折價券」、「邀請更多人加入中獎機率愈高」都是典型的病毒行銷。

（六）直效行銷[2]（direct marketing）

網路的即時互動、多媒體、區隔明確對象等特性，是從事直效行銷絕佳的媒體選擇。而重視個別偏好的旅遊產品，則非常適合透過直效行銷的手法，發展出分眾旅遊族群個別最有效的促銷模式。例如：某一族群的客戶其消費決定容易受贈品影響，而另一族群的客戶則重視貼心的服務。

（七）個別化行銷

網路是個別化行銷最佳的工具。網路旅行社可以利用資料庫的分析與網站雙向溝通的特性，來實踐前面所提到的「客戶占有率」，也就是提高每一位客戶的消費金額，並建立長久的客戶關係。

(八) 定期推薦商品

旅遊產品屬於經驗產品,所以在旅遊網站上透過專家或讀者的推薦並加上推薦理由(最好是有說服力、有強烈推薦性的語氣),通常可以協助客戶選擇適當的產品。

1.專家推薦

旅遊網站可以邀請旅遊專家定期(每週或每月更新)針對幾種商品作推薦,並輔以旅遊心得與專業的評論。

2.讀者推薦

旅遊網站可以提供留言版、討論區或透過電子郵件來推薦產品。這不但可以達到推薦旅遊產品的目的,同時可以增加客戶互動性。

(九) 整合行銷

網路世界中行銷的通路除了網路之外,旅行社還可以結合其他各種媒體。諸如:報紙、期刊、公司車體、廣播等媒體,以加深使用者的印象。其他包括公司的信封袋、公司的文宣品、意見調查表以及電子郵件的簽名檔,都可以是整合行銷的一部分。

四、網站行銷效果評估

根據「多寶格行銷」行銷部經理蔡明哲在〈如何評估網路行銷效果〉一文中,所提到的網站行銷效果評估,其評估要項共分為:一般資訊、網站資源存取狀況、訪客人口及區域、技術分析、廣告購買效果及搜尋關鍵字分析,以及動線分析等六項。網路旅行社可以視實際的需求,選擇適當的評估項目來檢討行銷效果,或作為資源分配上的依據。

（一）一般資訊

走進高產值的傳統旅行社，一定是電話應接不暇的熱鬧景象。相同的道理，網路旅行社亮麗的業績也需要源源不絕的瀏覽人數。旅行社主管透過網站流量分析軟體可以得到下列的資訊：網頁瀏覽總次數、造訪總人數、每日平均人數（user sessions）、每日平均瀏覽次數（page views）、平均停留時間等。

（二）網站資源存取狀況

旅遊網站行銷活動或產品企劃是否造成轟動、網友是否熱烈參與，需要下列資訊的回饋：熱門與冷門網頁排行、進站與離站網頁排行、單一網頁瀏覽次數、最常下載的檔案、最常存取的目錄等。

（三）訪客人口統計資料

網路旅行社所關心的客戶開發與客戶保留，可以從新舊訪客人數、新舊訪客成長比率、舊訪客重返造訪次數等統計資料，來了解客戶的流動狀況。

（四）技術分析

透過技術分析，網路旅行社可以了解系統資源的使用狀況（系統的正確性、穩定性以及使用效率）。技術分析提供的資訊包括：最高用量時段及各時段明細、網站頻寬使用量、觸擊總數、成功與失敗觸擊總數與比例、快取觸擊總數與比例、訪客端瀏覽器錯誤、主機端錯誤、404錯誤分析，以及程式執行結果網頁分析等。

（五）廣告購買效果及搜尋關鍵字分析

傳統旅行社的廣告媒體效果評估相當麻煩，必須要求業務人員逐

通詢問客戶資訊來源，並一一詳實記錄，最後再統計這些「自由心證」的數據。反觀網路旅行社的網路廣告效果分析，從訪客造訪前上一個連結點（點選了哪一家網站廣告而連結到旅遊網站）、訪客造訪前上一個連結網頁（點選了哪一網頁廣告而連結到旅遊網站）、藉何種搜尋引擎造訪、藉什麼搜尋關鍵字造訪等資訊，不但可以完全自動化，還可以避免人為疏失。

（六）網站動線評估

網路旅行社交易關鍵的動線規劃與網站資訊連結的品質，也可以透過動線流暢性的設計分析與網站連結品管分析，來找出交易動線與連結中斷的問題。

五、網路行銷注意事項

網際網路發展成跨世紀最有影響力的新媒體，已是不爭的事實。但是也由於網路媒體具有無遠弗屆、快速、互動等傳播特性，讓旅行業者在從事行銷活動時，必須時時注意到訪客資料的保護與電子郵件廣告須經由客戶允諾後發送等議題。

（一）保護蒐集的訪客資料

網路旅行社經常透過誘因要求訪客留下基本資料，以便進行後續的促銷或分析等工作。一個值得信賴的旅遊網站會透過隱私政策的宣告與安全認證，來保護消費者的資料（有關詳細的客戶資料保護請參考第十章）。

（二）電子郵件廣告經允諾後發送

「垃圾郵件」已經成為許多網路使用者的頭痛問題。這種未經允

許而寄發的郵件，很容易引起使用者的反感。所以懂得尊重使用者的旅遊網站，不但會徵求使用者的同意，同時也會有取消訂閱的功能，以避免造成網友「垃圾郵件」的困擾。

第三節　網路廣告

廣告是一種溝通，它希望藉由訊息與接觸者溝通，而達到影響接觸者態度或行為的目的。而網路廣告的溝通與其他傳統媒體最大的差異，就在於即時互動與多媒體的特性。即時互動的特性，讓接觸廣告的使用者只要在廣告上按一下滑鼠，就可以滿足所需要的資訊，或者是完成一筆交易；多媒體的特性，讓網路廣告的表現更多元；網路廣告還可以讓網路旅行社精準地選取廣告對象，以傳送符合使用者特殊興趣及品味的廣告。

在本節中我們將要介紹：網路廣告的特色、網路廣告的形式，以及網路廣告收費模式。

一、網路廣告的特色

在探討網路廣告形式之前，我們先來了解網路廣告的特色。這些特色包括：消費行為AIDA一次完成、精確地區隔客戶群、即時監測並彈性更換廣告內容，以及與客戶產生互動的關係。

（一）消費行為AIDA一次完成

AIDA是廣告影響消費行為的四個層次。它們分別是：awareness/attention（知曉或引起注意）、interest（感到興趣）、desire（渴望擁有）、action（採取購買行動）四個英文單字的縮寫。在傳統

廣告通常只能直接產生前三項的效果，而網路廣告可以從一則具有吸引力的產品促銷廣告（香港來回只要一九九九元限量三百張），而馬上令使用者對該產品感到興趣，並渴望即時擁有（因為稍一遲疑就會錯失良機），於是使用者按滑鼠後，就進入到網路旅行社的交易畫面，一氣呵成完成交易。

（二）精確地區隔客戶群

在網路上可以依照不同的使用對象、使用時間、日期來傳送特定的廣告，而讓網告訊息「推播」（push）到網路旅行社所設定的目標客戶群，而不至於浪費廣告成本與造成收件人不符需求的困擾。例如：旅行社推出短天數經濟型的「涼夏島遊」促銷案，就可以選定客戶群為都會未婚上班女性的網站，作為訊息溝通的對象。

（三）即時監測、彈性更換廣告內容

旅遊網站可以藉由分析軟體（分析曝光數、點選數及點選率等）所得到的廣告效益回應，立刻修改廣告的內容格式（如：標題不夠聳動、誘因太弱等）。這種機動性是其他傳統廣告難以辦到的。例如：最簡單的印刷品製作，一旦發現廣告效果不彰，也必須重製、印刷後再發送出去。

（四）與客戶產生互動的關係

網路廣告的互動特性，使得廣告可以突破傳統單向溝通的限制。網路旅行社可以善用此特性，來增加廣告的趣味性、娛樂性（例如：性向測驗，上班族你最適合到哪裡玩），不但可以使網友留下深刻的印象，還能刺激消費者購買的慾望。

二、網路廣告的形式

網路多媒體的特性讓網路廣告可以多元的方式來吸引網友的注意。而旅行社行銷人員為了增加網站點閱率，莫不在視覺上效果、有趣好玩、廣告文案、提供立即誘因……等方面挖空心思，以應用在各式各樣的網路廣告上。這些網路廣告形式包括：網站本身、動畫或影像、橫幅廣告、浮水印、文字連結以及網路遊戲。

（一）網站本身即是廣告

為旅遊網站取一個好的名稱，名稱本身就是一個好的廣告。所謂好的名稱就是好記、容易聯想。例如：旅遊網站若註冊為 travel.com.tw，大概很少人會不認識或不記得這是旅遊網站。不過這種做法僅適合於網路原生的旅行社，如果是傳統旅行社所經營的網站，則最好沿用消費者熟悉的原公司名稱。

（二）動畫（animation）或影像（video）

動畫的聲光效果不但可以吸引網友的目光，如果動畫的題材新鮮有趣，還可以產生病毒行銷的驚人效益。動畫與影像的運用，若能塑造上網者旅遊情境的感受並激起其購買慾望，將有助於產品的銷售。只不過，在選擇這兩種表現形式時，必須考量到檔案的大小，這將影響網友開啟或下載檔案的時間。

（三）橫幅廣告（banner ads）

橫幅廣告或稱為招牌廣告，它是目前網站上最常見的廣告形式。不過正因為該類型的廣告最常見、版位也最固定，所以容易造成網友習慣性的忽略。橫幅廣告有各種不同的尺寸與檔案格式，在廣告製作

時務必要了解明確的規格（尤其是檔案的大小），以免製作後才發現規格不符無法刊登。

（四）浮水印（float）

這是網路廣告上的一大突破。浮水印廣告不再受到方方正正的廣告版面限制，它以更活潑、更抓住瀏覽者目光的方式呈現在螢幕特定的位置，也就是不管網頁下拉到哪裡，浮水印始終在瀏覽者眼前。

（五）文字連結

比較細膩的文字連結廣告，會搭配相關的報導（例如：新聞稿）一起出現，瀏覽者在報導主題的吸引下，通常會隨手點選文字連結。文字連結也經常出現在電子報或電子郵件的廣告版面上。

（六）網路遊戲

好玩的網路遊戲可以帶來非常好的廣告效果。網友反應最熱烈的網路遊戲不外乎心理測驗與闖關遊戲。業者若能在遊戲中安排適當的廣告訊息，通常都有相當高的點閱率。

三、網路廣告收費模式

網路廣告的收費方式與廣告效益息息相關。網路廣告在經歷這幾年的市場洗鍊與調整後，常見的廣告效益評估標準（見**表**13-3）及收費方式已儼然成形。國內常見的網路廣告收費方式，大致可分為下列幾種：制式收費、每千次曝光成本、點閱次數、每筆交易以及頻道租賃等方式。

表13-3　網路廣告效益評估標準

Impression：曝光數
指網路廣告可以「觸達」的上網人次。當網路廣告成功地傳送到上網者的瀏覽器上，讓上網者有機會看到，就被計算成一次「廣告曝光」。我們可透過網路媒體的管理系統得到此一數值。
Click 或 Click Through：點閱
網路廣告常被設定連結至特定網頁或執行檔，上網者藉由點選此廣告，而到某特定網頁或執行特定檔案的動作，就是一個Click Through。在媒體評估上，「點閱值」呈現上網者點選網路廣告的次數，廣告主可藉此數值了解上網者對這個廣告的回應狀況。
Click Through Rate（簡稱CTR）或 Yield：點閱率
點閱率＝點閱值÷曝光數之百分比。舉例來說，一個網頁如果有100個人次的曝光數，而只有2個人點選（Click值＝2），點閱率就是2％。這個數值可作為廣告效果的評估標準之一。
CPM（Cost Per Mille）：每千次曝光成本
每一千次廣告曝光所需要的費用，常是評估媒體效益的標準，也是常用的計費模式。國外尚有依廣告被點閱的次數收費（CPC；Cost Per Click），或依所促成的交易筆數收費（CPL；Cost Per Lead）的模式。
Ad Request：廣告索閱
廣告伺服器因應造訪者的行為（如：造訪、點選……），送出某則廣告的動作。
Page Request：網頁索閱
網站伺服器因應造訪者的行為，送出某篇網頁至上網者瀏覽器的動作。
Hits：觸擊
伺服器回應上網者瀏覽器索閱請求的動作。Total Hits（觸擊總數）是指網站主機回應特定網頁被索閱的次數，或執行檔被執行的次數，包括了所有成功或不成功擷取（retrieve）的索閱請求。換句話說，Total Successful Hits（成功觸擊總數）就只包括了網站主機成功提供索閱資訊的部分。
Page Views，或稱Page Impressions：網頁被瀏覽次數
指的是一整篇網頁被完全下載瀏覽的次數，「網頁」的定義一般是指副檔名為.htm、.html、.asp的檔案；在不同系統的環境設定選項中，這些網頁定義是可調整的。
Traffic：流量
是一個比較廣泛的用辭，指的是網路（網站）上有多少資料正被傳遞，或有多少造訪者的情況。也可作為形容一個網站受歡迎的程度，或對外連線頻寬的狀況。
Visit：造訪
指一名訪客進入某網站閱讀網頁的動作。「造訪次數」可作為衡量網站流量的指標。

資料來源：http://www.utm.com.tw/isnote.htm

（一）制式收費

以刊登時間的長度作為收費的標準。時間的長度有：每週、半個月、每月等。國內有不少旅遊媒體網站採用這種收費方式。

（二）每千次曝光成本（CPM, Cost Per Mille）

這是常見的媒體效益評估與收費標準。不管使用者是否真的看到該廣告，只要廣告訊息成功地送達使用者的瀏覽器，就算是一次的曝光數（impression）。

（三）點閱次數

點閱對上網者的消費行為影響，不同於僅是知曉（awareness）的曝光（impression），它代表上網者對該廣告感興趣並作出具體的回應。所以在收費的標準上，點閱次數要比前面兩者來得高。不過國內採用點閱次數計費的網站並不常見。影響點閱次數的主要因素有下列三項：

1.媒體特性及廣告版位

媒體的選擇決定了該網站之瀏覽者對廣告點閱的興趣。網路旅行社最有效的媒體選擇，依舊是旅遊媒體網站與旅遊社群網站。這些網站的瀏覽者，幾乎都是網路旅行社所要訴求的對象。

2.廣告創意及廣告設計

釐清訴求客戶，然後設計符合目標客戶群的廣告訊息。例如：以"Click Here"提示消費者立刻行動、標示對比價差或者是將廣告直接連結到交易流程頁，都可以增加網站的點閱率。不過，廣告訊息要避免「限量發行」或「限時搶購」等字眼，以免網站暴增流量而造成當機。

3.產品特性及市場季節性因素

夏天訴求清涼的海島度假、春天洋溢賞花的氣息，都是網路旅行社因應市場季節性變化，以產品吸引網友點選的做法。

（四）每筆交易（CPS, Cost Per Sales）

按照交易成功的筆數計價，目前除了抽取佣金模式的網站合作之外，國內很少採用 CPS 的廣告收費方式。

（五）頻道租賃

頻道租賃的廣告效果，要比上述的任一種廣告方式都來得好。尤其是入口網站的旅遊頻道，勢必可以為旅遊網站帶來可觀的流量，易遊網（eztravel.com.tw）與雅虎奇摩（kimo.eztravel.com.tw/）就是採用頻道租賃的廣告收費方式。

註釋

1 晶華飯店的「網路免費咖啡券」，在網路上一推出馬上引起市場上的騷動。
 原本以商務客人為訴求的晶華飯店，在暑假期間於網路上推出「網路免費咖
 啡券」，造成中庭咖啡座擠滿前來享用免費咖啡的學生。整個行銷案不但沒
 有吸引到該來的目標客戶，並且還因為中庭的嘈雜混亂而趕走了商務客人。
 活動期間在網路上還一度流傳該公司的咖啡券無法兌換，使得整個活動更形
 雪上加霜。

2 根據美國直效行銷協會對直效行銷的定義如下：「直效行銷是一種互動的行
 銷系統，使用一種或一種以上的廣告媒體，在任何地點所產生的一種可衡量
 的反應或交易」。直效行銷的目的不在於知名度提升或影響消費態度，而是
 強調客戶對訂單的立即回應與衡量。

第十四章

金流作業 e 化

科技一直在改變我們的生活方式，新的科技產品與新的應用服務，讓我們得以享受前所未有的便利。金融機構與旅遊業者都了解顧客相當重視便利性，所以業者一直致力於應用新科技來改善客戶存取帳戶的方式、強化安全措施，並增加新的服務項目，以符合客戶便利與安全的需要。

這些新科技的應用與金融機構的資訊交換標準規格，造就了ATM的普及、線上交易的蓬勃發展、安全交易機制的成熟，以及各式各樣新的支付工具，同時也活絡了網路的金流交易。

本章將延續第十章所介紹的安全交易，繼續探討網路金流的問題。全章分成兩個部分，分別是：第一節的電子付款系統介紹安全需求與支付工具；第二節的SET與SSL網路安全機制，在本節則分別介紹SSL、SET，以及SSL與SET之比較，並結束第三篇的介紹。

第一節　電子支付系統

「金流」是整個商業交易中不可或缺的一部分，它與「物流」、「資訊流」以及「商流」構成流通於交易雙方的主要商業活動。旅行業電子化的成功需要仰賴方便、經濟、安全的電子支付系統，作為確保網路交易雙方的權益。在本節中，我們將介紹電子支付系統中的安全需求與支付工具。

一、安全需求

嚴謹的電子支付系統，必須符合一定的安全要求。它們分別是：身分識別、防制機密訊息遭受竊取、保護交易訊息或付款指示不被竄改、不可否認證據以及防制人為舞弊等。

(一) 身分識別

電子支付系統必須能識別網路使用者的身分，才能確保符合身分的使用者存取相關資訊。網路旅行社可以採用通行碼（password）識別或數位憑證（digital certificate）識別。通行碼識別由於缺乏加密的保護，所以其安全性比數位憑證識別來得差。

(二) 防制機密訊息遭受竊取

網路上的機密訊息由於涉及重大的權益與價值，所以容易成為網路犯罪覬覦的目標。例如：通行密碼可作為存取資訊的管制、信用卡卡號則是線上付款的依據。要防制旅遊網站機密訊息被竊取，常見的做法就是將該訊息加密後再傳送。

(三) 保護交易訊息或付款指示不被竄改

消費者在送出所選擇的網路產品資訊，由於有雜湊訊息鑑別碼[1]（Hash Message Authentication Code, Hash MAC）或 SHA-1（Secret Hash Algorithm）的保護，所以不容易被改變訊息內容或建立取代的訊息。

(四) 不可否認證據

由於發送方的交易內容有數位簽章作為身分辨識，所以交易後，消費者不得否認有該筆消費。數位簽章同時可以作為交易糾紛仲裁的依據。

(五) 防制人為舞弊

旅遊網站縱使有再完善的安全機制，還是要透過安全政策與確實的安全稽核，以防制旅行社內部人為的舞弊。

二、支付工具

目前於網路交易中所採用的電子付款方式有：電子現金（digital/electronic cash）、電子支票（electronic check）、智慧卡（smart card）、信用卡線上付款等。雖然使用信用卡線上付款既簡單，又享有飛安險與海外意外險保障等優點，但是礙於消費者對線上付款仍有安全顧慮，所以大多數的出國旅客仍然選擇以傳真刷卡或ATM轉帳的方式付款為主。以下我們將介紹網路旅行社的主要支付工具：信用卡與ATM轉帳，以及信用卡發卡機構極力推行的智慧卡。

（一）信用卡

近年來使用信用卡支付旅遊消費愈來愈普遍。刷卡買機票不但方便，還可以享受發卡銀行附贈的高額飛安險、行李遺失險、班機延誤險……等保障（見**網路報導**14-1）。以下我們將介紹在網路旅行社最常使用的傳真刷卡，與網友長期以來一直存在疑慮的線上刷卡。

1.傳真刷卡

網路旅行社依據消費者所傳真的信用卡正反面稿本，來核對確認是否與傳真簽名相符。雖然大多數的消費者認為傳真刷卡比線上刷卡來得安全可靠，不過從作業的控管與辨識來看，傳真刷卡存在著許多對消費者不利的弊端，這些弊端包括：

(1) 無法辨識是否持卡人

由於透過傳真信用卡，所以無法看到客人親自簽名，也無法核對持卡人是否與信用卡上的相片相符。而且業務人員在忙碌的情況下，經常疏於查核就草草入帳。

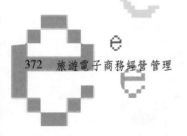

網路報導14-1　刷卡提供旅遊優惠和保險　滿3000送百萬

【記者／王思佳 · 2001-06-30 · 台北 報導】根據聯合信用卡處理中心的數據，截至二〇〇一年三月，台灣地區信用卡累計發卡數達三千四百三十八萬張，而台灣地區總人口只有二千三百多萬，成為生活必需品的信用卡，在旅遊時格外需要。

六月適逢暑期旅遊旺季，萬事達卡國際組織為鼓勵旅客刷卡消費，特別與旅行社合作推出國內外旅遊優惠方案，七月一日起的「百萬夢想家」活動，不限消費金額或地區，只要刷卡就有機會獲得多項獎品，消費滿三千元，還有機會成為百萬現金得主。

即日起到九月，萬事達卡的暑期旅遊優惠方案，包括新加坡都會Shopping樂、普吉島SPA美麗逍遙遊，及和全省福華酒店合作的「舒適悠閒一夏」，持卡人到這些地方玩，刷卡付費可享折扣價，還能累積紅利點數。

至於「百萬夢想家」是從七月一日起至八月底止，不限刷卡金額及地區，只要簽單授權末一碼為(8)及末二碼為(88)，就可到全省燦坤3C商場兌換萬事達卡小熊及燦坤實用小家電，同時每滿三千元，就自動有一次百萬現金的抽獎機會，刷愈多，愈有可能賺百萬現金。

信用卡雖然讓旅客花起錢來毫無顧忌，很容易一不小心就失手刷太多，但刷卡買機票有各種旅遊保險，如旅遊平安險、班機延誤險、行李延誤險及行李遺失險，部分信用卡還提供劫機險或意外醫療險，還有一大堆抽獎和紅利，只要隨時提醒自己，出國前、出國後帶張信用卡都是必需的。

資料來源：MOOK旅遊網（http://travel.mook.com.tw/）

(2) 無法辨別是否偽卡

傳真刷卡無法辨別該信用卡是不是偽卡，這不像公司連線機器刷卡有辨別真偽卡的功能。

(3) 容易造成冒用

消費者容易使用影本重複交易，或是旅行社員工冒用客戶的刷卡資料重複請款。

2.線上刷卡

線上信用卡付款系統對安全要求相當嚴謹，目前的各種信用卡付款系統可依技術發展及安全程度的不同，分成對卡號加解密為主的傳

輸加密方式（例如：SSL 和S-HTTP），與提供證書作為個體識別的
SET兩大類。由於SSL與SET為目前最普遍的網路安全機制，所以我
們留待第二節再詳細介紹SSL與SET。

（二）智慧卡（smart card）

　　智慧卡（見**圖**14-1）如同信用卡大小之卡片，是國際發卡機構
委由銀行所發行的塑膠晶片卡。這個晶片儲存與個人有關的資料或是
數位現金，可作為身分認證、線上購物、打電話或是購買物品之用，
並且能夠處理各種不同的資訊，所以各個產業都以不同的方式來使用
晶片。

　　以下透過智慧卡的特性、使用介面、資料的存取，以及智慧卡的
申請，來認識此一科技新產品。

1.智慧卡的特性

　　智慧卡可以容納許多不同的應用程式，讓消費者能夠選擇要用這
張卡上的信用卡、轉帳卡或儲值卡來支付消費金額。智慧卡可以同時
具備多種功能。舉例來說，消費者可在這張卡片上附加飛行哩程酬賓
計畫，無論任何時間使用這張卡片簽帳時，都可以累積飛行哩程點數
到信用卡或轉帳卡的帳戶。

2.智慧卡的使用介面

　　智慧卡能夠與多種不同的設備介面互通。例如終端機、自動櫃員

圖14-1　VISA智慧卡

資料來源：http://www.visa.com.tw

機、個人電腦、行動電話、電話等等。智慧卡也能用來進行網路上的安全交易。

3.智慧卡資料的存取

智慧卡中的晶片扮演個人多個帳戶的「存取鑰匙」(access key) 的角色。輕薄、功能強大的晶片(可以儲存一位顧客所有的帳戶資料),減少過去必須隨身攜帶大量卡片的不便。

4.智慧卡的申請

現在不管是卡片或讀取設備都還不普遍。有關智慧卡的申請須知最簡單的方式,就是上網瀏覽Visa 國際組織的網站 (http://www.visa.com.tw),以了解新科技應用的最新狀況。

(三) ATM轉帳

由於自動提款機 (Auto Transaction Machine, ATM) 普及、轉帳過程無資料傳輸風險(除非輸入錯誤),而且是按照每筆交易收取低額的手續費,所以懂得節省交易成本的網路旅行社,便推出「ATM 付款再省1％」的優惠方案。畢竟,高單價低利潤的旅遊產品,對業者來講,以ATM 收款是最划算的選擇。

第二節　SSL 與 SET 網路安全機制

網路消費者莫不希望交易的環境能既安全且便利。但是,很不幸地,安全與便利兩者之間互為衝突,而且網路旅行社的安全機制建置成本還會轉嫁成為企業經營的成本,影響網路商店的競爭力。所以,網路旅行社必須在兼顧安全、便利以及成本考量下,發展信賴的交易機制,否則交易一旦發生安全問題,加上網路開放環境的特性,想必

將使消費者、網路商店以及銀行等交易三方產生無法估計的損失。目前有關電子商務安全的機制可分為 SSL 與 SET 兩大類。以下我們將針對這兩大安全機制逐一介紹。

一、SSL

SSL 通訊安全協定（Secure Sockets Layer Protocol）主要是應用在 HTTP、SMTP 等通訊協定中。SSL 是由網景（Netscape）公司於一九九四年十月提出，它使用對稱式密碼法（symmetric key encryption）來完成傳遞資料的加密動作。每次當使用者連線時，用戶端與伺服器都會自動產生不同的交談金鑰（session key），而交談金鑰只能維持短暫的效用，也就是說，假如交談金鑰不慎被攔截或破解，也無法在下次的資訊傳送中發揮作用。由於 SSL 並不強制對使用者端做身分認證，所以很快地就發展成普遍使用的安全機制。

（一）SSL 提供的服務

SSL 通訊安全協定可提供網路通訊的安全服務如下：

1.訊息隱密性（confidentiality）

由於在連線的過程中，每一筆於網際網路上傳輸的訊息都經過交談金鑰加密法將雙方資料加密（encryption），SSL 支援如 DES[2]（Data Encryption Standard）、RC2 或 RC4 等加密法。因此在連線期間可以確保資料的保密性。

2.訊息完整性（integrity）

由於 SSL 支援如 MD5（Message Digest）或 SHA 等單向雜湊函數（數學運算上不可還原），每一筆於網際網路上傳輸的訊息皆有雜湊函數產生的訊息驗證碼（Message Authentication Code, MAC）保護，訊

息不易被非法竄改。

（二）SSL的缺點

1.SSL交易缺少不可否認性

　　SSL 的安全標準係架構於TCP/IP 通訊協定及ISO Transport Layer 4 的傳輸層之上（見圖14-2），用戶端與伺服器（server）間只有在建立連線交談（session）時，才執行身分辨識，雙方傳輸交易時，欠缺訊息的不可否認（non-repudiation）之辨識，對交易亦無安全可靠的存證措施，所以當有交易糾紛須仲裁時，則無適當的存證訊息佐證以界定權責的歸屬。

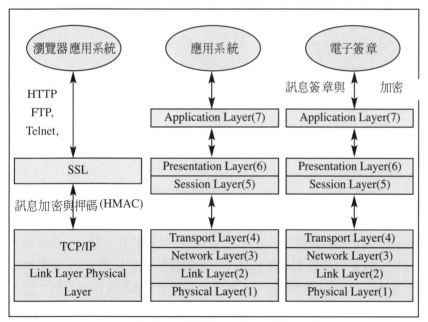

圖14-2　SSL及電子簽章安控機制之資訊傳輸架構（OSI layer of ISO 7498-1）

資料來源：台灣證券交易所網站（http://www.tse.com.tw/plan/essay/462/Hsu.htm）

2. SSL憑證安全性不夠嚴謹

SSL沒有明確的憑證申請標準規範，同時也缺乏公正的認證單位查驗，對交易雙方之身分驗證較不嚴謹，容易造成用戶疏忽而信任冒名的不法網站，進而非法盜取用戶的卡號、密碼等重要資訊，而喪失了伺服器端安全認證機制的功能。

3. 交易上的風險

對網路旅行社而言，無法得知給卡號的消費者是不是就是真正的持卡人，所以有詐欺的風險，而收單銀行是不負責這種風險的。

(三) SSL識別

當消費者看到 https 出現在網頁瀏覽器上的 URL 時，則所上的網站其伺服器具有 SSL 的保護。為了確保安全，消費者在傳輸資料時可以先檢視瀏覽器視窗的左下角或正下方的小鎖圖案是否已經上鎖，如果小鎖圖案為鎖上，即表示SSL保密機制已啟動。當進入安全網站時，瀏覽器會出現提醒消費者已進入安全網站的對話方塊。

二、SET

安全電子交易 (Secure Electronic Transactions, SET) 是VISA與 Master Card 兩大國際信用卡組織運用安全技術 (X.509V3)，而與其他資訊界之領導廠商於一九九六年二月所共同制訂之電子安全交易規格。它規範了消費者、旅行社、付款轉接站 (或稱閘道)、收單銀行以及發卡銀行的資料傳送、身分識別，及電子簽名等機制，用來讓信用卡資料與訂單資料在嚴密的安全設計下，自動的傳輸與交換。由於這是兩大發卡組織共同規範的標準，所以安全性與可賴性都大大提高。

（一）SET的架構

SET的架構是由下列成員所共同組成（見圖14-3）：分別是電子錢包（E-Wallet）、商店端伺服器（Merchant Server）、付款轉接站[3]（Payment Gateway，見圖14-4）以及認證中心（Certification Authority）。持卡人在SET安全機制中交易，必須先取得電子錢包與數位憑證。

1.持卡人取得電子錢包

消費者須先向發卡機構申請電子錢包，簽訂「電子商務交易持卡人特別事項約定書」，並將電子錢包安裝於個人電腦上。SET規格的電子錢包可以在線上向幾個授權的廠商取得，或是由銀行提供軟體。電子錢包有下列三項主要功能：

(1) 數位憑證管理

包括數位憑證之申請、保存及刪除等。

(2) 交易的進行

消費者選擇進行SET交易時，電子錢包將自動啓動，在電子資料交換前，會先辨識持卡人和特約網路旅行社雙方的身分並發送交易訊息。

(3) 交易紀錄的保存

每筆交易紀錄將被保存以供日後查詢。

2.持卡人取得數位憑證

持卡人與其發卡銀行聯繫，完成註冊程序。國際發卡組織提供數位憑證給發卡銀行，讓發卡銀行提供數位憑證給持卡人。

讀者如果有興趣想進一步了解有關SET電子錢包與數位憑證的詳細內容，可以上中華網路商圈網站（http://www.cybercity.com.tw/setid/index_ssl.htm），其中的SET三部曲將清楚介紹如何申請SET

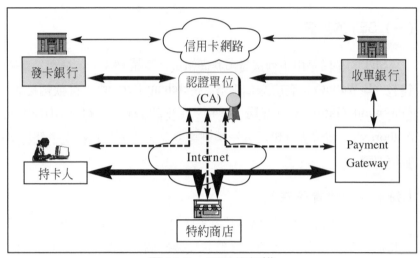

圖 14-3　SET 的架構

資料來源：http://www.cybercity.com.tw

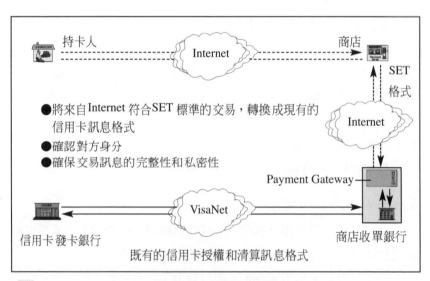

●將來自 Internet 符合 SET 標準的交易，轉換成現有的信用卡訊息格式
●確認對方身分
●確保交易訊息的完整性和私密性

既有的信用卡授權和清算訊息格式

圖 14-4　付款轉接站

資料來源：經濟部網際網路商業應用計畫

ID、圖解示範安裝電子錢包以及實際操作案例。

（二）SET的作業流程

1.識別身分

當持卡人啟動電子錢包後，持卡人與網路旅行社之間會透過「數位憑證」確認彼此身分。藉由SET與網路旅行社的「數位憑證」，持卡人可以確認網路特約商店是合法的。SET軟體（http://www.visa.com.tw/nt/ecomm/security/#software）能自動檢查特約商店是否擁有由發卡銀行所發出的有效認證，消費者可以安心地在交易過程之中，獲得信賴的保障。

2.傳送訂單資訊給旅行社

若身分沒有問題，持卡人會選擇付款工具（以哪一張信用卡付款），並將相關訂單明細（order information）、付款明細（payment information）、送貨地址及收貨人等資訊傳送給網路旅行社（SET的特約網路旅行社無法解讀支付交易的資料，唯有特約商店的收單銀行可以解密）。

3.請求收單銀行授權

網路旅行社接受訂單明細，且將付款明細再傳送給該旅行社指定的收單銀行並請求授權（authorization request），授權過程同樣透過「數位憑證」做身分確認，並使用公開鑰匙（public key）加密技術，以保護個人與金融機構的隱私。銀行透過付款閘道（payment gateway）收到這筆請求後，銀行業務系統會做適當處理，並將處理結果再經由付款閘道送回旅行社。若持卡人無信用問題，則旅行社可接到授權許可，此時旅行社可做請款要求（capture request）或留待日後請款，並回覆持卡人交易成功訊息。

4.內部訂單作業與產品寄送

　　旅行社將訂單訊息傳送給OP作業人員處理開票、列印代轉等作業，並於預定期限內寄出消費者所訂購的旅遊產品。

(三) SET 提供的服務

　　SET 協定使用下列安全機制來提供線上交易的服務：

1.資料隱密性的保護

　　在資料之隱密性保護上，SET 規格的交易資訊以DES key 亂碼保護，卡片帳號以RSA 數位信封亂碼保護或 Triple DES key 保護，來防止所傳遞的資訊遭蓄意或無意地截取或揭露。而且SET 規格經由雙重數位簽章之技術，將持卡人的訂單資訊與付款指示分別使用特約商店及收單機構之公開金鑰簽章，以保護持卡人帳戶資料，如信用卡卡號、有效日期等的隱密性。

2.資料完整性的保護

　　SET 規格採用數位簽章及訊息摘要之技術來達到訊息完整性的保護、避免訊息在傳遞的過程中遭到竄改。

3.交易的不可否認性

　　在交易雙方身分的確認與辨識上，SET 規格使用數位簽章技術，使持卡人以自己的數位碼加密後傳送訊息，由於數位憑證已經確認這組用來加密的數位碼確實為發送訊息者所有，所以發送訊息的人將無法否認他曾發送這筆訊息。透過此機制之運用，可以達到交易不可否認性的要求。

(四) SET 的缺點

　　目前國內SET 交易之推行仍未普遍，其主要的缺點包括下列三

點：

1.使用者麻煩

　　SET最大的問題就是麻煩。消費者要安裝電子錢包、向發卡銀行申請認證、而且要記得錢包密碼，這對大部分的消費者來說是一個障礙。另外，SET須進行較複雜的加、解密運算，每筆交易所耗費的時間也遠高於SSL交易。

2.建置與交易成本高

　　就網路旅行社而言，為了建置符合SET交易安全規格之系統，不但要耗費較高之建置成本，同時每筆交易還要支付付款閘道一定比例的費用。

3.可攜性的問題

　　另一個問題是可攜性的問題。也就是當消費者在家安裝好SET之後，到辦公室或其他地方想要網路購物時，還是無法用SET來買，除非該消費者懂得將檔案帶著走。

三、 SSL 與 SET 比較

　　綜合上面的介紹，筆者彙整成以下的SSL與SET簡單比較表（見表14-1），並作為本章的結束。

表14-1　SSL與SET比較表

比較項目	SSL	SET
交易優點	·消費者使用方便 ·資訊的完整性，訊息有Hash MAC 保護	·身分確認性 ·交易安全性 ·資料完整性 ·交易不可否認性
交易缺點	·每次消費須再填一次卡號 ·風險負擔 ·無法針對每一交易內容作來源辨識 ·信用卡卡號盜刷及外漏之風險	·消費者要安裝電子錢包、向發卡銀行申請認證以及線上下載認證，過程麻煩
憑證申請與標準規範	·無特別的標準規範，只要用戶端確認伺服器端的憑證即可，對申請者文件之身分確認較不嚴謹	·有明確且標準的憑證申請架構及規範，申請者的身分確認嚴謹
效能比較	·僅經銷商與消費者雙方進行認證程序，速度較SET快，但認證端無一公正單位查驗，安全性較低	·須由認證中心對消費者、經銷商、金融單位三方進行認證，具公正效果且安全性較高
業界使用狀況	·使用於瀏覽器介面，易於執行，較多經銷商使用	·三方執行，認證程序較繁複，推廣效果較SSL低
安全性	·低	·高
風險性責任歸屬	·商家及消費者	·SET 相關銀行組織

編表：作者彙整

註釋

1 訊息鑑別碼（MAC）是真實資料、填充資料、安全相關資料與序號等資料經由訊息摘要函數（通常使用MD5）轉換得到，作為訊息鑑別之用。

2 一九七〇年中期由美國IBM公司發展出來，屬於區塊加密法，所有區塊大小控制於64bits，進行加／解密，分為母金鑰作為DES加／解密的金鑰，子金鑰須按順序排列加解／密，由DES針對母金鑰產生。

3 付款轉接站又稱為付款閘道，為一裝設在收單銀行的伺服器，可將特約商店伺服器經由網路所送來的訊息轉為收單銀行處理信用卡授權交易之訊息格式，以方便後續之處理。它提供網路上進行轉帳、信用卡交易處理、匯款、傳送SET交易與現行跨行系統間的轉換等功能。付款轉接站並可防止未授權使用者及資料的進入。

第四篇
旅行業e化——績效考核篇

「考核引導組織行為」的道理就像「考試引導教學」一樣。長期以來考試制度左右著老師的教學方向與學生的應考準備。同樣的，公司採用不同的考核標準，將激勵出不同的員工行為。在講求速度、變革及彈性的數位經營環境中，如果旅行業只完成 e 化規劃與作業轉型，而忽略了具有積極誘導作用的考核制度，則革新的動力在缺乏短期成就目標與必要的升遷鼓勵下，員工很容易放棄長期目標的追求，甚至於加入「抗變」的行列。

　　或許是因為過去的技術無法使資訊有效地整合與流通，以至於傳統旅行業只能以有限的財務報表作為組織績效的唯一衡量基準。這樣的考核制度很顯然地並無法反映出 e 化環境中所重視的客戶價值提升、作業效率改善、組織知識創造、組織環境偵測與問題解決等議題，甚至有害於跨部門的團隊合作與員工的積極創新。所以本書在最後的績效考核篇，希望能以擴大考核的觀點，並藉由資訊科技為旅行業的考核制度帶來突破性的發展。

　　績效考核篇將介紹縱貫企業策略與行動目標，橫跨財務、客戶、流程以及學習成長的績效考核制度：「平衡計分卡」，並以查核表的方式回顧檢討旅行社 e 化的規劃與執行成效。本篇的績效考核分為兩個部分：第十五章組織績效考核，內容介紹平衡計分卡、e 化就緒考核、組織回應環境能力考核，以及組織學習效益考核；本書的最後一章，第十六章經營管理效益考核，共有四項考核重點：客戶價值提升之考核、作業效率與管銷費用改善之考核、資源應用效益之考核，以及市場擴張之考核，最後以總結結束全書的介紹。

第十五章

組織績效考核

旅行社經常為了擴大營業收入與獲利，而設計出各式各樣的業績獎勵辦法，以重金酬賞傑出表現的業務人員。但卻鮮少看到為公司獻策、改善作業瓶頸、提升客戶滿意、降低員工流動而被公開表揚或頒發績效獎金。至於升遷與加薪，也大都基於年資與業績表現，而不論其領導力以及伴隨組織成長的學習力與開創力。在缺乏有效激勵e化行為的考核制度下，組織難免顯得保守而停滯，這將妨礙強調創新與變革的e化組織氣候。

變革轉型中的旅行社必須要有一套系統性的考核制度，能夠將組織願景、策略目標以及行動方案相互聯結，以免組織願景與策略目標淪為宣示性的口號。

在本章我們將介紹一套擴大衡量組織績效的制度，並針對e化環境中的組織績效逐一查核。本章共分為四節。第一節先介紹平衡計分卡，內容包括：平衡計分卡簡介、願景與策略之轉換，以及平衡計分卡與傳統績效的差異；第二節e化就緒考核，考核的項目包括：組織願景、公司定位、領導統御、員工、技術能力以及資源投入；第三節組織回應環境能力考核，主要在檢討回應經營環境的變化與回應組織內部的變化；最後在組織學習效益考核中查核的重點在於：組織學習的能力、組織對知識的儲存與運用能力，以及組織對問題的解決能力。

第一節　平衡計分卡

旅遊旺季結束，又是上半年的績優員工表揚大會，雖然名為「績優員工」，但永遠只樂了令人稱羨的top sales，其他出席的會計部、資訊部、企劃部、客服部同仁只能眼巴巴地看著業務部獨享紅包。這次的表揚按照往例依然選在偌大的禮堂，高掛著「XX旅行社XX年

上半年績優員工表揚大會」紅布條。主席如預料中來一段慷慨激昂的訓勉：「激烈的競爭環境下，我們一定要改善作業的效率、一定要提升服務品質，公司才能永續經營」，接下來司儀就開始一一唱名：「唱到名的同事請上台接受總經理的獎牌與獎金」。這時候各部門共推發言的e先生終於忍不住起來說話了：「資訊部致力於作業自動化，過去一年來讓單位產能增加了兩倍；會計部結帳時間縮短了五天，讓獲利有問題的團不用等到回國後結帳造成損失；客服部妥善處理客訴讓公司賠償金額大幅減少，而且每年至少提超過五個作業改善方案，難道我們都不是『績優員工』嗎？」

　　e先生一語道破了旅行業長期以來只重視業績指標，而忽略了其他部門對公司經營績效的貢獻。當我們仔細檢討公司的考核制度時，將發現績效指標似乎與公司的競爭優勢無關，也無法滿足客戶需求，也看不出鼓勵員工學習與創新。為了解決以上的問題，專家學者花了很長的時間研究與實證，最後在美國終於獲得多數大型企業的支持與肯定，那就是「平衡計分卡」（balance scorecard）。

一、平衡計分卡簡介

　　平衡計分卡觀念係由哈佛教授羅柏‧克普蘭（Robert S. Kaplan）與大衛‧諾頓（David P. Norton）根據許多企業績效衡量個案研究，而於一九九二年所提出。它主要在於提供經營管理上完整的考核架構，這個架構不只重視事後的財務表現，同時也注意那些可以顯示組織是否朝向願景方向的導引指標。也就是說，平衡計分卡平衡了攸關企業永續經營的重要構面，而非獨以財務作為績效考量。這四個構面分別是：客戶、作業程序、財務，以及學習與成長。

（一）客戶構面

「顧客是公司最重要的資產」，幾乎從來沒有旅行業者懷疑過這樣的經營理念；「持續不斷爲客戶創造價值」，也是典型的使命宣言，但是究竟有多少旅行業者以經營客戶的績效作爲獎酬的依據呢？平衡計分卡就彌補了這項不足，在構面中重視以客戶的角度來看公司績效的表現。常見的顧客衡量指標有：顧客滿意度、顧客抱怨數、Ａ級客戶保留率、抱怨處理時間……等。

（二）作業程序構面

「品質看得見過程是關鍵」。作業流程的效率與控管，決定了產品與服務品質，以及公司資源的有效運用。本書一再強調的應用資訊科技將旅行社的作業自動化，道理也在這裡。所以平衡計分卡除了重視客戶之外，同時也注重以作業效率的觀點來看作業成本、作業不良率、產品上市時間、生產效能……等表現。

（三）財務構面

財務性績效指標，可以顯示出策略目標與行動方案是否改善了公司的獲利狀況。所以平衡計分卡依然不能缺少財務這個重要的構面。克普蘭與諾頓（一九九六）認爲，企業應針對其所處的生命週期不同階段（成長期、保持期以及收割期等三個時期），因應不同的財務策略，並決定適合的財務衡量尺度。旅行社常見的財務性指標包括：資本報酬率、現金流量、獲利率……等。

（四）學習與成長構面

這個構面著眼於旅行社的未來成長。處於快速變遷的e化競爭環境，組織如果缺乏學習與成長的能力，恐怕無法迎接一波波新的挑

戰。所以為了達到公司長期的成長目標，網路旅行社必須投資在基礎結構上，才能不斷地推出新產品、進軍新市場、創造客戶更多的價值、改善營運效率，以及增加營業上的收入與利潤。

雖然平衡計分卡的四個指標是從企業經營成功關鍵因素衍生而來，但這並不表示網路旅行社採用平衡計分卡，就一定保證是必贏的策略。平衡計分卡只能將公司的策略轉化為明確可衡量的目標，如果旅行社最後不能在獲利上有傑出的表現，還是要重新檢討公司策略與相關的計畫。

二、願景與策略之轉換

平衡計分卡可將第七章所介紹的「策略規劃」轉變為旅行社e化的具體行動，使組織內的每一成員於日常工作中，落實執行公司的願景與策略（見圖15-1）。透過平衡計分卡，我們可以把抽象、長程的策略轉化為一套全方位績效衡量指標與管理的架構。

從圖15-1來看，願景的轉換過程只是短短的四個流程，其實執行起來並不容易。因為「組織願景」與「經營策略」的落實，攸關到全體員工的動員與組織的變革，其可能遇到的阻礙與困難我們已在第六章當中詳細的介紹。而策略展開的相關指標也可能要試行一段時間（甚至歷經幾年的修正），才能找到真正適合公司的衡量標準。

三、平衡計分卡與傳統績效的差異

以下筆者將以比較表對照的方式（見表15-1），來介紹平衡計分卡與傳統績效在經營管理上的差異。

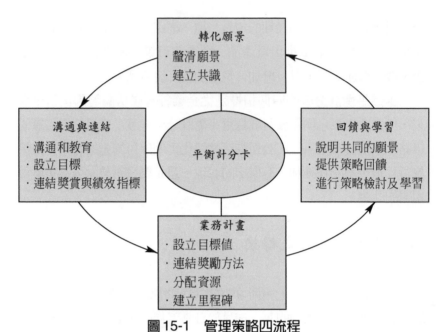

圖 15-1　管理策略四流程

資料來源：《績效評估》，天下文化，頁一九二

表 15-1　平衡計分卡與傳統績效差異比較表

比較項目	平衡計分卡	傳統績效
衡量績效時程的長短	長期策略目標與短期行動指標的平衡	著眼於短期的財務指標
衡量組織競爭力	兼顧滿足客戶需求、強化競爭優勢與內部作業流程改善	缺乏競爭力相關的指標
衡量組織對未來的實踐力	著重組織學習能力與對未來基礎設施的投資	只衡量已發生過的事
衡量企業目標的一致性	以策略目標統合各部門朝向企業一致的發展方向	為了追求財務指標，而犧牲其他關鍵因素

資料來源：作者，二〇〇二年二月

第二節　e化就緒考核

　　從本節開始一直到第十六章，筆者將針對書中「規劃篇」與「執行篇」的內容，以簡單條列的查核表提供給旅行業者作爲績效考核的參考。首先，我們從旅行社在e化準備上是否已經就緒開始考核。考核的範圍包括：組織願景、公司定位、領導統御、員工、技術能力以及資源投入等項目（見**表**15-2）。

第三節　組織回應環境能力考核

　　在第六章與第七章我們一再強調縮小組織層級與充分授權對組織回應環境的影響；我們也不厭其煩地說明網路旅行社對環境回應能力的重要性。以下透過考核表（見**表**15-3）檢視組織的「免疫系統」是否健全，並查核公司是否有泡沫的徵兆（見**網路報導**15-1）。

第四節　組織學習效益考核

　　旅行社爲知識密集的產業。知識學習與應用對旅行社的經營有重大的影響，尤其是超越個人的組織學習，更是旅行業重要的競爭力。以下我們將從**表**15-4——查核網路旅行社在e化之後，組織學習能力是否提升？

表15-2　e化就緒考核表

考核項目		考核內容	考核結果
1 組織願景	1.1 組織願景的共享	組織共同的願景是根植於個人的願景。員工是否普遍了解旅行社e化的願景？	
	1.2 組織願景的衡量	旅行社e化的願景，是否向下展開到策略目標、行動方案以及年度預算？	
		旅行社e化的願景，是否有衡量成功的標準？是否結合公司的考核制度？	
2 公司定位	2.1 市場區隔	旅行社是否做好市場區隔？	
	2.2 目標市場	旅行社是否善用優勢資源，以選擇最有利的目標市場？	
	2.3 市場定位	旅行社的市場定位是否鮮明？與競爭同業相比較是否有明顯的差異？	
3 領導統御	3.1 e化共識的凝聚	公司所有的資深主管是否了解旅行社在e化環境中所面臨的機會與威脅？	
	3.2 e化領導能力與風格	旅行社領導人是否以身作則塑造全公司電子商業文化？	
		旅行社領導人是否鼓勵部屬勇於創新並容忍失敗？	
		旅行社領導人對於e化是否充滿樂觀與熱情？	
		旅行社領導人對部屬是否充分授權？	
		旅行社領導人是否清楚並掌握公司未來的發展方向？	
	3.3 變革管理	旅行社領導人是否消除e化實踐上的障礙？	
4 員工	4.1 員工投入	員工是否發願投入旅行社e化的相關作業？	
	4.2 專業技能	員工是否具備新工作所要求的專業技能？	
5 技術能力	5.1 技術人才	旅行社是否有計畫性的培育技術人才？	
	5.2 技術開發與管理	資訊人員是否具備足夠的經驗與能力，以從事旅行社e化的系統開發與管理？	
	5.3 外包管理	旅行社是否具備鑑別外包技術、合約審查以及驗收的能力？	
6 資源投入	6.1 成功關鍵因素	旅行社是否具備足夠的成功關鍵因素？	
	6.2 資源合理配置	旅行社是否配置合理的資源以支持公司e化相關的作業？	
	6.3 基礎設施	公司是否具備電子化旅行社的基礎設施？	

資料來源：作者，二OO二年二月

表15-3 組織回應環境能力考核表

考核項目		考核內容	考核結果
1 回應經營環境變化	1.1同業競爭的反應力	旅行社是否定期蒐集或觀察競爭同業的市場策略?組織調整?人力布局?並適時作出回應?	
	1.2對於經濟環境變化的反應力	公司是否定期作SWOT分析與產業結構五力分析?並將分析的結果回饋到策略與目標的修正?	
	1.3產業環境	旅行社是否密切注意上游供應商之間的整合,以及對旅行社的影響?	
		旅行社是否評估旅遊商品數位化(例如:電子機票、電子簽證)對旅行社可能的影響?	
	1.4市場預測	旅行社是否掌握到旅客的消費趨勢與消費習性?	
		旅行社是否具備市場預測並調節產能的能力?	
	1.5科技發展的因應	旅行社是否掌握主流科技的趨勢?	
		旅行社對於科技的應用是否有足夠的鑑別能力?	
	1.6組織對問題的偵測能力	旅行社是否定期實施內外部稽核?稽核人員是否有能力看出公司潛在的問題?	
2 回應組織內部變化	2.1人員流動	旅行社人員流動是否過於頻繁?尤其是高階主管與指標型員工是否有異動的跡象?	
	2.2工作技能	員工的工作技能是否有隨職務的變更,授予適度的訓練或提升?	
	2.3組織的穩定性	組織架構與部門權責是否經常變動?變動之後員工是否適應良好?	
	2.4組織內的溝通	員工表達意見是否有通暢的管道?旅行社是否會積極回應員工的問題?	
		旅行社是否落實提案改善制度?	
		組織溝通效率與溝通品質是否提升?	
	2.5財務問題	財務結構與營收是否有異常現象?	

資料來源:作者,二OO二年二月

網路報導15-1　達康公司泡沫化？ 倒閉前兆與泡沫網站十大徵兆

【撰文／網站編輯小組】美國Challenger, Gray & Christmas 調查報告指出，從去年十二月以來，網路公司共裁掉七千五百九十二個工作機會；大舉裁員的公司中每五家就有一家倒閉；裁員已成倒閉前兆。國內贏代爾聯網（Wintel）也公布泡沫網站十大徵兆，財務問題、商業經營模式難獲利、人才流動是業者面臨的最大挑戰。

依據Challenger, Gray & Christmas 的調查，裁員已成網路公司倒閉前兆。過去八個月曾經裁員的一百二十二家達康公司中，有二十四家已宣告倒閉，比例達20％。七千五百九十二個被裁掉的工作機會中，網路零售商店共裁掉一千八百一十二個職務最多，占24％。最有抵抗力的則是專事B to B 商品與服務銷售的達康公司。

贏代爾所做市調則提出泡沫網站十大徵兆為：財務問題、商業經營模式難獲利、人才流動、管理階層無網路技術背景、會員數、網站活動力、首頁瀏覽數、營收兜不攏、市場出現找買主傳言、喊掛牌只聞樓梯響不見人下來等。

未上市網路公司因較難確知現今流量與財務報表狀況，可觀察高階人員是否離職作為指標。不少創投公司已漸從去年的投資熱潮中冷卻，重新謹慎思考如何將錢花在刀口上，這也使得網路公司更不易籌資。而在第一波熱潮中興起的業者可能後繼乏力，引發網路泡沫化。

但是調查也認為，有實力的業者仍能嶄露頭角，尤以擁有資金及未來有能力募款者為首。經營模式為垂直型入口網站者，亦較能成功整合虛與實的串連。

看來被譽為前途無限燦爛的網路商機前景，同時也是個充滿嚴苛變數和挑戰的市場！

資料來源：數位時代（http://www.bnext.com.tw）

表15-4　組織學習效益考核表

考核項目		考核內容	考核結果
1 組織學習的能力	1.1 人員輪調與銜接	新進員工養成期間是否縮短？	
		工作輪調是否更容易上手？	
	1.2 學習環境	旅行社是否提供群體學習的環境？例如：品管圈、讀書會等。	
	1.3 公司制度	旅行社是否將員工的學習能力列入績效考核標準？	
	1.4 教育訓練	旅行社是否針對不同的階層與職能安排必要的教育訓練？	
	1.5 創新的能力	旅行社是否不斷創新客戶新價值？有價值的新點子，是否受到公司的重用與肯定？	
2 組織對知識的儲存與運用能力	2.1 客戶知識的保留與運用	客戶基本資料與交易資料是保留在個人，還是儲存在旅行社？	
		旅行社是否定期更新客戶資料？	
		旅行社是否將片段的客戶資料，統計、分析成為有用的客戶知識？	
		旅行社是否將客戶意見與抱怨事件整理成案例分析，並提供員工參考？	
	2.2 經營知識的保留與運用	旅行社是否有妥善的文件管制辦法，以確保各部門所使用的作業標準都是最新有效的版本？	
		旅行社作業缺失的矯正措施是否於改善確認後，將新的作業程序或管理辦法納入公司標準作業？	
		旅行社對於電子郵件的收發是否有適當的管制？	
		旅行社對於檔案資料輸出是否有一定的管制程序？	
		旅行社是否定期執行必要的資料及軟體備份及備援作業？	
		旅行社對於應用程式與電子檔案是否做到異地備份？	

（續）表15-4　組織學習效益考核表

考核項目		考核內容	考核結果
	2.2經營知識的保留與運用	旅行社的電腦系統是否有完善的防護措施,以預防病毒、駭客入侵?	
		旅行社是否擁有快速災後重建的能力?	
3 組織對問題的解決能力	3.1問題改善與預防的能力	客戶抱怨件數減少了多少?	
		回應客戶抱怨時間縮短為多長?	
		旅行社經常性的作業疏失是否有預防再發的對策?	
		對策的有效性是否持續追蹤,直到結案?	
	3.2緊急應變的能力	旅行社是否有明確的緊急通報系統?	
		旅行社是否有適當的緊急應變組織?	
		旅行社主管是否具備一定的法律常識?	
		旅行社是否有規範相關應變狀況的權限與處理流程?	

資料來源:作者,二〇〇二年二月

第十六章

經營管理效益考核

運用「網路經濟法則」，讓旅行社在新的網路交易平台有機會形成規模經濟或成為產業獨占的結構，與善用資訊科技以提升「旅行社競爭力」，是貫穿本書各章節重要的兩個理念。這兩個理念在網路旅行社的實踐，可以從經營管理績效的指標看得出來。

在本書的最後一章，筆者將以e化經營管理績效作為總結。在績效構面的選擇上，我們將以「網路經濟法則」中所強調的市場開拓，以及從「旅行社競爭力」所衍生的提升客戶價值、改善作業效率與降低營運費用、有效運用資源等四個綱要，作為e化經營績效考核的四個構面。這與平衡計分卡中的顧客、作業程序、財務、學習與成長等衡量相當吻合。

本章共分為五個部分，前面四節每一節各代表一個經營績效的構面，它們將延續上一章的查核表方式，以檢討各個構面的表現。這四節分別是：第一節的客戶價值提升之考核，相關的衡量指標有創造客戶服務價值與客戶經營成果；第二節的作業效率與管銷費用改善之考核重點，在於生產作業流程與管銷費用的改善；第三節的資源應用效益之考核指標包含資源整合、資源有效使用以及資源配置；最後一個衡量構面，第四節的市場擴張要檢討的是策略聯盟、全球市場布局以及市場知名度；而第五節則為全書做個總結，並對本書提出期許。

第一節　客戶價值提升之考核

網路交易環境重塑了買方的議價力量，形成了「新消費主義」（詳見第二章）、新的消費習性、新的消費價值觀，旅行業者必須時時檢視公司提供給客戶的價值是否一直超越同業。以下的比較表（見**表** **16-1**與**表**16-2）可作為公司網站在客戶服務與產品提供上與同業的比較；而查核表（見**表**16-3）則針對創造客戶服務價值的能力與客戶

表16-1　旅遊網站基本功能比較表

旅　遊　網　站		網站 A	網站 B	網站 C	網站 D
容易使用	網頁導覽				
	網頁層次				
	搜尋功能（按售價、城市、出發日期、票種、航空公司）				
	搜尋結果				
便利服務	網站聯盟				
	金流服務				
	物流服務				
	退貨服務				
速度	完成交易點選次數				
	網頁執行速度				
隱私安全	隱私政策				
	安全認證				
產品完整性	國際票訂位與購票				
	國內票訂位與購票				
	國際訂房				
	國內訂房				
	航空自由行				
	團體旅遊				
	郵輪				
	遊學				
	租車				
	保險				
個人化	社群功能				
	會員優惠				
	其他個人化功能				
全球化	跨國合作				
	中英文版本				
專業諮詢					
城市導覽					
相關資訊提供	實用性				
	完整性				
	即時性				

資料來源：作者，二〇〇二年二月

表16-2　機票交易網站功能與產品比較表

旅　遊　網　站			網站A	網站B	網站C	網站D
票價查詢		查詢方式				
		票價筆數				
	票種	票種				
		單程				
		來回				
		延伸點				
		雙程票				
		環遊票				
		兒童票				
		學生票				
		老人票				
		機票規定與限制說明				
		涵蓋航空公司				
		涵蓋的城市				
		其他				
訂　位		訂位DIY折扣				
		是否可以訂候補機位				
		回程是否可以訂OPEN				
		訂位候補可否push				
		候補結果如何告知旅客				
		接受訂位期限				
		特殊餐食				
		累積哩程				
		機位可否修改、取消？				
		出發後可否修改回程				
		網頁執行速度				
		訂位結果呈現				
		各航段飛行時間				
		機位保留期限				
回　應		下需求後回應方式與時間				
付　款		牌告售價與應付金額				
	付款方式	線上刷卡				
		傳真刷卡				
		郵局劃撥				
		銀行匯款				
		現金				
		ATM轉帳				
		付款後取消訂單之退款				
		隱私與安全政策				
開　票		旅客如何告知開票				
		開票條件				
		辦理退票				
送　票		費用				
訂單查詢		可查詢訂單進度狀況				
		查詢內容				

資料來源：作者，二〇〇二年二月

表16-3　客戶價值提升考核表

考核項目		考核內容	考核結果
1 創造客戶服務價值的能力	1.1 個別化服務	旅行社的客戶資料是否完整、正確並具有提供個別服務的價值？	
		是否善用網路個別化服務的功能？	
		是否提供符合旅客個別偏好的資訊與產品，以及專屬的網頁等服務？	
	1.2 服務自動化	網路旅行社服務介面（網站與電話系統）是否提供訂單查詢、跟催候補機位、自動計價等自動化服務？	
	1.3 即時回應需求	旅行社網站的功能是否支援即時回應客戶需求？	
		客服人員是否有適當的設施與足夠的專業回應客戶即時的需求？	
	1.4 縮短產品上市時間	產品更新的速度比同業快多少？	
	1.5 客戶認知資訊的價值	「電子報」與「旅遊資訊看板」是否具有實用價值？	
		對網友而言，公司提供的資訊是否具有獨特性？	
		會員是否獨享某些專屬的資訊？	
	1.6 安全信賴的保證	是否有完善的客戶資訊隱私保護措施？	
		是否有完善的安全交易機制？	
2 客戶經營成果	2.1 客戶滿意度	旅行社是否全面性實施客戶滿意調查？	
		旅行社是否重新定義客戶滿意的衡量？例如：網站的操作、視覺的感受……等。	
		客戶對旅行社產品與服務的滿意度是否提升？	
		客戶不滿意的問題，是否已經獲得改善？	
	2.2 客訴處理	客戶是否有暢通的客訴管道？	
		客訴件數是否減少？	
		客訴回應時間是否縮短？	
		客訴的賠償費用是否降低？	
	2.3 客戶占有率	旅行社是否對客戶進行交叉銷售？	
		實施交叉銷售後，單一客戶消費總金額是否明顯增加？	
	2.4 客戶保留率	旅行社是否規劃並落實「客戶忠誠度」方案？	
		實施「客戶忠誠度」方案後，客戶的保留率（尤其是「A級客戶」）是否有顯著提升？	
	2.5 客戶消費頻率	客戶消費頻率是否增加？	
	2.6 客戶需求分析	客戶需求分析是否比以前更準確？	

資料來源：作者，二〇〇二年二月

經營成果，來考核旅行社是否創造客戶價值的提升。

第二節　作業效率與管銷費用改善之考核

　　提升作業效率與降低管銷費用一直是企業持續追求的目標，更是旅行社e化重要的目的。如果旅行社e化的結果無法在下表中（**表16-4**）有顯著的改善，那麼公司可能在系統開發過程或是人員的執行上出了問題，公司應該儘快從應用系統或人員操作中找出原因並擬定矯正與預防措施。

第三節　資源應用效益之考核

　　在供需雙方幾乎可以不受人數限制的網路交易平台上，應該可以將旅行社的資源發揮到淋漓盡致。旅行社e化後，如果產品滯銷並未改善、網路上的產品無法比傳統更具競爭力，那麼公司可能在網路的行銷技巧上、資源的有效調度上或是資源整合上出了問題。旅行社應該從下表（**表16-5**）中找出問題之所在並加以改善。

第四節　市場擴張之考核

　　網路經濟法則所強調的市場擴張，是基於網路無疆界的特性，以及享有資源優勢的大企業，容易利用既有的基礎進行結盟、併購，而形成大者恆大的效應，直到公司遙遙領先於競爭同業，取得主導市場的地位。不過，並非每一家旅行社都有機會成為業界霸主。透過以下

表16-4　作業效率與管銷費用改善考核表

考核項目		考核內容	考核結果
1 生產作業流程	1.1生產作業	旅行社新的作業程序刪減了多少作業步驟與介面銜接？	
		旅行社新的作業程序對於資訊查詢、部門之間的知會與確認以及報表製作改善了多少？	
		旅行社在作業不良率上，文件或資訊傳遞遺漏、筆誤、跑單（三聯單、五聯單）、壓單、作業的延誤等問題獲得多少改善？	
		旅行社生產效能上，是否提高單位產能？是否降低專業人力依賴，進而節省人力開銷？	
		旅行社在應用系統的效能上，當機頻率、修護速度、停機總時間、作業正確性以及資訊資源管理獲得多少改善？	
	1.2帳務作業	旅行社結帳的正確性與速度改善了多少？	
		旅行社應收帳款呆帳比率改善了多少？	
	1.3行政作業	旅行社在請假、請款、請購、簽呈、會議通知等作業時間改善了多少？	
2 管銷費用	2.1客戶開發費用	旅行社是否善用聯盟合作以降低客戶開發費用？	
		旅行社是否提升了客戶保留率或降低了客戶流失率，而省下客戶開發費用？	
	2.2客戶維繫費用	旅行社聯繫與保留客戶的費用使否明顯降低？（包括客服人員的薪資、通訊費用）	
	2.3辦公費用	旅行社是否因為e化而節省營業所開辦、辦公室租金等費用？	
		旅行社是否因為e化而降低文具、通訊、耗材使用（影印紙、墨水匣）的費用？	
	2.4行銷費用	旅行社在同樣的廣告效果下，是否省下廣告費用？	
		旅行社是否因為e化而省下型錄與文宣品的費用？	
	2.5降低人事費用	旅行社自動化作業與網路學習環境是否降低教育訓練費用？	
		旅行社的人事費用是否隨著營業額增加而等比例增加？	

資料來源：作者，二OO二年二月

表16-5　資源應用效益考核表

考核項目		考核內容	考核結果
1 資源整合	1.1 綜效的效益	是否將傳統旅行社的品牌、通路、進價成本整合到網路旅行社？	
		旅行社是否將部門之間重疊性的工作進行重整？	
	1.2 供應鏈整合的效益	旅行社是否將供應商集中，並重新議價與優先分配關鍵資源？	
	1.3 產品資源的調度	旅行社是否與同業合作並善用其資源，以調節彈性供需，避免因為無法供應需求而流失客戶？	
2 資源有效使用	2.1 資源使用率	設施的使用率[1]，可以表現在下列的觀察重點：	
		旅行社是否擴大設施應用的廣度，以提高資源的使用率？	
		旅行社是否延長設施服務的時間[2]，讓網路資源的效益發揮到最大的極致？	
		旅行社網路的服務人次（外部客戶與內部作業人員）是否持續增加？	
		旅行社作業人力與營收相對增加百分比是否逐漸下降？	
		旅行社是否有效調節淡旺季供需，並提升產品資源利用率（例如：團體成行率）？	
		旅行社是否善用網路免費資源（例如：入口網站登錄）？	
	2.2 資源再利用	旅行社的資訊內容建置完成後，是否可被更多人使用？	
		旅行社e化後印刷品費用是否明顯降低？	
		旅行社是否擴大產品資訊的使用對象（例如：票價表除了供網路客人使用，是不是同樣可以開放給經銷商）？	
		旅行社資訊是否產生共用的效益？（例如：基本資料只要源頭輸入一次，往後作業的「團體大表」、「分房表」……全都減少重複的輸入）	

（續）表16-5　資源應用效益考核表

考核項目		考核內容	考核結果
2 資源有效使用	2.3 科技應用	旅行社科技應用的層級是否提升到策略層面？（其他兩個層面為管理面與作業面）	
		旅行社大部分的作業是否都已經電腦化？	
		旅行社電腦是連線作業，還是單機作業？	
3 資源配置	3.1 人力配置	旅行社e化後，人力是否按照任務重新合理分配？	
		旅行社在配置人力時，是否有先進行工作分析？	
	3.2 設備配置	旅行社是否配置足夠的設施以利員工作業？（軟、硬體以及頻寬）	

資料來源：作者，二○○二年二月

的查核（**表16-6**），看看旅行社是否逐步在擴張市場。

第五節　總結

　　資訊科技已經徹底改變了旅行業的產業關係與競爭規則。旅行產業在大開電子商務之門後，昔日的上游供應商如今成為網站版圖上的競爭者；消費者從旅行社個別議價到網站透明化比價；人脈導向的客戶關係逐漸走向網站互動的認同；原本的電話接單已被自動化銷售所取代；出國不可或缺的機票，在產品「數位化」之後，電子機票原來只是一串號碼……。資訊科技對旅行業的改變與衝擊，在書中已經一一剖析；而旅行社必要的因應與調整也在書中作了說明。筆者將持續觀察資訊科技在旅行業的應用、旅行業的發展趨勢，以及旅客消費習性的變化，希望在不久的將來能再次與讀者分享知識的饗宴。

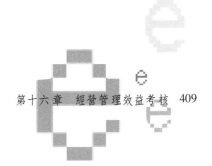

表16-6　市場擴張考核表

考核項目		考核內容	考核結果
1 策 略 聯 盟	1.1 聯盟廠商的家數	連結網站的數量是否持續在增加？	
	1.2 聯盟帶來的會員人數	聯盟網站是否帶來會員人數的增加？增加的會員是否為有效會員？	
	1.3 聯盟帶來的流量	聯盟網站是否帶來可觀的流量？	
	1.4 聯盟帶來的營業額	流量與會員人數是否轉換為營業額的增加？	
	1.5 知名度的效益	網站聯盟是否提升了公司知名度？	
	1.6 聯盟的策略考量	旅行社是否與海外知名網站結盟？	
		旅行社是否與資源互補的網站結盟	
2 全 球 市 場 布 局	2.1 策略目標	旅行社是否將全球市場布局訂為策略目標？	
		旅行社的全球市場策略是否有循序漸進的步驟？	
	2.2 與國際接軌的準備	旅行社是否考慮到網頁內容具備多國文字、了解國外的消費文化與法令，以及克服物流等問題？	
3 市 場 知 名 度	3.1 熱門網站排名	旅行社是否在網路知名度調查中名列前茅？	
	3.2 網友或網站推薦	旅行社是否成為眾多網友或網站推薦的對象？	
	3.3 媒體注意力	旅行社是否善於製造公關議題，使網站成為媒體注目的焦點？	

資料來源：作者，二〇〇二年二月

註釋

1 一個由固定成本（機房設施、軟硬體設施、資訊人員薪資等）組成的設施，
 其應用愈廣、服務時間愈長、服務的人數愈多，則單位服務成本愈低。
2 網路二十四小時全年無休的營業，不用擔心網路有情緒不穩定、加薪、遲
 到、罷工、勞健保、退休等問題。

參考書目

一、中文參考書目

(一) 書籍

1. 容繼業，《旅行業理論與實務》：揚智，1996。
2. 陳嘉隆，《旅行社經營與管理》，1996。
3. 帕波斯（Jeff Papows）著，李振昌譯，《16定位》：大塊，1999。
4. 戴文波（Thomas H. Davenport）、普賽克（Laurence Prusak）著，胡瑋珊譯，《知識管理》：中國生產力中心，1999。
5. Amir Hartman & John Sifonis with John Dador，《Net Ready》：大塊，2001。
6. 麥可‧波特（Michael E. Porter）著，周旭華譯，《競爭策略》：天下，1998。
7. 比爾‧蓋茲（Bill Gates）著，樂為良譯，《數位神經系統》：商周，1999。
8. 瑪麗‧莫道爾（Mary Modahl）著，蘇玉櫻、梁永安、吳國卿譯，《刻不容緩》：經典傳訊，2000。
9. 林資敏、陳德文，《生活型態行銷ALL IN ONE》：奧林文化，1999。
10. 黃育智，《Q&A直效行銷》：商周，1994。
11. ARC遠擎管理顧問公司編，遠擎金融暨服務事業顧問群審訂，《客戶關係管理──深度解析》：遠擎管理顧問，2001。

12. 日本人力資源學院著，野口吉昭編，楊鴻儒譯，《CRM 戰略執行手冊》：遠擎管理顧問，2001。

13. 彼得・杜拉克（Peter F. Drucker）著，周文祥、慕心編譯，《巨變時代的管理》：中天，1998。

14. 彼得・聖吉（Peter Senge）著，廖月娟、陳琇玲譯，《第五項修練 III 變革之舞（上）》：天下遠見，2001。

15. 科特（John P. Kotter）等著，周旭華譯，《變革》：天下遠見，2000。

16. 黃中杰，《企業經理人之經營 e 化入門書》：華彩軟體，2001。

17. 艾美・札克曼（Amy Zuckerman）著，胡瑋珊譯，《商業科技趨勢》：中國生產力中心，2001。

18. 吳思華，《策略九說》：麥田出版，1996。

19. 彼得・聖吉（Peter M. Senge）著，郭進隆譯，《第五項修練》：天下，1994。

20. 榮泰生，《策略管理學》（三版）：華泰書局，1995。

21. 米可思維特、伍爾德禮奇（John Micklethwait & Adrian Wooldridge）著，汪仲譯，《企業巫醫》：商周，1998。

22. Philip Kotler 著，方世榮譯，《行銷管理學》（第八版）：東華書局，1995。

23. 黃俊英，《行銷學》：華泰文化，1997。

24. 李良猷，《資訊贏家──深入淺出談企業電腦化》：財團法人資訊工業策進會，1991。

25. 黃敬仁，《系統分析》：碁峰資訊，2001。

26. Micro Modeling Associates, Inc. 著，王柳鋐譯，《Microsoft 之電子商務解決方案──網站技術篇》：碁峰資訊，1999。

27. Kalakota & Whinston 著，查修傑、連麗真、陳雪美譯，《電子商務概論》：跨世紀電子商務，1999。

28. 湯瑪士‧戴文波特（Thomas H. Davenport）等著，高文麒、蔡淑娟譯，《資訊科技的商業價值》：天下遠見，2000。

29. 彼得‧杜拉克（Peter F. Drucker）等著，高翠霜譯，《績效評估》：天下遠見，2000。

30. 馬汀‧戴思（Martin V. Deise）等著，陳正宇等譯，《電子化企業經理人手冊》：遠擎管理顧問，2001。

31. 羅家德，《網際網路關係行銷》：聯經，2001。

32. 賴文智、劉承愚、顏雅倫，《網路事業經營必讀》：元照，2001。

33. 賓至剛，《企業e化100招》：至宇，2001。

34. 約翰‧史立‧布朗、保羅‧杜奎德（John Seely Brown & Paul Duguid）著，顧淑馨譯，《資訊革命了什麼》：先覺，2001。

（二）期刊報導

1. 黃彥瑜，〈TEA挾亞太十一家航空公司資源來台探路〉，《旅報》275期，頁32。

2. 〈調查顯示，女性占旅遊網站訪客一半以上〉，《數博網》（http://www.superpoll.net）。

3. 〈網路使用行為調查〉，《蕃薯藤》（http://survey.yam.com）。

4. 〈台灣地區民眾使用網際網路狀況調查〉，《交通部》（http://www.motc.gov.tw/~ccj/index88/8804-1.htm）。

5. 〈二○○○年網友生活型態調查結果〉，《蕃薯藤》（http://survey.yam.com/life2000/index.html）。

6. 〈USA Networks收購Microsoft旅遊網站Expedia〉，《ITHOME電腦報》（http://www.ithome.com.tw/）。

7. 余澤佳，〈初創公司瞄準Priceline獨大的剩餘機票銷售市場〉，《電子商務資訊網》（http://www.e21times.com）。

8. 陳曉莉，〈旅遊網排名大調查〉，《ITHOME 電腦報》（http://www.ithome.com.tw/）。

9. 〈電子商務消費者保護指導原則〉（http://idcenter.haa.com.tw/idc/user_agreement_protect.htm）。

10. 〈電腦處理個人資料保護法〉（http://www.rdec.gov.tw/misgw/law/d2.html）。

11. 李科逸（資策會科技法律中心研究員），〈網際網路時代個人隱私應如何保障〉，《資訊工業策進會科技法律中心》（http://stlc.iii.org.tw/04-1-1.htm#n3）。

12. 〈網站的設計宗派〉（http://taiwan.cnet.com/builder/authoring/story/0,2000020511,20009862-2,00.htm）。

13. 李榮哲，〈從電子商務安全談SSL與SET〉（http://dado.thu.edu.tw/research/p3/p3-13/3-13.htm）。

14. 蔡明哲（多寶格行銷行銷部經理），〈如何評估網路行銷效果〉（http://cashrobbers.hypermart.net/speech/s1111.htm）。

15. 〈台灣旅遊業e化發展迅速居大中華區之冠〉（http://www.find.org.tw/0105/cooperate/cooperate_disp.asp?id=58）。

16. 〈低價不一定吸引消費者，價格戰眞是網商致勝之道嗎？——MIT教授的發現〉，《電子商務資訊網》（http://www.e21times.com）。

17. 陳珮雯，〈消基會網路購物申訴〉，《太穎調查電子商務調查》（http://www.secureonline.com.tw）。

18. 楊沛文，〈網站標價擺烏龍，網友狂喜，老闆心痛！〉，《商周集團》（http://www.bwnet.com.tw）。

（三）網站

1. 觀光局：http://tourism.pu.edu.tw/guide/law2.htm。

2. 經濟部，商業司網路商業應用資源中心，電子商務導航：

http://www.ec.org.tw/co-6.asp

3. 電子商務俱樂部Club EC：http://www.clubec.com.tw。

4. 台灣國際電子商務中心（Commerce Net Taiwan, CNT）：http://www.nii.org.tw/cnt

5. 經濟部商業自動化及電子化推動計畫：http://www.moea.gov.tw/~meco/doc/ndoc/s5_p01_p06.htm

6. http://www.iamasia.com

7. 資策會市場情報中心：http://mic.iii.org.tw/

8. 數博網：http://www.superpoll.net/

9. 中華民國國家資訊基本建設產業發展協進會：http://www.nii.org.tw

10. 資策會：http://www.iii.org.tw

11. 資策會，科技專案技術研討會及活動：http://www.itpilot.org.tw/

12. 資策會，科技法律中心：http://stlc.iii.org.tw/index.html

13. 中國電子商務協會：http://www.ceca.org.tw/index2.htm

14. 電子商務時報：http://www.ectimes.org.tw/

15. iThome 電腦報：http://www.ithome.com.tw/

16. 電子商務資訊網：http://www.e21times.com/big5.asp

17. 玉山票務：http://www.ysticket.com

18. 百羅旅遊網：http://www.buylowtravel.com.tw

19. 易遊網：http://www.eztravel.com.tw

20. 長安旅行社：http://www.hi-lite.com.tw

21. 東南旅行社：http://www.settour.com.tw/

22. 雄獅旅行社：http://www.liontravel.com.tw/

23. 旅門窗：http://www.travelwindow.com.tw

24. 易飛網：http://www.ezfly.com

25. 中時旅遊網：http://www.cts-travel.com.tw

26. 太陽網：http://www.suntravel.com.tw

27.旅遊經：http://www.travelrich.com.tw

28.TO GO 旅遊網：http://www.togotravel.com.tw

29.MOOK 旅遊網：http://travel.mook.com.tw/

30.神遊網：http://www.shineyou.com.tw

31.樂遊網：http://www.loyo.com.tw

32.Yahoo 奇摩旅遊：http://kimo.eztravel.com.tw/

33.PChome 旅遊：http://travel.pchome.com.tw/

34.蕃薯藤旅遊：http://travel.yam.com/

35.新浪網旅遊：http://travel.sina.com.tw/index.shtml

36.中華電信（Hinet）旅遊：http://hitravel.hinet.net

37.Seed net 旅遊：http://www.travel.seed.net.tw

38.Anyway 旅遊：http://www.anyway.com.tw

39.旅遊家庭：http://www.travelmate.com.tw

40.中華網路商圈網站：http://www.cybercity.com.tw/setid/index_ssl.htm

41.商周集團：http://www.bwnet.com.tw

　　http://www.businessweekly.com.tw/http://www.businessweekly.com.tw/

42.數位時代：http://www.bnext.com.tw

43.http://www.visa.com.tw

44.中華民國網路消費協會：http://www.nca.org.tw/

45.台灣電腦網路危機處理中心：http://www.cert.org.tw/

46.網際威信：http://www.hitrust.com.tw

47.消費者電子商務聯盟：http://www.sosa.org.tw

48.經濟部「推動電子簽章法計畫」：http://www.esign.org.tw

49.中華電信股份有限公司「通用憑證管理中心」：http://epki.com.tw/

50.財金資訊股份有限公司：http://www.ca.fisc.com.tw/index.html

51.關貿網路股份有限公司：http://www.tradevan.com.tw

52.台灣網路認證公司：http://www.taica.com.tw/index.htm

二、英文參考書目

（一）書籍

1.Alex Berson, Stephen Smith, and Kurt Thearling, *Building Data Mining Application for CRM*, McGraw-Hill, 2000.

2.Robert Groth, *Data Mining Building Competitive Advantage*, Prentice Hall PTR, 2000.

（二）網站

1.http://www.travelocity.com

2.http://www.expedia.com

3.http://www.priceline.com

4.http://www.truste.org

5.http://www.bbbonline.org

6.http://www.verisign.com

7.OECD：http://www.oecd.org

觀光叢書 31

旅遊電子商務經營管理

作　　　者／林東封
出　版　者／揚智文化事業股份有限公司
發　行　人／葉忠賢
總　編　輯／林新倫
登　記　證／局版北市業字第 1117 號
地　　　址／台北市新生南路三段 88 號 5 樓之 6
電　　　話／(02)2366-0309
傳　　　真／(02)2366-0310
網　　　址／http://www.ycrc.com.tw
E-mail ／book3@www.ycrc.com.tw
郵撥帳號／19735365
戶　　　名／葉忠賢
法律顧問／北辰著作權事務所　蕭雄淋律師
印　　　刷／鼎易印刷事業股份有限公司
I S B N ／957-818-473-5
初版四刷／2012 年 3 月
定　　　價／新台幣 450 元

國家圖書館出版品預行編目資料

旅遊電子商務經營管理＝E-business travel agency／林東封著.--初版.--臺北市：揚智文化，2003〔民92〕
面： 公分.--（觀光叢書；31）
參考書目：面
ISBN 957-818-473-5（平裝）

1. 旅行業—管理—網路應用

992.2029 91022623